ALISON LURIE

Nació en 1926 en Chicago, pero creció en
Nueva Inglaterra y Nueva York. Hija de una
periodista y de un alto ejecutivo, habría teni-
do la típica infancia acomodada, de no ser
por haberse quedado, aún muy niña, sorda
de un oído y con los músculos faciales par-
cialmente atrofiados. Se graduó en el célebre
Radcliffe College y trabajó luego como lec-
tora en la Oxford University Press en Nueva
York. Casada y madre de tres hijos, vive hoy
separada en esta ciudad donde es profesora
de Escritura Creativa y literatura infantil en
la Cornell University. De ella Tusquets
Editores ha publicado también **Amor y amis-
tad** y **La verdad sobre Lorin Jones** (Andanzas
56 y 108). La crítica norteamericana reco-
noce unánimemente que Alison Lurie jamás
se repite en ninguna de sus novelas –aunque
algunos personajes vuelvan a veces a apare-
cer, casi siempre en papeles distintos–, lo que
cada vez suscita en sus lectores una renova-
da curiosidad.

Alison Lurie

Asuntos exteriores

FABULA
TUSQUETS
EDITORES

Título original: *Foreign Affairs*

1.ª edición en Colección Andanzas: junio 1986
1.ª edición en Fábula: junio 1995

© 1984 by Alison Lurie
Traducción de Iris Menéndez

Diseño de la colección: Pierluigi Cerri

Ilustración de la cubierta: detalle de una ilustración cedida por la
editorial alemana Diogenes Verlag

Reservados todos los derechos de esta edición para
Tusquets Editores, S.A. - Iradier, 24, bajos - 08017 Barcelona

ISBN: 84-7223-877-6
Depósito legal: B.12.002-1995

Impresión: GRAFOS, S.A. Arte sobre papel
Sector C, Calle D, n.º 36, Zona Franca - 08040 Barcelona
Impreso en España

Para Diane Johnson

Andaba sola
y hablaba sola,
cuando mi yo me dijo:
mira por ti misma,
cuida de ti misma,
que nadie lo hará por ti.

Antigua canción popular.

En un frío y ventoso día de febrero, una mujer embarca en el vuelo de las diez de la mañana con destino a Londres. La sigue un perro invisible. Virginia Miner tiene cincuenta y cuatro años, es menuda, poco atractiva y no está casada; es el tipo de persona en quien nadie repara pese a ser una profesora universitaria de la Ivy League —la prestigiosa agrupación académica del Este—, que ha publicado varios libros y está muy bien considerada en el campo cada vez más difundido de la literatura infantil.

El perro que arrastra Vinnie, sólo visible en su imaginación, es su fantasma familiar o su familiar fantasma; en secreto lo llama Fido y representa la autocompasión. Vinnie lo imagina como un mestizo de terrier galés, mediano y con pelo largo de color blanco sucio: a veces la sigue en silencio, pero otras gime y jadea y le mordisquea los talones; en sus momentos más atrevidos corre a su alrededor tratando de echarle una zancadilla o al menos de obligarla a agacharse para abalanzarse sobre ella, hacerla caer y cubrirla de empalagosos besos. Vinnie sabe muy bien que Fido pretende colarse con ella en el avión, pero abriga la esperanza de dejarlo atrás, como ha logrado hacer en otros viajes al extranjero. No obstante, algunos acontecimientos recientes y la duración prevista de su estancia lo vuelven poco probable.

Vinnie va a pasar seis meses en Inglaterra como becaria de una fundación. Allí, bajo su nombre profesional de V. A. Miner, proseguirá sus estudios sobre poesía popular para esco-

lares. Ha recorrido el mismo trayecto varias veces y logró reducir al mínimo, mediante un método de tanteos, sus gastos e incomodidades. Siempre escoge un vuelo *charter* diurno, de preferencia alguno en que no pasen películas. Si pudiera darse el lujo, pagaría la tarifa regular con tal de eludir las demoras del embarque (lleva casi una hora haciendo cola), pero eso sería un descabellado despilfarro. Su beca es exigua y, dadas las circunstancias, tendrá que ser muy prudente con los gastos.

Aunque, según dicen, la paciencia es una virtud muy propia de las mujeres, sobre todo de las de cierta edad, a Vinnie siempre le ha disgustado esperar y nunca lo hace si puede evitarlo. Ahora, por ejemplo, con gran destreza se abre paso a codazos entre pasajeros menos experimentados —que buscan los números de sus asientos o cargan con exceso de equipaje o de niños— y les pide disculpas con vocecilla amable. Atraviesa la cocina hasta el pasillo del otro extremo y retrocede entre dos hileras de asientos, burlando así a una confusa aglomeración de típicos paletos que acarrean bolsas con pegatinas en las que se lee SUN TOURS. En menos de lo que lleva decirlo, llega hasta un asiento junto a la ventanilla, cerca de una salida, en el sector para no fumadores, deteniéndose apenas para sacar de un anaquel el «Times» de Londres y la edición británica de «Vogue». (Cuando el avión esté en el aire, la azafata repartirá diarios y revistas a los pasajeros, pero los que prefiere Vinnie se habrán esfumado antes de llegar a ella.)

Consecuente con el procedimiento acostumbrado, Vinnie se desliza en su butaca y baja la cremallera de las botas. En medias, se sube al asiento y abre el armario; como no llega al metro cincuenta y cinco, sólo así puede acceder a él. Saca dos almohadas y una manta azul de trama abierta, que deja caer en el asiento del medio, junto a su bolso de mano y a las publicaciones británicas, apropiándose tácitamente de ese espacio, si —como es harto probable a mediados de semana y mediado febrero— no se lo han adjudicado a nadie. Luego acomoda en el armario su gastada gabardina con forro de lana, su sombrero blando de fieltro beige y su chal de lana con estampados Liberty en ámbar y beige, de tal manera que sólo al más grosero de sus compañeros de viaje se le ocurriría agregar algo. Con cierta dificultad cierra de golpe la puerta del armario y se sienta. Guarda debajo del asiento las botas, junto con una caja de cartón que contiene una botella de jerez

Bristol Cream, comprada en el *duty-free shop*, y se pone unas zapatillas plegables. Acomoda una almohada debajo de su cabeza y pone la otra entre su cadera y el brazo del asiento. Por último se alisa el pelo crespo, corto y encanecido, se reclina contra el respaldo y, con un suspiro, se abrocha el cinturón de seguridad cruzándolo por encima del suéter y la falda de lana color tabaco.

Vinnie sabe perfectamente que un observador imparcial podría fijarse en estas maniobras y considerarla ansiosa e individualista. En esta cultura, donde la energía y el egoísmo son recompensados en los jóvenes y los bien parecidos, se supone que las mujeres poco atractivas y maduras deben ser humildes y resignadas —ocupar muy poco espacio y respirar la menor cantidad posible de aire—. Todo eso está muy bien, piensa, si viajas con un ser querido o al menos conocido: alguien que te ayudará a guardar el abrigo, a ponerte una almohada detrás de la cabeza, a conseguir un periódico o —si tú lo decides— a conversar.

¿Y los que viajan solos? ¿Por qué razón Vinnie Miner, cuya comodidad han pasado por alto los demás durante la mayor parte de su vida adulta, desatendería su propia comodidad? ¿Por qué permitiría que su abrigo, su sombrero y el resto de sus pertenencias fuesen aplastadas por los abrigos y los sombreros y las pertenencias de personas más jóvenes, más fuertes, más agraciadas? ¿Por qué permanecería a solas durante siete u ocho horas, sin almohadas y aterida de frío, leyendo un número atrasado de «Punch», con los pies hinchados y los ojos ambarinos, llorosos a causa del humo que arrojan los fumadores empedernidos de los asientos contiguos? Como suele decir en su fuero interno —aunque nunca en voz alta, pues sabe lo mal que sonaría—, ¿por qué razón no cuidaría de sí misma? Nadie lo hará por ella.

Pero estos argumentos íntimos, aunque frecuentes en ella, ahora no ocupan su mente. El suspiro irregular y atípicamente audible que emitió al desplazarse contra la áspera felpa azul no fue un suspiro de contento o siquiera de alivio: fue un exhalación de tristeza. Había cumplido maquinalmente la rutina necesaria para emprender el viaje; si estuviera sola, soltaría gemidos de aflicción y disgusto, regando con sus lágrimas el «Times» londinense.

Veinte minutos antes, mientras esperaba de buen humor en el salón de salidas, Vinnie leyó en una revista de circula-

ción nacional una referencia desdeñosa y denigrante acerca del trabajo de toda su vida. Los proyectos como el suyo, decía el artículo, representan un excelente ejemplo del derroche de los fondos públicos, de la proliferación de becas insignificantes e inútiles, de la debilidad y delirio generales de las humanidades en los Estados Unidos de nuestros días. ¿Necesitamos realmente un estudio erudito de las aleluyas que se entonan en los patios escolares?, inquiría el autor, un tal L. D. Zimmern, profesor de literatura inglesa en Columbia. Sin duda Mr. o Ms. Miner respondería a este interrogante insistiendo en el valor social, histórico o literario de «En espirales alrededor de un sonrosado», continuaba, socavando así los pilares de una respuesta posible; pero él, por lo menos, no estaba convencido.

Lo que vuelve especialmente odioso este ataque infundado es que, durante más de treinta años, «Atlantic» ha sido la revista predilecta de Vinnie. Aunque se crió en los aledaños de Nueva York y da clases en una universidad del interior, imaginariamente le es leal a Nueva Inglaterra. A menudo piensa que la cultura norteamericana ha dado un largo paso descendente a finales del siglo diecinueve, al trasladar su hegemonía de Boston a Nueva York; para ella ha sido un alivio que «Atlantic» siguiera editándose en Back Bay. Cuando tiene la fantasía de que su obra recibe un amplio reconocimiento público, adjudica a esta revista el honor del descubrimiento. Con frecuencia ha imaginado el proceso: la carta inicial de petición, el estilo respetuosamente apremiante del entrevistador, el título del ensayo acabado; el momento en que sus colegas de Corinth University y otros sitios abren la revista y ven su nombre impreso en las páginas satinadas de elegante tipografía. (La ambición de Vinnie, aunque tenaz y ardiente, es relativamente modesta: no se le ha ocurrido pensar que su nombre pudiera aparecer en la portada de «Atlantic».) Y ha imaginado todo lo que seguiría: la repentina sonrisa de deleite de sus amistades; las muecas sin gracia de quienes no lo son y han subestimado tanto a ella como a su materia. Este último grupo, lamentablemente, será mucho más numeroso.

La verdad es que la literatura infantil es el pariente pobre de su sección —por cierto, de la mayoría de los departamentos de literatura inglesa—: una hijastra a regañadientes tolerada porque, como en los viejos cuentos, sus palabras son relucientes joyas de una especie que atrae a grandes e igual-

mente espléndidas masas de estudiantes. En la familia universitaria ocupa un rincón junto a la chimenea, mientras sus feas y haraganas hermanastras cenan en la mesa del rector, aunque, a juzgar por las cifras de matriculación, muchas deben estar echando pestes.

Bien, piensa Vinnie con amargura, ahora se ha cumplido su deseo; su trabajo ha sido mencionado en «Atlantic». Mala suerte, mala suerte porque sin duda había otros tipos de proyectos que podían haber atraído la malévola atención de L. D. Zimmern. Pero naturalmente eligió el de ella. ¿Qué podía esperar? Vinnie se da cuenta de que Fido la ha seguido al avión y jadea junto a sus piernas, pero carece de la energía suficiente para apartarlo.

Más allá de su asiento se ha encendido la señal luminosa; los motores comienzan a vibrar como si se acompasaran a su propio temblor interior. A través del veteado rectángulo de cristal deformante, Vinnie fija la vista en la agrisada pista de despegue, en las pilas de sucia nieve picada de viruelas, en otros aviones que carretean para despegar; pero lo que ve es una montaña de revistas «Atlantic» haciendo cola para partir, o ya en ruta, por separado o en escuadrilla, sobrevolando los Estados Unidos en las manos y las carteras de los viajeros, abriéndose paso en automóviles, cargadas en camiones y trenes, atadas en bultos para ser vendidas en los quioscos. Visualiza lo que ocurrirá, o ya ha ocurrido, con esta emigración masiva: ve, de un lado a otro del país —en casas y oficinas, en bibliotecas y salas de espera de dentisas—, a sus colegas, ex colegas, amigos y ex amigos (para no hablar de los miembros del comité de becas de la Fundación). Todos, en este mismo momento o en otro, están abriendo «Atlantic», pasando sus satinadas páginas blancas, llegando a ese horrible párrafo. Imagina a los que reirán estentóreamente; a los que leerán las oraciones con una sonrisa sarcástica; a los que sofocarán un grito, compasivos; y a los que refunfuñarán, pensando o manifestando lo mal que quedará el Departamento de Literatura o la Fundación. «Será duro para Vinnie», observará uno. «Pero tienes que reconocer que el título de su propuesta tiene algo de cómico: ''Investigación comparativa de la poesía en los juegos infantiles británicos y norteamericanos''... francamente...»

Tal vez tengan razón en cuanto al título, pero no en lo que respecta al contenido, como ha estado demostrando du-

rante años. Por trivial que parezca, su material es muy significativo. Por ejemplo —casi involuntariamente, Vinnie empieza a redactar en su mente una carta dirigida al director de «Atlantic»—: Analicemos el verso que específicamente objeta el profesor Zimmern:

> En espirales alrededor de un sonrosado
> Bolsillo repleto de ramos floridos.
> Reducidos a cenizas, como puras cenizas,
> Todos reposaremos.

— Tanto por su evidencia interna como externa, este verso parece remontarse, con toda probabilidad, a la Gran Peste de 1665. En tal caso, los «ramos floridos» pueden ser los ramilletes de flores y hierbas que llevaban los habitantes de Londres para ahuyentar el contagio, mientras «cenizas, puras cenizas» se refiere quizás a la incineración de los cadáveres que cubrían las calles.

— Si el profesor Zimmern se hubiera molestado en investigar... si se hubiera tomado el tiempo necesario para consultar a cualquier autoridad en el tema —prosigue Vinnie en su carta imaginaria—... seguiría vivo. Espontáneas, estas palabras atraviesan su mente para completar la oración. Ve a L. D. Zimmern, a quien nunca ha visto pero imagina (erróneamente) gordo y calvo, como un cadáver hinchado y descolorido. Yace en los adoquines de un callejón londinense del siglo diecisiete, con la ropa repugnantemente manchada de vómitos, la cara ennegrecida y contorsionada, los miembros repelentemente torcidos en letal agonía, el ramo de hierbas marchitas languideciendo a su lado.

— Muchos más de estos versos aparentemente «sin sentido», prosigue un tanto impresionada por su desbordante imaginación, poseen ocultas referencias históricas y sociales de índole similar, y conservan en forma oral...

Mientras la azafata inicia, con forzado acento de la BBC, su rutinaria exhortación, Vinnie continúa su carta al director. Frases que ha empleado muchas veces en clases y artículos se repiten en su mente, entremezcladas con las que salen de los altavoces. «Los versos de los juegos infantiles/Coloque el chaleco salvavidas por encima de su cabeza/la literatura universal más antigua/Lleve las tiras hacia adelante y abróchelas firmemente/representan para millones de personas su primera y a menudo su única experiencia con/Al tirar del cordón el cha-

14

leco se inflará con aire.» Hinchado de aire y engreído, en efecto. Como sabe por amarga experiencia, nada se gana enviando este tipo de cartas. O son amablemente rechazadas («Lamentamos que las limitaciones de espacio nos impidan...») o, peor aún, son aceptadas y publicadas semanas o meses más tarde, recordando a todos su desconcierto mucho después de que lo hubieran olvidado, haciéndote aparecer como una mala perdedora.

No sólo no debe escribir a «Atlantic»: tiene que cuidarse de no mencionar este ataque a nadie, ya sea amigo o enemigo. En los círculos universitarios se considera síntoma de debilidad e indignidad quejarse de las críticas adversas. Por cierto, según la experiencia de Vinnie, los únicos pesares que pueden mencionarse son aquellos que comparten todos los colegas: el tiempo, la inflación, la delincuencia estudiantil y un largo etcétera. La mala publicidad debe tratarse tal como su madre enseñó a Vinnie a tratar los defectos de su aspecto adolescente: en absoluto silencio. «Si tienes una mancha en la cara o en el vestido, Vinnie, por Dios, no la menciones. En el mejor de los casos le recordarás a la gente algo desagradable de ti misma; y en el peor, llamarás la atención de quienes probablemente no se habrían dado cuenta.» Sí, una política muy sensata, sin duda. Su única desventaja consiste en que Vinnie jamás sabrá quién ha notado esta nueva mancha y quién no. Nunca, nunca lo sabrá. Fido, que estaba con las patas delanteras apoyadas en sus rodillas, gimiendo esperanzado, ahora trepa por su regazo.

El ruidoso zumbido de los motores aumenta; el avión empieza a rodar por la pista, a gran velocidad. Aparentemente en el último momento posible, asciende a bandazos, provocando el acostumbrado estremecimiento en las entrañas de Vinnie y la sensación de haber sido golpeada en la nuca con el cojín del asiento. Traga saliva con dificultad y mira hacia la ventanilla, donde un helado sector gris del suburbio de Long Island pasa rodando en un ángulo antinatural. Vinnie se siente mareada, desorientada, ultrajada. Y no es de extrañar, gime Fido: este escarnio público ingresará en su vida para siempre, formará parte de su lastimosa historia de pérdidas y fracasos.

Por supuesto, Vinnie sabe que no tendría que tomárselo tan a pecho. Pero también sabe que quienes no tienen una identidad significativa fuera de sus carreras —cónyuge, aman-

te, padres, hijos— se toman a pecho estas cosas. En el breve y distante período que estuvo casada, los reveses profesionales no afectaban la esencia de su vida; no podían alterar el bienestar (o, más adelante, el malestar) de lo que ocurría en casa. Estaban, por así decirlo, fuera del avión, amortiguados por el aislamiento social y el ronroneo de los motores conyugales. Ahora estos golpes caen directamente sobre ella, como si hubieran quitado el pesado rectángulo de cristal para que Vinnie fuera abofeteada por el Atlántico —no la revista, sino un frío brazo semicongelado y empapado del océano que lleva su nombre y que en ese momento están sobrevolando—; abofeteada una y otra vez y...

—Disculpe —es una voz real la que ahora oye Vinnie, la voz del pasajero que ocupa el asiento contiguo al pasillo: un hombre corpulento y de calva incipiente, con un traje color tostado típico del Oeste y corbata de cuero sin curtir.

—¿Cómo dice?

—Le he preguntado si no le molesta que eche un vistazo a su periódico.

Aunque le molesta, los convencionalismos impiden a Vinnie responder sinceramente.

—En absoluto.

—Gracias.

Vinnie responde a la sonrisa del hombre con una inclinación de cabeza casi imperceptible. Luego, para protegerse de la conversación y de sus propios pensamientos, coge el «Vogue». Vuelve las brillantes páginas con apatía, deteniéndose en un artículo acerca de sopas invernales y, otra vez, al tropezar con uno sobre jardinería de interiores. Las referencias a huesos con tuétano, chirivías y perdices, a rosas y muérdagos navideños, el estilo erudito aunque acogedoramente íntimo —tan diferente de los histéricos llamamientos de las revistas de moda norteamericanas— la hacen sonreír como si reconociera a una vieja amiga. Ojea rápidamente los artículos sobre ropa y belleza. Ahora de nada le sirven y nunca ha extraído el menor beneficio de ese tipo de consejos.

Durante casi cuarenta años, Vinnie ha padecido las peculiares desventajas de la mujer que ha nacido sin encantos físicos. Incluso de pequeña tenía una cara anodina, que daba la impresión de un ratoncillo salvaje: la nariz afilada y estrecha, los ojos redondos y demasiado juntos, la boca una rendija roedora. Sin embargo, durante los primeros once años de vi-

16

da, su aspecto no inquietó a nadie. Pero a medida que se acercaba a la pubertad, primero su madre repentinamente ansiosa y después la propia Vinnie intentaron mejorar sus escasas dotes naturales. Siguieron fielmente las cambiantes recomendaciones de las amistades y de los medios de comunicación, pero no alcanzaron el éxito. Los rizos y volantes de moda en las postrimerías de su infancia no la favorecían; las vestimentas de corte austero y hombros cuadrados de la segunda guerra mundial acentuaban su delgadez adolescente; el *New Look* la ahogaba en excesivas envolturas, y así sucesivamente en todos los cambios de moda que siguieron. En verdad, sería mejor correr un tupido velo sobre algunas de las tentativas posteriores de Vinnie por la elegancia: sus huesudas piernas cuarentonas en una minifalda de cuero anaranjado; su angosta cara de ratón asomada detrás del pelo crepado y de unas descomunales gafas de sol espejadas, como las que usan los aviadores.

Al llegar a los cincuenta, Vinnie empezó a abandonar tan arduos esfuerzos. Dejó de teñirse el pelo de un artificial castaño juvenil y lo dejó crecer al natural: gris-beige moteado; regaló la mitad de su ropa y tiró casi todo el maquillaje. Más le valía enfrentarse con los hechos, se dijo a sí misma: era una mujer poco agraciada, doblemente desfavorecida ahora por la edad; alguien a quien los hombres no perseguirían con delirante entusiasmo por muchos objetos de colores brillantes que exhibiera para llamar su atención. Bien, podía tratar de no hacer el ridículo: Si no tenía la posibilidad de parecer una mujer atractiva, al menos tendría el aspecto de una dama.

Sin embargo, precisamente cuando Vinnie se estaba resignando al fracaso total, la balanza empezó a inclinarse a su favor. En los últimos dos años, en cierto sentido había alcanzado e incluso superado a algunas coetáneas mejor dotadas que ella. La comparación con otras mujeres de su edad dejó de ser constante fuente de mortificación. No es que sea más agraciada que antes, sino que las otras han perdido más terreno. Su figura esbelta y discretamente proporcionada no se ha vuelto abultada ni fláccida por los partos, el exceso de comida o el abuso de dietas; su pechos pequeños pero bonitos (cremosos, de pezones rosados) no cuelgan. Sus facciones no han adquirido la expresión tensa y tirante de una antigua beldad, no se pinta y adorna, no sonríe con afectación ni dice ternezas en un desesperado intento por cumplir con el deber de susci-

tar el interés masculino. Ni la consume la ira ni la pena por el cese de unas atenciones que en cualquier caso fueron moderadas, poco confiables e intermitentes.

En consecuencia, los hombres —incluso aquellos con los que ha tenido intimidad— no la contemplan espantados, como contemplarían un paisaje amado ahora devastado por el fuego, las inundaciones o el desarrollo urbano. No les molesta que Vinnie, que nunca fue de buen ver, ahora se vea vieja. A fin de cuentas, no se acostaron con ella por pasión romántica, sino por camaradería y mutua necesidad transitoria —con frecuencia casi distraídamente, para aliviar el ardor de sus deseos por una hembra más apetecible. No era raro que un hombre que acababa de hacer el amor con Vinnie se sentara desnudo en la cama, encendiera un cigarrillo y le relatara las vicisitudes de su relación con alguna belleza temperamental, interrumpiéndose de vez en cuando para expresar lo fabuloso que era contar con una amiga como ella.

Algunos se sorprenderían al enterarse de que existe esta veta en la vida de la profesora Miner. Pero están equivocados quienes creen que las mujeres sin atractivos son más o menos célibes. El error es corriente, dado que en la mente popular —y sobre todo en los medios de comunicación— la idea del sexo va unida a la idea de la belleza. En parte como consecuencia de ello, a los hombres no les entusiasma jactarse de sus aventuras con esas mujeres, ni exhibir públicamente semejantes vínculos. En cuanto a las mujeres, por una dolorosa experiencia y un natural instinto de conservación, se abstienen de divulgar estas relaciones, en las que rara vez ocupan el lugar de una amante declarada, sino, a menudo, el de una buena amiga.

Como tantas veces se ha observado, casi cualquier mujer puede encontrar a un hombre con el cual acostarse si se plantea niveles lo bastante bajos. Los que deben bajar no son, necesariamente, los niveles de carácter, inteligencia, vigor sexual, prestancia y logros mundanos. Más bien la mujer debe reducir sus requisitos de compromiso, constancia y pasión romántica; debe dejar de esperar declaraciones de amor, miradas de admiración, telegramas ingeniosos, cartas elocuentes, tarjetas de cumpleaños, recordatorios del Día de los Enamorados, bombones y flores. No, las mujeres poco atractivas suelen tener una vida sexual, pero carecen de vida amorosa.

Ahora Vinnie se ha detenido en un artículo de «Vogue» dedicado a nuevas ideas para fiestas de cumpleaños infantiles,

que despierta su desaliento profesional debido al énfasis que pone en las diversiones comerciales dirigidas por adultos: la contratación de magos y payasos profesionales, la organización de excursiones turísticas, etcétera —precisamente el tipo de entretenimientos que tienden cada vez más a reemplazar los rituales y juegos tradicionales. En parte como resultado de este tipo de artículo, se está destruyendo rápidamente la antigua y preciosa cultura popular de la niñez. Entretanto, los que abrigan la esperanza de registrar y preservar este patrimonio que se esfuma son despreciados, denigrados y calumniados en revistas de gran difusión. Puras intrigas.

—Aquí está su periódico —el compañero de asiento de Vinnie le devuelve el «Times» torpemente doblado.

—Ah, gracias —para evitar que se lo pidan otros pasajeros, Vinnie deja el periódico en su regazo, debajo de «Vogue».

—Gracias *a usted*. No es mucho lo que trae.

Como el hombre no lo ha planteado como una pregunta, Vinnie no se siente obligada a responder y no lo hace. ¿No trae mucho de qué?, se pregunta. Probablemente de noticias, encuentros deportivos, comentarios mediocres o incluso propaganda de los Estados Unidos, en comparación con el periódico que él lee habitualmente. O quizás, acostumbrado a vociferar titulares y párrafos de una sola oración admirativa, la moderación tipográfica y estilística del «Times» lo han llevado a pensar que nada importante ocurrió en el mundo el día anterior. Y tal vez así sea, aunque para ella, para V. A. Miner, buá, buá, puaf... ¡Basta ya, Fido!

Vinnie aparta el «Vogue» y despliega el periódico. Poco a poco el estilo pausado del «Times» con un aire de comedida consideración y su insinuación de educada ironía, comienza a serenarla, como la voz de una *nanny* inglesa podría aplacar a un niño dolorido y sobreexcitado.

—¿Camino de Londres?

—¿Cómo dice? Sí —cogida *in fraganti*, por así decirlo, admite su punto de destino y vuelve la mirada hacia el cuento que Nanny le está narrando sobre el príncipe Carlos.

—Apuesto a que está contenta de haberse librado del tiempo de Nueva York.

Vinnie vuelve a asentir, pero poniendo en evidencia que no quiere charlar. Desplaza su cuerpo y las hojas del periódico hacia la ventanilla, aunque nada se ve desde allí. El avión parece estar inmóvil, estremeciéndose con monótoma regularidad,

mientras recortadas oleadas de nubes grises se encrespan al pasar.

Por largo que sea el vuelo, Vinnie siempre evita entablar relaciones, sobre todo en los viajes transatlánticos. Según sus cálculos, tiene muchas más probabilidades de tener que escuchar a un pelmazo durante siete horas y media que de conocer a alguien interesante —y al fin y al cabo, incluso entre su amistades, ¿con quién querría conversar tan largamente?

Además, Vinnie tiene la impresión de que con este hombre ni siquiera podría hablar durante siete minutos y medio. Su vestimenta y su lenguaje proclaman que probablemente es un comerciante de La Pradera meridional, sin educación superior ni distinción; el tipo de persona que viaja a Europa en excursiones organizadas. Efectivamente, la bolsa que descansa entre sus enormes botas de cuero típicas del Oeste tiene pegado el mismo logotipo de SUN TOURS que ha notado con anterioridad: gruesos caracteres de tebeo rodeando a un sonriente sol de Disney. También físicamente se corresponde con el tipo que nunca le ha interesado: robusto, rubicundo, de rasgos embotados y pelo rojo entrecano, grueso y muy corto. Algunas mujeres lo considerarían atractivo en su curtido estilo de hombre del Oeste norteamericano, pero en los hombres Vinnie siempre ha preferido una delgadez elegante, unos cabellos rubios y tez clara, facciones pequeñas y bien definidas —la estampa que es una versión masculina idealizada de sí misma.

Media hora más tarde, cuando vuelve a doblar el «Times» y saca una novela, mira una vez más a su compañero. Este se encuentra pesadamente encajado en su asiento, sin cabecear ni leer, aunque la revista de la compañía aérea reposa en sus anchas rodillas. Por un momento Vinnie especula sobre la clase de hombre capaz de embarcar en un vuelo transatlántico sin materiales de lectura y lo cataloga como prosaico e imprevisor. Fue una tontería de su parte contar con que pasaría el tiempo charlando: aunque no estuviera sentado junto a alguien como Vinnie, muy bien podrían haberlo situado junto a extranjeros o a críos. ¿Qué hará ahora? ¿Se limitará a permanecer allí sentado?

A medida que el avión sigue zumbando, la pregunta de Vinnie es respondida. A intervalos su compañero de asiento se levanta y va hacia el fondo; cada vez que vuelve de la parte de atrás apesta a tabaco quemado. Vinnie, que detesta los cigarri-

llos, se pregunta irritada por qué no solicitó un asiento en la sección para fumadores. El alquila auriculares a la azafata, ajusta las piezas de plástico en su orejas coloradotas y escucha ese ruido grabado de baja calidad, evidentemente sin la menor satisfacción, pues a cada rato cambia de canal. Por último vuelve a levantarse, se queda de pie en el pasillo, conversa con un miembro de su grupo que va en el asiento de adelante y a continuación, durante más tiempo, con otros dos del asiento de atrás. Vinnie comprende que está rodeada de *Sun Tourists*, representantes de todo lo que deplora y menosprecia en su tierra natal, para alejarse de lo cual viaja a Londres.

Aunque no quiere ser indiscreta, no puede dejar de oírlos quejarse a risotadas y con sus voces cansinas del Oeste acerca de la demora en la salida, la falta de películas en el vuelo y la información realmente inútil que en este sentido les proporcionó su agente de viajes. Cada vez que repiten esta frase, Vinnie visualiza la Información Realmente Inútil como un pasajero del avión. Flaco, de espalda bamboleante, probablemente cojo, está parado sobre tres patas en el pasillo, con una etiqueta de SUN TOURS pegada en su sucia grupa morena.

En la imposibilidad de concentrarse en su novela a causa de la conversación, Vinnie se levanta y camina hacia la parte de atrás. Encuentra un lavabo que parece razonablemente pulcro y limpia el asiento, primero con un pañuelo de papel húmedo y luego con otro seco. Antes de salir, quita los envases plásticos de colonia, loción refrescante y crema hidratante Blue Grass del estante y los guarda en su bolso de mano, fiel a su inveterada costumbre. Como siempre, se dice a sí misma que Bristish Airways y Elizabeth Arden esperan, tal vez ansían, que algún pasajero se apropie de estos productos que se ofrecen al público como una especie de muestra gratis publicitaria.

Este tipo de incautación —préstamo, dirían algunos, aunque desde luego nunca devuelven nada— es habitual en el caso de la profesora Miner. Los grandes almacenes escapan a su terreno —a fin de cuentas no es ninguna ratera— y las pertenencias de amigos y conocidos suelen permanecer a salvo, aunque quien le preste el lapicero sobre todo si es de punta extrafina debe estar atento, pues Vinnie es propensa a guardarlo distraídamente en su propio bolso. Pero los aviones, los restaurantes, los hoteles y las oficinas son presas fáciles. En consecuencia, Vinnie tiene una bonita colección de toallas para invitados y una buena rotatoria de salvamanteles, cerillas, servilletas de

papel, perchas, lápices, lapiceros, tiza y revistas caras, de las que suelen encontrarse en las salas de espera de médicos y dentistas caros. Posee cantidades ingentes de papeles y sobres con membretes de la Corinth y del University College (Londres), y una pintoresca jarrita para crema, de peltre, de una langostería de Maine; lo único que lamenta es no haberse llevado la azucarera haciendo juego. Quizás algún día...

No debe pensarse que estas confiscaciones ocurren normalmente. Pueden pasar meses o semanas sin que Vinnie sienta la menor necesidad de aumentar su colección de objetos no comprados. Pero cuando las cosas no van bien, empieza a mirar a su alrededor y se producen las anexiones. Cada una de ellas le levanta un poco la moral, como si estuviera sentada en el platillo de una balanza tan delicadamente equilibrada que hasta el peso de una caja de clips en el platillo opuesto la hiciera elevarse en el aire

De vez en cuando, en lugar de apropiarse de algo que le gusta y no le pertenece, Vinnie perfecciona su mundo quitándose de encima algo que le disgusta. Durante su breve matrimonio, hizo desaparecer varias corbatas de su marido y un cenicero en forma de bañera, recuerdo de un campamento. Dos veces quitó de los servicios de la facultad de su edificio en la Corinth University un cartel insultante, en el que se leía EN BENEFICIO DE TU SALUD, LÁVATE LAS MANOS ANTES DE SALIR.

Ninguno de los amigos y conocidos de Vinnie conoce estos hábitos, que podrían explicarse mejor como el resultado de una vaga, aunque recurrente, convicción de que la vida le debe algo. No es avaricia: paga puntualmente sus facturas, es generosa con lo suyo (tanto comprado como prestado) y escrupulosa cuando se trata de compartir la cuenta del almuerzo. Como dice a veces en estas ocasiones, su salario es perfectamente digno para una persona que no tiene a nadie a su cargo.

De vez en cuando, su superego protesta de que ella se tome la justicia por su mano, con mayor frecuencia cuando su moral es tan baja que nada puede levantarla. Ahora, por ejemplo, de pie en el estrecho cubículo rodeado de carteles represivos y amonestadores en varios idiomas, una voz interior aguda y penetrante resuena al son del zumbido del avión. «Ladronzuela», gime. «Cleptómana neurótica. Autora de una propuesta de investigación que a nadie sirve.»

Con esfuerzo, Vinnie se acomoda la ropa y vuelve a su asiento. El hombre de cara rubicunda se levanta para dejarla

pasar. Parece incómodo y aplastado. Viajero sin experiencia, se ha puesto un traje demasiado ceñido, de lana sintética, que se arruga bajo tanta presión.

—¡Qué barbaridad! —masculla—. Tendrían que hacer estos asientos más separados.

—Sí, eso estaría muy bien —afirma Vinnie amablemente.

—Lo que ocurre es que tratan de ahorrar pasta —vuelve a sentarse pesadamente—. Amontonan a los clientes como si fueran sardinas en lata.

—Mmm —musita Vinnie y recoge su novela.

—Pero supongo que todas las compañías aéreas son más o menos iguales. Yo no viajo mucho.

Vinnie suspira. Es obvio que, si no toma una decisión, este comerciante o ranchero del Oeste, o lo que sea, le impedirá leer *La seducción de Singapur* y la molestará el resto del trayecto.

—Nunca son del todo cómodos —dice—. En realidad, opino que lo mejor es traerse algo interesante para leer, lo que permite pasar por alto las incomodidades.

—Sí. Supongo que tendría que haber pensado en eso —dedica a Vinnie una mirada triste y frustada, despertando en ella la misma irritación que siente ante sus estudiantes más incapaces, a menudo estudiantes que siguen el curso gracias a una beca de atletismo y que, en primer lugar, nunca tendrían que haber puesto los pies en la Corinth.

—Tengo otros libros, si quiere hojearlos —Vinnie se agacha y saca de su bolsa el *Poemario ameno*, de la Oxford University Press; una guía de bolsillo de flores británicas y *El pequeño Lord Fauntleroy*, que debe volver a leer para escribir un artículo bien documentado. Deja los libros en el asiento del medio, consciente mientras lo hace de que son inoportunos, tanto individual como colectivamente.

—Eh, gracias —exclama su compañero de asiento a medida que aparece cada volumen—. Si está segura de que no los necesita ahora…

Vinnie le asegura que no. Ya está leyendo un libro, señala, conteniendo un soplido de impaciencia. Luego suspira aliviada y vuelve a *La seducción de Singapur*. Durante unos minutos percibe cada vez que su compañero de la derecha pasa las páginas, pero en breve se ve absorbida por la lectura.

Mientras las sombras de la guerra oscurecen Singapur en la última novela terminada de Jim Farrell, la atmósfera exterior

a las ventanillas de la cabina se ilumina. La húmeda grisura se baña en oro; el avión atraviesa el banco de nubes y se estabiliza a la luz del sol sobre un cúmulo de nata batida. Vinnie mira la hora; está a medio camino de Londres. No sólo se ha alterado la luminosidad; percibe un cambio en el sonido de los motores: un zumbido más bajo y estable cuando el avión traspasa el punto medio de su viaje a casa. También en su interior Vinnie experimenta una vibración más armónica, un resplandor de expectación.

Para Vinnie, Inglaterra siempre ha sido la querencia imaginada y deseada. Durante un cuarto de siglo visitó mentalmente los parajes donde había sido lenta y amorosamente conformada y modelada a partir de sus libros favoritos, desde Beatrix Potter hasta Anthony Powell. Cuando por fin la vio, se sintió como los niños de *La caja de los encantos*, de John Masefield, que descubren que pueden encaramarse al cuadro de la pared de la sala. El paisaje de su visión interior ha adquirido tamaño natural y se ha vuelto tridimensional; podría, literalmente, internarse en el país de su fantasía. Desde el primer momento Inglaterra le resultó querida y familiar; Londres, en especial, fue casi una experiencia de *déjà vu*. También sentía que allí era mejor persona y que su vida se volvía más interesante. Con el tiempo estas sensaciones se incrementaron, y Vinnie las repitió tan a menudo como pudo. Durante la última década visitó Inglaterra casi todos los años —aunque en general sólo por unas pocas semanas, a pesar suyo. Esta noche iniciará su estancia más larga hasta el momento: seis meses seguidos. Acaricia la fantasía de que algún día logrará residir permanentemente en Londres, quizás adoptar, incluso, la ciudadanía inglesa. Esta fantasía entraña una serie de dificultades —legales, financieras, prácticas—, y Vinnie no tienen la menor idea de cómo las resolverá, pero tanto lo desea que tal vez algún día se hará realidad.

Muchos profesores de literatura inglesa, como Vinnie, se enamoran de Inglaterra tanto como de su literatura. Con la costumbre, sin embargo, su enamoramiento suele derivar en indiferencia y, a veces, en desdén. Si ahora la añoran, es tal como era en el pasado —con frecuencia en el período de su especialización: la colorida y vital Inglaterra de los tiempos de Shakespeare, o la pródiga elegancia y el encanto del período eduardiano. Con la amargura de los amantes desilusionados, se quejan de que la Gran Bretaña contemporánea es fría, hú-

meda y demasiado cara; sus nativos hostiles; su paisaje y hasta su clima una ruina. Inglaterra ya no está en la flor de la vida, dicen; está agotada y vieja y, como la mayoría de los viejos, es aburrida.

Vinnie no sólo está en desacuerdo, sino que en secreto se apiada de sus amigos y colegas que afirman haber rechazado Inglaterra, pues para ella es evidente que en realidad Inglaterra les ha rechazado a ellos. La frialdad que presentan como queja es un cuestión de estilo. Los ingleses no abren sus brazos y sus corazones a cualquier transeúnte, del mismo modo que los jardines ingleses no penetran en los de al lado. Más bien se ocultan detrás de altos muros de ladrillo y densos setos espinosos, mostrando a los extraños su costado más frío y más formal. Sólo quienes han recalado en su interior conocen su calidez y su carácter acogedor. Vinnie descarta las quejas de sus colegas sobre el clima y el panorama como mero resentimiento, pues provienen de gente cuyo paisaje natal ha sido devastado por las carteleras, los solares que venden coches usados, las tormentas de granizo y los tornados. En cuanto a la afirmación de que allí casi nunca ocurre nada, se trata de uno de los mayores encantos de Inglaterra para Vinnie, que acaba de huir de una nación plagada de noticias sensacionalistas y horrorosas, y de una universidad con frecuencia alterada por manifestaciones políticas y reyertas entre estudiantes borrachos. Vinnie se sumerge en su vida inglesa como lo haría en una gran bañera con agua tibia únicamente agitada por las suaves ondas que ella misma produce y por el estadillo de burbujas de espuma que, a la manera de un escandalete, se hincha y quiebran, salpicando el aire con la deliciosa espuma jabonosa de los ecos de sociedad. En la Inglaterra privada de Vinnie ocurren muchas cosas: las suficientes, al menos para ella.

Inglaterra también es un país en el que desde siempre la cultura popular merece un honroso estudio. Las tres colecciones de cuentos de hadas que Vinnie ha compilado, y su libro sobre literatura infantil, han sido mucho mejor acogidos allí que en los Estados Unidos, y es muy solicitada como crítica en su especialidad. Además, acaba de ocurrírsele, «Atlantic» no goza de una amplia distribución en Gran Bretaña; si por una remota casualidad sus amistades vieran el ensayo de Zimmern, no se sentirían impresionadas. Ha notado que los intelectuales ingleses tienen muy poco respeto por la crítica norteamericana.

Mientras Vinnie sonríe para sus adentros, recordando ob-

servaciones que hicieron sus amigos londinenses acerca de la prensa norteamericana, la tripulación de cabina empieza a servir el almuerzo —quizá, dado que ahora son las siete en Londres, debería considerarlo la cena. Vinnie compra un botellín de jerez y acepta una taza de té. Como de costumbre, rechaza la bandeja de plástico sobre la que han acomodado montículos de una sustancia neutra e insípida (¿serrín húmedo?, ¿fécula?) coloreada y modelada para que parezca estofado de vaca, coles de Bruselas, puré de patatas y budín de limón. Ya no la engañan, aunque en otros tiempos pensó que la altitud, o una leve ansiedad por el vuelo, eran responsables del sabor de la comida. Pero los refrigerios caseros que ahora lleva consigo saben tan bien como al nivel del mar.

—Eh, eso tiene muy buena pinta —exclama el compañero de asiento, contemplando el sandwich de pollo con una voracidad que Vinnie ha percibido antes en las miradas de otros viajeros—. Lo que me han servido parece pienso.

—Sí, lo sé —le dice una sonrisa indiferente.

—Seguro que le han puesto algo raro. Radiaciones o algo parecido.

—Mmm —Vinnie termina su sandwich, dobla pulcramente el papel encerado, desenvuelve una brillante manzana McIntosh y una tableta de chocolate agridulce Tobler, y vuelve a abrir la novela. Su compañero se dedica otra vez a los piensos, que masca lentamente y con desgana. Por último, aparta la bandeja y retoma *El pequeño Lord Fauntleroy*.

—Supongo que estará contenta de volver a Inglaterra —dice él más tarde, cuando Vinnie acepta la segunda taza de té que le ofrece el auxiliar de vuelo.

—Mmm, sí —reconoce, sin levantar la vista.

Termina la oración que está leyendo, abandona la lectura y frunce el entrecejo. ¿Habrá estado hablando en voz alta, como a veces le ocurre? No, probablemente confundido por su acento de Nueva Inglaterra y su entonación universitaria (no digamos nada de su preferencia por el té), este norteamericano del Oeste cree que es británica.

Vinnie sonríe. A pesar de su ignorancia, en cierto sentido ese hombre es un entendido, como los amigos británicos que a veces observan que en realidad ella no es muy norteamericana. Vinnie sabe que su idea de lo que es «un norteamericano» corresponde a las convenciones de los medios de comunicación. No obstante, a menudo ha pensado que, habiendo naci-

do y habiéndose criado en lo que ellos llaman *the States*, es anómala; que tanto psicológica como intelectualmente es, en esencia, inglesa. El que su compañero de asiento suponga lo mismo le resulta grato; será una historia simpática para sus amigos.

Aunque Vinnie también se siente incómoda por el malentendido. Como profesora y erudita encuentra desagradables los errores factuales; su instinto la lleva a corregirlos lo antes posible. Además, si no corrige este error específico, el hombre robusto de cara coloradota sentado en el asiento del pasillo comprenderá su equivocación cuando la vea en la fila de los pasajeros con pasaporte de países no integrados en la Commonwealth. O quizá creerá que quien está cometiendo un error es Vinnie y a voz en grito tratará la ayudarla a salir del apuro; antes de aterrizar debe explicarle que no es inglesa.

Pero una escueta declaración le parece descortés; después de haber desalentado todos los intentos de él por interrumpir su lectura, Vinnie no se decide a interrumpir la suya —sobre todo porque ahora está profundamente inmerso en *El pequeño Lord Fauntleroy*, a uno de cuyos personajes secundarios, el francote y democrático tendero Mr. Hobbs, se parece. Vinnie suspira y mira por la ventanilla, donde el aire ahora se oscurece por encima de una línea del horizonte escarlata, pensando en una referencia intrascendente a su ciudadanía norteamericana. Cuando, de pequeña, en Connecticut, leí por primera vez ese libro... A continuación mira a Mr. Hobbs, deseando que se vuelva y le hable, pero él no lo hace. Lee sin parar, aumentando el respeto de Vinnie por él y también por Frances Hodgson Burnett, la autora del libro.

Sólo horas más tarde, cuando vuelan ya sobre Irlanda y Mr. Hobbs pone punto final a *El pequeño Lord Fauntleroy* y se lo devuelve agradecido, Vinnie consigue aclarar el malentendido.

—¿Quiere decir que es norteamericana? —el hombre parpadea lentamente—. Le aseguro que me engañó. ¿De dónde?

Como casi han llegado a destino y tiene la vista cansada de tanto leer, Vinnie abandona la insociabilidad y responde afablemente. En los veinte minutos siguientes se entera de que su compañero de asiento se llama Charles (Chuck) Mumpson; que es un ingeniero técnico de Tulsa especializado en sistemas de vertido de desechos; que ha estudiado en la Universidad de Oklahoma; que está casado, tiene dos hijos adultos, uno de cada sexo, y tres nietos (cuyos nombres, edades y ocupaciones le

facilita); y que participa en una excursión de dos semanas por Inglaterra, organizada por la Sun Tour. Su esposa, que «está en bienes raíces», no ha podido acompañarle («Ahora en Tulsa hay una gran expansión inmobiliaria; está hasta las narices de trabajo»). Su hermana mayor y el marido de ésta participan en la excursión, compuesta principalmente por empleados de la compañía de electricidad en la que trabajan su cuñado y otros parientes. En este punto, Hobbs/Mumpson se incorpora e insiste en presentarle a Sis y a su marido, de quienes sólo es necesario informar que son una simpatiquísima pareja sesentona de Forth Worth, Texas, que visitan Europa por primera vez.

Mientras Vinnie oye todo esto y bajo un amable interrogatorio proporciona algunos datos personales, se pregunta por qué razón los ciudadanos de los Estados Unidos que no tienen nada en común y que jamás volverán a verse consideran necesario intercambiar tanta información. Ello sólo puede saturar sus células cerebrales con datos inútiles en un intercambio que suele ser odioso y proclive a separar a relaciones fortuitas. (El cuñado de Mumpson, como muchos antes que él, acaba de decirle: «¿Así que es profesora de literatura inglesa? Será mejor que cuide mi vocabulario, siempre he sido muy bruto».) En las Islas Británicas, por otro lado, los viajeros protegen su anonimato. Si personas desconocidas que ocupan el mismo compartimiento en un tren deciden conversar, lo harán sobre temas de interés general y habitualmente sin revelar su origen, destino, ocupación o nombre.

Cuando el avión sobrevuela Heathrow, Vinnie ya está harta de Chuck Mumpson y su parentela. Injustamente, anuncian por los altavoces que debido a la congestión del tráfico aéreo deberán esperar turno de aterrizaje. En tanto el avión circula ladeado por una oscuridad húmeda, sin duda errándole por poco a otros aviones, Vinnie adquiere sobre el clima y el crecimiento demográfico de Tulsa y Fort Worth, las instalaciones públicas y sus fuentes energéticas, el ganchillo (Sis está tejiendo un colcha de bebé para el quinto nieto que espera) y el itinerario previsto por la Sun Tour, más conocimientos de los que nunca quiso tener. Cuando por fin la cola del avión golpea la pista de aterrizaje en Heathrow no sólo se congratula, como siempre, de haber sobrevivido al viaje, sino de haberse zafado de sus nuevos conocidos.

En virtud de su astuta elección de asiento, Vinnie es de las

primeras en abandonar el avión y pasar por los controles de inmigración y pasaporte. Ahora es importante la celeridad, pues el vuelo se retrasó más de media hora y pronto dejarán de correr los autobuses a Londres.

Pero en la zona de retirada de equipajes, de muy poco le sirve toda su pericia. Sabe dónde encontrar el carrito de mano y cuál es el mejor sitio junto a la cinta transportadora para ver y coger sus maletas en cuanto aparezcan. La primera llega casi inmediatamente, pero la otra, la más grande, no se materializa.

La fría sala alargada y de techo bajo se llena de viajeros desorientados; el minutero del reloj de Vinnie avanza a saltos; maletas desconocidas, bolsas, mochilas y cajas de cartón pasan a su lado. Empieza a repasar mentalmente el contenido de su maleta (¿perdida?, ¿robada?), que no sólo incluye la mayor parte de su ropa de abrigo, sino, fatídicamente, las notas para su proyecto, libros de consulta vitales y reediciones, además de todas las rimas que ha reunido en los Estados Unidos y que tiene la intención de comparar con las británicas: casi cien páginas de materiales imprescindibles. Mientras maletas que nadie reclama circulan inútilmente, imagina lo que deberá hacer para reemplazar todo lo que contenía la suya; visitas a grandes almacenes, farmacias y librerías; las fotocopias a quince peniques la página (en la Corinth son gratis); la carta al profesor visitante que ahora utiliza su despacho, rogándole a un desconocido que abra las cajas precintadas que contienen su fichero y busque una carpeta marcada —¿qué demonios decía la etiqueta?, ¿y está realmente en una de esas cajas o en casa, en el cuarto de huéspedes del que sus arrendatarios no tienen llave? ¿Debe enviarles una copia de la llave a los inquilinos, permitiendo así que dos estudiantes de los cursos superiores de arquitectura tengan acceso a sus cartas y diarios personales, sus ediciones originales de libros ilustrados por Arthur Rackham y Edmund Dulac, y su reserva de vino y licores? Equipajes extraños siguen dando vueltas delante de ella, junto con un perro invisible de color blanco sucio, que gime patéticamente a Vinnie cada vez que pasa. Pobre Vinnie, ¿qué esperabas?, gime. ¡Qué mala suerte la tuya!

Veinte minutos después, cuando la sala de equipajes está casi vacía, aparece a trompicones la maleta de Vinnie, con una esquina maltrecha y la cerradura del mismo lado saltada. Ahora está demasiado cansada y en baja forma como para sentir alivio o decidirse a hacer una reclamación por daños y perjuicios.

Torpemente saca a rastras la maleta de la cinta transportadora y la pone en su carrito. El inspector de aduanas bosteza y le indica por señas que pase a la sala de espera. Allí, pese a lo avanzado de la hora, sigue esperando gente de diversas nacionalidades. Algunos tienen bebés en sus brazos, otros mantienen en alto carteles de cartón con los nombres de los que deben ir a recibirles. Cuando aparece Vinnie, todos la observan un instante y fijan la vista más allá. Miran, agitan los brazos, sueltan exclamaciones, arremeten, se abrazan, la empujan para llegar hasta sus amigos y familiares.

Vinnie, no esperada ni recibida, mira la hora, respira ansiosa y empieza a empujar el carrito hacia el otro extremo del edificio, a la mayor velocidad posible, con Fido pisándole los talones. En breve Vinnie jadea y le palpita el corazón; tiene que aminorar el paso. Sin duda está envejeciendo, su cuerpo y su espíritu se han debilitado. El equipaje le parece pesado; algún día, antes de lo que imagina, será demasiado vieja y débil y enfermiza para viajar sola, la única forma en que viaja —Fido se frota contra su pierna y suelta un plañidero resuello.¡Basta! El equipaje de Vinnie es más pesado porque, como se quedará más tiempo, ha llevado más cosas, eso es todo. Y sin duda alguna, dado que esa noche se han retrasado todos los vuelos, el autobús esperará. No es necesario precipitarse, correr, jadear, asustarse.

Pero se equivoca. Cuando a ritmo moderado Vinnie saca el carrito a la lluviosa oscuridad veteada por las franjas de luz de las farolas, ve más allá que un autobús rojo de dos pisos se aparta del bordillo. Sus gritos de «¡Espere! ¡Deténgase!» no son oídos o, tal vez, nadie le hace caso. Peor aún, no hay taxis en la parada, junto a la cual forman fila algunas personas con cara de cansadas. Helada y fatigada, se suma a la cola; la depresión propia de la resaca del vuelo se eleva en su interior como un chorro de agua salobre. ¿Qué hace a medianoche en ese lugar desangelado, feo y húmedo? ¿Por qué ha llegado tan lejos y a semejante coste? Nadie la invitó, nadie la necesita aquí ni en ningún otro sitio. A nadie le sirve su estúpido estudio de rimas infantiles. Fido, que se ha sentado encima de la maleta rota, suelta un ronco aullido.

Y si no hace algo sensato de inmediato, comprende Vinnie desalentada, también ella empezará a aullar. Siente el sollozo que nace en su garganta, el escozor y el dolor de las lágrimas detrás de los ojos.

Algo. ¿Qué? Podría volver a entrar en la terminal y telefonear pidiendo un minitaxi, aunque éstos son famosos por no aparecer cuando lo prometen. Y por el recargo. Y si cobran más de lo debido, ¿tendrá suficiente moneda inglesa?

No tiene sentido preocuparse por esto, todavía no. Respira hondo dos veces para serenarse, y vuelve a empujar el equipaje hacia la terminal esperando la milagrosa aparición de un taxi, que por supuesto no aparece. Sólo ve a una turba de *Sun Tourists* y sus equipajes a la espera de abordar un autocar alquilado. Está a punto de retroceder cuando Mr. Hobbs/Mumpson la llama. Ahora lleva un sombrero de cowboy color tabaco adornado con plumas y un abrigo de cuero de carnero forrado en la misma piel; deambula con sus cámaras fotográficas, más parecido que nunca a la caricatura de un turista norteamericano, sector Oeste.

—¡Oiga! ¿Qué pasa?

—Nada —dice Vinnie conteniéndose, pues comprende que debe de llevar grabado el estado de ánimo en el semblante—. Estaba buscando un taxi.

Mumpson contempla la desierta calzada empapada con sus franjas luminosas.

—Por aquí no parece haber ninguno.

—No —Vinnie logra esbozar un sonrisa defensiva—. Evidentemente todos se convierten en calabazas a medianoche.

—¿Qué? Ah, sí, ja-ja. Oiga, ya sé lo que haremos. Puede venir con nosotros en el autocar. Va directamente a la ciudad: hotel céntrico, decía el folleto. Seguro que allí conseguirá un taxi.

A pesar de las débiles protestas de Vinnie, Mumpson se abre paso entre la muchedumbre y regresa un minuto después para informarle que todo está arreglado. Por cierto, dado que son los últimos en subir, tienen que sentarse en asientos separados y Vinnie se libra de su conversación.

El viaje a Londres transcurre en una callada nebulosa de cansancio. Aunque Vinnie ha visitado a menudo el extranjero, éste es su primer (y espera que sea el último) viaje en un autocar turístico. Desde luego los ha visto con frecuencia desde la calle y ha observado, con una mezcla de desprecio y compasión, a los turistas apiñados en su interior, siempre con sus opacas miradas de pescados fijas a través del grueso cristal verde y distorsionante de sus acuarios rodantes, en el extraño e insondable mundo exterior.

El autocar se detiene ante un inmenso y anónimo hotel próximo a la Terminal Aérea, donde esperan varios taxis. Mr. Mumpson la ayuda a meter su equipaje en uno de ellos. Vinnie se despide de él con sincero agradecimiento e insincera coincidencia en su esperanza de que «volverán a tropezar».

Es casi la una de la madrugada. Mientras el taxi chapotea a través de la lluvia rumbo norte, Vinnie, exhausta, se pregunta qué nuevos desastres la aguardan en el apartamento de Regent's Park Road que le ha alquilado por tercera vez a un catedrático de Oxford. Probablemente no habrá nadie abajo para darle las llaves, gime Fido; o la vivienda estará mugrienta; o las luces no encenderán. Si algo puede funcionar mal, funcionará mal.

Pero la joven del apartamento que da a la calle está en casa y despierta; las llaves giran suavemente en la cerradura; el interruptor de la luz está donde Vinnie lo recuerda, inmediatamente después de cruzar la puerta. Allí está el teléfono blanco con el número que conoce, y la pila de listines con sus elegantes colores pastel: A-D crema, E-K rosa geranio, N-R verde helecho, S-Z azul nomeolvides, conteniendo entre sus pétalos cerrados los nombres de todos sus amigos londinenses. El sofá y las sillas están donde corresponde; los grabados con marco dorado de los colegios mayores de Oxford brillan discretamente a ambos lados de la repisa de la chimenea. Esta, impecable, está decorada como de costumbre, con un abanico de papel blanco que refleja los tiestos esmaltados donde siempre hay hiedra inglesa, en sus soportes de la ventana salediza. Por segunda vez en esa misma noche, las lágrimas escuecen detrás de los ojos de Vinnie, pero esta vez son lágrimas de alivio, incluso de alegría.

Como nadie la observa, Vinnie las deja rodar. Llorando en silencio, arrastra sus maletas al interior del apartamento, echa el cerrojo y por fin se siente en casa, a buen resguardo, en Londres.

2

Todos los seres humanos tienen derecho a gozar de la vida.

John Gay, *La ópera del mendigo*

En la estación de metro de Notting Hill Gate, un apuesto norteamericano alto y moreno espera el tren subterráneo en dirección al Este. Inquieto, pasa el peso del cuerpo de un pie a otro mirando a través de las sucias vías oscuras los anuncios de brillantes colores de productos que nunca comprará: bombones Black Magic y cigarrillos Craven. Experto en hilar fino en la lectura de textos (es profesor adjunto de literatura inglesa), se pregunta cómo pueden convencer al público británico de que compre dulces que sugieren un maleficio y tabaco con sello de cobardía.* Tal vez subyace un significado más oscuro en los brillantes acontecimientos sociales y sexuales que ilustran los carteles. La rubia de boca escarlata que ofrece la caja de bombones, ¿estará pensando en envenenar o embrujar a sus invitados? El joven y la mujer sonrientes que respiran humo, ¿se temerán mutuamente? Con su talante en aquel momento, a Fred Turner ambas escenas le parecen vacías y falsas como la ciudad encima de él, casi siniestras.

Aunque lleva tres semanas en Londres, ésta es la primera vez que Fred coge el metro. Normalmente va andando a todas partes, sin tener en cuenta la distancia o el clima, a imitación del escritor del siglo XVIII John Gay, sobre el cual se supone que está escribiendo un libro. En un largo poema suyo, «Trivia o el arte de andar por las calles de Londres», Gay menosprecia el transporte mecanizado:

* *Black magic*: magia negra. *Craven*: cobarde. (N. de la T.)

33

> ¿Qué viandante fijará su mezquina ambición
> en el falso lustre de un carruaje tirado por seis caballos?
> A mí dejadme el dulce contento de andar
> envuelto en mi honra y en un buen capote.

En la vana búsqueda del dulce contento, Fred ha recorrido a pie medio Londres. Si no llueve a cántaros, también corre tres kilómetros todas las mañanas, en Kensington Gardens, junto a chorreantes bancos vacíos y nudosos árboles desnudos, bajo un cielo oscuro o aborregado. Mientras sus pulmones se llenan de aire frío y húmedo y se disipa el ligero vapor de su aliento, se pregunta qué cuernos está haciendo solo en esa ciudad helada y desagradable. Esa noche cae una cellisca glacial, y esperan a Fred a cenar en Hampstead; ni siquiera Gay, decidió Fred, habría ido tan lejos a pie con semejante tiempo.

La mayoría de los que esperan en el andén no contemplan los anuncios, sino —más o menos furtivamente— a Fred Turner. Se preguntan si no lo han visto antes, tal vez en una película o en la tele. Una empleada en minifalda cree que es idéntico al protagonista que aparece en la tapa de *El secreto de Rosewyn*, una de sus novelas góticas favoritas. Una maestra, desplomada en un banco junto a su abultada bolsa de cuerdas, cree haberlo visto el verano anterior en Stratford, haciendo un importante papel secundario en *Se ha perdido el amor al trabajo*. El jefe de una tienda de ropa para caballeros nota, con mirada profesional, el corte de traje que lleva Fred, evidentemente confeccionada al otro lado del Atlántico, y piensa que lo ha visto en la serie policíaca norteamericana que siempre ven sus hijos. Ninguno de los que esperan con Fred lo relaciona con una comedia o con un programa de pasatiempos: algo en el rígido encaje de sus anchos hombros, en el ángulo de su mandíbula, en la forma en que se unen los oscuros arcos de sus cejas excluye estas formas de asociación.

A Fred no le molesta la atención que le prodigan. Está acostumbrado a ella, la considera normal, no se da cuenta de que a muy pocos seres humanos se los contempla tan a menudo o con tal intensidad. Desde que era un bebé su aspecto despertaba admiración y con frecuencia comentarios. Pronto fue evidente que había heredado la belleza morena y exuberantemente romántica de su madre: el oscuro pelo espeso y ondulado, los ojos pardos muy separados y bordeados de tupidas pestañas («un desperdicio tratándose de un varón», observaban

muchos). En todo caso, Fred es consciente de que aquí lo miran menos que en su tierra, pues a los educados británicos les enseñan de niños que es una grosería mirar a la gente, y han aprendido a encubrir su curiosidad. También les explican que no deben hablar con desconocidos y todavía ningún ciudadano británico ha quebrantado esas reglas con Fred —aunque la semana anterior dos canadienses lo detuvieron en la calle para preguntarle si no era el tipo que combatía con la gigantesca col extraterrestre, que también era caníbal, en *Esa cosa del más allá*.

Por supuesto, Fred Turner sabe que es guapo y de aspecto deportivo, de los que los directores contratan para luchar contra vegetales carnívoros. Sería ir demasiado lejos decir que nunca ha extraído ninguna satisfacción de este hecho, pero a menudo ha lamentado no ser menos llamativo. Tiene la fisonomía y el físico de un héroe eduardiano: de escultura clásica y bien acabado, como los dibujos masculinos de Charles Dana Gibson. De haber vivido antes de la segunda guerra mundial, habría agradecido más su figura, pero desde entonces no ha estado de moda que los anglosajones posean ese estilo, de no ser homosexuales. Para el gusto moderno, su mentón es demasiado redondeado y hundido, su porte demasiado erguido, su pelo demasiado ondulado, sus pestañas excesivamente largas.

Si Fred fuese actor, su físico podría ser una ventaja. Pero no tiene la menor capacidad, ni ambición histriónica; en su profesión, la belleza es una considerable desventaja, como le han dado a entender durante los últimos cinco años. En la escuela no tuvo problemas. Está permitido que lo chicos sean guapos siempre que éste no sea su único don, y Fred era un triunfador de la cabeza a los pies: dinámico, sociable, competente en las clases y en los juegos, el tipo de alumno por el que cualquier maestro siente preferencia. Después, se convirtió en el tipo de preuniversitario al que suelen elegir presidente del curso y en el tipo de universitario del que en las cartas de recomendación, se dice: «Dicho sea de paso, también es un joven muy atractivo».

Las verdaderas desventajas del aspecto de Fred, no asomaron a la superficie hasta que empezó a dedicarse a la enseñanza. Como sabe cualquiera que haya ido al colegio superior, la mayoría de los profesores no son especialmente fuertes o hermosos; aunque pueden apreciar o al menos perdonar esas cualidades en sus alumnos, no les interesan demasiado en sus pa-

res. Si Fred hubiese estado en Artes Escénicas o en Pintura y Diseño, no habría destacado tanto entre sus colegas, ni habría tenido tantas dificultades con ellos. En Literatura Inglesa, su aspecto era contraproducente: se sospechaba, injustamente, que era vanidoso, egocéntrico, poco intelectual y nada serio.

La belleza de Fred también estorbaba su labor docente. En el primer trimestre como adjunto, al menos la tercera parte de sus estudiantes del sexo femenino, además de uno o dos del masculino, se enamoraron de él. Cuando llamaba a uno de ellos, éste se mareaba, jadeaba y no era capaz de concentrarse en el tema. Lo rodeaban después de las clases, lo seguían a su despacho, se inclinaban sobre su escritorio con suéteres ceñidos o camisas abiertas casi hasta la cintura, le apretaban el brazo en muda súplica y, en algunos casos, le declaraban abiertamente su pasión por escrito o personalmente («pienso en ti todo el tiempo, me enloqueces»). Pero Fred no tenía al menor deseo de acostarse con diez delirantes estudiantes de primer año, ni siquiera con una muy bien seleccionada y equilibrada. No le atraían las carnes tiernas ni las mentes informes; aunque en un par de ocasiones sintió la tentación, poseía un firme sentido de la ética profesional. También sospechaba, acertadamente, que, si caía y lo descubrían, tendría que enfrentarse a graves problemas en su carrera.

Durante el primer año de enseñanza, Fred aprendió a poner más distancia entre él y sus alumnos; por un lado, aunque con irritación y pesar, dejó de pedirles que lo tutearan. A medida que pasaba el tiempo, la presión emocional y sexual se moderó —en especial después de que conoció a una mujer cuyo aspecto y temperamento lo mantuvieron plenamente ocupado. Pero aún se siente incómodo en el aula. Le molesta ser «el profesor Turner», tener que mantener en todo momento una fría distancia, modales secos, renunciar a la esperanza de alcanzar el clima pedagógico cálido y relajado, aunque no del todo saturado, que disfrutan su colegas menos atractivos. El tiempo resolverá su problema, pero probablemente tardará un cuarto de siglo, lo cual, desde la perspectiva de los veintiocho años, significa una eternidad. Entretanto, tiene que soportar la convicción de los estudiantes de que es frío y formal; convicción difundida todos los otoños en la revista estudiantil «Guía confidencial de los cursos».

En ese momento, las dificultades universitarias están lejos de la mente de Fred, que se encuentra fija, como lo ha estado

intermitentemente durante los doce últimos meses, en el colapso de su matrimonio. Con anterioridad tenía la certeza de que su esposa, Ruth —a la que llamaba Roo—, iría con él a Inglaterra. Se habían preparado juntos para el viaje, habían leído libros, estudiado mapas, consultado a todos los amigos —Roo estaba incluso más exaltada que él con los planes.

Pero se había desatado una tormenta hogareña: truenos, rayos y relámpagos, además de un torrencial chaparrón de lágrimas. Justo antes de Navidad, Fred y Roo se despidieron en una atmósfera brumosa y cargada de electricidad, para lo que, según anunciaron a sus amigos y parientes, era una «separación a prueba». Intimamente Fred sospecha que la prueba ha tocado a su fin, que el veredicto es «culpable» y que su matrimonio ha sido «condenado a muerte».

No es bueno pensar en eso ahora, reparar los malos recuerdos de un mal momento. Roo no está aquí y nunca lo estará. No ha respondido a ninguna de sus cartas cuidadosamente redactadas y de neutra amabilidad; probablemente no las responderá. Fred está solo por cinco meses en un Londres carente de alegría y significado, donde una fría llovizna parece caer perpetuamente tanto en su interior como fuera de él. Se siente más establemente desdichado que en toda su vida.

Ha ido preparado, incluso sin Roo, para tener una intensa y vívida experiencia de la ciudad de John Gay —y de Johnson, Fielding, Hogarth y muchos más. Sumisa y maquinalmente, ha ido solo y a pie a los lugares que tenían pensado visitar juntos: St. Paul's, el puente de Londres, la casa del Dr. Johnson y el resto. Pero todo lo que vio le pareció falso y vacío: fachadas de cartón piedra, huecas, sin sentido. Físicamente está en Londres, pero emocionalmente permanece en Corinth, en una etapa de su vida que ya no existe. Está viviendo en el pasado histórico, tal como tenía la intención y abrigaba la esperanza de hacer, pero no en el Londres del siglo dieciocho. Reside en cambio en una era más reciente, privada y lúgubre de su propia historia.

Pero Fred no cree que haya dejado de existir un Londres real y deseable. Esa ciudad existe: la habitó durante seis meses siendo un chico de diez años; la semana anterior volvió a visitarla. Aunque algunos de sus hitos han desaparecido, los que permanecen emanan significado y presencia, como si fueran benignamente radiactivos. La casa en que vivió su familia ya no está; el enmarañado baldío, arrasado por las bombas y hun-

dido como una catacumba, donde él y sus compañeros de la escuela primaria jugaban a nazis y aliados o a polis y ladrones, ahora está ocupado por una serie de viviendas de protección oficial. Pero allí está la confitería de la esquina, poblada de olor a anís, a pastillas de canela y a tabletas de chocolate con leche; allí están los peldaños de piedra bajos e irregularmente gastados, en el callejón vecino a la iglesia donde Freddy (como lo conocían entonces) solía detenerse al volver a casa para comer lazos de regaliz que sacaba de una bolsa de papel y para leer el tebeo «Beano», incapaz de postergar ninguno de los dos placeres.

Enfrente, está el consultorio al que su padre llevó a Freddy cuando se cayó de la bici y donde una anciana médica de pelo cano cortísimo dio tres homigueantes puntos de sutura en su mentón al tiempo que lo etiquetaba de «valiente y hermoso chiquillo yanqui» —haciéndole no sólo un elogio, lo comprende ahora, sino dotándolo de una identidad. No conoce el nombre que figura en la placa, pero está intacta la pesada puerta con sus cristales de colores adornados con tomates aureolados, y todavía parece ser la señal de que esa casa es una especie de iglesia, aunque ahora sabe que el cristal es *Art Nouveau* y los tomates con halo son granadas. A lo largo de unos metros en una calle de Kensington, los sentidos y la sensibilidad de Fred funcionan supernormalmente; en cualquier otro sitio, Londres sigue siendo frío, apagado, monótono y soso.

No adjudica por entero a la pérdida de Roo su incapacidad para tener una auténtica experiencia de la ciudad. En parte se la atribuye a la desorientación de un turista; ha notado la misma reacción en otros norteamericanos llegados hace poco, y en Estados Unidos la ha percibido en amigos y familiares que vuelven del exterior. El principal problema consiste en que a los visitantes de un país extranjero, piensa, sólo se les concede el uso pleno de dos de sus cinco sentidos. La vista se puede usar —de ahí la expresión «vistas turísticas». También se estimula el sentido del gusto, incluso adquiere una rara importancia, casi sexual: el consumo de bebidas y comidas autóctonas se convierte en un acontecimiento sumamente significativo, en una prueba de que estuviste «realmente allí».

Pero el sentido del oído en toda su plenitud está bloqueado. Los sonidos extranjeros inteligibles quedan limitados a las voces de los camareros, vendedores de tiendas, guías profesionales y empleados de hotel —además de algunos fragmentos

de música dudosamente «nativa». Incluso en Gran Bretaña, el acento, la entonación y el lenguaje suelen ser extraños; los turistas no reconocen muchos de los sonidos que oyen, aunque hablan sobre todo con funcionarios. El sentido del olfato aún funciona, pero probablemente quedará desvirtuado o asqueado por muchos olores extranjeros. Y por encima de todo está frustado el sentido del tacto; en casi todo y en casi todos aparecen carteles visibles o invisibles que dicen «manténgase a distancia».

Dos sentidos no son suficientes para conectar con el mundo y, en consecuencia, los lugares visitados en condición de turistas suelen experimentarse como áreas borrosas y silenciosas, divisadas con destellos luminosos. La jardinera de una ventana rebosante de azafranes blancos con nervaduras moradas; la cara roja e hinchada de ira de un taxista gritón; un puñado de pescado con patatas fritas calientes envuelto en «News of the World»: estos raros momentos rodeados de sensaciones sobresalen en la memoria del último mes como variopinta instantánea contra el papel secante gris de un viejo álbum de fotos. Como corresponde, pues es típico de los turistas llevarse a casa instantáneas.

Los turistas también se llevan objetos de oropel denominados *souvenirs*, que, como su nombre sugiere, no son cosas reales, sino recuerdos materializados y, como todos los recuerdos, exagerados y distorsionados. Los *souvenirs* tienen muy poco en común con lo que hace y lleva la gente del lugar. ¿Quién ha visto alguna vez a una griega de verdad con un pañuelo de cabeza ribeteado de minúsculas monedas de oro falso, o a un pescador francés con el auténtico blusón de pescadores que venden en las tiendas para turistas? Pero estos falsos objetos simbólicos están destinados a indemnizar al turista por haber sido apartado, durante meses o semanas, de una auténtica experiencia del mundo, del contacto físico con otros seres humanos...

Sí, de eso se trata. Si Roo estuviese aquí, probablemente no elaboraría estas hipótesis. Su estado de ánimo es inauténtico; la grisura de Londres, una proyección. Lo que quizá debería hacer no es buscar a alguien que reemplace a Roo o que le haga olvidarla —eso es imposible—, sino que le distraiga y anime.

Precedido por una ráfaga de aire helado y un rugido encajonado, llega el tren. Está casi vacío, pues son más de las seis de la tarde y la mayoría de los pasajeros vuelven a su casa en

los suburbios. Varios ocupantes del vagón miran con interés a Fred cuando se sienta. Justo frente a él una joven bonita, que lleva una capa verde oscuro, le dedica una semisonrisa cuando sus ojos se encuentran; luego baja la vista y la fija en su libro. Este es, y no por vez primera, un buen ejemplo de lo que con toda probabilidad Fred necesita en Londres, pero no se siente capaz de hacer nada al respecto.

Dos cosas se interponen en el acto de emprender un movimiento que dé resultados prácticos. Una es la inexperiencia. A diferencia de la mayoría de los hombres moderadamente atractivos o decididamente poco atractivos, Fred nunca ha aprendido a ligar. Nunca ha tenido que aprenderlo, pues desde muy joven siempre hubo entre sus relaciones montones de mujeres dispuestas a, e incluso ansiosas por, conocerlo mejor. No sólo les interesaba su físico, sino su vitalidad, sus buenos modales, su indolente y modesta destreza en los deportes, su excelente aunque nunca arrogante inteligencia. Todo lo que tenía que hacer era simplemente elegir.

Aún ahora, pese a su desánimo Fred podría sin duda escoger a mujeres si lo intentara —casi todas las mujeres que abordara pasarían por alto cualquier torpeza inicial. Pero hay un problema más grave. En todas las mujeres y en todas las chicas que Fred ve en Londres, algo anda mal: ninguna es Roo. Sabe que es estúpido y contraproducente seguir sintiendo eso hacia alguien que te ha apartado de su vida, seguir recordando y fantaseando. Como dijo una vez Roberto Frank, su amigo de la infancia, si llevas tu amor no correspondido como una antorcha encendida, sólo conseguirás que te salga una llaga.

Si Roberto estuviese allí y no dando clases de francés en Wisconsin, aconsejaría a Fred que siguiera a la chica de la capa verde y se marcara un tanto esa misma noche. Ya en los primeros cursos de la escuela secundaria, Roberto había empezado a recomendar el sexo fortuito como una panacea. «Lo que necesitas es echarte un buen polvo ahora mismo», declaraba cuando algún compañero se quejaba de haberse perdido una juerga por culpa de un catarro, un tobillo dislocado, demasiadas tareas, unos padres poco comprensivos, una bici o un coche averiado, o cualquier tipo de celos, infidelidad o renuncia sexual por parte de la chica con la que salía habitualmente. Desde entonces, Roberto ha coleccionado a mujeres del mismo modo que en otros tiempos coleccionaba cromos de béisbol, prefiriendo siempre la cantidad a la calidad: en la escuela primaria

le cambió a Fred uno de Mickey Mantle por tres oscuros y nulos Red Sox. En su opinión, el mundo está lleno de tías buenas a las que interesa una relación sin imponer condiciones. «No digo que tengas que endulzarles los oídos ni jugarles una mala pasada. Cuando conozco a una que me pone cachondo, arremeto. Si ella no quiere jugar de acuerdo con estas reglas, aquí no ha pasado nada: adiós, olvidémoslo.» Fred no está de acuerdo. En su experiencia, al margen de lo que se diga en las cuestiones preliminares, siempre aparecen las condiciones. Después de salir una o dos veces con una chica, suele sentirse como un gato enredado en un ovillo emocional de hilo rojo.

Sí, piensa Fred, aunque quizá Roberto tiene razón en cierto sentido, si conociera a alguna...

El metro se detiene en Tottenham Court Road. Fred se apea para transbordar a la Northern Line, y lo mismo hace la joven de la capa verde; Fred observa que ella ha estado leyendo *Azar*, de Joseph Conrad. Aprieta el paso, pues es un admirador de Conrad; de inmediato, poco seguro de lo que le dirá, aminora la marcha. La joven mira hacia atrás y le dedica una mirada pesarosa cuando dobla la escalera que lleva al andén con rumbo sur.

Fred ha elaborado mentalmente una observación y empieza a seguirla para formularla, pero en ese instante recuerda que está yendo a cenar a Hampstead, con Joe y Debby Vogeler, a quienes no les caerá nada bien que no aparezca. Los Vogeler, compañeros suyos de los últimos cursos en la facultad, son las únicas personas de su generación que conoce en Londres y, por tanto, su invariable buena voluntad es importante. Las otras relaciones de Fred consisten en varios amigos de sus padres, de mediana edad, y en una profesora de su departamento: una solterona en pleno proceso de envejecimiento, llamada Virginia Miner, que también goza de licencia e investiga en el British Museum. Con respecto a los primeros siente una amable obligación, aunque ningún entusiasmo social; en el caso de la profesora Miner, su instinto le aconseja evitarla. Aunque nunca mantuvo con ella una conversación seria sobre tema alguno, la profesora Miner pronto deberá votar si se permite a Fred seguir en la universidad o si deben dejarlo a la intemperie y sin trabajo. Se sabe que es una mujer excéntrica y susceptible, además de una devota anglófila. En un encuentro, probablemente Fred tendría más posibilidades de contrariarla que de complacerla; si él reconoce su depresión y su disgusto por Londres y

por el British Museum, la opinión que ella tenga, cualquiera que sea, empeorará. Para colmo, no sabe si debe dirigirse a ella como Miss Miner, Ms. Miner, profesora Miner, Virginia o Vinnie. Para no ofenderla, Fred aceptó su invitación a «tomar unas copas» algún día de esa semana, pero piensa llamarla para decirle que se encuentra mal —no, se corrige, «indispuesto»—; en este país decir que te sientes mal significa que estás a punto de vomitar.

Otro motivo para no fallarles a Joe y a Debby es que le darán de cenar gratis —y como Debby es una buena cocinera, aunque poco imaginativa, además de gratis comerá bien. Por primera vez en su vida, Fred está sin blanca. No sabía que Londres era tan caro ni cuánto tardarían en acreditarle el cheque de su salario. El piso que él y Roo habían alquilado por correo cuesta demasiado para una sola persona y Fred nunca aprendió a cocinar. Al principio comía afuera, en restaurantes y pubs cada vez más baratos, en detrimento de su presupuesto y su digestión; ahora subsiste a base de pan y queso, judías enlatadas, sopas, huevos pasados por agua y zumo de naranja en envases de cartón. Si la situación económica se vuelve desesperada, puede telegrafiar o escribir a sus padres pidiendo dinero, pero ello sería indicativo de una infantil imprevisión. Al fin y al cabo, caramba, tiene casi veintinueve años y un doctorado en filosofía.

—Toma un poco más de pastel de chocolate —dice Debby.

—No, gracias.

—No sabe bien, ¿verdad? —una hendidura vertical aparece en la cara redonda de Debby, entre sus cejas casi invisibles.

—No, estaba muy sabroso, pero ocurre que...

—La masa es diferente, me parece —dice Joe, expresando esta opinión con su habitual objetividad filosófica.

—Sí, es algo pastosa —coincide Debby—. Y el relleno demasiado dulce. No son las galletas que corresponden y no conseguí auténtico chocolate para hornear en ninguna tienda. Pero tú sabes que aquí ocurre lo mismo con todas las cosas.

Fred no responde. Ya debería conocer al dedillo la desilusión de sus amigos con Inglaterra en general y con Londres en particular, pues han pasado casi toda la velada hablando de lo mismo, describiéndola con ardiente indignación (Debby) o irónica resignación (Joe). Después de hacer un gran esfuerzo durante más de un mes, se dieron por vencidos. También están

furiosos consigo mismos por haber cometido la imbecilidad de haber ido, con permiso de los colegios universitarios vecinos de California del Sur, donde dan clases, para colmo con un bebé de un año. Estaban advertidos, pero su admiración por la literatura británica (Debby) y la filosofía británica (Joe) les había comido el coco. ¿Por qué no habían prestado atención a sus amigos?, se preguntaban mutuamente. ¿Por qué demonios no habían ido a Italia o a Grecia, o se habían quedado en Claremont? En otros tiempos, Gran Bretaña pudo haber sido grandiosa, de acuerdo, pero en su opinión el Londres moderno te deja frío.

—Por ejemplo, su comportamiento en las tiendas. El hombre de la tienda de comestibles se mostró realmente desagradable, como si yo lo hubiera insultado o algo así diciéndole que debía proveerse de chocolate no azucarado para hornear y él dijo que se alegraba de no haber oído hablar nunca de eso.

—Están en connivencia. Eso es lo que hemos decidido —interviene Joe—. Se reúnen una vez por semana en algún pub del barrio. «Muy bien, fastidiemos a esos tontos profesores norteamericanos jóvenes», dicen, «los que estaban tan endiabladamente contentos consigo mismos por estar en Londres» —ríe y se suena la nariz.

—Por eso el fontanero no vino cuando se atascó la pila de la cocina. Se negó a decirnos cuándo vendría o si alguna vez lo haría.

—O lo que ocurrió hoy con la mujer de la tintorería. Miró mis pantalones como si olieran mal. «No, señor, no pudimos hacer nada con estas manchas de grasa, una libra con diez, por favor.» —la imitación que hace Joe del acento británico falsamente refinado se echa a perder por su mal oído natural y un fuerte resfriado.

—Y es tan feo... creo que eso es lo que más me molesta —dice Debby—. Todo es gris y húmedo, y por supuesto los edificios modernos son absolutamente monstruosos. Además, instalan bares y hamburgueserías y carteleras justo en medio de las calles antiguas más pintorescas. ¿Qué le ha pasado a su sentido estético?

—Se ha congelado —dice su marido.

Joe, natural de California, es delgado, de pecho pequeño y muy friolero; desde que llegó a Londres ha estado indispuesto y a veces se ha encontrado mal. Al principio intentó hacer caso omiso de toda la cuestión, le dice a Fred mientras Debby

está abajo, en la oscura y húmeda cocina, preparando café. Más adelante decidió guardar cama y esperó cuatro días con la ilusión se sentirse mejor, pero finalmente, perdida toda esperanza de recuperación, volvió a levantarse. Ahora tiene fiebre, dolor de cabeza, la garganta dolorida, un fuerte resfriado y la nariz tapada. Lo que desea es subir, echarse en la cama y perder el conocimiento; pero es un estudiante y profesor de filosofía, y por ende un estoico nato. Debby y el bebé, Jakie, también están acatarrados.

—El verdadero depresor es el clima —dice mientras tira de las cuerdas del montaplatos en respuesta al grito de su mujer—. Probablemente también lo tienen organizado.

—¡Cuando pienso en el tiempo que hace en este mismo momento en Claremont! —exclama Debby poco después, mientras sirve el café—. Me siento realmente estúpida y engañada. De hecho, *hemos sido* engañados. Creo habértelo dicho antes —se lo ha dicho—, pero alquilamos esta casa por correo; el agente nos envió una foto y la descripción. La mañana en que llegamos, directamente desde el avión, Flask Walk se veía preciosa: por única vez el sol brillaba y, cuando el taxi frenó, era idéntica a la foto, aunque bastante mejor porque ahora la veíamos en colores; era un perfecto chalet georgiano. Pensé, demonios, valía la pena pagar una renta tan alta, y la tarifa del vuelo y esas ocho horas infernales con Jakie en el avión. Entramos y faltaba la parte de atrás de la casa, como si la hubieran cortado. Por supuesto, el agente inmobiliario no nos había dicho una sola palabra de esto.

La casa de los Vogeler está en una esquina que hace ángulo agudo; consta de una cocina en el sótano, una sala de estar y dos dormitorios, uno encima del otro. Cada habitación es un reducido triángulo, con la forma de una porción de pastel mucho menos generosa que las que Debby acaba de servir.

—«La sala es de cinco y medio por tres sesenta, *a lo más*», decía la descripción —prosigue—. Pensé que eso quería decir sin contar los zócalos, o los armarios, o algo parecido. ¡Y estos horribles muebles de plástico metidos a presión en los rincones! Naturalmente, el jardín no existía. Me sentí mareada y enloquecida al mismo tiempo. Me eché a llorar y en seguida Jakie se puso a berrear, por supuesto, como hace cualquier bebé cuando está alterado.

—Estábamos completamente desorientados, en serio —proclamó Joe—. En parte por la escalera del vuelo, supon-

go, pero ahora han transcurrido casi seis semanas y no nos hemos recuperado.

—Sé lo que queréis decir —Fred levanta su taza pidiendo más café—. A veces tengo la fantasmal idea de que en realidad no estoy en Londres, me parece que este lugar no es Londres, sino una imitación.

—Es lo mismo que sentimos cuando llegamos aquí —Debby se inclina hacia adelante, meneando su pelo castaño cortado a escuadra—. Especialmente cada vez que íbamos a ver algo, por ejemplo Westminster o el Parlamento o cualquier otra cosa. Siempre eran más pequeños de lo que esperábamos y estaban invadidos por autocares llenos de turistas norteamericanos y franceses y alemanes y japoneses. Entonces decidimos que todo podía irse al cuerno.

—Claro que eso es inevitable en cualquier sitio —explicó su marido—. El turismo es un proceso autodegradante, como la oxidación del hierro —Joe es aficionado a las metáforas científicas, que son un precipitado de sus años de alumno de los primeros cursos con especialización en bioquímica—. Un lugar se considera punto de interés porque es típico o simbólico... representa el ideal británico. En consecuencia, cientos de turistas lo visitan y sólo ven a otros turistas.

—De todos modos, cuando logras ver un sitio tampoco te parece bien —agrega Debby—, porque antes has visto ya una foto embellecida, tomada en un soleado día de verano, sin autocares, papeles de caramelos y colillas de cigarrillos. En comparación, el lugar real te parece sucio y lamentable. Nosotros hemos renunciado a visitar puntos de interés. Bien, al menos eso evita la dispersión.

—Correcto —dice Joe—. Con un clima como éste, si no haces visitas turísticas, estás condenado a escribir; no hay otra opción, salvo jugar con el bebé o ver la televisión... Eh, ¿qué hora es?

—Cerca de las ocho —dice Debby.

Joe descruza sus largas piernas y va a encender el televisor alquilado que instalaron en el vértice de la sala en forma de trozo de pastel.

Mientras mueven las sillas y esperan, con el televisor enmudecido, el episodio semanal de una serie de la BBC basada en una novela de James, Fred piensa en exponer sus ideas sobre el turismo, pero decide no hacerlo al comprender que el aspecto más importante para él no se aplica a los Vogeler, pues nin-

guno de los dos —como demuestra su yuxtaposición en el horrible sofá —está privado del sentido del tacto.

Joe aumenta el volumen y una melodía en tono menor anuncia el comienzo del programa. Fred, que no ha visto los episodios anteriores, no lo sigue con atención. Añorante, compara la situación de los Vogeler con la suya. Ellos se tienen mutuamente y tienen a su bebé; evidentemente escriben, en tanto su trabajo sobre John Gay en el British Museum (al que ahora Roo llama BM o Basurero Mierdoso) va muy mal.

Fred, si se siente confinado, se pone inquieto, impaciente e irritable. En la biblioteca le gusta revisar los estantes en busca de los libros que necesita y tropezar con otros de los que no había oído hablar. En el BM no le permiten acceder a las estanterías; no siempre consigue lo que necesita y nunca encuentra lo que no sabe que necesita. A menudo tiene que esperar hasta cuatro horas para que el intestino estreñido de la antigua biblioteca evacúe unos pocos y patéticos volúmenes cuyos números ha copiado del complejo y poco manejable catálogo. Pero ni siquiera cuando los recibe las cosas andan bien. Fred está acostumbrado a trabajar en un estudio individual, apartado del ruido y de las distracciones. Ahora le rodean otros lectores, en su mayoría excéntricos y tal vez locos, a juzgar por su aspecto y su forma de actuar: rellenan polvorientos volúmenes con tiras de papel de diversos colores, hacen tamborilear los dedos o golpetean los pies, mascullan, conversan en nerviosos susurros, tosen y se suenan la nariz con un estilo contagioso.

Asimismo, cuando trabajaba, le gustaba ponerse a sus anchas y moverse de un lado para otro; en casa, sus notas cubrían dos mesas y una cama del cuarto de huéspedes, siempre había varios libros abiertos en la alfombra. En el BM, su cuerpo alto y musculoso yace apretado en una silla, en un angosto sector de escritorio entre otros dos eruditos o lunáticos y sus intrusas pilas de libros, un ambiente mal ventilado y lleno de idénticos asientos radiantes construidos según la misma planta que las cárceles modelo diseñadas por los filósofos de moral victoriana.

Fred está convencido de que el BM ejerce un influencia nefasta en su trabajo. Con el fin de escribir decorosamente acerca de John Gay debe (citando su tema) «ponerse en camino». También tiene que «ir de un lado para otro como las abejas» para conciliar no sólo la crítica literaria y la historia dramática, sino también el folklore, la musicología y los anales del delito en el siglo dieciocho. Agachado sobre los libros que ha conse-

guido ese día, en la enorme y erudita cárcel atiborrada, no es extraño que las oraciones que se esfuerza por redactar resulten pesadas y aglutinadas. Una y otra vez se levanta para consultar innecesariamente el catálogo, o para pasearse por la sala. Las miradas de soslayo de los lectores habituales, a los que ahora conoce de vista o, en unos pocos casos, con los que está relacionado, le deprimen aún más. Con frecuencia están allí Joe o Debby Vogeler, empollando; asistieron juntos a los últimos cursos universitarios y forman una pareja escrupulosamente igualitaria, compartiendo el cuidado del pequeño Jakie. Los Vogeler no se crean problemas con las condiciones de trabajo en el Basurero Mierdoso. Mientras él se pasea, cualquiera de los dos que esté presente levantará la vista y le sonreirá con aire protector. ¡Es una pena que Fred nunca haya aprendido a concentrarse!, nota que piensan.

Se oye el tema de cierre del programa; los rostros de los protagonistas quedan congelados entre un fondo de exuberante arquitectura eduardiana y un primer plano de créditos.

—Bien —dice Fred, incorporándose—. Será mejor que..

—No te vayas todavía —le pide Joe con tono gangoso.

—Quédate y cuéntanos alguna novedad. ¿Cómo está Ruth? —Debby o su marido le hacen esta pregunta a intervalos semanales, alternándose como si lo hubieran organizado de antemano.

—No sé. No he tenido noticias de ella —replica Fred por cuarta vez.

—Aún no has tenido noticias de ella, hummm.

Detrás de este comentario aparentemente neutral y de la neutral pregunta de Debby, Fred percibe cierta hostilidad. Sus amigos no conocen muy bien a Roo o no les resulta del todo simpática. En las dos ocasiones en que se encontraron hicieron evidentes esfuerzos por conocerla y por simpatizar con ella, pero —como les ocurre con Londres— sus esfuerzos fueron infructuosos.

—En verdad, nunca ha sido adecuada para ti —dice Debby, rompiendo un silencio de tres años—. Siempre lo supimos.

—Sí —aprueba Joe—. Quiero decir... evidentemente era una persona respetable, pero siempre iba acelerada.

—Y sus fotos eran tan extrañas y frenéticas. Parecía totalmente inmadura comparada contigo —Roo es cuatro años menor que Debby y tres años menor que Joe y Fred.

—Ocurre que no estaba en la misma onda que tú.

—Es obvio que no —Fred coge «The Guardian» de la mesilla de plástico imitación roble.

—Oye, no dejes que eso te deprima —le aconseja Joe.

—Sí, es fácil decirlo —responde, al tiempo que pasa las páginas del periódico sin verlas.

—Cometiste un error, eso es todo —dice Debby—. Cualquiera puede equivocarse, incluso tú.

—Correcto —coincide Joe.

—Todavía lamento que las cosas no funcionaran entre tú y Carissa —murmura su mujer—. Siempre me gustó mucho. Y ya sabes que es realmente brillante.

—Tiene una mente muy sutil —apunta Joe.

—Mmm —musita Fred, notando que hablan de Carissa en presente, quedando implícito que Roo no sólo tiene una mente mediocre o grosera, sino que ha dejado de existir.

—Es una persona muy singular —prosigue Debby.

Una persona singular es exactamente lo que no es Carissa, piensa Fred. Se trata de una universitaria asustadiza y convencional: inteligente, por descontado; pero siempre ansiosa por parecer aún más inteligente. Mientras Roo...

—No hablemos de eso, ¿de acuerdo? —le suelta bruscamente.

—Oh, Dios. Lo siento...

—No teníamos la intención...

Fred tarda casi diez minutos en convencer a sus amigos de que no está ofendido, que comprende su inquietud, que disfrutó de la cena y que espera volver a verlos.

Mientras sube a zancadas Flask Walk hacia la estación de metro, en la noche brumosa y fría, Fred siente un borrascoso malestar. Cuando las cosas han ido mal no es consuelo alguno saber que tus amigos esperaban que así ocurriera y que podrían habértelo dicho si no fueran tan educados.

No condena a los Vogeler por su opinión, pues él mismo, cuando conoció a Roo, habría dicho que no estaba en la misma onda, aunque las vibraciones que ella transmitía le dieron la marcha de un estereofónico. Todo en ella parecía emitir impulsos eléctricos: no sólo los pechos exuberantes debajo de la camiseta anaranjada con la inscripción ENERGIA SOLAR, sino los grandes ojos acuosos, la bronceada tez arrebolada y el largo

cable trenzado de cabellos cobrizos del que escapaban en todas direcciones tiesos filamentos.

Su encuentro tuvo lugar durante el segundo mes de Fred en Corinth University, en una recepción a un profesor visitante. Roo asistió porque el periódico local le había asignado la tarea de tomar fotografías, y Fred, debido a su admiración por las opiniones del orador —con las que ella discrepó enérgicamente. Su mutua impresión inicial fue desfavorable, casi desdeñosa. Eludieron una polarización total al descubrir que tenían un interés en común: esa misma tarde Roo había salido a cabalgar y no se molestó en cambiarse; cuando Fred se enteró de que sus pantalones de montar y sus altas botas enceradas eran funcionales en vez de —o además de— una pose efectista, su hostilidad disminuyó. Cuando Roo —con lo que él pronto reconocería como su impulsividad característica, encubierta por un aire inexpresivo— le dijo que si quería podía ir a cabalgar con ella ese fin de semana, aceptó entusiasmado. Roo, como ella misma le dijo más adelante, fue más lenta en cambiar de parecer. «Me sentía arrastrada. Tenía tantas ganas de hacerlo contigo; pero en todo momento mi superego me decía eh, tranquila, espera, éste es un clásico profesor liberal, mesurado y aterciopelado, con toda probabilidad un auténtico cerdo con disfraz; sólo penas sacarás de él, nena.»

Fred gira en High Street, se zambulle en la estación de Hampstead, compra un billete a Notting Hill Gate y entra en un antiguo ascensor de hierro decorado con carteles publicitarios de mujeres semidesnudas. A medida que el aparato baja por el frío y húmedo hueco, baja Fred, contra su voluntad, por desnudas memorias.

Octubre, hace unos tres años. El y Roo, a quien había conocido tres días antes, estaban tumbados en un manzanal abandonado, más arriba de la granja de la madre de Roo y su padrastro, mientras sus dos caballos arrancaban los largos y resistentes pastos otoñales en un prado cercano.

«¿Sabes una cosa?», dijo Roo, volviéndose de costado para que la luz del sol y las sombras bañaran su piel bronceada como hacen con los henares en sazón en un día parcialmente nublado. «Es mentira que, cuando tus fantasías infantiles se cumplen, siempre resultan decepcionantes.»

«¿Solías imaginar una escena como ésta?»

Fred no se movió; permaneció boca arriba, mirando más

allá de las ramas entrelazadas de los árboles, hacia un cielo del azul de una llama de gas.

«Oh, sí. Algún día llegará mi príncipe azul y otras sensiblerías por el estilo. Más o menos desde los siete años.»

«¿Tan pequeña?»

«Naturalmente. No oí hablar del estado latente hasta que entré en el colegio superior. Siempre trataba de que los chiquillos que conocía jugaran conmigo a médicos, pero a la mayoría no le interesaba. Claro que mis ideas acerca de lo que ocurriría después de la aparición del príncipe eran bastante confusas. Visualizaba todo el escenario y el aspecto del príncipe saliendo del bosque a caballo, casi idéntico a ti, aunque al principio, por supuesto, tenía siete años.»

«¿Fue entonces cuando aprendiste a cabalgar, a los siete?»

«No, no en serio al menos.» Roo se sentó.

Su espesa trenza rojiza (del mismo matiz, se había dado cuenta Fred, que las crines de su yegua Shara) se había deshecho en los recientes esfuerzos. Ahora caía por su espalda, desenroscándose como si lo hiciera por propia voluntad.

«Estaba loca por hacerlo, pero no tuve muchas oportunidades, salvo un par de semanas de verano en la colonia de día. En realidad, no aprendí hasta los trece, después que Ma conoció a Bernie. ¿Y tú?»

«No lo sé con exactitud. Uno de mis primeros recuerdos es el día en que me montaron en un pony en casa de mi abuelo: me pareció altísimo y ancho como un sofá. Supongo que yo tendría dos o tres años.»

«Vaya suerte la tuya, cabrón.» Roo cerró el puño y lo golpeó en broma, aunque no suavemente. «Yo habría dado cualquier cosa... de pequeña estaba loca por los caballos, lo mismo que casi todas mis amigas. Nos chiflaban, realmente.»

«Sí, he conocido a muchas chicas así. Se trata de un interesante fenómeno social. Siempre pensé que era una reacción contra este mundo mecanizado... Probablemente a las mujeres les importa más que a los hombres, incluso de pequeñas.»

«A algunas mujeres.» Roo se encogió de hombros. «También está la explicación freudiana, pero en mi opinión es pura basura, un disparate. Jamás imaginé que lo hacía con un caballo; pensaba que *yo era* un caballo. Y lo mismo les ocurría a las demás, estoy segura. En la escuela primaria había dos tipos de chiquillas: las gazmoñas y limpitas, a quienes gustaban los vestidos primorosos, cocinaban pastelitos y jugaban con muñe-

cas; el otro grupo lo componíamos mis amigas y yo, que queríamos correr al aire libre en tejanos y zapatillas, ensuciarnos, y que nos volvíamos locas por los caballos. Tal como yo lo veo, era un especie de identificación con la energía, la fuerza y la libertad. Queríamos ser un tipo femenino distinto al que todos esperaban que fuésemos.»

«Recuerdo muy bien a esas buenas chiquillas que describes», dijo Fred. «No servían para nada». Atrajo a Roo hacia él. «Eh», dijo poco después, «¿de verdad nunca saliste a cabalgar con alguien y terminaste así?»

«Oh, bueno», el aliento de Roo era cálido contra su cara. «Claro que sí, un par de veces.» Rodó de espaldas para poder mirarlo. «Pero no era lo mismo. Muchos tíos que he conocido no saben cabalgar y de todos modos no valen un comino... y es peor cuando fingen que son expertos en equitación. Y los que cabalgaban eran en su mayoría bellos imbéciles asexuados como mis hermanastros... Nunca traje aquí a ninguno; no a este lugar.» Su voz se espesó y los dos intercambiaron una mirada.

«Gracias.»

«No te creas tan extraordinario», agregó Roo en seguida. «Quiero decir que una no puede esperar eternamente a un condenado príncipe azul. Me estaba poniendo vieja y pensé que ya era hora.»

«Sí. Ventidós años.» Fred le acarició la cara pero Roo se apartó de él, apoyó el mentón en una mano y fijó la vista colina abajo, a través de la arboleda, hacia los caballos.

«Además, estaba Shara. Como ya te he dicho, en la primavera pasada quise escapar del área bostoniana porque mi jefe en el periódico era una mierda machista y el tipo con el que salía en ese momento resultó ser un auténtico chorizo. Pero no tenía por qué venir aquí. Podría haberme instalado en Nueva York o en la Costa Oeste... Tenía datos sobre unos cuantos trabajos decentes. Pero necesitaba estar con Shara. Supongo que éste puede ser su último año valioso... es casi tan vieja como yo y, después de los veinte, nunca se sabe con un caballo. Todavía puede desarrollar una buena velocidad, pero se queda sin resuello. Claro que podría montar cualquier otro caballo, pero no sería lo mismo. En mis fantasías siempre monté a Shara y así quería que fuera, ¿comprendes? Y ya estamos en octubre. Dentro de un par de semanas, tal vez antes, hará demasiado frío para joder al aire libre. En cierto sentido, era ahora o

nunca.» Roo emitió una risilla cascada. «Por lo tanto, no te creas tan extraordinario», repitió.

Pero Fred lo creía y se regocijó.

En otros aspectos el regocijo fue menor. Mientras recorre el escueto, frío y casi desierto andén del metro londinense, Fred vuelve a oír mentalmente las últimas observaciones de Joe y Debby, y de otros amigos y parientes, que en algunos casos no han vacilado en manifestar su enhorabuena por la ruptura de su matrimonio. La mayoría de estas personas no congeniaron con Roo desde el primer momento. No era el tipo de chica/mujer con la que esperaban que Fred iniciara una relación seria, y lo habían felicitado en la forma convencional de borrosas e irrecusables alabanzas.

El padre de Fred, por ejemplo: «Sin duda alguna es muy guapa. Parece una chica de buen corazón. Las fotos que tomó en los arrabales mexicanos evidencian una alta dosis de sensibilidad por el tema; tú ya sabes lo que ella piensa, por supuesto». Las fotos correspondían a mexicanos en un campamento de peones de una granja del interior de Nueva York, pero Fred había renunciado a sus tentativas de corregir el error, típico de su padre, que prefiere localizar todas las miserias sociales a la mayor distancia mental posible.

O como lo habían expresado Joe y Debby: «Un tanto distantes, las fotos de la discoteca que tomó Ruth. Se ve que conoce muy bien la técnica de su trabajo». «Evidentemente es una persona muy audaz.» «El vestido que lleva era raro, con esos bordados rojos y tantos espejitos, albanés o lo que fuera.» «Me recuerda a algunos alumnos míos de Nueva York. Nos sorprendió que se hubiera criado en un lugar como Corinth.»

Traducción: Roo es demasiado emocional, demasiado politizada, demasiado ostentosa, demasiado ruidosa y demasiado judía. De hecho el propio Joe es judío, pero de una tradición muy diferente: educado en Princeton, cultivado, retraído.

Muchos amigos de Fred de la universidad, y la mayoría de sus familiares se sienten evidentemente aliviados de que Roo esté, como dijo uno de ellos, «fuera de escena». Suponen o al menos abrigan la esperanza de que no volverá a aparecer en ella, quedándose en el mundo, más distante y sórdido, de sus fotografías. La madre de Fred, por su parte, desea fervientemente que se reconcilien. Quizá por razones sentimentales y convencionales; Fred recuerda que en otro contexto le dijo, con plácido orgullo: «Como tú sabes, querido, nunca hubo un di-

vorcio en mi familia». Pero no sólo se trata de que desee mantener este récord; a su madre le cayó bien Roo desde el principio, aunque no pueden ser más distintas: Roo es ostentosa, ruidosa, etcétera, y Emily Turner toda una dama de gustos elegantes, de voz bien modulada.

Roo, aunque a duras penas, también simpatizó con su madre.

«No me importa que llueva, quiero salir a caminar», le dijo en cuanto se quedaron solos la primera tarde de su primera visita a la familia. «Me abruma este lugar tan formal. Tu madre es impecable. Tuvo que ponernos en habitaciones separadas para que todo pareciera respetable, pero he notado que ambas están comunicadas por el cuarto de baño. Además tiene muy buena pinta, es casi tan atractiva como tú.» Roo se inclinó cariñosamente contra Fred. «Apuesto a que ha tenido montones de aventuras.»

«¿Qué quieres decir con eso de aventuras?» Fred dejó de acariciar el pecho izquierdo de Roo.

«Ya sabes: enredos amorosos y esas cosas. Bien, tal vez no hayan sido "montones"», se corrigió Roo al ver su expresión. «Pero sí las suficientes como para volver interesante su vida. Quiero decir, válgame Dios, que hay que hacer algo para estar despierto en un lugar como éste.»

«La has interpretado mal», dijo Fred.

Por primera vez pensó en su madre como en una posible adúltera y reconoció que sus condiciones para representar ese papel eran excelentes. Su memoria, sin ser estimulada, le sugirió posibles parejas. Había un profesor de historia, en calidad de visitante, con el que bailaba en las fiestas; su padre solía hacer bromas amargas sobre él. Y sin duda alguna el viejo que dirigía el picadero: en la familia corrían chistes de que estaba enamorado de ella. Y una vez, cuando él era pequeño (¿cuatro? ¿cinco añitos?), recuerda súbitamente, había un hombre sentado en el comedor, arreglando la tostadora, y Freddy lo odiaba, y su madre, que llevaba un suéter rojo, estaba de pie cerca del hombre, y Freddy también la odiaba a ella... ¿qué significaba todo aquello? No, no podía ser, sus padres eran muy felices. «No es que yo no crea que pueda haberlo hecho, si alguna vez quiso hacerlo, pero...»

«Vale, vale. Olvida lo que dije. Es tu madre y tú quieres que sea como una de esas estatuas de la Virgen María que hay en tu iglesia. Y tal vez lo sea, yo no puedo saberlo.»

«Lo que ocurre es que tú te guías por una serie de estereotipos equivocados», dijo y la abrazó. «En nuestra iglesia no hay estatuas de la Virgen María; todo es muy abstracto, muy de la Reforma. Venga, coge tu abrigo que te la mostraré.»

Aunque entonces hacía ya tres meses que conocía a Roo, Fred seguía extasiado ante ella, y no sólo sexualmente. Como si fuera una droga excitante, él se encontraba en constante estado de conciencia realzada: lo que veía le parecía al mismo tiempo extraño y sorprendentemente familiar. La transformación había comenzado con las fotos, pero no dependía de ellas. Al principio, en presencia de Roo, y luego incluso cuando estaba a solas, Fred notó que los peones del campo tenían las expresiones y los gestos de esculturas góticas —estilizadas, nervadas, ahuecadas— y los bailarines de la discoteca se asemejaban a las pinturas de Francis Bacon: boca y miembros pálidos, estridentes, en plena metamorfosis. Notó que la verja del colegio era una flor de hierro congelada y que los funcionarios de la universidad parecían una asamblea de aves de corral. Más aún, sabía que estas visiones eran reales, que ahora veía el mundo tal como era y como siempre había sido: como la propia Roo en toda su belleza, en toda su desnudez, en todo su significado.

Poco después dejó de importarle que las fotos y el lenguaje de Roo chocaran a sus parientes y amigos. Por cierto, en privado gozaba de ello, como Roo observó más adelante: «Te diré algo. Tú me utilizas para decir las cosas que no puedes decir por ti mismo debido a tu buena educación. Ocurre lo mismo que con el ventrílocuo que veía de pequeña en la tele. Llevaba en el brazo un delirante pelele, una especie de oso amarillo lanudo, de ojos saltones y con una enorme boca de calabaza, que siempre lanzaba pullas e insultaba a todos los que participaban en el espectáculo. El tipo siempre fingía asombro, como si él no tuviera nada que ver: ''¡Qué espanto! ¡No puedo dominarlo... es tan desobediente!'' Pero no me molesta. Es una buena representación».

«Además, es recíproco», respondió Fred. «Tú me utilizas para decir todas las cosas convencionales que no quieres que salgan de tu boca. Por ejemplo, la semana pasada hiciste que le dijera a tu madre que íbamos a casarnos, asumiendo yo la responsabilidad de ser chapado a la antigua.»

La reacción de la madre de Roo fue: «¿De veras? ¿Cómo es eso? Pensé que nadie de vuestra edad se casaba ya, a menos

que... ¡Vaya! ¿Esperáis un bebé?... Entonces no lo entiendo, pero, si queréis hacerlo, a mí me parece bien.» (Huelga decir que, cuando Roo y Fred se quedaron a pasar la noche en casa de la madre y el padrastro de ella, debido a un ventisca que se desató después de una fiesta, les pusieron en la misma habitación.)

En realidad, fue Fred quien sugirió que podían casarse, aparentemente para simplificar las relaciones de él con sus alumnos y las de ella con sus colegas («Esta es... mmm... la amiga de Fred»). Pero asimismo era una forma de demostrar que él se tomaba en serio a Roo, que ella no era, como había sugerido uno de sus primos, la clase de chica con la que puedes divertirte un temporada. Y Roo, pensaba Fred, quiso casarse con él porque, a pesar de las apariencias (sus puntos de vista radicales, sus atuendos, su estilo duro), era profundamente romántica.

A medida que progresaban los planes, fue evidente que Fred se había convertido en la proyección de otra de las fantasías juveniles de Roo: la Boda Perfecta. Rayos de sol en el césped, montañas de ramos de flores, Mozart y Bartok, fresas, pastel de bodas casero y champagne afrutado. Romántica, pero feminista radical. Por ejemplo, Roo se había negado a tomar su apellido y, además, dejaría de ser Ruth Zimmern. Las relaciones de Roo con su padre, L. D. Zimmern, profesor de literatura inglesa y crítico de cierta reputación en Nueva York, eran amistosas; sin embargo, ¿por qué razón una feminista llevaría toda su vida un patronímico, sobre todo el de un *pater* que había abandonado a su *familia* cuando Roo era pequeña? La joven aprovechó la ocasión de su matrimonio para convertirse legalmente en Ruth March. Eligió el nuevo apellido porque marzo era el mes de su nacimiento y también como tributo al libro predilecto de su niñez, *Mujercitas*, con cuya protagonista, Jo March, se había identificado plenamente. (Estaba decidida, si tenían hijos, a que los varones tomaran el apellido ancestral de Fred, y las niñas el suyo recién adquirido, creando así una descendencia matrilineal.)

Precisamente cuando Fred empieza a preguntarse si la Northern Line —o, como la llaman los periódicos londinenses, la Misery Line— ha dejado de funcionar, llega el tren. Fred sube y en lentas etapas es llevado a la estación de Tottenham Court Road, y recorre una serie de fríos túneles azulejados, como tubos de desagüe, llenos de carteles que anuncian las atrac-

ciones culturales que ofrece Londres en febrero. No hace el menor caso de ello. Debido al desesperado estado de sus finanzas no puede permitirse el lujo de ir a ninguno de esos conciertos, obras de teatro, películas, exposiciones o encuentros deportivos; tampoco puede ir a ningún sitio fuera de Londres. El otoño anterior, cuando él y Roo planificaron juntos el viaje, contando con el permiso por estudios de él, los ahorros de ambos y el subarrendamiento del apartamento, el tiempo parecía ser el único obstáculo para sus planes de explorar Londres y más allá de Londres: Oxford, Cambridge; Cournualles, Gales, Escocia; Irlanda; el Continente. Entonces quería verlo todo, estar siempre viajando; sentía que siempre no era suficiente para él y Roo. Ahora, aunque tuviera dinero, carece de ánimo para explorar Notting Hill Gate.

Roo, por ejemplo, quería ir a Laponia en junio para fotografiar el sol de medianoche, los glaciares, la aurora boreal, los renos… todo el paisaje, explicó, de «La reina de las nieves», de Andersen. Pero no tiene sentido pensar en Roo, se dice Fred a sí mismo mientras aguarda en el andén la llegada del metro dirección Oeste. A ella no le interesa nada de él y nunca le interesó; lo ha insultado y probablemente traicionado, además de decir que jamás quiere volver a verle. Y él tampoco quiere volver a verla, ¿cómo podría desearlo después de lo ocurrido?

Pero, a pesar de todo eso, ahora mismo la está viendo: sus grandes ojos oscuros, su pelo eléctricamente elástico, hablando sobre el hielo verde de los glaciares, las flores de montaña —y entonces, incluso entonces, Roo lo estaba destruyendo, fotografiando y posiblemente, probablemente, follando —es imposible emplear una palabra más fina— a esos dos… y peor aún, en el exacto momento en que le fotografiaba a él, en que follaba con él. Ella estaba aún más desbordante de entusiasmo aquellas últimas semanas de noviembre con un calor impropio de la estación, aún más hermosa, delirante de júbilo porque estaba a punto de hacer la primera exposición individual femenina de Corinth y porque (pensaba Roo) iría con él a Londres.

La exposición, decidió Roo, se titularía «Formas naturales» e incluiría principalmente fotos tomadas en Hopkins County, algunas para el periódico. Después aseguró que le había ofrecido ver las copias antes de que las enmarcaran y que él no había aceptado. Según lo recordaba Fred, Roo había sugerido que lo mejor sería que él viera la exposición en su conjunto.

Roo también afirmó que le había advertido que debía esperar sorpresas, agregando que ignoraba si a él le gustaría o no, pero Fred no recordaba nada de eso. Sí se acordaba de haberle oído decir, en un momento dado: «Utilizaré algunas de las tomas que te hice el verano pasado, ¿de acuerdo? Tu cara no se verá mucho». Seguramente, lamentablemente —con toda probabilidad en ese instante estaba trabajando—, había respondido «de acuerdo». Sin duda ella le había dicho más de una vez que su exposición fastidiaría a unos cuantos, pero hay formas de decir la verdad que son peores que una mentira lisa y llana. Fred sabía que las fotos de Roo siempre habían fastidiado a unos cuantos, a gente que no le gustaban los enfoques penetrantes de la pobreza o el envés histérico del sueño norteamericano.

Entonces, en una fría y luminosa tarde de noviembre, una hora antes de la inaguración, Fred entró en la galería; de pie con ella en la primera y la más amplia de las dos salas, junto a un cuenco de ponche rojo sangre y bandejas simétricas con tacos de queso, cada uno de ellos perforado por un palillo, intercambiaron su último abrazo cariñoso y sin preocupaciones. A su alrededor, colgaban las fotos de Roo agrupadas de a pares. Lo que había hecho fue juntar imágenes de objetos naturales y artificiales, con la intención de acentuar su similitud. Fred había visto ya algunas combinaciones. Otras eran nuevas para él: insectos agitando sus antenas y antenas de televisión; la grupa de Shara y un melocotón. Algunas yuxtaposiciones eran personales y humorísticas, otras fuertemente ideológicas: dos políticos excedidos de peso y un par de reses. Pero el tono general, en contraste con el de anteriores exposiciones, era benévolo e incluso lírico. Tres años de felicidad, había pensado estúpidamente mientras rodeaba con su brazos a su talentosa mujer, le habían hecho comprender la comedia y la belleza del mundo además de su fealdad y su sentido trágico.

«Roo, es estupendo», había dicho. «Realmente bueno.» Se separó de ella y entró en la otra sala de la galería.

Primero vio fotos de él, mejor dicho de fragmentos de él: su ojo izquierdo, con sus largas pestañas aumentadas, junto a una araña ampliada; la boca con su leve puchero, su curva plegada hacia el interior, en compañía de un ramillete de buganvillas. Sus rodillas enrojecidas comparadas con un cesto de rojas manzanas; admiró el ingenio, pero se sintió algo incómodo. Como Roo había dicho, su cara no se veía; nadie podía tener

57

la certeza de que era él, aunque muchos lo adivinarían. Observó a Roo, cuyo propio rostro expresaba —¿qué duda cabía?— ansiedad e incertidumbre. Luego paseó la mirada por las dos fotos siguientes. Allí, emparejado con una bella toma en color de setas silvestres moteadas de rocío, brotando con fuerza del musgo y el moho, había un retrato inconfundible de su picha erecta, también con una gota de rocío en lo alto. Fred reconoció la imagen —mejor dicho la foto a partir de la cual se había ampliado bruscamente este detalle—, pero nunca creyó que sería expuesta en público.

«¡Por Dios, Roo!»

«Te lo advertí.» Su gran boca suave tembló. «Tenía que incluirla, ¡es tan hermosa! De todos modos», moduló la voz, como hacía a veces, con forzada dureza, «nadie sabrá que es la tuya.»

«Caray, ¿de qué otro puede ser?»

Roo no respondió. Pero la pregunta, se dio cuenta enseguida, no era retórica. En las paredes, más allá de sus propios retratos parciales, aparecían otros que no eran suyos. Incluidos otros penes... dos más, para ser exactos. Ninguno estaba tan agrandado (en ningún sentido) como el suyo, pero ambos tenían interés. Uno se inclinaba por la longitud a expensas de la anchura y se alzaba entre ralos zarcillos rubios; se comparaba, por yuxtaposición, con un espárrago. El otro —más grueso y jaspeado de un rojo más oscuro— estaba expuesto junto a una imagen, tomada desde una distancia focal elevada, del cerrojo oxidado de la vieja puerta de una cuadra.

Los combates que siguieron a esta panorámica fueron feroces, dolorosos y prolongados. Roo se negó a quitar una sola de sus fotos antes o después de que se inagurara la exposición, decisión que apoyaron las propietarias de la galería, dos feministas radicales menudas, engañosamente calladas y bastante guapas, que antes caían muy simpáticas a Fred. Además Roo se negó a identificar a sus otros modelos, con cuyos sentimientos era, evidentemente, más considerada que con los de su marido. («Sinceramente no puedo, *prometí* que no lo diría.»)

Ante sus protestas, en las que empleó frases como «buen gusto», Roo empezó a chillarle.

«Ya sabemos, muchacho, que se trata de la consabida pila de mierda machista. ¿Qué me dices de todos los pintores y escultores del sexo masculino que han explotado los cuerpos de

las mujeres durante miles de años... y también de los fotógrafos, que hacen posar a las mujeres de manera tal que parezcan frutas, dunas o tazas de té? Una habitación abarrotada de tetas y culos sí, está muy bien, es algo muy bonito, eso es Arte. Pero no permitamos que los coños piensen, pues tratarán de hacer lo mismo con nosotros. ¿Qué le vamos a hacer? ¡Vosotros podéis hacernos la puñeta, pero la mujer... la pata quebrada y en casa!»

Está bien, está bien, concedió Fred a modo de hipótesis. Si ella quería tomar fotos de hombres guapos, de sus cuerpos, podía llegar a comprenderlo: pechos, hombros, brazos y piernas. O incluso sus posaderas —«grandes bollos», era la expresión que había oído—, pero Roo, que todavía bufaba de cólera, le interrumpió.

«No es ésa la cuestión, compañero. Las mujeres no están interesadas en los traseros de los hombres, eso es cosa de maricas.» En lo que están interesadas, no lo dijo, no era necesario que lo dijera; es en sus vergas.

Al mismo tiempo, Roo insistió y siguió insistiendo, no había mantenido relaciones íntimas con ninguno de sus modelos desconocidos.

«*No sé* por qué se empinaron así. Hay mucha gente que se excita cuando la fotografían. ¿Realmente crees que, si hubiera jodido con otro tío, habría puesto una foto de su picha en mi exposición? ¿Crees que pertenezco a esa clase de zorras?»

«Lo ignoro», respondió Fred, furioso y hastiado. «Demonios, ya no sé de qué serías capaz. Quiero decir... ¿cuál es la diferencia?»

Roo le miró echando chispas por los ojos.

«Kate y Harriet tenían razón», dijo. «Eres un auténtico cerdo.»

Más abajo de Tottenham Court Road, un tren frena junto al frío y sucio andén en el que espera Fred. Sube, apesadumbrado y tenso, como siempre que, contra su propio juicio, se permite pensar en Roo. Ella es algo que tiene que dejar atrás, olvidar, algo de lo que debe recuperarse. El matrimonio es un desastre emocional, una empresa fallida que, inevitablemente, ha dado por tierra con su visión del mundo y de sí mismo; ahora quizá sea más sabio, pero al precio de ser mucho más agrio y triste.

Su elección de Roo le había parecido un acto audaz y ex-

pansivo, un desafío a las convenciones —y también a su propia personalidad clásica. Durante años había sido consciente de que, a pesar de todas sus aptitudes y ventajas, su vida era poco interesante. Desde que era un bebé, fue lo que en una ocasión oyó describir a su padre como «un niño muy satisfactorio»: despierto, de buen ver, con éxito y, por encima de todo, de muy buena conducta: Su rebelión adolescente fue de lo más corriente y no produjo angustia grave alguna en sus padres. A Fred le habría gustado inquietarles un poco más, pero no a costa de suspender en la escuela, de destrozarse definitivamente el coco con ácido, o de estropear el destartalado Buick con aletas que logró adquirir después de cinco años de repartir periódicos con temperatura bajo cero y de cortar el césped de los vecinos.

Roo era su bandera roja, su declaración de independencia, y al principio más contento estaba cuando menos cómodos se sentían con ella su familia y sus amigos más formales. Ahora se avergüenza y se indigna al comprender que ellos la juzgaron con más acierto. Su padre, por ejemplo, tenía la muda, pero evidente, opinión de que Roo no era una señora. Hace un tiempo Fred lo habría negado enfadado, o habría condenado este concepto por anticuado y carente de sentido. Ahora debe reconocer su validez. Aunque se supusiera, sólo hipotéticamente, que Roo nunca se había acostado con ninguno de los dos tipos cuyas pichas semierectas aparecían en la exposición, esas fotos eran una vulgaridad. Para colmo, ella ni siquiera se daba cuenta. Como había dicho Joe, Roo no estaba en la misma onda; no provenían, como había dicho Debby, «del mismo lugar», aunque en realidad ambos habían crecido en ciudades universitarias y sus padres eran profesores.

Probablemente fue la similitud de antecedentes lo que contribuyó a confundirlo y llevarle a suponer que Roo y él eran, cualesquiera fuesen los modales y el vocabulario de ella, semejantes. La culpa no era de él; Debby lo había dicho: «Cualquiera puede equivocarse, incluso tú».

No obstante, cuando Fred vuelve a oír mentalmente esta observación, la misma empieza a desconstruirse, volviéndose condescendiente, fría, despectiva. Se le ocurre por primera vez que Debby no simpatiza con él, que probablemente nunca ha simpatizado, que se alegra de verle deprimido y desconcertado. Sin embargo, no tiene la menor idea de por qué ha de ser así. La conoció incluso antes que a Joe, en el primer año de

facultad y siempre ha pensado en ella como en una amiga, aunque no íntima.

De hecho, aunque no lo sabe, en principio, le gustaba mucho a Debby —demasiado para la tranquilidad de espíritu de ella. Cuando se encontraban —casi diariamente, en clase o en una conferencia o en una fiesta—, o cuando almorzaban juntos, por lo general en grupo, aunque de vez en cuando solos, Fred no reconoció sus sentimientos. Con la bonachona vanidad del que se sabe extraordinariamente apuesto, no se le pasó por la imaginación que la regordeta Debby, con su carita de bombón, podía abrigar la esperanza de que él se interesara amorosamente por ella, ni que, a medida que pasaba el tiempo, se consideró una mujer desdeñada. En la actualidad, la joven podría responder a quien se lo preguntara que Fred «le gusta», pero en su fuero interno lo considera bastante inmaduro y consentido. También experimenta cierto resentimiento profesional, tanto por cuenta propia como por la de su marido. ¿Por qué razón Fred, que no se graduó con mejores notas que ellos, que no ha publicado más, tiene un puesto en una universidad de la Ivy League, en tanto ellos dan clases en colegios de California de los que nadie ha oído hablar? Sólo porque se viste bien, tiene un aire zalamero en las entrevistas, y también gracias a sus relaciones: su padre es decano de otra escuela de la Ivy League. De acuerdo con un artículo que en cierta ocasión leyó Debby, Fred es un ejemplo claro de la Psicología del Derecho: fue educado para obtener, y cree merecer, todas las cosas buenas de este mundo. ¿Por qué le importaría a ella verle tropezar, incluso caer? Le haría bien darse unos cuantos golpes y llenarse los ojos de barro. El que Joe no le guarde a Fred el mismo rencor que ella —aunque en su opinión es básicamente mucho más brillante y más original— es otra prueba de la superioridad interior de su marido.

Pero Fred nunca ha sido sagaz para descubrir motivos desagradables en la conducta de sus amigos. Ahora piensa que de alguna manera debió de ofender a Debby, tal vez yendo a cenar a su casa con demasiada frecuencia. Quizás ella piensa que es un parásito y es posible que sea verdad, que se está aprovechando de ellos. (En realidad, esta idea jamás pasó por la imaginación de Joe ni de Debby.) Tengo que espaciar las visitas, piensa Fred mientras el metro traquetea hacia Notting Hill Gate; tengo que relacionarme con más gente en Londres.

Decide que, bien pensado, irá a la fiesta de la profesora Miner. Probablemente allí sólo conocerá a otros universitarios de cierta edad y tan susceptibles como ella, aunque nunca se sabe. Al menos habrá bebidas y, más importante aún, comida —suficientes *hors d'oeuvres* para no tener que comprar, por una vez, la cena.

Mermelada de frambuesa, fresa y zarzamora,
dime el nombre de quien a ti te adora.

Antigua rima popular

En Monsieur Thompson's, un pequeño pero elegante restaurante de Kensigton Park Road, Vinnie Miner aguarda a su más viejo amigo de Londres, Edwin Francis, editor de libros infantiles, escritor y crítico literario. No está preocupada, pues solícitamente Edwin ha telefoneado al restaurante para avisar que quizá se retrase; tampoco está impaciente. Goza contenta del libro que acaba de comprar, de la gasa amarilla y blanca de los junquillos frescos que han puesto en la mesa, de la alternancia de sol y sombra en las casas encaladas, y de la sensación de estar en Londres a comienzos de primavera.

Quien no conoce muy bien a Vinnie, apenas la reconocería como la desdichada profesora que tomó el avión en el primer capítulo. Posada en un banco de roble y con las piernas metidas debajo del asiento, se la ve muy joven, casi infantil. Su talla menuda y la tapa ilustrada de su libro (sobre juegos escolares australianos) corroboran esta ilusión. Su atuendo también es juvenil, según los cánones clásicos: una blusa blanca con chorrera y un vestido sin mangas de lana color tabaco, adornado con volantes. Alrededor de sus pequeños hombros reposa su chal de lana con estampado Liberty, dándole el aspecto de una estudiante de la escuela secundaria representando el papel de una cariñosa abuelita. Sus gafas podrían ser un accesorio del personaje, las arrugas del rostro haber sido trazados con lápiz para cejas, el pelo no del todo encanecido con polvos grises.

—Vinnie, querida, disculpa —Edwin Francis se inclina sobre la mesa para frotar su mejilla con la de ella—. ¿Cómo es-

tás? Oh, gracias —se quita el abrigo y se lo entrega al camarero—. No podrás creer en lo que acabo de enterarme.

—Quizá sí. Ponme a prueba —dice Vinnie.

Edwin se inclina hacia adelante. Aunque es unos años más joven que Vinnie, su aspecto —cuando está en buena forma, como ahora— también sugiere a un niño artificialmente envejecido. También en su caso la baja estatura desempeña un rol en la ilusión; los miembros cortos, la cara redonda y el torso, el color subido y el pelo rubio rizado —ahora cada vez más ralo— también contribuyen al mismo efecto. (Cuando no está en forma —deprimido, bebiendo en exceso, desafortunadamente enamorado— recuerda a un afligido Hobbit.) A pesar de su aspecto inofensivo, que se corresponde con su forma de ser —entretenida, desenvuelta, autoburlona—, Edwin es una autoridad en el mundo de los libros infantiles y un formidable crítico de literatura juvenil y adulta: culto, perspicaz y, si le viene en gana, de lengua viperina.

—Bien —prosigue—, creo que conoces a Posy Billings...

—Sí, por supuesto —en contra de lo que supone Fred Turner, el círculo londinense de Vinnie no está compuesto exclusiva o principalmente por universitarios. A través de Edwin y de otras amistades se ha relacionado con directores, escritores, artistas, periodistas, gente de teatro e incluso con una o dos señoras de la alta sociedad, como Lady Billings.

—Esta mañana hablé con Posy y debo decirte que estabas equivocada. Rosemary *se entiende* con tu colega Mr. Turner. Incluso propuso llevarlo a casa de Posy en Oxfordshire a pasar un fin de semana.

—Vaya —dice Vinnie y arruga levemente la frente.

Rosemary Radley, una vieja amiga de Edwin, es actriz de cine y televisión. Se trata de una mujer sumamente hermosa y encantadora; también tiene una larga historia de aventuras amorosas breves, impetuosas, en general desastrosas. Cuando Edwin le anunció por vez primera que «se entendía con» Fred Turner, Vinnie no lo creyó. ¿Los habían visto juntos en el teatro, o en una fiesta? Con toda probabilidad, pero eso no significaba que estuvieran atrapados o metidos en una relación amorosa. Tal vez Rosemary *había invitado* a Fred a Oxfordshire, porque después de todo es un joven muy apuesto, cuyo origen de allende los mares podría aportar una picante variedad a su habitual pandilla de admiradores. O quizá no lo había invitado: la gente siempre cotilleaba acerca de Rosemary, con

freuencia desacertadamente: había sido protagonista de demasiados seriales románticos de la BBC y de la vida real.

Edwin disfruta especialmente fantaseando sobre sus amigos y conocidos. Le gusta revolotear en torno a sus aventuras o presuntas aventuras, como hace alrededor de lo que Vinnie cocina cuando va a cenar a su casa, removiendo de vez en cuando el guisado o agregando una pizca de condimento. «En realidad», le ha dicho Vinnie en cierta ocasión, «tendrías que haber sido novelista.» «Oh, no», replicó él. «Así me divierto mucho más.»

Aunque las cosas hayan ido tan lejos como Edwin afirma, no puede tratarse de nada serio. Al fin y al cabo, Rosemary tiene frecuentes deslices sexuales impulsivos —a los que más tarde ella misma se refiere riendo con frases como «No sé qué me pasó», o «Tiene que haber sido el champagne», y Fred podría ser un ejemplo relativamente inofensivo de esta costumbre. Pero Rosemary no puede ir en serio con él. No sólo porque es mayor, sino porque su mundillo es mucho más complejo y resonante. Si hablar con Fred durante cualquier espacio de tiempo aburre a Vinnie, que está en la misma profesión y el mismo departamento, ¿qué demonios puede decir él que interese a Rosemary Radley? Por otro lado, quizá no tenga que interesarle, mientras él esté suficientemente interesado *en* ella. Tal vez lo que necesita son seguidores, no interlocutores.

—Naturalmente, todo es obra tuya —observa Edwin, interrumpiendo su amorosa contemplación de la carta—. Si no hubieras dado esa fiesta...

—En ningún momento tuve la intención de que Rosemary se enredara con Fred —Vinnie ríe, segura de que Edwin bromea—. Ni siquiera se me pasó por la imaginación...

—Una trampa inconsciente.

—Ni se me ocurrió. Pensé que Fred debía conocer a gente joven, de modo que invité a la hija mayor de Mariana. ¿Cómo podía saber que se había convertido en una punk? Era perfectamente presentable cuando la vi el mes pasado en casa de su madre.

—Tendrías que haberme consultado —dice Edwin, al tiempo que rompe su dieta untando generosamente con mantequilla uno de los panecillos integrales que han dado fama al Thompson's.

Vinnie deja pasar su observación; si Edwin hiciera las cosas a su manera, sabe, le dictaría la lista de invitados a todas sus reuniones. El círculo social de él es más amplio y considerable-

mente más interesante que el de ella, y aunque Vinnie se sienta feliz cuando lleva a su casa a una o dos de sus amistades célebres —como ha llevado a Rosemary—, no quiere que las cosas vayan más lejos. Uno o dos famosos son un bien social, pero ha notado que, cuando son demasiados, lo único que hacen es hablar entre sí.

—Además, si la hija de Mariana es tan punk, ¿por qué se molestó en asistir a una fiesta como la mía, con ese horrible joven granujiento con la vestimenta de cuero negro cargada de tachuelas? —pregunta.

—Para fastidiar a su madre, naturalmente.

—Oh, querido, ¿estaba fastidiada su madre?

—Creo que sí, incluso muy fastidiada —responde Edwin—. Claro que jamás lo demostraría: *noblesse oblige*.

—Por supuesto —coincide Vinnie y suspira—. Ya no es prudente hacer reuniones, ¿verdad? Una nunca sabe qué clase de fatales acontecimientos se precipitarán.

—La anfitriona como demiurga —ríe entre dientes Edwin. Vinnie, tranquilizada, lo imita.

—Que Fred estuviera en esa fiesta no fue culpa mía —dice Vinnie, retomando el tema poco después—. En realidad, la responsabilidad es tuya. Yo sólo le invité porque tú dijiste que no me relacionaba con norteamericanos —miente.

—Jamás he dicho semejante cosa —miente él, aunque ambos saben que recientemente hizo esta observación, observación que halagó a Vinnie y al mismo tiempo despertó en ella un patriotismo cargado de culpa.

—Sea como fuere, no entiendo por qué te quejas. Yo diría que Fred es el tipo de persona menos peligrosa con que puede enredarse Rosemary. Comparado con Lord George, o con Ronnie, debes reconocer...

—Sí, lo reconozco. No tengo nada contra Fred *per se*... Gracias, esto parece delicioso —Edwin dedica una mirada concupiscente a su lenguado Véronique y lo ataca delicadamente—. Mmm. Perfecto... Y también reconozco que es un hombre guapo.

—Demasiado espectacular para mi gusto —Vinnie se ocupa, menos apasionadamente, de su chuleta asada.

—Esa no puede ser una objeción para Rosemary.

—No —ríe Vinnie—. Pero la cuestión es que a mí me parece casi ideal para echar una cana al aire.

—Muy probablemente —en contra del consejo de su médi-

co, Edwin se zambulle en las patatas a la crema—. Pero Rosemary no está buscando echarse una cana al aire. Va detrás de una pasión imperecedera, como nos ocurre a casi todos.

Edwin, al igual que Rosemary Radley, es famoso por sus desastrosas aventuras, aunque las suyas son algo menos frecuentes y, naturalmente, menos publicitadas. Suelen implicar a jóvenes inestables, en general recién emigrados de países del sur europeo o del Próximo Oriente, que trabajan en los servicios (camareros, empleados de tienda, ayudantes de tintorerías) y tienen delirios de grandeza (teatrales, financieros, artísticos). De vez en cuando, alguno abandona inesperadamente el piso de Edwin, llevándose las bebidas alcohólicas, el estéreo, el abrigo con cuello de piel, etcétera. Otros han sufrido crisis nerviosas en el piso y se han negado a largarse.

Vinnie se abstiene de observar que ella, al menos, no busca una pasión imperecedera: sin duda Edwin ya lo sabe.

—Tal vez deberíamos preocuparnos por Fred —prosigue Edwin—. Erin, el amigo de Rosemary, opina que se lo comerá vivo.

—Lo dudo —exclama Vinnie—, a mí no me parece tan digerible.

Después de veinte años, experimenta cierta dosis de lealtad e identificación con el Departamento de Literatura Inglesa de Corinth; la idea de que uno de sus miembros (por joven y subalterno que sea) se vea totalmente consumido por una actriz inglesa le resulta desagradable.

—Es posible que tengas razón... Mmm, ¿has probado los calabacines?

—Sí, deliciosos.

—Estragón, obviamente. ¿Un toque de eneldo, quizá? —Edwin frunce su entrecejo de glotón.

—No es fácil saberlo —el interés de Vinnie por la comida es, en comparación, moderado.

—No. No es eneldo. Tendré que preguntárselo al camarero —Edwin suspira—. ¿Cómo ves el futuro de este lance, entonces?

—Lo ignoro —Vinnie deja el tenedor encima de la mesa y reflexiona—. Pero ocurra lo que ocurra, no puede durar mucho. Fred volverá a los Estados Unidos en junio.

—¿Sí? ¿Quién te lo ha dicho?

—El propio Fred. El me lo ha comunicado.

—Sí, pero... ¿cuándo te lo ha dicho?

—¿Cómo? No sé... en diciembre, antes de marcharse debió de ser.

—Exactamente, a eso me refiero —Edwin esboza la amplia sonrisa que aumenta su parecido, notado anteriormente por Vinnie, con el Gato de Cheshire, de expresión fija.

—Eso da lo mismo. Fred tiene que estar de vuelta en Corinth a mediados de junio: debe dictar dos cursos de verano.

—A menos que decida no hacerlo.

—Oh, no, eso es imposible —explica Vinnie—. Sería muy inconveniente para el Departamento. No les gustaría nada.

—¿De veras?

Edwin enarca las cejas, expresando sus dudas, no sobre el enfado del Departamento de Literatura, sino de su mismísima existencia, y hasta de la existencia de Hopkins County, Nueva York. («Repite el maravilloso nombre del sitio donde vives en *the States*. ¿Cómo es?», dice en ocasiones. «¿Simpkins County?»)

—Además, no puede permitírselo —continúa Vinnie—. Entre nosotros, no tiene un céntimo.

—Rosemary tiene dinero de sobra —la recuerda Edwin.

Esta vez Vinnie reprime su reacción inmediata, aunque la idea de que uno de sus colegas deje que lo mantenga una actriz inglesa no sólo es desagradable, sino repugnante.

—De todos modos estoy segura de que Fred no va en serio —dice—. Por un lado, ella debe de tener como mínimo diez años más que él, ¿no crees?

—Nadie puede saberlo —Edwin, que probablemente lo sabe, se encoge de hombros. Oficialmente y en las informaciones de prensa, Rosemary tiene treinta y siete; su verdadera edad es tema de constante especulación entre sus amistades—. Ah, sí, veamos —agrega con los ojos brillantes cuando le presentan la carta de postres—. ¿Un helado de limón? ¿O un trocito ínfimo de tarta de albaricoque? ¿Engordará mucho? ¿Tú qué opinas, Vinnie?

—Si de verdad estás a dieta, tendrías que tomar melón —sugiere, negándose por una vez a ser cómplice por instigación; está enfadada con Edwin, tanto por su discreción con respecto a la edad de Rosemary como por sus insinuaciones sobre los móviles de Fred.

—No, nada de melón —Edwin sigue estudiando la carta; su expresión es firme, aunque un tanto ofendida.

—Para mí sólo café, gracias —dice Vinnie al camarero, para dar un buen ejemplo a Edwin.

—Dos cafés. Y yo tomaré tarta de albaricoque, por favor.

Vinnie no hace ningún comentario, pero se le ocurre por primera vez que, pese a ser un hombre tan inteligente, Edwin es desvergonzadamente gordo y siempre da rienda suelta a su desenfreno; que su pretensión de hacer dieta es ridícula y que su insistencia en que sus amigos participen de la trampa se está volviendo aburrida.

—Pero no debemos pensar sólo en pasarlo bien nosotros —dice unos minutos más tarde, limpiándose una mancha de nata montada de la comisura de los labios—. Debemos considerar el problema de Rosemary antes de que ocurra un desastre como el de Ronnie. Si ella sigue rompiendo sus compromisos profesionales para salir con un tipo... Bien, esas cosas se propagan como reguero de pólvora: mejor no asignarle el papel a Rosemary Radley, no es de fiar —Edwin mueve su regordete dedo índice en un círculo horizontal, refiriéndose a la distribución universal de esta advertencia—. A Jonathan, por ejemplo, sé muy bien que ni se le ocurriría pensar en ella después de lo ocurrido en Greenwich... Sin embargo, ha estado trabajando rigurosamente en el especial de televisión y en julio tiene que rodar la serie en exteriores; no hay que trastornarla. Realmente, creo que tienes que hacer algo.

—¿Hacer qué? ¿Poner a Rosemary en contra de Fred Turner?

Vinnie habla con cierta impaciencia; mientras observa el amoroso consumo que hace Edwin con su tarta de albaricoque, se le ocurre que para inducirlo a atenerse a su dieta (¡qué ideal descabellado!) se ha privado de tomar un postre. Y sin la menor utilidad práctica, porque a ella no le sobran kilos, sino todo lo contrario.

—¡No, cielos! —responde Edwin suavemente, con la complaciente tolerancia de los bien comidos—. Todos sabemos que las advertencias no sirven de nada en el caso de Rosemary y que más bien son para ella un incentivo. Cuando se largó a la Toscana con aquel pintor, Daniel No-sé-cuánto, todos se lo advirtieron, pero sólo lograron que se empecinara.

—¿Qué podría hacer yo, entonces? —ríe Vinnie.

—Creo que podrías hablar con Fred.

Aunque Edwin sigue sonriendo, por la forma en que deja a un lado el café y se inclina sobre el mantel a cuadros blancos y azules, está claro que no bromea.

—Estoy convencido de que a ti te escucharía, teniendo en cuenta tu posición en el colegio. Podrías intentar persuadirlo de que... ¿cómo lo diría él? Ah, sí, de que dejara enfriar las cosas antes de que se agravaran.

La idea de que Vinnie apele a su antigüedad en la universidad para convencer —*chantajear* sería la palabra acertada— a Fred de que interrumpa su aventura amorosa es sumamente desagradable. Vinnie disfruta ejerciendo su autoridad, ganada con tantas dificultades, pero sólo en cuestiones profesionales. A diferencia de Edwin, siente un profundo disgusto, casi repulsión, ante la idea de entrometerse en la vida privada de alguien.

—Podría, por supuesto —dice al tiempo que se apoya en el respaldo del asiento, alejándose de él—. Pero no pienso hacerlo.

Una tarde de marzo en St. James's Square. Vinnie Miner trabaja en el que, después de diversos experimentos, ha decidido que es el asiento más cómodo y mejor iluminado del salón de lectura de la London Library. Si no necesita ningún volumen del que sólo disponen en el British Museum, prefiere estudiar en este ambiente tranquilo y de sencilla elegancia, a su juicio frecuentado, afortunadamente, por las sombras de escritores del pasado y las formas de escritores del presente. Le resulta fácil imaginar el corpulento y bien trajeado espíritu de Henry James subiendo la escalera con gran dignidad, o el de Virginia Woolf remolcando desmayadamente apretujadas sedas de los años veinte, entre dos oscuras estanterías llenas de libros. Además, casi todos los días puede ver a Kingsley Amis, a John Gross, o a Margaret Drabble en carne y hueso. Muchos amigos suyos también van a la biblioteca: casi siempre hay alguien con quien almorzar.

La investigación de Vinnie está casi concluida. En cuanto pasen las lluvias y aumente un poco la temperatura, dará principio a la parte más emocionante del proyecto: reunir rimas escolares en escuelas urbanas y suburbanas. Ya ha hablado con varios directores y maestros; algunos no sólo le han dado permiso para visitar la escuela, sino que han ofrecido voluntariamente su ayuda para recoger poesías, o incluso han incluido esta tarea en un proyecto del curso. En Gran Bretaña, Vinnie no tiene que educar a los educadores; su interés por la cultura popular se considera natural y respetable. Sólo debe esperar a que mejore el clima.

Vinnie ha olvidado ya, más o menos, su desagradable vuelo a Inglaterra y —la mayor parte del tiempo— el aborrecible artículo de «Atlantic». Hasta ahora, ninguno de sus conocidos lo ha mencionado; probablemente nadie lo ha visto. Con el propósito de cerciorarse, dado que muchos amigos suyos van regularmente a la London Library, en su primera visita tuvo la precaución de quitar el ejemplar de marzo de lo alto de la pila acomodada en el salón de lectura, poniéndolo debajo de un estante cercano dedicado a *Arqueología*. De vez en cuando, reaparece la revista y ella vuelve a esconderla. Es prueba de la moderación de su angustia que esta mañana se haya limitado a trasladar el número de marzo al fondo de la pila con ejemplares de «Atlantic». Mientras lo hacía, imaginó a L. D. Zimmern reducido a unos quince centímetros de estatura, achatado entre las páginas de su propio ensayo, como una especie de feo muñeco de papel que ensucia la revista con una delgadísima mancha color sepia. También se le pasó por la imaginación, y no por vez primera, que podría guardar la revista en su bolsa de lona para la compra y sacarla de la biblioteca para destruirla cuando tenga tiempo. Pero toda su educación es contraria a esta solución definitiva. La quema de revistas, en la mente de Vinnie, es casi tan grave como la quema de libros; además, en el mismo número, hay un excelente artículo sobre la fauna en extinción, del que mucha gente puede extraer conocimientos.

Lo único que la fastidia, de momento, es su conversación con Edwin Francis durante el almuerzo de ayer. Mientras la repasa mentalmente, no se siente del todo cómoda en el sillón más cómodo del salón de lectura. Está enfadada con Fred Turner y siente —al margen de toda lógica, comprende— que en cierto modo él es responsable de una leve, aunque decidida, frialdad entre ella y su más viejo amigo londinense, y de que ayer Edwin y ella se despidieron sin hacer ningún plan para volver a encontrarse. También de alguna manera, Fred la ha privado de una tarta de albaricoque con nata montada, golosina que hoy le parece todavía más deseable, después de comer en un bar un diminuto sandwich de pasta de salmón y un gomoso huevo a la escocesa. ¿Por qué razón debe verse involucrada en los asuntos de un colega menor y subalterno al que apenas conoce? Si Fred necesita ser recomendado para una beca, muy bien; si quiere vivir un amorío con una conocida, a ella no le incumbe. Al mismo tiempo, Vinnie tiene la incómoda conciencia de que, si Fred le pidiera ahora una recomendación,

para ella representaría un esfuerzo responder con desinteresada buena voluntad.

Su error ha consistido, en primer lugar, en invitarlo a su fiesta. En el pasado, su instinto siempre le ha aconsejado mantener separados a sus colegas norteamericanos y a sus amigos ingleses. Sospechaba que, si se conocían, con toda probabilidad no sabrían apreciarse mutuamente o incluso se cogerían antipatía, antipatía susceptible de transmitírsele, salpicando a ambos de relaciones ya existentes («No entiendo a Vinnie. ¿Cómo puede interesarle alguien así?»). En uno o dos casos estuvo en un tris de desatender su intuición, pero después de meditarlo resolvió no correr el riesgo. Como dijo Edwin en cierta ocasión, la vida social es como la alquimia: mezclar elementos extraños resulta peligroso. El mes pasado quebrantó su norma por un simple colega de menor edad y categoría; en lugar de caerse antipáticos, Fred y Rosemary Radley simpatizaron demasiado, aparentemente. Un conflicto en cualquiera de ambos casos.

En un principio, Vinnie no tenía la menor intención de invitar a Fred a nada. Sabía que estaba en Londres, por supuesto; lo había visto varias veces en el British Museum. Sabía que se encontraba solo, que de alguna manera había perdido a su mujer, aunque ignoraba cómo le había ocurrido; rara vez se conocen detalles personales sobre los miembros más jóvenes del Departamento, aunque en opinión de Vinnie hay bastantes habladurías acerca de los coetáneos. Nunca se le había ocurrido apenarse por Fred: después de años de observación imparcial, no tiene buen concepto del matrimonio.

De hecho, todo se debió a un accidente. Una tarde húmeda y borrascosa, mientras volvía a casa después de un almuerzo, Vinnie se detuvo en una tienda de comestibles de Notting Hill Gate y tropezó con Fred, que vive en las cercanías. Se notaba que había sido azotado por el viento y estaba descorazonado; compró para la cena dos nauseabundas naranjas verdosas y una lata de sopa de verdura de pésima calidad. Vinnie experimentó una irritada inquietud poco corriente en ella. En los Estados Unidos, salvo con sus alumnos y amigos muy íntimos, raramente hace algo por alguien si puede evitarlo; no tiene energía suficiente. Pero allí estaba ese joven miembro de su propio departamento, hambriento y perdido en una ciudad extranjera. En Corinth habría pasado a su lado inclinando apenas la cabeza, pero en Londres, donde ella misma es diferente

y mejor persona, le acometió la extraña convicción de que debía hacer algo por él. Supongo que podría invitarle a mi fiesta de la semana próxima, pensó. Es bastante presentable.

Casi demasiado presentable. En el porte de Fred hay algo excesivamente acabado que recuerda a Vinnie al Apolo de los anuncios de su infancia —aunque Dios sabe que él no tiene la culpa. No va de punta en blanco ni cuida su aspecto: lleva ropa común de profesor de escuela preparatoria, de colores poco llamativos, y sus modales no llaman la atención. No obstante, su figura suele fastidiar a la gente, sobre todo a los hombres: Vinnie recuerda las jocosas observaciones hostiles después de su entrevista para la Asociación de Lenguas Modernas. Fue una suerte para Fred tener publicados un par de artículos serios y dedicarse al siglo dieciocho, donde escasean los buenos candidatos.

El atractivo de Fred tampoco ha salvado su matrimonio, piensa Vinnie. Aunque probablemente esto no es tan difícil de entender. Semejante belleza despierta falsas expectativas: se supone que el noble exterior reviste una mente y un alma igualmente grandiosas: la típica falacia platónica. Por lo que Vinnie sabe, el interior de Fred consta, sencillamente, de un joven corriente, razonablemente inteligente, que sabe algo del siglo dieciocho. Además, una puede llegar a hartarse de una hermosura impresionante, así como una puede llegar a hartarse de una fealdad siempre impresionante.

Incluso mientras lo invitaba, Vinnie empezó a arrepentirse. Pero durante la fiesta Fred no le provocó la menor ansiedad. Notó que no charlaba mucho con la hija punk de Mariana y su amigo de aire amenazante, pero no podía censurarlo por eso. Comió bastante, lo que era comprensible teniendo en cuenta las dificultades económicas sugeridas por la sopa de verduras y sus desesperadas preguntas sobre cómo hacer efectivos los cheques de Corinth sin tener que esperar cuatro semanas. (No hay manera, fue la respuesta.)

Más tarde, en la fiesta, Vinnie notó que Fred formaba parte del círculo que rodeaba a Rosemary Radley, aunque ésta siempre tenía un corro a su alrededor. Poseía la habilidad de convertirse en el centro de un grupo sin dar la impresión de dominarlo, habilidad que, supone Vinnie, es propia de cualquier actor experimentado. Su esfera de influencia es reducida —unos pocos metros de diámetro—, como cabe esperar de alguien que trabaja principalmente en cine y televisión. No pue-

de, a diferencia de algunos actores de teatro que conoce Vinnie, atraer sin esfuerzo la atención en un gran espacio, pero en su radio de alcance es invencible. Y lo logra sin hablar con detenimiento de ningún tema, sin vender cotilleos al por menor o confesiones personales al por mayor, ni decir nada particularmente ingenioso o impresionante —nada, en realidad, que escape a los personajes que representa delante de las cámaras.

Profesionalmente, la especialidad de Rosemary son las grandes damas: mujeres de alta alcurnia de todos los períodos históricos, desde la Grecia clásica hasta la Inglaterra moderna. No interpreta a reinas ni emperatrices: no es lo bastante regia ni monumental. Es extraordinariamente bonita más que hermosa: rosa-blanco-y-oro, como pintada por un Boucher refinado; sus rasgos son agradables aunque pequeños y poco enfáticos. Lo que proyecta es, sobre todo, elegancia y clase —cómica, patética o trágica, según las exigencias del guión—, además de una gracia dulce y frívola. Suele tener trabajo, pues las grandes damas abundan en las puestas en escena de la televisión británica, y a menudo las críticas la elogian como a una de las pocas actrices del todo convincentes como aristócratas. A veces, mencionan que esto no es sorprendente, dado que en realidad se trata de Lady Rosemary Radley, cuyo padre era conde.

Es creencia generalizada que la vida privada de Rosemary no es satisfactoria. Ha estado casada dos veces, ambas por poco tiempo, sin felicidad ni descendencia; ahora vive sola en una hermosa casona desarreglada de Chelsea. Por supuesto, algunos le adjudican la culpa de que esté sola: es inaguantablemente romántica, exige demasiado (o muy poco) de los hombres, es irracionalmente celosa, egoísta/pródiga; sexualmente insaciable/frígida, y así sucesivamente— cosas que la gente acostumbra a decir de cualquier mujer que no está casada, como muy bien sabe Vinnie. Hasta aquí, Rosemary cuenta con la comprensión de Vinnie, aunque no con su confianza.

Vinnie no confía en el encanto de Rosemary: el secreto frenesí de su comportamiento social, su pretensión de una tormentosa e impulsiva intimidad que, empero, mantiene a su víctima a distancia. Por ejemplo, cuando aparece una persona desconocida en su campo de acción, Rosemary la alabará desorbitadamente por alguna cualidad o atributo en el que nadie se habría fijado o siquiera habría notado. Declarará que adora a un conocido o a un primo, a su verdulero o a su dentista, porque disponen las rosas de maravilla, o porque hablan lenta-

mente, o porque tienen el pelo rizado. Siempre hace ese tipo de anuncios con un aire de perplejo descubrimiento a cuantos estén al alcance del oído y sin tener en cuenta si el sujeto está sentado a su lado o se encuentra a kilómetros de distancia.

En un almuerzo que dio Edwin, por ejemplo, durante una pausa en la algarabía general, dijo a voz en cuello que le encantaba la forma en que Jane, un amiga de Vinnie, comía la ensalada. No sirvió de nada preguntarle qué quería decir con eso, como comprendió Jane más adelante. Aunque se tuviera la forma de volver a llamar su atención, lo que nunca era fácil, Rosemary se limitaría a echar hacia atrás las doradas ondas de su cabellera, a soltar su famosa risa —como rayos de sol centelleando en un cristal, según había escrito una vez un obtuso crítico de televisión y vociferaría: «¡Oh, no sé explicarlo! Es tan... tan... maravilloso». Y si como ocurría en ocasiones, alguien se ofrecía a interpretar sus palabras, Rosemary no le haría el menor caso o se quejaría de que no se trataba de eso, *en absoluto*. No soportaba que sus entusiasmos —o quizá sus antipatías— de mariposa fueran analizados, especificados.

Cuando oían —o se enteraban de— el himno de Rosemary a sus cualidades singulares, casi todos se sentían complacidos, pues es agradable ser querido y adorado, aunque sea fortuitamente, y porque Rosemary era guapa y famosa. Aunque no tuvieran la menor idea de lo que quería decir, había algo sumamente atractivo en su forma de decirlo. Por cierto, los que nunca habían sido objeto de cumplidos, como Vinnie, empezaban a sentirse un tanto excluidos.

Pero otros se sentían molestos. Por ejemplo, podemos imaginar al dentista de Rosemary a solas en su consulta, después de que su célebre paciente ha salido. Acerca su cara al espejo de aumento sujeto al aparato odontológico y frunce el ceño. ¿De verdad hay algo excepcionalmente adorable en la forma en que se le riza el pelo detrás de las orejas? ¿O se trata de algo raro, de algo estrafalario y feo? ¿No se habría reído de él Lady Rosemary?

Días después de la reunión de Edwin, comentó Jane, el elogio de Rosemary seguía dando vueltas en su cabeza, sin dejar de fastidiarla. Por fin, un día, sacó de la nevera un recipiente con restos de ensalada, se situó delante del espejo del comedor, quitó la envoltura de plástico y observó cómo comía las hojas de lechuga picantes empapadas de aceite y las chorreantes rodajas de tomate, tratando de descubrir qué era lo ado-

rable o qué diablos era diferente a la manera en que la mayoría de la gente come una ensalada. ¿Qué cuernos había querido decir Rosemary?

La verdad era que probablemente Rosemary, le dice Vinnie, no había querido decir nada. Sólo se trataba de un disparate sin pies ni cabeza, destinado a llamar la atención sobre sí misma o a cambiar el tema de conversación —un sonido melodioso, eso era todo. Las palabras no son tan importantes para los actores como para los literatos. Para ellos el significado se asienta principalmente en la expresión y en el gusto; el texto sólo es un libreto, una serie de copas vacías que el actor puede llenar con el título dorado o plateado o bronceado de su voz. En las escuelas de arte dramático, ha oído decir Vinnie, enseñan a decir «Por favor, cierra la puerta» de veinte maneras diferentes.

En toda red social siempre hay personas que son «amigas», por así decirlo, por coerción social, aunque, si la malla se abriera, rara vez o nunca volverían a verse. Esto es lo que ocurre entre Vinnie y Rosemary. A causa de Edwin se encuentran con cierta frecuencia y, en esas ocasiones, actúan como si estuvieran encantadas, aunque no simpaticen mucho. Al menos a Vinnie no le cae bien Rosemary, y percibe que el sentimiento es recíproco. Pero no puede hacer nada al respecto. Vinnie imagina que su red social —quizá «trama» sería más acertado— está finamente hilada, detalladamente empalmada, tendida sobre la lluviosa ciudad desde Fulham hasta Islington, afianzada por hebras aisladas en Highgate y Wimbledon. Ella y Rosemary son caminos cruzados en la red, sustentados por muchos hilos sedosos y retorcidos. Si rompieran su cordial relación, en la telaraña quedarían resbaladizas fisuras que acongojarían a todos. Y probablemente no son las únicas dos personas unidas de mala gana, piensa Vinnie. Sin embargo, la red se sustenta y extiende sobre Londres su elástico diseño salpicado de rocíos: eso es lo importante.

La luz que declina paulatinamente sobre las páginas del libro dice a Vinnie que es hora de irse si quiere evitar a las muchedumbres que regresan al hogar. Afuera, la atmósfera es fría y húmeda, con la lluvia suspendida en el aire en lugar de caer. Se da cuenta de que todavía tiene hambre, recuerda que la despensa de su apartamento está vacía, sube por Duke Stret y entra en Fortnum and Mason's. Un empleado con traje de eti-

queta matinal —semejante a un banquero eduardiano— se acerca a ella y, en un discreto murmullo, le ofrece sus servicios, que ella rechaza amablemente. No, sería una insensatez comprar algo aquí, los precios son grotescos. Mientras se debate delante de una Torre de Babel de mermeladas y jaleas internacionales, una voz mucho más audible, mucho menos refinada —de hecho, la voz estruendosa de un norteamericano típico—, la llama.

—¡Vaya, eh! ¿Usted no es la profesora Miner?

Vinnie se vuelve. Un hombre corpulento le sonríe; lleva puesta una gabardina de plástico verdoso semitransparente, del más repelente estilo norteamericano, y mechones de pelo rojizo encanecido se pegan a su ancha y húmeda frente encarnada.

—Nos conocimos en el avión el mes pasado. Chuk Mumpson.

—Ah, sí —responde sin entusiasmo.

—¿Cómo van las cosas? —parpadea lentamente, tal como Vinnie recuerda que hacía durante el vuelo.

¿Las cosas? Probablemente se refiere a su trabajo. ¿O a la vida en general?

—Muy bien, gracias. ¿Y usted?

—Tirando —no hay entusiasmo en la voz del hombre—. De compras —le muestra una bolsa de papel con manchas de humedad—. Cosas para la gente de casa, no me atrevería a volver sin todo esto.

Ríe de una forma que impresiona a Vinnie como nerviosa e irreal. O es verdad que Mr. Mumpson tiene miedo de volver con su «gente» sin regalos o, más probablemente, la observación sólo es un ejemplo de la guasa degradada y carente de sentido tan corriente en el norteamericano medio y semialfabeto.

—Eh, me alegro de haber tropezado con usted —continúa Mumpson—. Quería preguntarle algo, ya que conoce este país mucho mejor que yo. ¿Tomamos un café?

Aunque no se alegra especialmente de que Chuk Mumpson haya tropezado con ella, Vinnie se conmueve con la apelación a su experiencia y por la perspectiva de un refrigerio inmediato.

—Sí, ¿por qué no?

—Estupendo. Un trago estaría mejor, pero supongo que todo está cerrado gracias a las caprichosas reglamentaciones que tienen aquí.

—Hasta las cinco y media —confirma Vinnie, satisfecha por una vez de las limitaciones de la venta de bebidas alcohólicas. No le gustan los pubs locales y, sobre todo, no le gustaría que la encontraran bebiendo en uno de ellos con alguien ataviado como Mumpson—. En esta tienda hay un salón de té, pero es carísimo.

—No se preocupe. Invito yo.

—Bien, de acuerdo —Vinnie ocupa la delantera y se abre paso entre complicados laberintos rebosantes de bizcochos, golosinas y fruta escarchada; sube los peldaños que llevan al entresuelo.

—Eh, ¿vio a esos tíos? —dice Mumpson en un audible susurro, al tiempo que señala con la cabeza la pequeña mesa situada en el nacimiento de la escalera, donde dos empleados de Fortnum's con trajes estilo Regencia toman el té y juegan al ajedrez—. Vaya si son raros.

—¿Cómo dice? Ah, sí —Vinnie se traslada a una distancia más prudencial—. Suelen estar aquí. Representan a Mr. Fortnum y a Mr. Mason, los fundadores del establecimiento, ¿comprende?

—Sí, claro —Mumpson se vuelve y dedica a los ejecutivos la lenta y tosca mirada animal característica de los turistas—. Comprendo. Una especie de truco publicitario.

Vinnie, irritada, no asiente. Desde luego, en cierto sentido se trata de un «truco publicitario», pero ella siempre lo ha considerado una agradable tradición. Lamenta haber aceptado la invitación de Mumpson; por un lado, si no va con cuidado, tendrá que soportar como mínimo media hora sus peripecias turísticas, enterarse de todo lo que ha visto, comprado y comido, además de lo que funciona mal en su hotel.

—No sabía que pensaba quedarse tanto tiempo en Inglaterra —le dice mientras se instala en uno de los sillones metálicos verde claro; de diseño papelonado, que otorgan al salón de té de Fortnum's el aire de un vivero eduardiano.

—Sí, vaya, no pensaba hacerlo —Chuck Mumpson se desprende de su gabardina de plástico, dejando al descubierto una chaqueta marrón típica del Oeste, con flecos de piel, una brillante camisa amarilla típica del Oeste, con tachones perlados en vez de botones, y una corbata que es una tira de cuero. Cuelga la gabardina en un asiento vacío, donde sigue goteando sobre la alfombra carmesí, y se sienta pesadamente—. Sí, los demás volvieron a casa el mes pasado. Pero yo pensé que,

78

ya que estaba aquí, podía ver muchas cosas que no conocía; diablos, me dije, podría quedarme un tiempo. Visité los monumentos con un matrimonio de Indiana que conocí en el hotel, pero ellos se marcharon el lunes.

—Nunca he entendido esas excursiones de dos semanas —dice Vinnie—. Si uno visita Inglaterra, debe permanecer como mínimo un mes. Si el trabajo se lo permite, naturalmente —agrega, recordando que la mayoría de la gente no goza de los privilegios de un universitario.

—Sí. Vaya, no —parpadea—. La verdad es que no tengo que preocuparme por eso. Estoy jubilado.

—¿Sí? —Vinnie no recuerda que se lo mencionara en el avión, aunque sin duda no le había prestado mucha atención—. Se ha jubilado prematuramente —comenta, pues no representa sesenta y cinco años.

—Sí —Mumpson se mueve en el asiento de hierro verde claro, demasiado pequeño para su corpulencia—. Así se llama: jubilación prematura. No fue idea mía. Me pusieron de patitas en la calle, podríamos decir —ríe en el estilo vocinglero de alguien que celebra una broma de la que es el blanco.

—¿Sí? —Vinnie recuerda artículos que ha leído acerca de la creciente tendencia hacia una jubilación forzosa entre los ejecutivos de edad mediana y se felicita a sí misma por el sistema de inamovilidad del cargo, corriente en su universidad.

—Sí, de patitas en la basura a los cincuenta y siete —repite por si ella no le había entendido. Al fin y al cabo no se había reído, debe de haber pensado Mumpson—. Bien, hmmm... Virginia, ¿qué tomará?

—Vinnie —le corrige automáticamente, comprendiendo que tácitamente ha dado permiso a Mumpson (a Chuck) para tutearla.

Preferiría que se dirigiera a ella como profesora Miner, Ms. Miner o incluso Miss, pero decirlo ahora sería una intolerable grosería según las pautas informales del norteamericano medio.

Chuck pide café; Vinnie un té y tarta de albaricoque. Luego, con la intención de distraerle, ya que no de consolarle, por su infortunio laboral, le convence de que pruebe la «espuma de burbujas».

—Estoy segura de que no tener que ir al trabajo todos los días tiene sus ventajas —observa Vinnie con tono alegre cuando se marcha la camarera—. Ahora le sobrará tiempo para ha-

cer muchas más cosas, por ejemplo —¿qué cosas?, se pregunta, al notar que no tiene la menor idea de las posibles inclinaciones de alguien como Chuck— viajar, visitar a las amistades, leer... —¿leer? ¿Es verosímil que lea?—, jugar al golf, ir de pesca —¿hay pesca en Oklahoma?—, alguna afición.

—Sí, eso es lo que me dice mi mujer. El problema es que, si te dedicas al golf todos los días, terminas hasta la coronilla del golf. Y no me dedico a otros deportes. Antes me dedicaba al béisbol, pero ahora estoy pasado para eso.

Una persona sin recursos interiores que abusa de las repeticiones, piensa Vinnie.

—Es una pena que tu esposa no esté aquí contigo —observa.

—Sí, vaya. Myrna está en bienes raíces, como ya te he dicho, y ahora hay una gran expansión inmobiliaria en Tulsa. Se rompe el... —Chuck, por deferencia al aire de antigua distinción de Vinnie (o del salón de té), desplaza la metáfora de abajo arriba— cerebro trabajando. Rastrilla sus buenos pavos —hace el gesto de rastrillar con su manaza pecosa.

—¿Sí?

—Sí, es una auténtica fuente de energía. Tal como están las cosas, probablemente se alegra de no tenerme dando vueltas por la casa todo el día, como un cabo suelto. Y no la culpo.

—Mmm —dice Vinnie, relacionando mentalmente el cabo suelto que es Chuck con la correa de cuero sin curtir que es su corbata, sujetada por un enorme y vulgar pasador de plata y turquesa, según el estilo preferido por los viejos rancheros y los rancheros advenedizos del Sudoeste.

Tampoco ella culpa a Myrna por un deseo de mantenerle alejado de casa. Al mismo tiempo, comprende que, después de tantos días de soledad en la que para él es una extraña ciudad extranjera, Chuck está decidido a desahogarse con alguien, pero ella está igualmente decidida a no ser ese alguien. Desvía deliberadamente la conversación por derroteros turísticos, precisamente los temas que un rato antes quería eludir.

En opinión de Chuck, Londres no es gran cosa, pero no le molesta el clima:

—No. Me gusta la variedad. Donde yo vivo, el condenado tiempo es igual todos los días. Y si no riegas, la tierra se seca y se pone dura como una piedra. Cuando llegué aquí, no me cansaba de admirar lo verde que es Inglaterra, igualita a un cartel de viajes.

Por otro lado, se queja, las camas del hotel están llenas de bultos y la provisión de agua caliente es limitada. La comida inglesa sabe a heno hervido; si quieres una comida decente, tienes que ir a un restaurante extranjero. El tráfico es de locos, todos circulan por la dirección contraria; también las pasa canutas tratando de entender a los nativos, que hablan un inglés muy raro. Vinnie está a punto de corregir su error lingüístico, irritada, y de sugerir que, en realidad, son los norteamericanos quienes deforman el idioma, cuando llega el té y desvía el tema.

—Eh, ¿cómo dijiste que se llamaba esto? —Chuck señala con la cuchara el túmulo de bizcocho borracho en ron con mermelada, frutas, natillas y nata montada que acaba de aparecer ante sus ojos encima de la mesa de mármol.

—Espuma de burbujas.

—¡Vaya espuma! Es mayor que un «Banana Split» —sonríe y hunde la cuchara en el bizcocho—. Pero no está mal. Y te ponen una cuchara acorde con su tamaño.

Vinnie, mientras paladea su tarta, se abstiene cortésmente de observar que, en Gran Bretaña, todas las cucharas de postre son de ese tamaño.

A diferencia de Edwin, Chuck come rápidamente y sin gracia, engullendo el completo bizcocho como si fuera alfalfa, mientras prosigue su narración. Ha visto casi todas las atracciones para turistas, le dice, pero ninguna le impresionó demasiado. De hecho, algunas parecen haberle ofendido: la Torre de Londres, por ejemplo.

—Caray, cuando llegas, ves que sólo se trata de una vieja cárcel abandonada. Por lo que dice el guía, parece que muchos personajes históricos que estuvieron encerrados allí nunca tendrían que haber estado en prisión. Casi todos eran buenos tipos. Pero los metieron a la fuerza en esas diminutas celdas de piedra del tamaño de un pesebre, sin calefacción ni luz. En su mayoría no volvieron a ver tampoco la luz de sol, según dijo el guía. Murieron de una enfermedad, o les envenenaron, o les asfixiaron, o les cortaron la cabeza. También a las mujeres y a los niños. No entiendo por qué están tan orgullosos de ese lugar. Si alguna vez estuviste en chirona, se te pondrían los pelos de punta.

—Comprendo lo que quieres decir —responde Vinnie amablemente, preguntándose si alguna vez Chuck habrá estado preso.

—Y los enormes cuervos negros del patio rondan como fantasmas —Chuck convierte sus manazas en garras y las pasea lentamente por el mármol con vetas verdes—. Presos reincidentes, los llamarías tú.

—Sí —Vinnie sonríe.

—En mi tierra, los pájaros como ésos traen mala suerte. Supongo que por eso los pusieron allí los que construyeron la cárcel. Le pregunté al guía si ésta era la razón.

—¿Y qué respondió? —Vinnie empieza a encontrar entretenido a Chuck.

—No tenía la menor idea. No sabía nada: se había limitado a aprender de memoria la letanía publicitaria. Nos mostró las que, según él, eran las joyas de la corona y tuvimos que pagar un suplemento. Vaya, resultó que sólo eran copias, falsificaciones, vidrios de colores. Las de verdad están bajo llave en otro sitio. Diablos, cualquiera se da cuenta: las coronas y todo lo demás parecían del tipo de cosas que pueden ponerse aquellos dos tíos para redondear el camelo.

Vinnie ríe.

—Recuerdo haber pensado exactamente lo mismo hace años. Chucherías para disfraces, pensé.

—Sí, eso es. Me quejé al guía, le dije que debía de pensar que éramos unos mamones, puesto que se había atrevido a cobrarnos un suplemento para ver esas baratijas. Se puso nervioso y hasta se enfadó; en cualquier caso, era un tarugo. Pero tengo que reconocer que el pobre infeliz era la excepción. La mayoría de la gente que he conocido aquí no se fija en esas cosas, ni alardea. No se pasa el tiempo diciéndote que son grandiosos, que tienen lo más grande y lo mejor de todo. Más bien se ríen de sí mismos, incluso, eso lo notas en los periódicos.

—Sí, es verdad.

—En Tulsa, tenemos a fanfarrones de ésos a patadas. Sonríen, acentúan lo positivo, mantienen su vista fija en algo que brilla, ese tipo de cosas. Pueden llegar a deprimirte, especialmente si ya lo estás. ¿Has oído hablar de la Oral Roberts University?

—No —dice Vinnie, que la ha oído nombrar, pero no recuerda de qué se trata.

—Vaya, es el colegio superior que tenemos en Tulsa, fundado por uno de esos predicadores de la tele. La idea consiste en que, si eres una persona temerosa de Jesucristo y vas a la iglesia regularmente, saldrás adelante en la vida, ganarás pre-

mios, tendrás éxito en los negocios y todo lo que quieras. A mí me parecía inofensivo. Pierdes el trabajo y ves la otra cara de la moneda. Si no produces, eres una especie de desgraciado dejado de la mano de Dios, eso me recuerda algo. Lo que quería preguntarte —Chuck deja la cuchara—. La idea se me ocurrió con el libro que me prestaste en el avión, el del chico norteamericano que vuelve a Inglaterra, donde su abuelo es duque o algo parecido. No recuerdo el título.

—*El pequeño Lord Fauntleroy.*

—Sí. Eso es. Vaya, me recordó a mi abuelo cuando yo era un crío y los veranos trabajaba con él en un rancho. Solía decir que nosotros también descendíamos de un lord inglés.

—¿Sí?

—Sí, no es ningún bulo. Casi todos nuestros antepasados de Inglaterra eran gente sencilla, decía, pero, en los tiempos revolucionarios, había uno que se llamaba Charles Mumpson, como él y como yo, que era una especie de gran señor. Vivía en una enorme finca, al sudoeste del país y era un personaje local famoso. Algo así como un sabio. No dormía en su castillo, decía mi abuelo; pasaba la noche en una cueva del monte. Y llevaba una vestimenta especial, una especie de manto largo hecho con las pieles de una docena de animales diferentes. Lo llamaban el Ermitaño de Southley y lo visitaba gente llegada de todas partes.

—¿Sí? —repite Vinnie, aunque con otra entonación: por primera vez siente un interés profesional por Chuck Mumpson.

—Sea como sea, se me ocurrió que, ya que estoy aquí, podría tratar de investigar a este tipo para averiguar algo más sobre él y el resto de nuestros antepasados. Pero no sé qué debo hacer. Fui a la biblioteca pública, pero no encontré nada, ni siquiera sabía por dónde empezar. El problema consiste en que esos duques y caballeros y todo lo demás tienen montones de nombres distintos, a veces tres o cuatro en la misma familia. Además, en esa zona, no hay ningún lugar llamado Southley —sonríe y se encoge de hombros—. Traté de telefonear para pedirte ayuda, pero creo que apunté mal el número. Me pusieron con una lavandería.

—Mmm —Vinnie no le explica, por supuesto, que había alterado deliberadamente un dígito de su número de teléfono—. Podrías buscar en algunos organismos que son clásicos para estas cosas —dice—. Está la Sociedad de Genealogistas, por ejemplo.

Mientras Chuck toma nota de la sugerencia, Vinnie piensa que su búsqueda también es clásica: el típico norteamericano medio, de cultura media, de clase media y nominalmente democrático, investiga su relación con la aristocracia británica... con los «antepasados», una historia familiar, un escudo de armas, una morada lugareña, un noble apellido.

Convencional y pesado. Pero los detalles concretos de la leyenda familiar de Chuck son fascinantes para una folklorista: el excéntrico lord y sabio local envuelto en un manto hecho con trozos de pieles, en su cueva de los bosques. ¿Un filósofo deísta loco? ¿Un seguidor de Rousseau? ¿Un herborista? ¿Un hechicero? ¿O tal vez, en la imaginación popular, la encarnación de un dios pagano y selvático, mitad bestia y mitad hombre? Los fantasmas semimoldeados de un artículo breve, pero interesante, atraviesan su mente. También le divierte pensar que Chuck es, en una forma alterada y transatlántica, la encarnación última de esta clásica figura popular: por rara coincidencia, del sudoeste de su propio país y ataviado con un surtido de pieles de animales.

Cuando llega la cuenta, como de costumbre Vinnie insiste en pagar su parte. Algunos amigos atribuyen esta actitud a principios feministas, pero, aunque ella acepta esta interpretación, su norma es muy anterior al movimiento. En esencia, refleja un profundo disgusto por sentirse en deuda con alguien. Chuck protesta afirmando que de todos modos le debe algo por sus consejos, pero ella le recuerda que la llevó a Londres en el autobús de Sun Tour, de modo que ahora están en paz.

—Vaya, de acuerdo —Chuck arruga en su enorme puño rojo las libras que le da Vinnie—. Me recuerdas a una maestra que tuve en el cuarto curso. Era muy buena. Ella...

Vinnie oye las reminiscencias de Chuck sin hacer el menor comentario. Está predestinada a que casi todos los que la conocen comenten que les recuerda a una maestra de su infancia.

—Lo que quiero decir es que creo que me quedaré un poco más en Londres. Quizá podríamos volver a reunirnos alguna vez, para almorzar.

Vinnie rehúsa diplomáticamente; esta semana estoy terriblemente ocupada, miente. Pero Chuck podría hacerle conocer los progresos de su investigación. Le da su número de teléfono —esta vez correctamente— y también su domicilio. Si realmente quiere averiguar algo, agrega, probablemente tendrá

que trasladarse a la ciudad o aldea donde vivían sus antepasados, una vez que la localice.

—Claro que lo haré —aprueba—. Podría alquilar un coche e ir hasta allí.

—Quizá sea mejor viajar en tren. Alquilar un coche aquí es carísimo.

—No importa. El dinero no es ningún problema. Cuando me echaron de Amalgamated, debo reconocerlo, me forraron bien.

El dinero no es ningún problema para Chuck Mumpson, piensa Vinnie mientras sube al autobús de Camden Town, después de negarse a que le buscara un taxi; evidentemente el tiempo tampoco es ningún problema para él, salvo por exceso. Los problemas son la soledad, el aburrimiento, la anomia, la pérdida del amor propio, aunque disfrazados por su estilo campechano que en cierta época fue, supone, más congruente con sus circunstancias reales.

Por un instante Vinnie sopesa la idea de sumar a su lista un quinto problema, la frustración sexual. Se lo sugiere la forma decidida y cálida con que Chuk le cogió el brazo —mejor dicho la manga de su impermeable— por encima del codo mientras la guiaba por Piccadilly Circus hacia la parada del autobús. A fin de cuentas, es un hombre robusto, sano y musculoso; sin esa estúpida y vulgar vestimenta de cowboy no se veía tan mal en una alcoba. Con toda probabilidad, eso era lo que, de una manera borrosa, intentaba transmitirle.

Pero, después de reflexionarlo, Vinnie resuelve que no se trata de eso. Chuck Mumpson es, evidentemente, un hombre de negocios norteamericano, esa clase de persona que, si necesita lo que sin el menor romanticismo Kinsey et al. han denominado «una descarga» —al oír esta palabra Vinnie siempre piensa en un enchufe de electricidad—, sencillamente la paga. Y probablemente Chuck ya ha pagado varias veces este tipo de enchufe en las calles de Soho, sin duda bebiendo hasta el hartazgo por anticipado; a modo de pretexto. («Me acosaron... no sabía lo que hacía.») Los hombres de su tipo nunca piensan en nadie como Vinnie en relación con el sexo; piensan en alguna «monada» o en una «bomba», idealmente menor de treinta años. Lo que urgía a Chuk era la solidaridad, la compañía, un oído comprensivo. Seguramente no es muy satisfactorio hablar

con prostitutas, y aparte de ellas Vinnie es la única mujer que conoce en Inglaterra.

Esta conclusión, aunque poco halagüeña e incluso —de una forma muy conocida— irritante y deprimente, tranquiliza a Vinnie. No tendrá necesidad de repeler las insinuaciones de Chuck Mumpson; sólo imaginó que tendría que hacerlo porque está acostumbrada a vincular la amistad con el sexo.

Como ya hemos dicho, a lo largo de su vida, Vinnie se ha acostado sobre todo con hombres cuyo interés por ella era azaroso y en una relación de camaradería más que de amor. Muy rara vez empleaban con ella la palabra «amor», excepto en momentos de apasionada confusión; más bien le decían que sentían «mucho afecto» por ella, que era grandiosa en la cama y una auténtica amiga. (Posiblemente por esta causa Vinnie detesta la palabra «afecto», que siempre le sugiere su significado arcaico o popular de «afectado» o «alterado».)

En su juventud, Vinnie cometió el doloroso error de permitirse querer seriamente a alguno de esos hombres. En contra de su mejor criterio, incluso se casó con uno que estaba en plena crisis emocional y lacrimosa con una beldad especialmente exasperante y, como una pelota de tenis saturada de agua, se había metido en el agujero más cercano. A lo largo de los tres años siguientes, Vinnie vivió la experiencia de ver cómo su marido recuperaba gradualmente la confianza en sí mismo y la elasticidad, cómo brincaba en las fiestas, coqueteando y bailando con mujeres más guapas; cómo saltó fugazmente a los brazos de una de sus alumnas, y por último se elevó vertiginosamente por encima de los límites del matrimonio, donde fue atrapado y arrebatado por alguien que ella creía una buena amiga.

Después del divorcio, Vinnie se protegió de cualquier vínculo emocional con sus ocasionales compañeros de cama, declarando que ella misma tenía un compromiso amoroso. También estaba enamorada de otro, insinuaba, alguien que vivía en otra ciudad, aunque, a diferencia de quienes se acostaban con ella, nunca entraba en detalles. Su estrategia tuvo un éxito rotundo. Sus amantes más generosos y sensibles perdían el miedo a que Vinnie les tomara en serio, y en consecuencia sufriera; los menos generosos y sensibles sentían que se aliviaba su temor de que ella pudiera «armar jaleo».

Por otra parte, y como correspondía para que su estratagema funcionara, no era del todo mentira. Como había hecho en

la temprana adolescencia, Vinnie fijaba sus deseos románticos en hombres a los que apenas conocía y rara vez veía. Ahora no eran astros de cine, como antes, sino escritores y críticos cuyas obras había leído, de los que había oído hablar o a los que había conocido sumariamente en las recepciones que por lo general seguían a los seminarios y cursos de la universidad. Así, durante años, gozó de relaciones imaginarias con, entre otros, Daniel Aaron. M. H. Abrams, John Cheever, Robert Lowell, Arthur Mizener, Walker Percy, Mark Schorer, Wallace Stegner, Peter Taylor, Lionell Trilling, Robert Penn Warren y Richard Wilbur. Como demuestra esta lista, prefería a hombres mayores e insistía en la intelectualidad. Cuando algunas mujeres de un grupo al que perteneció a principios de los años setenta confesaron que tenían apasionadas fantasías con el carpintero, el jardinero o el mecánico de la estación de servicio, Vinnie se sintió atónita y un tanto asqueada. ¿De qué sirve acostarse con semejantes individuos?

Las aventuras imaginarias de Vinnie solían ser de breve duración, aunque bajo el impacto de un nuevo libro prometedor o de una conferencia, a veces retornaba a una antigua pasión. Cuando por mera coincidencia alguno de esos hombres iba a dictar clases durante un trimestre en su universidad y establecía relaciones cordiales con Vinnie, ella interrumpía instantáneamente sus fantasías con él. No era difícil: al fin y al cabo, visto de cerca, ese hombre no era nada extraordinario, no tenía ni punto de comparación con Daniel Aaron, M. H. Abrams, o quienquiera ocupara el centro del escenario en ese momento.

Después de la desastrosa experiencia de su matrimonio, Vinnie siempre ponía punto final a sus relaciones reales cuando encontraba a su amante del momento metiéndose en las películas que veía en casa por la noche o cuando empezaba a pronunciar indiscriminadamente la palabra «amor», o anunciaba que era capaz de pensar que podía comprometerse seriamente con ella. No, muchas gracias, compañero; ya me pescaron una vez, pensaba para sus adentros. No se trata de que siempre hubiera un amante. Durante largos períodos, los únicos compañeros de Vinnie fueron las sombras de Richard Wilbur, de Robert Penn Warren, etcétera, que fielmente aparecían todas las noches para admirarla y abrazarla, encomiando su ingenio, encanto, inteligencia, sabiduría e inventiva sexual.

En todos los años que ha visitado Inglaterra, Vinnie nunca encontró a un amante. Tampoco hay presagios de que ahora

aparezca alguno. Y tal vez así sea mejor, piensa. Porque, en realidad, ¿no ha llegado la hora? En la imaginación popular y (más importante aún) en la literatura inglesa, en la que desde su primera infancia Vinnie depositó la más profunda confianza —y que durante medio siglo le había sugerido lo que podía hacer, pensar, sentir, desear y ser—, las mujeres de su edad muy rara vez tenían algún tipo de vida sexual o amorosa. En caso de tenerla, se trataba de algo embarazosamente patético, o vulgarmente cómico, o ambas cosas.

En el trascurso del último año, Vinnie ha empezado a pensar cada vez más a menudo que lo que hace con sus amigos es indecoroso, impropio de esa estación de su vida. Le parece casi vergonzoso, todavía a los cincuenta y cuatro años, tener impulsos eróticos y entregarse a ellos con tanto abandono. Para ella había significado cierto alivio estar lejos de casa y permanecer casta; tomarse un año sabático del sexo, por así decirlo —período que muy bien podría ser la antesala de una larga excedencia o incluso de una jubilación prematura. Por tanto, se siente turbada e irritada consigo misma después de haber imaginado —aunque sea fugazmente— a Chuk Mumpson desnudo junto a su cama de Regent's Park Road. Se dice a sí misma (¡cielos!) que debe actuar y sentir en concordancia con su edad. Es indudable que no desea a alguien como Chuck, se dice; ni siquiera desea demasiado a sus brillantes, apuestos y encantadores amantes imaginarios.

Mientras anochece y el autobús la lleva al norte a través de la ciudad, alejándola de las sensuales atracciones de Fortnum and Mason's, de los eróticos sonidos palpitantes y las coloreadas luces intermitentes de Piccadilly Circus, hacia las tranquilas y tenuemente iluminadas elegantes calles que rodean Regent's Park, Vinnie se repite que ha llegado la hora, que ha pasado la hora de dejar atrás lo que su madre solía denominar Todo Eso. Es hora de superar la longeva farsa y tragedia sexual de Escila y Caribdis para pasar al ancho y bonancible mar crepuscular de la abstinencia, donde las tibias aguas nunca se enturbian con el abrasador escalofrío, con la espumosa resaca y el sofocón coralino en la turbulencia de la pasión.

La desesperación es locura
y deriva en melancolía.
La fortuna acompaña mientras la juventud está en flor.

John Gay, *Polly*

En el vestíbulo mal iluminado y casi desierto de un pequeño teatro de Hammersmith, Fred Turner espera a Rosemary Radley, quien, como de costumbre, se ha retrasado. Cada vez que se abre la puerta dejando pasar a alguien que para él no significa nada y una ráfaga de la húmeda noche de marzo, Fred suspira como un jardinero que ve sus flores azotadas por una tormenta, pues cada minuto que pasa es un minuto menos con ella.

Es posible que Rosemary no aparezca; ha ocurrido ya más de una vez, aunque no últimamente, y no le sorprendería. Lo que aún le sorprende es estar allí, en ese teatro, aguardándola, en un estado de vehemencia expectativa. Un mes atrás, Londres era para él como el solar vacío del parque de atracciones de las afueras de su ciudad natal, en un noche fría: una acre y sombría extensión de rastrojos y piedras. Ahora, gracias a Rosemary Radley, se ha transformado en un circo de luces; Fred, como si volviera a ser niño, abre los ojos de par en par junto a la pista principal, preguntándose cómo llegó allí y qué hacer con la chispeante bola rosa de algodón hilado que tiene en la mano.

Racionalmente, el hecho de estar allí puede explicarse como una coincidencia del interés por el teatro del siglo dieciocho, que en principio le llevó a Londres y, más adelante, le dio un tema de conversación con Rosemary. (Tal como resultaron

las cosas, ella es una extraordinaria conocedora de la historia y la tradición escénica y ha figurado en un repertorio de compañía de *La ópera del mendigo*.) Imaginativamente, su presencia puede explicarse como una recompensa a la virtud, específicamente a las deciochescas virtudes de la cortesía y la osadía.

Fue la cortesía, por ejemplo, la que hizo que Fred se quedara en la fiesta que dio el mes pasado la profesora Virginia Miner, después de haber comido y bebido tanto como le pareció posible dentro de lo correcto, aunque no conoció a nadie que le interesara o que se interesara por él. En consecuencia, seguía allí cuando llegó Rosemary Radley, característica y elegantemente tarde.

La vio por vez primera de pie cerca de la entrada, junto a un tiesto con jacintos rosados: como éstos, en plenitud y delicadamente preciosa, por lo que Fred la reconoció como a una típica preciosidad inglesa. Poseía el tipo de belleza celebrada por la pintura inglesa del siglo dieciocho: la cara redonda, los ojos picaruelos, la boca pequeña haciendo morritos, un hoyuelo en la barbilla, la tez blanco cremoso con un rubor de rosas y bucles rubios en tirabuzón. En cuanto pudo, Fred atravesó la sala para observar de cerca a semejante fenómeno y, manteniéndose persistentemente a su lado, por fin logró que le presentaran a «Lady Rosemary Radley» (aunque no hizo las presentaciones la profesora Miner, que sabe tan bien como ahora sabe Fred que no es de buen gusto exhibir el título socialmente, del mismo modo que nadie tendría el mal gusto de presentar a alguien como Mr. o Miss).

«¿Cómo está usted?» Fred, quien nunca había conocido a un miembro de la aristocracia británica, contempló a Rosemary con una intensidad que, ahora comprende, debió de parecer grosera, aunque, como dijo después Rosemary, está acostumbrada a que la miren fijamente: a fin de cuentas, es actriz. El se sintió como un viajero que durante años conoce a través de las lecturas la existencia de los leopardos de las nieves o de los duendes, pero nunca abrigó la esperanza de verlos de cerca.

«¡Un norteamericano! ¡Adoro a los norteamericanos!», exclamó Rosemary, con la ligera risa regocijada que pronto él conocería tan bien.

«Me alegro de oírlo», respondió Fred, aunque un poco tarde, pues ella ya se había vuelto para saludar a otra persona. Durante el resto de la fiesta revoloteó a su alrededor, a veces tratando de llamar su atención, pero más a menudo contem-

plándola y escuchándola con el mismo tipo de desconcertada fascinación que había experimentado el mes anterior en *Dos caballeros de Verona*, una producción de la RSC.

Sólo de regreso a su apartamento frío y desierto, Fred comprendió que tenía muchas ganas de volver a ver a Rosemary Radley, en tanto no sentía el menor interés por ver otra representación de *Dos caballeros de Verona*; simultáneamente se dio cuenta de que no contaba con los medios o el incentivo para hacerlo. Es verdad que Rosemary Radley había sido fugazmente encantadora con él, pero lo había sido con todo el mundo. Rosemary le había preguntado dónde vivía, lo cual para él era una buena señal, porque aún no sabía que en Inglaterra esas preguntas no preceden ni insinúan una invitación, sino que sirven para determinar la clase social; son el equivalente de la pregunta norteamericana: «¿Qué hace usted?».

Pero, ¿dónde vivía Rosemary Radley? Su nombre no figuraba en el listín, y telefonear a Vinnie Miner para preguntárselo a bocajarro sería inadecuado y probablemente improductivo; si alguien no figura en el listín, es que espera que sus amigos no divulguen su número de teléfono. Fred se sintió frustrado y deprimido. Luego recordó que Rosemary había dicho que al día siguiente iría a la presentación de una nueva obra para la crítica; incluso había sugerido que él (y debía reconocer que todos los que la oían en ese momento) tenía que ver esa obra.

En virtud de sus circunstancias económicas, Fred había decidido no ver ninguna obra de teatro contemporánea durante su estancia en Londres. Ahora alteró su decisión, reemplazando la cena con un pedazo de pan duro y un bote de sopa de fideos con pollo, para no salirse del presupuesto; habían empezado a liquidarle los cheques de Corinth, pero en libras resultaban dramáticamente reducidos. En este punto, no se consideraba sentimentalmente interesado en Rosemary Radley. Su deseo de relacionarse con ella sólo le parecía una distracción a su tristeza o, en el mejor de los casos, un desafío emprendido con el mismo espíritu que hace que otros norteamericanos empleen energías e ingenio para ver alguna colección de arte o una ceremonia local a la que no accede la mayoría de los turistas.

Aunque Fred llegó temprano al teatro y esperó junto a la entrada hasta el último momento antes de subir la escalera hacia su asiento en la gradería, Rosemary Radley no apareció. Vio la obra —una graciosa farsa de corte intelectual— distraído,

sintiéndose estúpido, desolado y hambriento. Pero cuando bajó la escalera en el entreacto, más inquieto que esperanzado, vio a Rosemary en el vestíbulo. Iba vestida más primorosamente que el día anterior: se había recogido la dorada cabellera en lo alto de la cabeza, sus redondeados pechos cremosos estaban semidescubiertos, anidados en sedosas chorreras verde claro, como un fruto exótico en una verdulería de Mayfair. Cuando Fred bajó la vista para mirarla, de pronto la encontró no sólo aristocrática y auténticamente inglesa, sino resplandecientemente sexy y deseable.

Como era de esperar, Rosemary no estaba sola, sino rodeada de amigos, entre los que se encontraba el autor de la obra, un hombre alto y elegante que llevaba el chaquetón arrugado. Por primera aunque no por última vez, a Fred se le ocurrió que Lady Rosemary Radley seguramente tenía muchos admiradores famosos y/o con título nobiliario, y que sus posibilidades eran, por ende, escasas. Otro hombre habría desesperado y retrocedido a las gradas. Pero la historia amorosa de Fred le había convertido en un optimista; la soledad y la melancolía le volvieron audaz. Diablos, ¿por qué no hacer el esfuerzo? ¿Qué tenía que perder?

Tal como ocurrieron las cosas, el cortejo de Rosemary Radley no sólo exigió audacia, sino una tesonera perseverancia de un tipo desconocido para Fred. En el pasado, las chicas y las mujeres habían caído casi siempre en sus brazos, a veces literalmente —en las fiestas o en los asientos traseros de los coches chocando contra sus rodillas entre risitas y chillidos. Eso había sido agradable y conveniente, pero no muy excitante. Ahora conoció por primera vez los placeres de la caza; respiró el embriagador olor animal de la presa perseguida de cerca. Aunque siempre encantadora, Rosemary no era de fiar. Solía llegar con más de media hora de retraso, o telefoneaba para explicar que se encontraría con él a otra hora, en general inconveniente; que debía llevar a un amigo o, sencillamente, que no podía acudir a la cita. Sus apremiantes y jadeantes disculpas, sus murmullos de pesar y aflicción siempre parecían genuinos, aunque no debía olvidar que era una actriz. El dinero era otro problema: Fred no podía darse el lujo de llevar a Rosemary a restaurantes caros ni regalarle las flores que le gustaban. Sin embargo, hacía ambas cosas, en detrimento de su cuenta bancaria; pero no puede seguir haciéndolo por mucho más tiempo si quiere comer.

Pasaron semanas enteras sin que Fred hiciera ningún progreso significativo. Rosemary tenía que ser cortejada al estilo antiguo y durante un prolongado período, estrategia que sus amigos de los Estados Unidos habrían considerado irracional. Roberto Frank, por ejemplo, habría rugido incrédulo de saber que Fred había tardado casi dos semanas en llegar a la primera base y que, después de un mes, todavía no había marcado ningún tanto. Sí, bueno, ahora no está en Convers jugando al béisbol en un baldío, dice Fred a la imaginaria figura sonriente de Roberto. Esto es Inglaterra, esto es lo auténtico.

Aunque con frecuencia se sentía frustrado, Fred no se desalentó. Empezó a operar en él el principio de disonancia cognitiva: la dificultad propia de la empresa garantizaba su valor. Dado que había pasado por tantas cosas en nombre de Rosemary Radley, ésta tenía que merecer la pena, los sentimientos de él tenían que ser serios. Y, en verdad, cuanto más la veía, más fascinante y atractiva le resultaba.

En parte, la atracción de Rosemary, comprende Fred, consiste en ser en todo sentido lo opuesto de su mujer. Ella es menuda, suave y rubita; Roo es grande, enérgica y morena. Ella es compleja, divertida; Roo es —relativamente— ingenua y seria, incluso carente de humor, según las pautas londinenses. En sus modales y en su vocabulario, Rosemary es graciosa, melodiosa; en comparación, Roo parece torpe y estrepitosa —grosera, en realidad. Al igual que Norteamérica comparada con Inglaterra, resulta enorme, ingenua, ruidosa, grosera, etcétera.

Mientras se empeñaba en la cacería y poco a poco comenzaba a ganarle terreno a la presa, aparecieron otras diferencias nacionales —y probablemente clasistas. El galanteo de Fred con Roo no puede llamarse persecución, dado que ella galopaba a la misma velocidad en su dirección. Se cercaban mutuamente, resollando; luego embistieron juntos, como podrían haber hecho los caballos que montaron aquella primera tarde memorable. Lo ocurrido en el manzanal abandonado de la colina no fue una seducción, sino una colisión de dos ansiosos cuerpos jóvenes, fuertes y sudorosos, que rodaron y jadearon entre hierbas y malezas.

Las imágenes que sugiere Rosemary no son animales, sino florales. Rememorando su primer encuentro, Fred la imagina como tiesto con jacintos, o con otra flor más exótica: frágil, de hojas finas, de una especie que se estremece y se cierra ante

un roce torpe o una brisa fresca, pero, si se la atiende delicada y pacientemente, por último se abre en plena y gloriosa floración. Y, de hecho, apenas dos días atrás, después de seis semanas de tanteo, los esfuerzos de Fred se vieron casi enteramente recompensados: los últimos pétalos suaves, cremosos, de muchas láminas rosadas y blancas, se desplegaron dejando al descubierto el sutil cáliz. Esta noche, si todo va bien, se cumplirán sus deseos.

Mientras se pasea impaciente por el vestíbulo del teatro pensando en Rosemary y en Roo, Fred entiende por vez primera el poder de lo que en Yale denominan influencia retrospectiva. Así como Wordsworth alteró para siempre nuestra lectura de Milton, Rosemary Radley alteró para siempre su lectura de Ruth March. En su mente, ve a Rosemary de pie en una cumbre que es, muy probablemente, la ciudad de Londres. Lleva en la mano una potente lámpara de arco de las que se usan en el teatro, y de la que fluye un cono de luz blanca que retrocede en el tiempo y el espacio hasta más de tres años atrás en Corinth, Nueva York.

Bajo esta luz, el recuerdo de Roo a la sombra de los manzanos, con la marca de ramitas en su sudorosa espalda y sus nalgas morenas, con trozos de hierba seca en su desgreñado y grueso pelo castaño, aparece como un cruda escenificación de color chillón, apenas civilizada. La rápida y entusiasta rendición sexual de Roo —que una vez creyó garantía de pasión y sinceridad— ahora se ve poco femenina, casi burda. En comparación con los delicados y lentos besos de mariposa de Rosemary, los abrazos de Roo contenían una ávida urgencia bestial que, piensa Fred ahora, deberían haberle advertido de su falta de control, de la exposición a la que (en un amargo retruécano) se vería expuesto.

No hacía una quincena que se conocían y Roo no sólo había hecho el amor con él muchas veces, sino que había perdido todo sentido del pudor —si es que alguna vez lo tuvo. Le contaba todo lo que pensaba o sentía... incluidos los pormenores de aventuras amorosas anteriores, de los que él podría muy bien haber prescindido. Le mostró todo: desde el primer momento durmió desnuda a su lado, o cuando hacía mucho frío con un asexuado camisón de franela roja que solía amontonársele, arrollado en las axilas. Se paseaba desnuda por su (primero de ella y después de los dos) apartamento del Colegio Mayor a cualquier hora del día, y no siempre se acordaba de bajar las

persianas. En presencia de él se sonaba la nariz, se escarbaba los dientes, se cortaba las uñas de los pies, se lavaba los genitales y hasta, si estaban inmersos en una conversación interesante (y para Roo casi todas lo eran), hacía sus necesidades en el lavabo. Como estaba enamorado de ella, Fred había reprimido su turbación, incluso se avergonzó de sus escrúpulos. Se había definido a sí mismo como un rígido y catalogó el comportamiento de Roo como algo natural y espontáneo.

Para Rosemary, por otro lado, ceder sexualmente no significa renunciar a su intimidad. Instintivamente se rodea del recogido misterio que preserva un romance. Prefiere las luces tenues: dos altas velas blancas sobre el tocador, o una lámpara con pantalla de seda. Se baña y se viste a solas: Fred aún no la ha visto completamente desnuda. Tampoco psicológicamente se expone demasiado: es prudente acerca de su propia historia y no pretende conocer la de Fred. Sólo a partir de alguna frase suelta él adivina, por ejemplo, que la infancia de Rosemary, aunque rodeada de lujos, fue desdichada y se vio desbaratada por los frecuentes cambios de pareja y residencia de sus padres.

De vez en cuando, es cierto, Rosemary lleva algo bueno demasiado lejos. Aunque no quiere invadir su reserva física ni su reticencia sobre el pasado, Fred lamenta no poder penetrar más a fondo en su mente. Es antojadiza, impulsiva, contradictoria: si intenta hablarle de algo serio, a menudo Fred se siente —o ella le hace sentir— como un insecto intruso que trata de abrirse camino en un galardonado invernadero de rosas y finalmente claudica, mareado por la fragancia y aturullado por el constante temblor de los pálidos pétalos.

Ahora son casi las siete. El vestíbulo se ha colmado de gente y empieza a desalojarse en dirección a la sala. Fred lleva cuarenta minutos esperando y Rosemary no ha llegado. Además está muerto de hambre, pero aunque ella llegue no habrá tiempo para los sandwiches que tenían pensado comer antes de ver la obra.

Prácticamente se ha dado por vencido cuando se abre de golpe la portezuela de un taxi y Rosemary entra corriendo, casi volando, en el teatro, con su capa de lana rosa flotando a sus espaldas como las alas de un ángel rococó.

—¡Querido! —sin aliento (¿o fingiendo estar sin aliento?), posa una suave mano blanca en su brazo y levanta la vista desde abajo de sus plumosas pestañas—. Tienes que perdonarme, el taxi tardó una eternidad en aparecer.

—Está bien, te disculpo —Fred le sonríe, aunque no con tan buena disposición como de costumbre.

—Supongo que estarás famélico.

—No tanto.

—No te enfades. He arreglado que comeremos después del teatro con Erin. El conoce un lugar estupendo muy cerca de aquí, y yo te invitaré a una cena deliciosa para compensar... ¡Oh, Nadia! No sabía que habías vuelto. ¿Cómo encontraste la chiflada ciudad de Los Angeles?

—No debes hacer eso —dice Fred, pero sus palabras se pierden.

No obstante, está decidido. No quiere perder el tiempo que puede pasar a solas con Rosemary sentado en un restaurante con un actor de la obra que están a punto de ver. Además, últimamente ella le ha pagado demasiadas comidas costosas. Cuando él protesta, ella presenta diferentes excusas: la venta a Australia de una obra de televisión en la que actúa, una entrevista favorable en una revista de mujeres, cualquier pretexto.

—Rosemary, quiero decirte algo —empieza a decir en cuanto están solos camino de sus asientos.

—Sí, querido... —Rosemary se detiene para saludar con la mano y sonreír luminosamente a alguien que está al otro lado de la sala.

—No quiero que me invites a cenar esta noche.

—Oh, Freddy —levanta la vista, agrandando sus ojos bordeados de azul celeste—. Estás enfadado porque llegué tarde, pero te aseguro que no pude evitarlo, este espantoso servicio de taxis...

—No, no lo estoy, pero ocurre... —los interrumpe un acomodador; Fred compra dos programas a diez peniques cada uno. Derrochar, piensa amargado, al recordar que a Rosemary le regalaron (¿o ha pagado?) las entradas—. Lo que ocurre —empieza de nuevo en cuanto están sentados—, es que no quiero que me pagues la cena. No es correcto.

—No seas bobo: ya lo he prometido —la mirada de Rosemary está enfocada más allá de él y deambula entre las hileras de caras conocidas—. Mira, allí está Mimí, pero... ¿quién es el que está con ella?

—No. Me molesta —reitera Fred—. ¿Qué pensará Erin? Creerá que soy un gigoló.

—De ninguna manera pensará eso, querido —Rosemary

vuelve a reparar en Fred—. Las cosas no son así en el mundo del teatro. Cuando tienes trabajo, invitas tú. Todos saben que así debe ser.

—Pero yo no pertenezco al mundo del arte, de modo que a partir de ahora me gustaría pagar lo mío.

Fred recuerda que sólo lleva ocho libras y algo de cambio, suma que, de acuerdo con su presupuesto, tiene que estirarse hasta el fin de semana. En breve estará sentado, como le ha ocurrido con frecuencia en los últimos tiempos, detrás de una carta cuyo tamaño es tan exagerado como los precios, buscando el plato más barato (en general un cuenco con verduras crudas), y soltará el embuste de que ha almorzado opíparamente y no tiene nada de hambre.

—Lo que en realidad me gustaría —continúa, inclinándose hacia Rosemary para llamar su atención, que otra vez deriva por la sala—, es que esta noche vayamos a algún sitio accesible para mí, al que pueda invitarte. Estoy seguro de que tiene que haber sitios baratos en los alrededores...

—Por supuesto, hay montones de repugnantes restaurantes baratos en Hammersmith —dijo Rosemary—. He estado en casi todos. Cuando mamá se torció el tobillo y papá dejó de pasarme la renta con la esperanza de que me muriera de inanición y dejara el repertorio para correr a llevarle la casa, porque él era demasiado holgazán para molestarse en hacer nada, aprendí todo lo que hay que saber sobre esos lugares. Ya he comido suficientes filetes de pescado empanados y macarrones con queso para el resto de mi vida, querido.

—De cualquier manera, no creo que sea justo que pagues mi parte.

—Y te parece justo que yo tenga que comer en una asquerosa pocilga...

—No he dicho que quiera que vayamos a una asquerosa pocilga...

—...de donde con toda probabilidad saldríamos envenenados —los exquisitos labios de Rosemary forman un morro en forma de guisante. Luego, a medida que las luces de la sala se atenúan, su gesto se atenúa en una sonrisa—. Además, sabes que no podemos hacerle esto a Erin, pensaría que hemos perdido el juicio, o que opinamos que su interpretación fue pésima y queremos castigarlo —emite unas risillas.

Fred no sigue discutiendo, pero durante el resto de la noche se siente incómodo: mientras veía la obra y en la escena

que sigue, donde pide una ensalada del chef y asimismo consume cuatro panecillos, un tercio del *boeuf bourguignon* de Nadia y la mitad del pastel de queso con cerezas que pidió Rosemary («No seas tonto, cariño, no puedo terminarlo, sencillamente»). ¿Qué hace él comiendo los platos de otros en este restaurante caro, en tan cara compañía?

—Aún estás contrariado —dice Rosemary quejumbrosamente después, en el taxi—. No soy ciega. Todavía no me has perdonado que haya llegado tan terriblemente tarde.

—No, no lo estoy; sí, te he disculpado —protesta.

—¿De veras? —se inclina hacia él, apoyando sus dorados bucles contra su hombro.

—Siempre te perdono —Fred la rodea dulcemente con un brazo. ¡Qué suave y flexible es Rosemary bajo los pliegues de la lana!—. Estoy enamorado de ti —dice, imaginando la forma en que pronto se lo demostrará.

—Oh... el amor... —murmura ella con tono indulgente y en cierto modo quitándole importancia, como si le hubieran recordado un pasatiempo infantil: saltar a la comba, digamos, o jugar al escondite.

—¿No me crees?

—Sí —levanta ligeramente la cabeza—. Supongo que sí.

—¿Y? ¿Cuál es el pero?

—Y yo te quiero a ti... Pero no es así de simple, ya sabes —Rosemary suspira—. Cuando se tiene mi edad...

Fred también suspira, aunque en silencio. El hecho de que él tenga veintinueve años y Rosemary treinta y siete —aunque apenas representa treinta— no tiene la menor importancia, es su opinión, y en el contexto de su relación carece de sentido. El sabe que las mujeres, quizás en especial las actrices, se preocupan por su edad, pero en el caso de Rosemary es ridículo. Es hermosa y él la ama; no es lo mismo que si pensaran casarse y crear una familia, ¡por Dios!

—¿Qué más da? —pregunta en voz alta.

Fred se ha criado en un ambiente universitario y da por sentado que hasta las preguntas más difíciles deben responderse. Rosemary, después de años en el teatro y una larga experiencia con entrevistadores fisgones y hostiles, opina todo lo contrario. En vez de responder bosteza, cubriendo la flor rosa de su boca con una mano aleteante.

—¡Cielos, estoy exhausta! Eso es lo que me hace a veces el drama clásico. Debe de ser espantosamente tarde.

—No, las once y media —una causa posible o una excusa de las constantes tardanzas de Rosemary es su negativa a usar reloj. («No soporto la idea de que el tiempo me tenga cogida de la muñeca, a la manera de una institutriz vieja, malhumorada y esperpéntica.»)

—¡Qué horror, querido! Creo que lo mejor será que me vaya directamente a la cama.

—No hagas eso —Fred la sujeta con más firmeza—. Al menos, no lo hagas sola.

—Creo que debo hacerlo —respira hondo, como si soportara una pesada compulsión invisible.

—Pero yo esperaba... —Fred apoya la mano en la parte de la capa con alas de ángel que cubre el pecho de Rosemary.

—Venga, querido, no seas terco. Te telefonearé mañana.

Así, con absoluta indiferencia, Rosemary canceló lo que debía haber sido el punto culminante de esa noche. Durante las dieciocho horas siguientes Fred estuvo en un estado de ánimo lamentable. LLamó —o, como dicen los ingleses, «telefoneó»— varias veces a partir de las diez de la mañana, pero no logró pasar del contestador automático. O había salido, o estaba enfadada con él. Intentó trabajar, pero —como solía ocurrirle en los últimos tiempos— no logró hacer nada; necesitaba un libro que tenían en el BM, pero no quería moverse de al lado del teléfono.

Por último, alrededor de las seis, Rosemary le llamó. Se mostró tan cariñosa como siempre, «anhelaba» verle. Negó que hubiera estado enfadada, ni siquiera quiso hablar de ello; le recibió cariñosamente en la puerta de su casa una hora más tarde.

Un sombreado crepúsculo primaveral en la biblioteca de una casa solariega inglesa, a menudo descrita en revistas y suplementos a todo color, famosa tanto por su belleza arquitectónica y decorativa como por la belleza arquitectónica y decorativa de su dueña, Penelope (Posy) Billings, y por la perspicacia financiera de Sir James (Jimbo), su marido. Las paredes de brocado de terciopelo carmesí, los sofás de caoba y piel con botonadura ocre, las encuadernaciones con cantos dorados, las vitrinas de cristal con curiosidades, y los antiguos globos terrestres y celestes barnizados crean un efecto victoriano tardío ligeramente afectado, efecto mitigado por una metódica profusión de flores frescas de la estación y una mesa en la que han dis-

puesto los últimos periódicos y revistas, dando lugar destacado a los de tendencia conservadora y al último ejemplar de «Harper's/Queen», que incluye una fotografía de Lady Billings en su cocina y su receta original de la sopa de crema de berro y aguacate, como parte de una serie dedicada a «Cocina en la casa de campo».

En las paredes cuelgan pinturas victorianas con marcos de oro densamente guarnecidos: dos retratos de eminentes antepasados militares de Posy y otro de una triste oveja premiada, casi idéntica a George Eliot. Los tres cuadros llevan en su familia más de un siglo. El Leighton de encima del manto de chimenea marmóreo, por su lado, es un regalo de bodas que le hizo Jimbo a Posy justo antes de que subieran vertigiosamente los precios, por consejo de una de las mejores amigas de ella, Nadia Phillips, una decoradora muy en boga. La imagen muestra a una escultural rubia victoriana de tersos miembros, muy parecida a Posy Billings y con la misma cascada de cabellos cobrizos. Anacrónicamente, la figura está semienvuelta en drapeados rosa y lavanda, y echa miraditas a un pájaro enjaulado en una terraza de mármol bañada de sol y regada de pétalos.

Seis años más tarde, Posy empieza a hastiarse del Leighton, la oveja, las curiosidades y los antepasados. Preferiría enviarlos al desván y poner algo más contemporáneo. Por cierto, en los últimos tiempos se ha preguntado si no sería más divertido rehacer la biblioteca con ayuda de Nadia Phillips, al estilo de los años treinta, con muchos sofás blancos, tan eróticos, mesas de acero inoxidable y laca, espejos grabados, graciosos cojines, lámparas y jarrones Art-Decó.

Ahora mismo Posy no se encuentra allí, pues está en la habitación de las niñas, tomando té con sus dos hijitas y la *au pair*. El único ocupante de la biblioteca es Fred Turner, quien se sentiría compungido si supiera que este decorado victoriano está condenado. De pie entre orlados cortinajes de felpa carmesí que llegan al suelo, mirando hacia los jardines —donde todavía hay suficiente luz como para ver una miríada de etéreos narcisos apiñados en el arriete circular, más allá del camino de entrada cubierto de grava—, se siente eufórico y al mismo tiempo un tanto irreal. ¿Qué hace aquí, en esta perfecta casa de campo victoriana, en esta neblinosa primavera inglesa, y no un siglo más tarde en el interior de Nueva York, donde a principios de abril se prolonga un invierno gris y helado? Es

como si, en virtud de un disloque entre la vida y el arte, se hubiera introducido en una novela de Henry James, como la que vio por televisión dos meses atrás, en casa de Joe y Debby Vogeler. ¡Qué lejanas le parecen ahora sus criticonas quejas sobre Londres, qué lejanos le parecen ellos mismos! Qué incompleta y de segunda mano ha resultado ser su visión de Inglaterra —tan incompleta y de segunda mano como algunas adaptaciones televisivas de una novela clásica.

En las últimas semanas Fred ha ingresado en un mundo que antes sólo había conocido a través de la lectura: un mundo de estrenos multitudinarios y cargados de electricidad, almuerzos domingueros ociosamente cultos en Hampstead y Holland Park; elegantes cenas internacionales en Connautght Square y Chester Row. Ha estado entre bambalinas en los estudios de la BBC en Ealing, y en las oficinas del «Sunday Times», y ha conocido a montones de gente que antes sólo eran nombres que aparecían en revistas o en el programa de estudios de la facultad. Más sorprendente todavía, algunas de esas personas ahora parecen considerarlo un amigo, o al menos un buen conocido: recuerda que está escribiendo sobre John Gay y se interesan por el progreso de su investigación; le hablan de una manera despreocupadamente íntima acerca de sus problemas con los críticos o con la indigestión. (Otros, es verdad, olvidan su nombre de una fiesta a la siguiente, lo cual probablemente cabía esperar.)

Cuando empezó a salir con Rosemary, Fred se preguntó por qué razón conocía ella a tantas celebridades. La respuesta resultó ser que ella misma es una especie de celebridad, aunque él nunca la hubiera oído nombrar. Como una de las estrellas de *El castillo de Tallyho* —una serie popular en tono de comedia-drama sobre la vida campestre de las clases altas—, conoce de vista a millones de espectadores británicos, que en ocasiones se acercan a ella en tiendas y restaurantes o en el teatro. («Disculpe, pero ¿no es usted Lady Emma Tally? Me gusta muchísimo ese programa y usted es uno de mis personajes favoritos.») De resultas de lo cual Rosemary es más conocida que algunas de sus amistades más famosas, pero que no pertenecen al mundo de la farándula.

Para Rosemary, comprende Fred ahora, la fama popular es a un tiempo grata e insatisfatoria. La ha visto centellear cuando aparece algún admirador, como si alguna lámpara interior se le hubiera puesto a 200 vatios. También la ha oído decir, más

de una vez, que está hasta la coronilla de Lady Emma y del resto de las buenas señoras que ha representado por televisión. Lo que realmente desea, le ha confesado, es hacer en el teatro «los grandes papeles clásicos» —Hedda Gabler, Blanche Du Bois, Lady Macbeth— antes de envejecer. «Podría hacerlo, Freddy, sé que podría», había insistido. «Sé lo que es sentirse homicida, ordinaria, llena de odio.» (Si lo sabe, piensa Fred, sólo se debe a un magnífico golpe de intuición.) «Todo eso está en mí, Freddy, lo llevo dentro. Tú no me crees», agregó y se volvió para mirarle a los ojos.

La apretó entre sus brazos, sonrió y meneó la cabeza.

«Tú no me crees capaz de representar esos papeles.» Apareció una arruga entre sus rubias cejas arqueadas, como si un invisible espíritu maligno la pellizcara cruelmente.

«No, te creo, claro que te creo», le aseguró Fred. «Sé que eres competente, todo el mundo lo dice. Estoy seguro de que podrías hacer cualquier cosa que quisieras.»

Pero ningún director estuvo nunca dispuesto a asignarle esos papeles. Cuando invitan a Rosemary a aparecer en las tablas —con menos frecuencia de la que ella desearía—, siempre es para incorporarla a alguna comedia ligera: Shaw o Wilde o Sheridan o Ayckbourn.

El problema consiste, le ha explicado a Fred Edwin Francis, el amigo de Rosemary, en que ella no se asemeja a una reina de tragedia. Su voz es demasiado aguda y dulce, y no puede proyectar ese tipo de siniestros bríos. «¿Ves a Rosemary en el papel de Lady Macbeth? Francamente: ''¡Voluntad débil! ¡Dadme los puñales!''.» Edwin imitó la voz de Rosemary con el leve ceceo encantador que finge en Lady Emma. «Nadie creería, por un solo instante, que estuvo implicada en un asesinato; pensarían que quería cortar el pastel en una *fête* benéfica.»

Aunque no le gusta la forma en que a veces Edwin se burla de Rosemary, Fred debe reconocer que no la imagina como a Lady Macbeth, ni tan llena de grosero odio asesino, ni siquiera con fines dramáticos. Su deseo de interpretar papeles violentos y trágicos es una de las cosas de ella que aún le desconciertan.

Otra cosa que le gustaría comprender acerca de Rosemary es por qué motivo su bonita casa de Chelsea está siempre hecha un revoltijo. A primera vista, la doble sala de estar parece muy elegante, aunque un poco desteñida. Poco después, sobre todo con la luz del día, notas que las ventanas saledizas están sucias

y con marcas de moscas, los alféizares manchados de hollín, las molduras doradas de los cuadros se ven desportilladas, la tapicería de raso a rayas grises, roñosa y gastada, las mesas de caoba con marcas de vasos y quemaduras de cigarrillos. Por todas partes hay periódicos arrugados, copas pringosas, tazas de café turbias, ceniceros llenos de colillas, paquetes de cigarrillos vacíos y ropa descartada. Abajo, en la cocina, y en el dormitorio de arriba, es peor: los armarios están abarrotados de basura, los cuartos de baño no siempre aseados. Cómo puede emerger Rosemary de tanto desorden con un aspecto tan fresco y hermoso es un misterio —y cómo puede soportar la vida en medio de él es otro.

Desde luego, es probable que Rosemary no sepa nada de quehaceres domésticos, piensa Fred, y él no querría que tuviera que aprenderlo. Pero sin duda podría contratar a alguien. Sus amigas coinciden con él. Lo que necesita, le explicó Posy Billings esa misma tarde mientras le mostraba su impecable feudo, es una «asistenta», una mujer fuerte de confianza que fuera todas las mañanas y limpiara, hiciera la compra, mantuviera la ropa limpia y preparara el almuerzo para que Rosemary no tuviera que salir a comer a un restaurante. Si Fred lograra persuadirla de que contratase a alguien así —Posy conoce una agencia de toda confianza en Londres—, sería una proeza.

«De acuerdo», dijo Fred delante de un largo y perenne arriate, cubierto por un pajote de pulcras cortezas en tiras, en el que proliferaban macizos de azafranes y jacintos. «De acuerdo, lo intentaré.»

Pero no será fácil, piensa ahora, imaginando a Rosemary tal como la dejó hace un cuarto de hora, arriba, echada en la que Posy llama Habitación Rosa. Su descomunal cama tiene una dorada cabecera tallada, acolchada en satén floreado, y un edredón a juego, subido en pliegues sueltos hasta los senos de Rosemary que lleva puesto un camisón de delicada seda marfil salpicado de entredós de encaje semitransparente en forma de mariposas; su cabellera de un claro dorado cae en finos cordoncillos sobre las festoneadas sábanas rosa pálido. La lámpara con pantalla de seda rosa confiere un arrebol a su cremosa tez, al mobiliario rococó pintado de rosa y plata, a los platos de estilo francés que cuelgan de las paredes y al florero de plata con narcisos posado sobre el tocador. También ilumina una mezcla de polvos y cremas desparramadas sobre ese mismo tocador y un lío de ropa desechada encima de la alfombra Aubusson.

No, no será fácil modificar los hábitos de Rosemary. Ella detesta hablar de «aburridas cuestiones prácticas» y no es capaz de concentrarse demasiado tiempo en un solo tema. Es —y para Fred ello forma parte de su encanto— una criatura de impulsos repentinos y sin ton ni son. El la ve como una rara y bella mariposa de encaje, semejante a las que decoran su camisón, aleteante y revoloteante, que llega danzando y se aleja, difícil de retener más de un instante.

Su actual retiro, sin embargo, no se inscribe en su idiosincrasia. Acostarse cuando no es la hora de acostarse —o al menos decir que vas a acostarte—, ha descubierto Fred, es una estratagema habitual y respetable entre los ingleses. Declararse fatigado sin causa evidente no significa, como en los Estados Unidos, confesar una debilidad física y/o emocional. «Descansar un poquito» o «echarme un rato» proporciona un amable pretexto para el aislamiento social —más eficaz que en su tierra, dado que aquí normalmente los matrimonios duermen en habitaciones separadas. Y los ingleses, al menos los que Fred ha conocido últimamente, dan la impresión de necesitar y desear la soledad más que los norteamericanos. Ahora, por ejemplo, a las seis de la tarde, los demás huéspedes de Lady Billings —por lo que él sabe— están a solas, cada uno en su dormitorio. Después de dejar a Rosemary, Fred intentó quedarse en el suyo, pero la inquietud y la claustrofobia le obligaron a bajar otra vez. Si no llovliznara y estuviera a punto de oscurecer, habría salido a los jardines.

Además de Fred y Rosemary hay tres invitados a pasar el fin de semana en casa de Posy. Uno es el editor y crítico Edwin Francis, quien es casi efusivamente cariñoso con Rosemary y Posy, pero habla a Fred como si lo estuviera entrevistando por televisión, con una pretensión de respetuosa atención que a menudo parece destinada a provocar gracia a costa suya. («Era archisabido que Mr. Reagan había actuado en un película coprotagonizada por un chimpancé. No obstante, afirmas que muchos miembros de tu facultad le votaron. ¿Cómo te lo explicas?» «Supongo entonces que tu proyecto actual está muy influido por la escuela francesa de la demolición, disculpa, de la desconstrucción.»)

Edwin ha llevado consigo al jovencito Nico, que según Rosemary es su actual «amigo íntimo». Rosemary y Posy aprueban a Nico; lo consideran un progreso con respecto a los anteriores amigos íntimos de Edwin, de la mayoría de los cuales Posy dice

que se ha negado «sencillamente, a tenerlos en casa». En comparación con esos individuos, Nico es bien educado, se expresa bien y es, «en realidad, bastante presentable». El muchacho es chipriota griego: esbelto, de piel suave, con abundantes rizos brillantes y oscuros, de opiniones artísticas y políticas muy acusadas. Ambiciona trabajar en la televisión o el cine ingleses —mejor aún en la televisión o el cine norteamericanos—, con el tiempo como director. Hoy, durante el almuerzo, evidenció por los puntos de vista de Fred un interés evidentemente más sincero que por los de Edwin, aunque menos desinteresado. («Tú tienes ideas muy originales sobre el cine, Fred, ideas que me parecen apasionantes. Supongo que conoces a mucha gente en la industria del cine norteamericano, o tal vez en el teatro, con la que has hablado de estas teorías... ¿No, en absoluto? ¡Qué lástima! Me encantaría tener alguna vez la oportunidad de hablar con productores de cine norteamericanos.») Aunque Nico sigue siendo amable con Fred, es obvio que ahora le considera profesionalmente inútil.

El último huésped es William, una especie de primo de Posy al que ésta y Rosemary se refieren como Just William.* Su aspecto es anodino: de edad mediana, con ropa de tweed arrugada y un aire de vago desapego. Just William hace algo en la BBC y está extraordinariamente bien informado sobre cuestiones de actualidad; también parece relacionado con toda la gente que Posy, Rosemary, Edwin e incluso Nico conocen en Londres. Su estilo es apacible y humilde; Fred supone que ha sido invitado en parte por obligación familiar (ya no está casado y probablemente se siente solo) y en parte porque podría conseguirle un puesto a Nico en la BBC.

Fred considera interesantes a Edwin y a Nico por su psicología, y a William por su conocimiento político entre bastidores. Pero lamenta no poder conocer a Jimbo Billings, marido de Posy. Según los periódicos, Billings es un personaje sagaz y emprendedor que se ocupa de inversiones de alto riesgo y conoce a muchos líderes de todo el mundo; un hombre robusto y de aspecto imponente (su foto destaca en la repisa de la chimenea de la sala de estar). Actualmente Billings se encuentra en el Próximo Oriente, en viaje de negocios.

Nico está aún más desilusionado que él de no conocer a Jimbo Billings. «Sí, quiero tener la oportunidad de decirle

* *Just William*: Simplemente William. (N. de la T.)

unas cuantas cosas, lo que pienso de su gobierno y de sus opiniones políticas», dijo a Fred en tono beligerante cuando todos salieron a dar un paseo después de almorzar. «Es mucho lo que podría hacer por mi país, por mis amigos, si quisiera.» Pero el marido de Posy no tiene conexiones en el gobierno británico, protesta Fred, sólo es un hombre de negocios. «Eso es mentira», dijo Nico mientras vapuleaba un sector de setos, en el que acababan de asomar las hojas, con una rama de sauce que había arrancado a orillas del lago ornamental. «Tiene mucha influencia, más que muchos políticos, créeme, pero en mi país la emplea con fines inconfesables.»

Cuando el panorama exterior se oscurece, Fred se aparta del ventanal y coge uno de los cuatro periódicos que desde que almorzaron ha vuelto a doblar una mano invisible, alineándolos esmeradamente encima de la lustrosa mesa de caoba. Poco después se le unen Edwin y Nico, y luego Posy, Just William y Rosemary. Les sirven unas copas, a las que sigue una cena de cinco platos (sopa de acedera, cordero lechal, ensalada de berros, limón con nata y azúcar, frutas y quesos) y café en el salón alargado. Entre los temas planteados aparecen el del Mercado Común, el cultivo de bulbos exóticos en interiores, las películas y la vida amorosa de Werner Fassbinder, las novelas y la vida amorosa de Edna O'Brien, diversas formas de cocinar la ternera, un asesinato en masa muy actual, las dificultades financieras y de personal del Suplemento Literario del «Times», los hoteles de Tortoli y Creta. Fred hace todo lo posible para mantenerse a la altura de la conversación, pero es en vano; jamás ha cultivado bulbos, cocinado ternera, visto un film de Fassbinder, etcétera. Se siente provinciano y ajeno, aunque Posy y William tratan de ayudarlo preguntándole por las costumbres norteamericanas en jardinería, cocina y cine. Se alegra cuando Posy propone que dejen de charlar para jugar a las charadas.

Tal como ocurren las cosas, el juego británico de las charadas difiere del que conoce Fred, aunque cada uno, piensa, es característico de su cultura. En la versión norteamericana, cada jugador debe representar ante sus compañeros de equipo algún proverbio popular, el título de un libro, obra de teatro, película o canción, propuesto por el equipo contrario; obtiene la victoria el grupo cuyos miembros aciertan más rápidamente. Es decir que, en los Estados Unidos, se recompensa la velocidad y el logro individual, y se estimulan los frenéticos intentos

por comunicarse con compatriotas que, literal o metafóricamente, no hablan el mismo idioma.

En la versión británica —o al menos en la versión de Posy—, no se premia la velocidad y no hay ganadores. Cada equipo escoge una sola palabra y representa sus sílabas por turnos, en un diálogo hablado que debe incluir la sílaba pertinente. Aunque no se escatiman esfuerzos por confundir y volver más difícil la adivinanza, el juego parece ser, principalmente, una excusa para disfrazarse y comportarse de formas que, de lo contrario, se considerarían tontas o chocantes. Así, combina el ingenio verbal, la lealtad y la cooperación grupal, el amor por una elaborada representación pública y por una secreta puerilidad —rasgos todos ellos que Fred ha empezado a asociar con los ingleses, o al menos con Rosemary y sus amistades.

Antes de iniciar el juego propiamente dicho, pasan cerca de una hora eligiendo las palabras, revolviendo armarios y baúles para equipar a los participantes. Rosemary, Edwin y Just William son los primeros. Aparentemente eligieron su palabra (que resulta ser FATALIDAD) en parte por la ocasión que da a Edwin de llevar la ropa de Posy, que, teniendo en cuenta que ella es una mujer grande y él un hombre pequeño, le cae a la perfección. En la primera escena (GOLFA), él y Rosemary se presentan como prostitutas, y William, que lleva bastón y bombín, como su cliente borracho. Edwin parece un cómico espantajo con una horrible peluca roja, un traje de playa con flores amarillas y anaranjadas, relleno de pañuelos de papel faciales y sandalias doradas de tacón alto. Fred está igualmente sorprendido por el aspecto de Rosemary. No sólo va vulgarmente maquillada y recargada de bisutería, sino que lleva el camisón con mariposas de encaje con el que, poco antes... Siente la tentación de protestar, pero se obliga a reír con los demás; al fin y al cabo, sólo es un juego.

En la segunda escena (TETA), Edwin es una ordeñadora (sombrero para protegerse del sol, delantal rosa a cuadros), mientras Rosemary y William —con ayuda de una manta de lana marrón, dos vasos de cuerno y un globo rosa lleno de agua— representan las mitades delantera y trasera de una vaca reacia a cooperar. Para INTELECTUALIDAD, Edwin lleva uno de los trajes de tweed de Posy, un sombrero de copa baja del mismo material, gafas con montura de asta y un collar de perlas. Con sus facciones pulidas, casi bellas, y su cuerpo menudo bien almohadillado, se ve mejor, piensa Fred, e incluso más

natural, en su papel de matrona cuarentona. Evidentemente goza con su representación, en la que intenta imponer una serie de libros y discos cultos a Rosemary y William, que interpretan a dos escolares mohínos con aspecto de punks.

Después de grandes risas y aplausos, y otra ronda de copas, Posy, Nico y Fred se retiran a la biblioteca con el fin de ataviarse para la primera sílaba de su palabra (TOPETAZO). Nico y Fred, ahora en mangas de camisa, se han engalonado con fajines de colores y botas de goma negra (Posy las llama «botas Wellington») y cuchillos para el pan a modo de dagas. Representan a piratas y en breve fingirán azotarla (ella hace de grumete) con una cuerda de tendedero como improvisado GATO de nueve colas.

—¿Qué es ese ruido? Parece un coche —con la blusa blanca de marinera que acaba de ponerse sobre el vestido plisado de seda roja, Posy va a la ventana y corre las pesadas cortinas de terciopelo—. ¡Dios mío! ¡Es Jimbo! Rápido, arriba todo el mundo... y no olvidéis vuestra ropa —abre las puertas de la biblioteca y corre por el pasillo hasta el salón—. William, es Jimbo, sube a toda velocidad, está guardando el coche. Vamos, vosotros —sin hacer caso de sus preguntas y exclamaciones, Posy empuja a sus invitados por la escalera con moqueta carmesí y a lo largo de un pasillo bordeado de pesados retratos del siglo dieciocho, con marcos dorados.

«Bueno», declara, asomándose para asegurarse de que ninguno de ellos es visible desde abajo a través de las barandillas. «William, queridísimo, tú sal directamente por la escalera de atrás y baja hasta el cobertizo, la llave está en el hueco de piedra, debajo de la hiedra. Ten cuidado al pasar por los establos, por si Jimbo sigue allí. Rosemary y Edwin, oh, cielo santo...» Abarca con la mirada el disfraz de escolar desobediente que lleva Rosemary y el traje de señora mayor de Edwin. «Bien, vosotros dos, vestíos deprisa y bajad al salón. Cuento con vosotros para mantener ocupado a Jimbo al menos durante cinco minutos, mientras cambio las sábanas y ordeno un poco. Fred y Nico, tenéis que ayudar, queridos míos, se trata de una alarma. Quiero que guardéis todo lo que encontréis en la habitación de William en su maletín, la ropa y los libros, todo lo que encontréis. Aunque no estéis seguros de que es algo suyo, metedlo. ¿Todo el mundo de acuerdo? Andando.»

Fred oye abrirse una puerta abajo y pisadas en el recibidor;

a continuación, una perentoria voz masculina dice, con tono fatigado:

—Hola. ¿Hay alguien levantado?

—¡Jimbo! —grita Posy. Se saca la blusa de marinero por la cabeza, la mete en una cómoda antigua de roble y corre escaleras abajo—. ¡Querido, qué encantadora sorpresa! No te esperaba hasta el lunes.

—Esta mañana envié un cable desde Ankara.

—No llegó, pero no importa, querido. ¿Has venido conduciendo desde Gatwick? Tienes que estar cansadísimo. Ven al salón que te prepararé un whisky doble. Tengo unos cuantos invitados que han venido a pasar el fin de semana, pero casi todos se han acostado. Aunque me parece que Rosemary sigue levantada, y también Edwin Francis. En un instante iré a decirles que has llegado, pero antes quiero que me cuentes todo lo que... —sus palabras se desvanecen.

—Notable —dice Edwin *sotto voce*, meneando la cabeza debajo del sombrero de matrona—. ¿Habéis visto alguna vez semejante autoridad natural, semejante decisión militar, semejante dominio de la estrategia? Es hereditario, por supuesto —añade—. La sangre del ejército... Pobre Posy, todos esos genes imperiales desperdiciados en este lamentable siglo. Tendría que haber vivido cien años atrás...

—Edwin, muévete antes de que Jimbo te vea así —susurra Rosemary y suelta una risilla.

—...y haber sido hombre, por supuesto. Muy bien. Pero antes debo decir que espero que Jimbo tenga el sentido de asociársela en cuanto las niñas estén a salvo en la escuela.

—Bien, manos a la obra —dice Fred a Nico unos minutos más tarde, mientras pone encima de la cama el gastado maletín de cuero que llevó William—. Yo me ocuparé del armario y tú puedes vaciar los cajones —abre la puerta del guardarropa y empieza a descolgar ropa de las perchas—. Por suerte no es mucho lo que hay.

Pero cuando se vuelve con unas cuantas prendas en el brazo, nota que Nico sigue inmóvil, de pie en medio de la alfombra otomana. Con su camisa blanca de cuello abierto y las botas de goma negra, con el pañuelo de flecos rojos de Posy anudado alrededor de la cintura, da la impresión de estar jugando a los piratas; su expresión resulta teatralmente tormentosa.

—Oye, vamos —dice Fred.

109

—No —responde Nico entre dientes, acorde con su personaje.

—¿No?

—No soy el sirviente de nadie —Nico apenas controla su propia voz—. Yo no guardo la ropa sucia de los demás.

—¡Oh, por favor! —Fred arrolla un pijama de seda marrón, sorprendentemente elegante, y lo introduce en el maletín—. No seas marica.

Nico no se mueve. Parece agraviado; probablemente nunca le han dicho esa palabra y la considera indecible.

—Disculpa —dice Fred—. Oye, podrías apilar los libros y los papeles, ¿de acuerdo?

—De acuerdo —acepta Nico con tono hosco.

—Lo que no entiendo —prosigue Fred, tratando de aligerar la atmósfera—, es por qué William tiene que salir como alma que lleva el diablo. Comprendo que quizá Sir James Billings no quiera encontrarse con un grupo de extraños cuando acaba de volver de Turquía a altas horas de la noche. Pero tiene que estar acostumbrado a verse con William, al fin y al cabo es primo de Posy.

Nico resopla.

—Estás equivocado y además eres un estúpido —dice mientras arroja *Charles el Magnífico* y *Traición* encima de la cama.

Fred decide pasar por alto la palabra *estúpido*, que sin duda Nico ha utilizado como réplica de *marica*.

—Pero *es* su primo; eso dijo Posy cuando nos lo presentó antes de almorzar —dice al tiempo que guarda el neceser de cuero de William.

—Sí, es su primo, supongo —el tono de Nico es despreciativo—. Aquí son todos primos. Y además es su amante.

—Eh, venga —Fred piensa en Posy, tan rubia y majestuosa y alta, a su manera tan auténtica como Rosemary—. No puedo creerlo —imagina a Posy desnuda, un voluptuoso desnudo tardovictoriano de cuerpo entero, en postura sexual con el larguirucho, apagado y cincuentón Williams, cuya parte relevante es representada en su mente por la gastada brocha de castor con jabón blanco seco encima, que acaba de guardar.

—¿No? ¿Por qué no?

—Bien, quiero decir... es muy viejo, y no me parece tan atractivo. Quiero decir, demonios, que Posy es una belleza.

—¿Quién puede decretar esas cosas? —Nico arroja desma-

ñadamente el «Times» junto a los libros—. Es cuestión de opiniones. Personalmente, no me gustaría joder con Lady Posy; en tu caso, no te gustaría joder con el primo William.

—No —afirma Fred vehementemente, recordando que se supone que Nico, a pesar de (o tal vez debido a) su aspecto de macho, jode regularmente con Edwin Francis.

—Además, el sexo no sólo es una cuestión de deseo, como tú debes saber —Nico hace una breve y desagradable pausa—. El primo William no es rico ni famoso, pero tiene muchas relaciones. Con su ayuda, Posy merece crónicas en las revistas, en la televisión. Dentro de poco presentará para él seis programas sobre jardinería inglesa, a cambio de una suculenta paga. Es mucho lo que él hace por ella.

Y si el primo William hiciera otro tanto por mí, parece estar diciendo Nico, yo jodería con él. O peor aún, Rosemary es rica y famosa, es mucho lo que hace por ti. Acomete a Fred la convicción de que Nico es un zorro oportunista de poca monta, una mancha en el decorado campestre.

—Es posible, pero eso no prueba...

—Como ves, ocupa el dormitorio contiguo al de Lady Posy que, según la costumbre, corresponde al marido —con ademán burlón, Nico abre un panel de la puerta de roble, dejando a la vista un corte vertical de la habitación de Posy, estilo Laura Ashley, adornada con ramitas y fruncidos blanquiazules.

—¿Y? —dice Fred, ocultando su temor de que Nico tenga razón, pero no su disgusto.

—Muy conveniente —Nico sonríe.

Fred no sonríe. Sigue guardando la ropa de Williams, más rápido que antes. Aunque casi todo esta limpio, ahora le parece desagradable: los oscuros calcetines de fino hilo de Escocia arrollados, las resbaladizas camisas almidonadas con el nombre de una lavandería de Belgravia en la tira de papel. No le gustan estas prendas; no le gusta el cuarto revestido con paneles de madera, las sillas de tapicería acolchada, el asiento junto a la ventana, sus cristales deformantes divididos con parteluces, su puerta de comunicación. Siente el impulso de largarse, pero su aprendizaje de los buenos modales se impone y sigue adelante.

—Lo que estás diciendo es que William debe abandonar la casa deprisa porque, si el marido de Posy lo viera aquí, pensaría que están viviendo una aventura —dice, tratando de esclarecer sus propios pensamientos.

—No lo pensaría —la expresión de Nico es condescendiente—. Ya sabe que se acuestan juntos, desde hace mucho tiempo.

—¿Quién dice eso?

—Me lo contó Edwin. Dice que tienen un acuerdo.

—Te refieres a algo así como un matrimonio abierto —Fred empieza a tirar de los cajones de abajo del armario. Están vacíos y forrados con papel brillante, en un complicado y desagradable diseño rojo de cachemira.

—Ignoro cómo lo llamas tú —dice Nico, que ha renunciado a toda apariencia de colaboración y está repantigado en el asiento de la ventana—. Edwin dice que se entienden muy bien y que, si Billings no tiene que encontrarse con el primo William, tan contento. ¿Y por qué no? Sigue teniendo a la bella esposa aristocrática, a las niñas bonitas, la suntuosa casa de campo...

—Sí, pero...

—Naturalmente, él también conserva su libertad. Tiene sus propias distracciones.

—¿Sí? ¿Qué distracciones?

—No sé —Nico se encoge de hombres—. Edwin dice que son costosas y no muy decentes.

Sin intervención de su voluntad, Fred trata de imaginar el tipo de distracciones que podría considerar no muy decentes Edwin Francis, un homosexual que gusta de disfrazarse con los vestidos de su anfitriona, pero sus pensamientos son interrumpidos.

—Bien, ¿cómo va eso? —Posy se detiene en el vano de la puerta, cargada de sábanas amarillas festoneadas. Está tan hermosa y graciosa como de costumbre, pero a Fred le parece distinta, de alguna manera más carnal y disoluta.

—Casi terminado —guarda desordenadamente el «Times» en el maletín de William y lo cierra.

Posy inspecciona la habitación y ve a Nico boca abajo en el asiento de la ventana.

—Muy bien —le dice a Fred—. ¿Querrías portarte como un caballero y llevar el maletín al cobertizo?

—Sí, desde luego.

—Te mostraré el camino; cuando vuelvas, tomaremos una copa y conocerás a Jimbo. Pero no debes mantenerlo levantado hasta muy tarde, por favor, no olvides que ha tenido un largo viaje. Ya sé lo que haremos; puedes decir que debes acostarte

temprano para levantarte a hacer *jogging* antes del desayuno. A Jimbo le caerá bien, pues también a él le gusta hacerlo; no sería mala idea que quedaras con él para mañana por la mañana y fuerais a correr juntos. En ese caso nos aseguraríamos de que no corre por donde no debe —Posy vuelve a sonreírle y cambia de tono—. En cuanto a ti, Nico —le dedica una gélida mirada—, quiero que te vayas directamente a la cama. Ni se te ocurra ducharte esta noche, pues quiero que haya agua caliente suficiente para Jimbo. Esta tarde te pasaste una hora en la bañera. Y por favor, no bajes a desayunar; Jimbo suele ser muy gruñón por la mañana. Te haré subir una bandeja con el desayuno.

Durante unos prolongados segundos Nico permanece inmóvil. Su bello semblante se ha oscurecido y torcido mientras hablaba Posy y ahora ha quedado fijo en un encolerizado rubor. Pero la aristocrática mirada del ama de casa es demasiado para él; lentamente se levanta y se encamina hacia la puerta.

—Gracias —dice ella, recuperando toda su gracia—. Freddy, acompáñame, querido.

Posy lo guía por el pasillo, entre dos filas de antepasados: rostros de mandíbulas regordetas y expresión autosuficiente debajo de pesadas pelucas rizadas. Los retratos cuelgan casi desde el techo, inclinándose a partir de la parte superior, lo que crea un efecto opresivo.

—A veces Nico es un majadero —dice—. Tiene toda clase de ideas peregrinas sobre política y no pienso permitir que fastidie al pobre Jimbo con ellas, sobre todo durante el desayuno. Ya sabes lo excitables que son estos mediterráneos —abre la puerta que da a una escalera trasera y sonríe a Fred, invitándolo a ir al encuentro de un no mediterráneo que no es excitable y no tiene ideas peregrinas—. Si lo ves tratando de bajar a hurtadillas mañana por la mañana, espero que seas un buen chico y le interceptes el paso.

—Lo intentaré —dice Fred de mala gana.

—Sabía que podía contar contigo —Posy se detiene al pie de la escalera y le sonríe desde debajo de su melena rubia, que desde ese ángulo se ve casi demasiado tupida, demasiado perfectamente ondulada, como si fuera una peluca. Quizá sea una peluca; quizá debajo de esa mata de pelo Posy Billings es calva o tiene la cabeza rapada, como probablemente ocurría con sus dieciochescos antepasados del pasillo bajo sus empolvados cascos.

—Por aquí —abre una puerta, dejando pasar una ráfaga de aire frío y siniestro—. Debes bajar por el camino del lago, donde estuvimos esta tarde, ¿lo recuerdas?

—Creo que sí.

—Muy bien —como ha observado Edwin, Posy despliega un estilo autoritario, casi militar—. Aquí tienes una linterna, aunque no creo que la necesites, afuera hay bastante luz. Casi se ve el cobertizo desde aquí, más allá de los grandes pinos. Y la lluvia ha despejado la atmósfera. Un noche encantadora, realmente. Ahora vete.

Fred baja por el sendero. La noche no le parece encantadora. En el círculo de luz, a sus pies, la grava está suelta y húmeda; cuando apunta la linterna hacia arriba, ve los setos bicentenarios artísticamente recortados, oscuros y chorreantes, a ambos lados. Las imaginativas figuras de palomas, pavos reales, lechuzas y recipientes le parecen retorcidas, casi tenebrosas. En el firmamento asoma una amarillenta luna sesgada, con un anillo grasoso a su alrededor, como un huevo frito mal hecho. No obstante, es lo suficientemente brillante como para que Fred circunvale los pinos y distinga el cobertizo, una encogida estructura de guijarros con el techo sobresaliente y la base en el barro.

—¿Sí? —William abre una rendija prudente.

Todavía lleva puestos los bombachos holgados y los calcetines a cuadros hasta las rodillas, con los que representó a un escolar inculto, y tiene una manta peluda, tal vez la misma que antes formaba parte de la vaca, sobre los hombros. Parece avergonzado y desprestigiado, como un vagabundo viejo y loco a quien encuentran escondido en las dependencias de una propiedad.

—¿Qué deseas?

—He traído tus cosas —Fred decide que, si alguna vez, Dios no lo permita, se enreda con una mujer casada, no pondrá un pie en su casa, no tanto por cuestiones pragmáticas o morales, sino estéticas.

—Muchísimas gracias —William abre la puerta apenas lo suficiente como para que pase el maletín. No invita a Fred a entrar y éste no siente el menor deseo de hacerlo.

—Hasta la vista —dice y se vuelve.

Desde el lago, la casona de Posy se ve artificialmente alta y de algún modo contrahecha; probablemente sea un efecto de su elevación, de las sombras y los arbustos que la rodean, del

claro de luna en forma de huevo frito. Mientras Fred vuelve lentamente sobre sus pasos hasta más allá de las gigantescas aves y recipientes vegetales, siente el impulso de no volver a entrar en aquella casa, de ir andando hasta el pueblo más cercano y buscar una cama para pasar la noche (¿tal vez en la taberna?) y coger un tren o un autobús a Londres a primera hora de la mañana.

Pero no puede hacer eso; sería una grosería y un dislate; además, está Rosemary. No puede dejarla sola con un par de maricones presumidos y una adúltera mandona cuya cabellera parece una peluca —aunque apenas una hora antes pensaba que todo era auténtico, hermoso.

Otra vez James, piensa Fred: una frase jamesiana, una situación jamesiana. Pero, en las novelas, los escándalos y los secretos de la alta sociedad se representan con más elegancia, la gente tiene buenas costumbres. Quizá se deba a que fue hace un siglo, o sólo a que la amanerada elegancia de la prosa de James ofusca el crudo subtexto. Quizás, en realidad, era exactamente igual que ahora...

Porque, en fin de cuentas, ¿no es Rosemary la clásica protagonista de James: hermosa, fina, delicada, fatalmente impulsiva? Ella piensa que Posy y Edwin son su mejores amigos; es demasiado generosa para verles tal como son, es demasiado despreocupada y confiada. Necesita a mejores amigos —mejores en ambos sentidos—, amigos que la protejan de escenas como la de esta noche...

¿Acaso no está él aquí para eso, no es el excelente campeón norteamericano que el propio James podría haber plasmado? Por segunda vez ese mismo día, Fred experimenta la vertiginosa sensación de haberse internado en una novela y, una vez más, se siente mareado, estimulado. Ríe estentóreamente y se hunde entre los ennegrecidos arbustos, en dirección a la casa.

El Diablo voló de norte a sur
con [Miss Miner] a cuestas,
y cuando descubrió que era una tontuela
la dejó caer [de Camden] en la escuela.

Antigua rima popular

Vinnie Miner está sentada en un banco del patio de juegos
de una escuela primaria de Camden Town, viendo saltar a la
comba a un grupo de niñas. La tarde de abril es ventosa; nubes
grises y blancas embrolladas, como jabonaduras usadas, chapo-
tean en el firmamento emitiendo alternativamente sobre su
cuaderno luces y sombras. Ya tiene una voluminosa carpeta
con versos recogidos en esta escuela y en otras, pero en su con-
dición de folklorista contemporánea no sólo está interesada en
los textos, sino en el marco en que tienen lugar, en cómo se
transmiten y quiénes lo hacen, en la forma de expresarlos y su
función social. Hasta ahora, hoy no ha visto ni oído nada sor-
prendentemente novedoso, pero no está decepcionada. Ha ha-
blado con las alumnas de una clase y reunido material en ésta
y en otras dos, concentrando sus esfuerzos en los niños de diez
y once años, que en general son sus mejores informantes: los
menores conocen muy pocas rimas y los mayores comienzan a
olvidarlas bajo la perniciosa influencia de la cultura de masas
y de la pubertad.

En conjunto, se ha corroborado la hipótesis de trabajo de
Vinnie acerca de las diferencias entre las rimas británicas y nor-
teamericanas. Los textos británicos suelen ser más antiguos y en
algunos casos sugieren un origen medieval y hasta anglosajón;
también son más literarios. Las rimas norteamericanas son más
recientes, más bastas, menos líricas y poéticas.

Más adelante hará el análisis completo, pero ya percibe que
la violencia es común a los versos de ambos países, algo que no
sorprendería a ningún observador experto y tampoco sorpren-

de a Vinnie, quien nunca ha pensado que los niños son especialmente dulces o bondadosos.

> En la vía del tren
> Polly recoge piedrecillas;
> llega una locomotora
> y le parte las costillas.
> «Ay», gritó Polly,
> «eso no es equitativo».
> «Ay», gritó el maquinista,
> «a mí me importa un comino.»

> ¿Cuántas costillas se rompió Polly?
> Una, dos, tres, cuatro, cinco...

El sonsonete continúa, se repite; la cuerda gira, es un vibrante borrón en el aire, abarcando una elipsoide de espacio encantado. En su interior salta una niña, su largo pelo al viento, la falda tableada gris del uniforme de la escuela abierta en abanico por encima de sus nudosas piernas con medias de lana gris. Su expresión de espontánea concentración, la destreza y el placer se repiten en el rostro de la niña que ahora ocupa el primer lugar de la fila y se balancea al ritmo machacón de sus zapatos sobre el alquitrán húmedo. Durante su observación, la sensación más intensa que experimenta Vinnie —mucho más intensa que el interés profesional o un temblor cada vez que el sol se desliza bajo una nube— es la envidia.

Dado que es una autoridad en literatura infantil, la gente presupone que Vinnie debe adorar a los niños, y que el hecho de no tener hijos propios debe ser una tragedia. En nombre de las relaciones públicas, rara vez niega categóricamente estas suposiciones. Pero la verdad es muy distinta. En su opinión, la mayoría de los niños contemporáneos —en especial los norteamericanos— son competitivos, insensibles, estrepitosos y necios, al tiempo ahítos e ignorantes como resultado del exceso de televisión, «canguros», publicidad y vídeojuegos. Vinnie quiere ser una criatura, no tener una; no está interesada en el rol maternal, sino en una ampliación o recuperación de la que para ella es la mejor etapa de la vida.

La indiferencia por los niños reales es bastante corriente entre los expertos del mismo campo que Vinnie, y no desconocida entre los autores de literatura juvenil. Como a menudo ha

señalado en sus clases, muchos grandes escritores clásicos tuvieron una infancia idílica que concluyó demasiado pronto, con frecuencia traumáticamente. Carroll, Macdonald, Kipling, Burnett, Nesbit, Grahame, Tolkien... y la lista podría ser más larga. El resultado de tan prematura historia parece ser una apasionada nostalgia, no de los niños, sino de la propia niñez perdida.

De pequeña, también Vinnie fue extraordinariamente feliz. Sus padres tenían buen carácter, la querían y se encontraban en una posición acomodada; sus primeros once años transcurrieron en agradables y variados ámbitos semirrurales. Entonces no significaba ninguna desventaja no ser guapa, y todos los niños son pequeños. Vinnie era inteligente, dinámica, estimada. Aunque su talla le impedía destacarse en casi todos los deportes, adquirió cierta autoridad a través de la confianza en sí misma y de su buena memoria para los juegos, las poesías, las adivinanzas, los cuentos y los chistes. Todo la fascinaba en aquellos tiempos: las horas en el aula y en el patio de recreo; la emocionante exploración de los terrenos cubiertos de hierbas, los callejones, los bosques y los campos; las visitas a tiendas; las excursiones y los veraneos en las montañas o junto al mar, con sus padres. Adoraba los libros —por cierto, aún prefiere la literatura infantil a la ficción adulta contemporánea. Le encantaban los juguetes, las canciones, los juegos, la primera sesión de los sábados en el cine del barrio, los programas de radio (especialmente «Annie la huerfanita» y «La sombra»). Le encantaban los días festivos, desde el primero de enero —día en que ayudaba a sus padres a brindar por el Nuevo Año recién nacido con un espumoso ponche de huevos sin alcohol— hasta las Navidades, con su meticuloso ceremonial familiar y la reunión de tías, tíos, primos y primas.

Súbitamente, cuando Vinnie tenía doce años, sus padres se mudaron a la ciudad. En la nueva escuela le hicieron saltar un curso y descubrió que había perdido todo lo que era importante en su vida para convertirse en una adolescente desaventajada; una «empollona» esmirriada, plagada de espinillas, de pecho chato y sin el menor encanto. El dolor de esta comparación es algo que nunca logró superar del todo.

Sin embargo, tal como sucedieron las cosas, Vinnie no tuvo que renunciar definitivamente a la infancia. En realidad, nadie tiene por qué hacerlo, cree Vinnie, y así lo declara. El mensaje de todas sus clases, libros y artículos —a veces explícito y más

119

frecuentemente implícito— es que, como dice ella, debemos valorar y preservar la infancia: debemos «mimar al niño que llevamos dentro». El tema no es original, desde luego, pero sí una de las doctrinas fundamentales de su profesión.

Los anchos flecos de nubes que penden sobre su cabeza se han espesado; el edificio escolar, una estructura almenada de fuliginoso ladrillo victoriano, intercepta el sol que declina. La comba saltona deja de definir su espacio mágico, cae flojamente y sólo queda de ella un trozo de vieja cuerda para tender la ropa. Mientras las niñas se disponen a partir, Vinnie las consulta para verificar algunas variaciones textuales que ha escuchado; les da las gracias y apunta sus nombres y edades. Después, guarda el cuaderno y sigue la ruta de las niñas a través del patio frío y cada vez más oscuro, cerrándose el abrigo con la mano, pensando en el té.

—¡Eh! Oiga, señora.

La niña que ha interrumpido sus pasos está de pie contra la pared de ladrillo manchada de humo y con inscripciones garabateadas, en el estrecho pasillo que corre más allá de la escuela hasta la calle. Es mayor que las que saltaban a la comba, debe de tener entre doce y trece años, es delgada y va mal vestida en un estilo casi punk. Lleva una astrosa rebeca de orlón que alguna vez fue rosa, prendida con un alfiler sobre la falda del uniforme, y una camiseta roja y negra que anuncia a un grupo rockero. Todo su aspecto es deplorable; se ha teñido el pelo, cortado al rape, de un repulsivo matiz magenta; su cabeza se asemeja a la piel sintética de los muñecos rellenos que se ganan —o con mayor frecuencia se pierden— en las ferias de los días festivos.

—¿Sí? —dice Vinnie.

—Tengo algo pa decirle —la cría se aferra a un doblez de la manga del abrigo de Vinnie—. Mi hermana dice que quiere versos. Versos que no les dirían a las maestras —sonríe, totalmente falta de atractivos, dejando al descubierto sus dientes desportillados e irregulares.

—Estoy reuniendo todo tipo de rimas —dice Vinnie y esboza una sonrisa profesionalmente amistosa—. Lo que he dicho en la clase de tu hermana es que tal vez sepan algunas que no desean recitar en público porque no son del todo correctas.

—Sí, eso digo. De ésas tengo a montones.

—Muy bien —dice Vinnie, reprimiendo su deseo de ir a

tomar el té—. Me gustaría oírlas —la niña guarda silencio—. ¿No quieres decirme alguna?

—Puede ser —una precoz astucia retuerce sus rasgos informes y llenos de manchas—. ¿Cuánto me da?

El primer impulso de Vinnie es interrumpir allí mismo la conversación. Jamás un niño o un adulto le ha propuesto la venta de sus materiales; la sola idea es increíble. El folklore es por naturaleza gratuito, no cobra derechos de autor —como dice un colega marxista, no está sujeto al sistema de mercancías capitalistas—, lo cual para Vinnie forma parte de su gloria. Pero es posible que esta desagradable criatura conozca alguna rima interesante, incluso singular; en más de treinta años, Vinnie ha aprendido que nunca debe rechazar un material ni juzgar el valor de un texto por la traza del informante. Además, Dios sabe muy bien que esa niña podría darle buen empleo a unos dinerillos.

—No sé —ríe torpemente—. ¿Está bien cincuenta peniques?

—Vale —la respuesta es animada, casi ávida.

Vinnie comprende que le ha ofrecido mucho más de lo que esperaba. Saca el cuaderno y la pluma; luego, al notar la mirada suspicaz de la cría, vuelve a meter la mano en el bolso. Cuando llegó a Inglaterra por primera vez, todavía circulaban las viejas monedas de plata; la nueva pieza octogonal de cincuenta peniques, una vez la encuentra, le parece más que nunca una medalla barata. Britania, entre su león y su escudo, se ve encogida, a la defensiva.

¿Y dónde se sentará Vinnie? A regañadientes lo hace en la única superficie horizontal disponible, un saliente de cemento sucio pegado al edificio de la escuela.

Aferrando la moneda, la cría de pelo malva se precipita pasillo abajo para registrar el patio de juegos ahora desierto, vuelve en dirección contraria hacia la calle. Quizá sólo haya sido la treta de una pordiosera, piensa Vinnie. Pero después de inspeccionar el escenario, la niña vuelve a acercarse furtivamente por el pasaje.

—Vale —dice.

—Un momento, por favor —Vinnie abre el cuaderno—. ¿Podrías decirme tu nombre?

—¿Pa qué? —la cría retrocede un paso.

—Sólo te lo pido para mis archivos —dice Vinnie con tono tranquilizador—. No se lo diré a nadie —esto no es estricta-

mente cierto: en sus obras publicadas siempre identifica y agradece a sus informantes; a lo largo de los años, más de un niño que encuentra los libros o los artículos de Vinnie, le ha escrito para darle a su vez las gracias.

—Pues... Mary, hmm... Maloney.

Su forma de decirlo da a Vinnie la certeza de que no se llama así, pero lo escribe.

—Sí. Adelante.

«Mary Maloney» se inclina hacia ella y dice en un ronco susurro:

> «Madre, madre, madre, ponme una rosa aquí,
> dos negritos vienen a por mí;
> uno es ciego y el otro no ve,
> ponme una rosa a ver si me huelen aquí.»

Sería inútil fingir que a Vinnie le gusta esta rima. Pero como no la ha oído antes, registra todos los versos y luego, de acuerdo con su costumbre, lee la rima en voz alta para confirmar que la ha escrito acertadamente.

—Sí. La pescó.

—Gracias. ¿Quieres decir otra?

«Mary Maloney» se apoya con dejadez contra los ladrillos llenos de hollín, por encima de Vinnie, enmudecida. El dobladillo andrajoso de su falda cuelga por un costado; lleva raídos los calcetines caídos y zuecos de plástico rojo muy mellados; tiene delgadas piernas blancas con piel de gallina.

—Si quiere más, págueme —gimotea.

Ahora le toca a Vinnie enmudecer; se ve superada por la solidez de la transacción.

—Apuesto a que sacará más mosca cuando venda mis cosas.

—Yo no vendo estas rimas —Vinnie trata de decirlo con tono amable, para disimular el disgusto y el reproche implícito.

—Entonces, ¿pa qué las usa?

—Las colecciono para ... hmm —¿cómo puede explicar el trabajo de toda su vida a esa mente?— para el colegio donde doy clases.

—¿Sí?

La niña le dedica una mirada que significa que no se traga ese farol. Es evidente que está convencida de que Vinnie reúne versos verdes con algún fin dudoso, tal vez pervertido. Tam-

122

bién da la impresión de que, por una buena suma, vendería a Vinnie, o a cualquiera, lo que pidiera y de que es capaz de decir y hacer horrores.

—Bien —un suspiro irritada—. Diez peniques.

Ahora que ha llegado tan lejos, de alguna manera Vinnie se siente obligada a seguir. Abre una vez más el bolso y saca otra diminuta moneda desvalorizada. Mary Maloney se acerca tanto que Vinnie ve las raíces oscuras, cubiertas de caspa, de su pelo malva sintético, y huele su fétido aliento.

«Ojalá fuera una gaviota,
ojalá fuera un pato,
para la playa sobrevolar
viendo a la gente follar.»

La pluma de Vinnie interrumpe la transcripción. Este verso le gusta menos que el anterior: no sólo es vulgar, sino que contradice su tesis. Unos cuantos más como éste y su teoría sobre la diferencia entre las rimas escolares británicas y norteamericanas se irá por la borda, como dicen aquí.

—Gracias, es suficiente —cierra el cuaderno dejando inconclusa la rima y se pone de pie—. Te agradezco la ayuda —sonríe con los labios apretados.

Un viento frío recorre el patio de juegos cada vez más oscuro y se encauza por el pasillo, arrastrando papeles y basura.

—Eh, no he terminado —Mary Maloney la sigue a la calle.

—Ya está bien, tengo suficiente, muchas gracias —Vinnie empieza a bajar por Princess Road, pero la niña se arrima a ella, se aferra a su abrigo.

—¡Eh, espere! Conozco un montón más. Sé algunos todavía más verdes —Mary Maloney se pega a ella; con sus zuecos es más alta que Vinnie, que siempre lleva cómodos tacones bajos para sus expediciones de rastreo.

—Suéltame, por favor —exclama Vinnie von la voz cargada de asco y, hay que reconocerlo, miedo.

La calle está casi desierta, las nubes bajas y amenazadoras.

—Mary tenía un corderito...

El temor a oír lo que sigue dota a Vinnie de fuerza suficiente como para apartar la mano de la niña. Respira afanosamente y, sin volver la vista, camina a la mayor velocidad que le permiten las piernas sin llegar a correr.

De regreso al santuario de su piso cálido y acogedor, delante de una tetera en la que preparó una cantidad abundante de Twining's Queen Mary y un cuenco con jacintos blancos encima de la mesa, Vinnie empieza a sentirse mejor. Hasta logra apiadarse de Mary Maloney, cuya vida es sin duda una desquiciada historia de privaciones, prematuramente expuesta a todo lo que es sintético y obsceno en la cultura popular.

Puede —decide mientras unta con mantequilla la segunda mitad de su bollo de canela— excluir de su estudio los dos últimos textos. A fin de cuentas, no son, parafraseando el título proyectado, *Rimas infantiles británicas*, sino rimas de una adolescencia precoz y corrupta. Además, no preguntó a Mary Meloney su edad: muy probablemente es mayor de lo que parece, poco desarrollada como muchos habitantes de los barrios bajos, seguramente tiene catorce o quince años, no es ninguna niña.

Sea como fuere, experimenta un punzante desasosiego. Mary Maloney no se aparta de su mente: las flacas piernas blancas con la piel de gallina, la cara sucia y sin relieve, los dientes cariados, los enmarañados mechones acrílicos, el peso de su codicia y sus necesidades.

También se le ocurre a Vinnie que, en cierto modo, la chica tenía razón: recibirá más de diez peniques por cada rima de su cuaderno cuando el estudio se publique. Y más aún si, como espera, Janet Elliot de Londres y Marilyn Krinney de Nueva York, acceden a editar una selección de sus poesías como libro infantil; ha puesto ya en marcha las negociaciones para que se cumpla este proyecto. ¿Qué diría de esto su amigo marxista? Según su estado de ánimo, que es sumamente inestable, podría decir: «Bien, de algo hay que vivir», o «Puta capitalista».

Por supuesto, si no utiliza la contribución de Mary Maloney, no la estará explotando. No, sólo estará explotando a veintenas, incluso a centenares de escolares que durante años le han transmitido sus rimas, sus cuentos, sus adivinanzas y sus chistes por nada. Pero pensar así es ridículo. Significa condenar a todos los folkloristas que en el mundo han sido, desde los hermanos Grimm en adelante.

Sí, piensa Vinnie, olvidará esos versos, así como prefiere olvidar gran parte del folklore adulto. Una erudita no puede permitirse el lujo de ser mojigata, por supuesto, y a lo largo de los años ha registrado casi sin pestañear una buena dosis de

material subido de tono. Los niños son muy dados al humor de retrete.

> Leche, carne y limonada
> por debajo salen
> en forma apelmazada.

Incluso ha utilizado este verso en sus clases (sin los concomitantes gestos hacia las partes del cuerpo, naturalmente) como ejemplo de la metáfora popular, demostrando el placer pre-moral indiferenciado de los niños por los alimentos y los productos corporales.

Pero algunos chistes contados por adultos y recogidos por otros estudiosos de la cultura popular desbordan a Vinnie, como dirían sus alumnos. No sólo son sucios, sino que acentúan un aspecto de la relación entre hombres y mujeres que ella prefiere no enfocar muy íntimamente. Por muy arrastrada que se vea por el sexo —y a veces ha sido arrastrada muy lejos—, Vinnie siempre retorna con una ligera sensación de azoramiento. Intelectualmente considera que el aspecto físico del amor es ridículo en el mejor de los casos, y sin duda alguna antiestético: no es uno de los mejores inventos de la naturaleza. Los órganos femeninos le resultan húmedos y aglutinados; los masculinos decididamente estúpidos, una especie de rosácea seta artificial. Como hija única de padres discretos, incluso pudibundos, Vinnie tenía seis años cuando vio desnudo por primera vez a un ser humano del sexo masculino, el hermano bebé de una amiga. Como era una niña educada, no hizo comentario alguno sobre lo que ante sus ojos era una especie de desafortunado bulto en la barriga del bebé, algo así como una gran verruga. Más adelante, a través de la contemplación de esculturas públicas y de los libros de arte de sus padres, se le ocurrió que otros representantes del sexo masculino, además del pequeño Bobby, tenían este defecto, aunque en el arte por lo general se lo ocultaba total o parcialmente mediante una hoja esculpida o pintada. Otros hombres, dedujo de una visita al Rockefeller Center y de una foto de la estatuilla Oscar que reprodujo «Life», no eran tan deformes. Cuando descubrió la verdad, su sentimiento preponderante fue de compasión. Una década más tarde vio el primer pene en erección; a pesar de todo lo que ahora sabía, lo primero que pensó fue que parecía infectado: doloroso, amoratado, hinchado. Aunque ha hecho esfuer-

125

zos por sofocarlas, estas ideas nunca están muy alejadas de la conciencia de Vinnie. Jamás se acostumbró al paisaje del sexo.

Pero aunque le resulte tonto y hasta repulsivo, descubrió Vinnie muy pronto, las sensaciones sexuales son maravillosas. Este hecho no la impactó como algo extraño, ya que lo mismo ocurre con la comida: una ostra o un plato de espaguetis no son ni remotamente deseables por sí mismos. La solución es sencilla: haces el amor en la oscuridad o cierras los ojos. Por supuesto, no en todos los casos era posible. En la facultad rompió con un hombre muy atractivo porque la pared opuesta de su cama era un enorme espejo con marco dorado, rescatado de un edificio demolido en las cercanías. Vinnie lograba mantener los ojos cerrados casi todo el tiempo, pero no podía dejar de abrirlos de vez en cuando; la vista de sus propias piernas blancas y delgadas envueltas alrededor de la espalda morena y velluda de su amigo Paul Cattleman la llenó de una profunda incomodidad que prácticamente suprimió todo placer.

Mientras crecía oyó decir a menudo al pastor de la iglesia de sus padres que el amor (en el matrimonio, naturalmente) era una bendición de Dios. Vinnie no es creyente, aunque sí algo supersticiosa, y no culpa a nadie del proceso reproductor humano. Pero si imaginara al tipo de Dios que así lo dispuso, éste no le inspiraría la menor veneración. Visualiza a una de esas deidades de bronce, gordas, indecorosas y desnudas que a veces ponen en venta en las tiendas orientales y cuyos avatares humanos son idolatrados por sus alumnos menos estables. Algún diosecillo rechoncho, con una imaginación muy limitada y el vulgar sentido del humor, acompañado de risillas bobas, que a veces se observa en los niños.

Antes de dejar los Estados Unidos, en cierto modo temía la perspectiva de carecer de amor físico durante seis meses, y preveía con angustia la frustración y / o los inoportunos incidentes que este hecho podía aportar a su vida: la necesidad de apelar con demasiada desesperación a las aventuras de la fantasía. Pero en realidad no se ha sentido tan frecuente y dolorosamente aquejada por el deseo como en el pasado, quizás a causa de la edad.

Incluso en su vida imaginativa, ha notado, en los últimos tiempos el reconocimiento profesional ha tendido a reemplazar al romance. Mientras se adormece con un libro en la mano, o apoya la cabeza entre las almohadas buscando el sueño, se aproximan a ella más cuerpos públicos que privados. Vinnie

acepta sus insinuaciones tan cálidas y graciosamente como antaño, aunque ahora en posición vertical y no horizontal; no va envuelta en su mejor camisón negro, sino en la toga negra y la sedosa muceta de colores, como corresponde a la receptora de diversos premios y títulos honoríficos. Le molesta un poco ser lo bastante mujer de su generación como para sentirse más bien avergonzada de estas fantasías cuando está en vela. Sus alumnas feministas opinarían que estos ensueños son mucho menos graves que los anteriores, incluso los considerarían admirables. Pero Vinnie ha sido educada en la creencia de que, aunque el hombre puede trabajar para obtener fama o riquezas, la mujer debe esforzarse para obtener amor; si no el de un marido o unos hijos, al menos el de una profesión.

No, Vinnie no nota tanto como temía la ausencia del sexo. Lo que sí echa de menos es la veta cariñosa y romántica del amor, en la medida en que la ha conocido: los pausados paseos por el bosque, el intercambio de notas, la semicaricia furtiva en una fiesta muy concurrida, la mirada a través del salón en el club universitario, la sensación de compartir una compleja vida secreta. Pero está acostumbrada a echar de menos todo eso: anduvo escasa de ello casi toda su vida.

Y aquí, en Londres, piensa en ello mucho menos, porque son muchas más las cosas que la entretienen. Esta misma noche, por ejemplo, irá a la Ópera Nacional con una amiga, a la que considera excelente persona y una de las mejores autoras de literatura infantil en toda Gran Bretaña.

En el Coliseum, durante el entreacto de *Così fan tutte,* Vinnie baja la escalera desde la galería en busca de un café para ella y su amiga Jane, que se ha torcido un tobillo. Abriga la esperanza de que la barra de abajo esté menos atestada, pero en realidad la encuentra aún peor: rodeada de hombres robustos que se empujan y que no tienen la menor intención de cederle el paso. Ha notado ya que los ingleses —quienes, a diferencia de los norteamericanos, hacen cola para todo sin protestar— se vuelven egoístas y avanzan a codazos en cualquier lugar, público o privado, donde ofrezcan alcohol. Piensa que es una especie de histeria nacional, probablemente resultante de las leyes sobre bebidas alcohólicas.

Vinnie renuncia a toda esperanza de tomar café y vuelve a encaminarse hacia la escalera, cuando ve a Rosemary Radley y Fred Turner sentados en un banco. No le sorprende encon-

trarlos juntos. Todos conocen ya su relación; incluso «Private Eye» ha mencionado a Rosemary «hablando de los asuntos ugandeses con un apolíneo y joven catedrático norteamericano». Asimismo, presumiblemente a causa de Fred, ha renunciado a una película que se está rodando en Italia. El papel no era muy importante, pero significaba una buena suma de dinero y, como dicen todos, Rosemary tiene que pensar en su reputación: no está cada día más joven.

Ninguna de esas comidillas afectan a los amantes. Van juntos a todas partes y Vinnie debe reconocer que forman una buena pareja. Rosemary es famosa por su belleza, y más de una amiga ha comparado el perfil de Fred con el de Rupert Brooke, que no está mal si sientes inclinación por las siluetas llamativas, piensa Vinnie. Tampoco dan la impresión de emparejar mal por la edad: la seriedad de Fred y los delicados retozos de Rosemary contribuyen a acortar las distancias. Y a la vista está que se han hecho bien mutuamente. Fred está sorprendentemente animado y Rosemary ha moderado su constante dispersión. Todavía salta de un tema a otro, aunque ahora lo hace con mayor serenidad.

Lo que sorprende ahora a Vinnie no es tanto la forma en que Fred mira a Rosemary —ha visto a mucha gente contemplarla así, incluyendo a algunos que no simpatizan con ella—, sino la inquebrantable concentración de Rosemary en Fred. Como muchos artistas, Rosemary suele transmitir y no recibir impresiones. También parece incapaz, por regla general, de fijar su atención más de unos segundos en nada y en nadie; tal vez esto explique por qué nunca alcanzó el éxito en los escenarios. La televisión, por su lado, se filma por fragmentos: no exige una actuación prolongada y evolutiva, sino una breve y concentrada intensidad de expresión, algo de lo que Rosemary es indudablemente capaz —y famosa— en la vida privada.

Su *modus operandi* normal consiste en mariposear encantadoramente de tema en tema, de humor en humor, y de persona en persona, a menudo tan rápidamente que los perfiles de su conversación, e incluso de su presencia, parecen desdibujarse; deja tras de sí una impresión de destello y aleteo. Sus atuendos producen el mismo efecto. Rosemary nunca sigue las modas; ha desarrollado un estilo propio. Todo lo que lleva reluce, ondula y cuelga; no parece vestida, sino flojamente envuelta en telas ligeras, floridas, semitransparentes: velos y pañuelos y diáfanas blusas flotantes y faldas serpenteantes y cha-

les de seda orlados. Sus cabellos están en flujo constante: teñidos y matizados en variados tonos que van desde el oro pálido al vainilla, alternativamente se recogen en acolchados moños, caen en sedosas nubes sobre sus hombros o se extienden en caprichosas volutas rizándose a los cuatro vientos.

Hoy, sin embargo, Rosemary parece extraordinariamente sosegada. Luminosas, aunque serenas, ondas rubias reposan sobre su frente; las sartas de abalorios azules y plateados, y su vestido largo de gasa estampada con flores difuminadas en azules claros, caen serenamente hacia el suelo; su mirada está fija en Fred. Vinnie tiene que hablar dos veces antes de que uno de los dos note su presencia.

—Oh, hmmm... hola, Vinnie —Fred se levanta prestamente, pero tropieza con su nombre de pila, que hace muy poco ella le ha autorizado a emplear—. Me alegro de verte. Necesito apoyo; Rosemary se muestra muy tozuda. Debes decirle que tengo razón.

—No seas chiquillo, querido. Vinnie estará de acuerdo conmigo. Ven, siéntate —con un aleteo de la manga y el tintineo de brazaletes de plata bañada en oro, Rosemary barre la banqueta que está a su lado.

La discusión concierne —o usa como pretexto— la cuestión de si Rosemary debe contratar o no a una señora de la limpieza. Aun antes de oír sus argumentos, Vinnie toma partido por Fred. La casa de Rosemary en Chelsea es famosa por su desorden, por su elegante desaliño; cada vez que Vinnie la ha visitado la ha encontrado abarrotada de cosas que necesitaban reparaciones, fregados, desempolvados, lustrados, vaciados y un cubo de basura. Pero Rosemary afirma estar perfectamente satisfecha con su actual método de organización hogareña, que consiste en dejar que todo siga como está hasta que le resulta inaguantable, momento en que solicita a la agencia «A su servicio» que le envíe a alguien por todo un día.

—No soporto los quehaceres domésticos —le dice a Vinnie—. Siempre me recuerdan a las dos tías solteronas de mi madre que vivían en Bath, adonde me mandaron de niña durante la guerra... dos antiguallas mezquinas y obsesivas. Toda la servidumbre se había largado, con excepción de la vieja arpía de Mrs. McGowan, pero ellas insistían en mantener impecable el caserón. Nunca paraban de fregar, deslomándose —Rosemary extiende y flexiona sus suaves dedos ensortijados—. Estaban furiosas conmigo porque yo era desordenada y desaseada.

«Eres una niña muy desconsiderada», solía decirme tía Isabel —Rosemary adopta una voz desconocida, débil y nasal—. «No debes esperar que Mrs. McGowan recoja todo lo que dejas tirado, tiene otras cosas que hacer. Si no cambias antes de ser adulta, ninguna sirvienta que se respete querrá trabajar para ti.» En ese preciso instante tomé una decisión. Les dije: «No quiero que nadie ordene mi cuarto. Me gusta tal como está». Quedaron anonadadas. Mi tía Etty dijo —otra voz, ahora más baja y fatigada—: «Ningún hombre aguantará en una casa tan desordenada como tu habitación». La pobre no sabía ni jota —Rosemary ríe provocativamente.

Además, prosigue, las asistentas acaban siempre por tomarse demasiadas confianzas y tratan de implicarte en sus horribles y patéticas vidas.

—Vosotros los norteamericanos... —hace una mueca a Vinnie y a Fred—, oh, no tenéis la menor idea de lo que es hoy en día el servicio doméstico en este país. Vosotros creéis que, si telefoneo a una agencia, me enviarán a una queridísima doncella salida de *Arriba y abajo*.

—No... —empieza a decir Vinnie, que nunca ha tratado de contratar en Londres a una señora de la limpieza, pues no puede costeársela.

—Lo que me mandarán —se apresura a continuar Rosemary— será una desdichada inmigrante que sólo habla paquistaní o portugués y le tiene pánico a la electricidad. O a una espantosa mujerzuela que no encuentra trabajo en una tienda ni en una fábrica porque es demasiado estúpida y de mal genio. Dos veces por semana tendría que prestar atención a sus dolores de espalda y a su estreñimiento y a su marido borracho y a sus hijos delincuentes y a sus disputas con el Ayuntamiento por el piso —Rosemary pasa a un tono arrabalero—. Y las lombrices del perro y las pulgas del gato y la muda del canario, oh, pobrecillo, está perdiendo las plumas, algo horrible, y no quiere ni probar su maldito alpiste.

Fred premia la representación con una sonrisa apreciativa y luego se dedica a criticar el guión.

—No tiene por qué ser así —le dice a Vinnie—. Aún se puede encontrar a una buena señora de la limpieza yendo a una agencia acreditada. Posy Billings me dio el nombre y la dirección de una cuando estuvimos en su casa el último fin de semana. Si la mujer es muy charlatana, Rosemary puede salir de la casa, algo que no puede hacer con la gente de «A su ser-

vicio», porque le envían a una persona distinta cada vez. ¿No te parece?

—Mmm —asiente Vinnie, pero lo que piensa es que Fred Turner, después de unas pocas semanas de relación, ha conseguido lo que probablemente ella nunca conseguirá: una invitación a la casa de campo de Posy Billings en Oxfordshire.

—Los de «A su servicio» son, en su mayoría, actores, cantantes y bailarines sin trabajo —explica—. No tienen la menor idea de cómo se limpia una casa. Cuando voy, generalmente les veo inmóviles, con un trapo en la mano, como si fuera el incomprensible accesorio de una obra, o empujando la aspiradora hacia atrás y hacia adelante en el mismo fragmento de la alfombra, hablando de cuestiones de teatro y tratando de convencer a Rosemary de que les consiga un papel en *El castillo de Tallyho.*

—No siempre —protesta Rosemary y emite su suave risilla.

—Y si ella sale —prosigue Fred—, si no los vigila constantemente, se toman su whisky, se comen su paté, ponen sus discos y a veces su ropa. Manchan las ventanas con detergente y estropean el parquet con jabón y agua caliente, hacen trapos con sus pañuelos de seda y los usan para quitar el polvo.

Mientras Fred narra esta serie de desastres, Vinnie no sólo se sorprende por su dominio de los detalles del mantenimiento de una casa, sino por su familiaridad con las circunstancias domésticas de Rosemary. Evidentemente ahora no está viviendo con ella, pero Vinnie se pregunta si no estará planeando mudarse, sobre todo si mejoran las condiciones. Piensa en la observación de la tía de Rosemary en el sentido de que ningún hombre se quedaría en la casa de su sobrina debido al desorden. Tal como insinuó Rosemary, su tía estaba equivocada: muchos hombres habían permanecido en su casa. Por otro lado, ninguno había aguantado mucho.

Sin darle tiempo a terciar en la controversia, suena el timbre que anuncia el comienzo del segundo acto. Lo mismo da, piensa mientras sube la escalera hacia la galería, recibiendo empellones de personas más fuertes y robustas que ella: un ajeno nunca debe aventurar su opinión en discusiones de esta especie, que en general sólo son el sucedáneo de un juego amoroso. Al menos en el caso de Rosemary, la pelea no parecía ser más que un pretexto para un monólogo teatral y una broma cariñosa. Incluso por momentos adoptó la postura contraria, sumando peso a los argumentos de Fred, por ejemplo relatan-

do que una vez volvió a su casa y encontró a un joven de «A su servicio» remojándose en burbujas rosadas en su bañera. «¡Y ni siquiera era atractivo! Era más bien rechoncho, estaba todo enjabonado y empezó a gemir. Más tarde descubrí que había gastado todo mi Vitabath.»

Pero Fred, por debajo de su aparente ligereza, está tocando la trompeta. Tiene un compromiso temperamental con la idea del orden, que ya demostró delante de Vinnie en reuniones del Comité de Biblioteca de Corinth. Es indudable que el polvoriento caos de la casa de Rosemary debe de parecerle un telón de fondo sumamente inadecuado para su dúo amoroso. Además, no debe de gustarle mucho que jóvenes actores ambiciosos charlen íntimamente con Rosemary o chapoteen en su bañera (por gordinflones que sean).

Vinnie conjetura que Rosemary ganará el debate. Está acostumbrada a salirse con la suya y además se trata de su casa y, por si fuera poco, está en su país. Pero en el aire de Fred hay algo que sugiere que no claudicará fácilmente. El último otoño, en el Comité de Biblioteca, se mostró bastante terco, aunque en todo momento amable: dispuesto a prolongar una reunión más allá de las cinco con tal de hacer valer su punto de vista. Vinnie pensó que quizá se debía a que no quería volver a un apartamento vacío. Pero tal vez la obstinación de Fred forme parte de su carácter, en cuyo caso es posiblemente la causa, y no el resultado, de su reciente soltería.

Más tarde, acostada, hundiéndose en una agradable inconsciencia, con las melodías de Mozart flotando vagamente en su cabeza, Vinnie oye el inconfundible sonido del timbre. Sobresaltada, levanta la cabeza de la almohada. Lo primero que se le ocurre es que es uno de esos asiduos del alojamiento municipal, hombres desastrados, de cara carnosa, y con la ropa sucia, que gandulean en los bancos del paso subterráneo del ferrocarril cuando hace buen tiempo, pasando de mano en mano una botella envuelta en una bolsa de papel arrugada, o que caminan haciendo eses por las calles cercanas a la estación de metro de Camden Town, mascullando para sus adentros o refunfuñando ante desconocidos. La siguiente y más disparatada idea es que la chica del patio de la escuela ha descubierto donde vive y aguarda en el pórtico para recitar el resto de sus depravadas poesías infantiles en cuanto Vinnie abra la puerta.

Otro largo timbrazo. Cautelosamente abandona el edre-

dón de plumas y avanza descalza, a pasos quedos, por el vestíbulo, con su camisón de franela y la bata. La luz de la entrada se cuela por el dintel y cae sobre las frías baldosas blancas y negras; un estremecimiento trepa por sus piernas. Su visión del ignoto visitante se multiplica, e imagina en el umbral a una reunión de vagabundos borrachos y a una pandilla de punks adolescentes con el pelo color malva, entonando groserías.

Una tercera llamada, más prolongada, en cierto modo lastimera. Es una debilidad acobardarse detrás de dos puertas cerradas a cal y canto, piensa Vinnie. Londres no es, como Nueva York, una ciudad anónimamente indiferente. Conoce a todos los vecinos de la casa; si tuviera que gritar acudirían a toda prisa para ver qué le ocurre, como hicieron (incluida Vinnie) el mes pasado, cuando se quemó la «canguro» del piso de arriba. Sujetándose la bata, abre la puerta del piso.

—¿Sí? —pregunta con tono agudo—. ¿Quién es?

—¿La profesora Miner? —una voz masculina norteamericana, amortiguada por la gruesa puerta exterior de roble.

—¿Qué? —ahora su tono es menos temeroso, más impaciente.

—Soy yo. Chuck Mumpson, del avión. Tengo que decirte algo.

—Un momento —Vinnie se detiene a pensar.

Debe de ser bastante más de las once, una hora inaudita para una visita social, sin contar que apenas conoce a Chuck Mumpson. No lo ve desde que tomaron el té en Fortnum and Mason's, aunque una vez le telefoneó para mantenerla al corriente de su investigación genealógica. (Siguiendo el consejo de Vinnie, ha localizado un pueblo de Wiltshire llamado South Leigh. «Lo escriben distinto, tal como me dijiste que era probable.» Entonces tenía la intención de visitarlo.) Si le dice que se vaya, podrá volver a la cama y dormir lo suficiente como para estar presentable a las nueve de la mañana, cumpliendo su cita con una escuela primaria de la zona sur de Londres. Por otro lado, si él se marcha, quizá no vuelva nunca y ella jamás sabrá qué descubrió sobre su antepasado, la figura folklórica local.

—Espera un minuto —grita.

—Bien —grita Chuck.

Vinnie regresa al dormitorio y vuelve a ponerse el vestido que llevó para ir a la ópera. Se pasa el cepillo por el pelo y dedica una mirada crítica y desalentada a su rostro; pero ni éste ni el visitante merecen el esfuerzo de maquillarse.

Su primera impresión de Chuck, cuando lo ve a la luz, es inquietante: parece enfermo, decaído, desarreglado. Su tez curtida ha adquirido una palidez grisácea; su pelo moteado, el poco pelo que le queda, está despeinado; la horrible gabardina de plástico está arrugada y enmohecida. Cuando Vinnie cierra la puerta del piso, Chuck se bambolea y camina de costado; en seguida se recupera y permanece con la mirada opaca fija en el espejo del vestíbulo.

—¿Te encuentras mal? —pregunta ella.

—Sí, creo que sí.

Instintivamente, Vinnie retrocede.

—No te inquietes. No estoy borracho ni nada parecido. Quisiera sentarme. ¿Puedo?

—Sí, por supuesto. Por aquí —enciende una lámpara de la sala de estar.

—He recorrido un largo camino —Chuck se hunde en el sofá, que cruje bajo su peso; todavía respira laboriosamente—. Vi que tenías la luz encendida y supuse que estabas levantada.

—Mmm —Vinnie no le explica que siempre deja encendida la lámpara del escritorio de su estudio, que da a la calle, con el propósito de despistar a los ladrones—. ¿Quieres un café? ¿O prefieres una copa?

—Lo mismo da. Un trago, si tienes.

—Me parece que hay un poco de whisky.

En la cocina, Vinnie sirve un whisky bastante flojo con agua y pone el hervidor al fuego para tomar un poco de té, preguntándose qué será lo que tiene tan abatido a Chuck Mumpson. Cuando vuelve a la sala, él sigue sentado, con los ojos desorbitados; parece impropio, demasiado voluminoso para su piso y su sofá.

—¿No quieres quitarte la gabardina?

—¿Qué? —Chuck parpadea—. Ah, sí —sonríe apenas—. Lo había olvidado —se incorpora, se quita el plástico manchado y vuelve a dejarse caer en el sofá; su aspecto no mejora.

La chaqueta del traje del Oeste está mal abrochada, de modo que el costado izquierdo queda más alto que el derecho, y lleva doblada una punta del cuello. Vinnie no dice nada; el aspecto de Chuck Mumpson no es asunto suyo.

—Toma.

Chuck coge el vaso y lo sujeta como si estuviera estupefacto.

134

—¿Qué ha ocurrido? —pregunta Vinnie, al mismo tiempo aprensiva e impaciente—. ¿Es... se trata de tu familia?

No. Esos están bien. Supongo. No tengo noticias últimamente —Chuck contempla el vaso de whisky, lo levanta, da un trago, vuelve a bajarlo, todo en cámara lenta.

—¿Encontraste a tus antepasados en Wiltshire?

—Sí.

—Qué bien —agrega un poco más de leche al té, para prevenir la acidez estomacal—. ¿Y encontraste al sabio, al ermitaño?

—Sí. Lo encontré.

—¡Qué suerte! —observa Vinnie, ansiosa de que le cuente todo de una buena vez—. Muchos norteamericanos vienen aquí para investigar su ascendencia y casi ninguno descubre nada.

—Jilipolladas —por primera vez Chuck habla con su fuerza habitual o con más energía de la acostumbrada.

—¿Qué dices? —Vinnie está atónita; su taza de porcelana golpetea el platillo.

—Disculpa, pero todo fue una jilipollada. El conde, el castillo... Mi abuelo me embaucó. O alguien lo embaucó a él.

—¿De veras? —Vinnie finge sorpresa, aunque bien pensado, no le resulta extraño que Chuck Mumpson no sea descendiente de la aristocracia inglesa. Por otro lado, para sus objetivos, no tiene la menor importancia que su antepasado el ermitaño haya sido o no haya sido conde—. Continúa.

—Bien. Vaya, alquilé un coche en el garaje que me recomendaste y fui al campo, a ese South Leigh. No es gran cosa: una iglesia vieja y unas cuantas casas. Me alojé en un hotel de una población cercana. Fui a la biblioteca y pregunté qué podía hacer para ver los registros municipales de South Leigh, como me indicaste, y los archivos de contribución territorial. Encontré a un montón de Mumpson, pero no eran nada especiales. Casi todos granjeros y ninguno se llamaba Charles. Perdí una barbaridad de tiempo. Todo estaba fuera de servicio por distintas razones, todas estúpidas, por ejemplo que era jueves por la tarde. Todos cierran a mitad de semana. Las tiendas también. Caray, no es extraño que les hayamos sacado tanta ventaja, ¿no te parece?

—Mmm —lo último que quiere Vinnie a esa hora de la noche es iniciar una discusión acerca de los logros económicos comparativos entre los Estados Unidos e Inglaterra.

—Debido a alguna extraña razón, la Sociedad Anticuaria funcionaba. Hablé con la secretaria; ella descubrió el que parecía ser el lugar adecuado, bastante lejos tierra adentro. En el libro decía que allí había vivido un ermitaño a finales del siglo dieciocho. El sitio estaba en la propiedad de una gente que ella había conocido, el coronel Jenkins y su esposa. Me puse en contacto con ellos y me invitaron a visitarlos. ¿Te molesta que fume?

—No, adelante —Vinnie suspira.

Normalmente no permite que enciendan cigarrillos en su clase, en su despacho o en su casa; cuando da una fiesta pide a los invitados adictos a la nicotina que salgan al aire libre o a otra habitación.

—Estoy tratando de abandonar el vicio —Chuck saca un paquete de cigarrillos—. Según el médico, tengo que dejarlo. Pero me vuelvo loco si no fumo. No puedo dormir, no puedo concentrarme en nada —suelta una risa falsa, enciende una cerilla, aspira.

—Es una pena —comenta Vinnie, que a menudo discretamente (y en ocasiones ruidosamente) se ha jactado de no haber probado el tabaco en su vida.

—Ahhh —la boca de Chuck despide apestosos remolinos—. Vaya, de algo hay que morir.

Con dificultad, Vinnie se abstiene de observar que, según todos los informes científicos, el enfisema pulmonar y el cáncer de pulmón son dos de los métodos de tránsito más desagradables.

—De cualquier manera, tenía que perder casi todo el día antes de ir a ver al coronel Jenkins. Estaba dando vueltas por la Sociedad Anticuaria, leyendo algo sobre la aristocracia local, y me puse a conversar con un tipo que es arqueólogo. Está trabajando en una excavación de las afueras, donde antes había una aldea. Realmente vieja, de la Edad Media. Para él un par de siglos atrás es lo mismo que ayer. Estaba buscando unas cosas, pero el mejor lugar que tienen para la excavación siempre se llenaba de agua. Ninguno de los miembros de su dotación sabía de dónde venía ni qué podían hacer para solucionarlo. Vaya, me dije, esto es lo mío, al menos era lo mío.

La voz de Chuck ha adquirido un matiz doloroso, quejumbroso. Vinnie lo reconoce: es el silbido de autocompasión que, en el pasado con tanta frecuencia atraía a Fido a su lado. Quizá como todavía está un poco confusa porque tiene sueño, imagi-

na que Fido también lo oye desde debajo del sofá, donde ha estado hibernando durante los dos últimos meses; imagina que despierta, que abre sus grandes y tristes ojos pardos.

—Vaya —prosigue Chuck—, dije que iría a echar un vistazo al lugar. Ocurrió que habían montado mal una de las bombas y que casi toda el agua que sacaban volvía a meterse en el hoyo. Entonces ese tipo, se llama profesor Gilson, reunió a su equipo, cambiamos de lugar las tuberías y el agua empezó a bajar. Me reconcilié conmigo mismo. Cogí la cámara y tomé montones de fotos de ellos, del lugar y de las cosas que habían encontrado. Luego, todos nos fuimos a tomar una cerveza para celebrarlo y después almorzamos en la taberna. Mejor comida, con mucho, que la que me han dado nunca en el hotel de Londres, y mucho más barata. Les conté lo que estaba haciendo en Wiltshire y que pensaba localizar a mi antepasado el conde aquella misma tarde. ¡Qué burro fui! Tendría que haber sabido lo que iba a ocurrir, con mi mala pata de siempre.

—Mmm —responde Vinnie. Ahora la llamada es inconfundible; Fido sale arrastrándose de debajo del sofá y se echa a los pies de Chuck.

—Pero volví al hotel y me puse de punta en blanco; estaba todo embarrado por la excavación y quería que se notara mi parentesco con un gran señor. Al principio, cuando vi la casa de Jenkins, me desilusioné: no era la idea que yo tenía de un castillo. No había ninguna torre, ningún foso, nada de nada. Pero era una enorme casona antigua de piedra, de más de doscientos años, me enteré después, con un frontón y columnas y esculturas de emperadores romanos en el jardín, cubiertas de musgo de doscientos años de antigüedad. El césped parecía un hipódromo salpicado de florecillas. Sí, pensé, esto funciona. Estaba henchido de orgullo. Sabía que el coronel y Lady Jenkins eran propietarios de la finca desde hacía apenas treinta años, de modo que imaginé que mis antepasados la habrían vendido en algún momento. Tal vez vivían en un lugar más colosal, o ya se habían muerto todos. En cierto sentido era una pena, porque no llegaría a conocerlos; claro que, en ese caso, yo sería el legítimo heredero al que no pudieron rastrear, ¿por qué nó? Quiero decir que las cosas podrían haber sido así, ¿no?

—Supongo que sí —dice Vinnie, distraída por la visión de Fido, que ahora menea su rabo blanco sucio y levanta la vista ansioso, en dirección a Chuck.

—Pero las cosas no fueron así. El coronel y Lady Jenkins es-

taban enterados de todo. Me llevaron a ver la ermita en el bosque, detrás de la casa. Era lo que, según ellos, se llama gruta... una especie de cueva natural entre las rocas, junto a un riachuelo, levantada con cemento y guijarros y conchas, como una salita de piedra. Tenía una puerta arqueada y una ventana, y los muros traseros chorreaban humedad. Todo estaba lleno de musgo, hojas muertas, telarañas y un par de muebles viejos, de ésos de troncos con su corteza, como los que se ven en los parques nacionales, ya sabes.

—Mmm.

—Por supuesto, ahora no vive nadie allí, aunque me dijeron que hace mucho hubo un ermitaño. Pero no era un señor, sino un pobre viejo al que contrataron para que se quedara en la gruta. La gente rica solía hacer eso en aquellos tiempos, me dijo el coronel Jenkins, del mismo modo que un comerciante de Tulsa con un rancho de cuatro hectáreas se compra un par de caballos o unas pocas cabezas de ganado: no para obtener beneficios, sino como decoración, para que haga bonito, digamos. Así fue como compraron a ese infeliz. Los Jenkins me mostraron un viejo libro con una lámina de la gruta, cuando era nueva. El ermitaño estaba en la entrada; tenía una barba rasposa, los pelos largos y un sombrero de paja blanda, como los que usan las campesinas.

—Nada es eso indica que no fuera tu antepasado —dice Vinnie.

—Era él, de acuerdo. Lo llamaban «el viejo Mumpson» y cobraba veinte libras anuales, además de casa y comida. Estaba todo en el libro. Ni siquiera sabía escribir: firmaba con una «x»; sólo era un viejo vago y mugriento.

En la mente de Vinnie, Fido se levanta y apoya las patas delanteras en las rodillas de Chuck.

—Entonces, ¿qué hay de lo que te contó tu abuelo? —pregunta—. Me refiero a eso de que tu antepasado era una especie de sabio y también al manto hecho con una docena de pieles distintas.

—¿Quién puede saberlo? En la lámina no se ve muy claro, podrían ser pieles. El coronel y Lady Jenkins nunca oyeron decir nada de eso, aunque se mostraron muy interesados y tomaron notas. Fueron muy amables conmigo. Me invitaron a tomar el té con pasteles, panecillos y mermelada casera. La mermelada tenía un raro color verde, pero sabía muy bien. La habían hecho con grosellas espinosas, sean lo que sean grosellas espinosas.

Me mostraron los alrededores y respondieron a todas mis preguntas. Pero me di cuenta de que pensaban que yo era un pobre idiota, un paleto que busca a condes en una cueva sucia y húmeda del monte. Ellos tienen a montones de antepasados, todos auténticos. La casa estaba llena de retratos antiguos.

—Es una pena —murmura Vinnie, refiriéndose tanto a su propia frustración como a la de Chuck.

—Casi me desmayo. Lo único que quería era huir de allí. Conduje hasta Londres, devolví el coche y me alojé otra vez en el mismo hotel cerca de la Terminal Aérea. Cada vez me sentí peor. Estaba agotado, pero no podía dormir ni comer ni quedarme quieto en la habitación. Finalmente salí a dar un paseo. No sabía adónde iba, creo que recorrí a pie medio Londres. Después me acordé de ti —vuelve a hundirse en el sofá y se queda en silencio.

La investigación tiene sus riesgos, piensa Vinnie, observándole. El estudio de la literatura infantil, por ejemplo, le ha revelado ciertas cosas que por suerte no sabía de niña y que no le hace ninguna gracia saber ahora: por ejemplo, que a Christopher Robin Milne se le amargó la época escolar en virtud de su relación con los libros de Pooh, o que *El viento entre los sauces* está cargada de una paranoia cerril en contra de la clase obrera. Tal vez sería mejor dejar en paz algunas fantasías adultas, como la creencia de Chuck Mumpson en un antepasado aristocrático.

—Bien, claro que es una decepción —Vinnie habla animadamente, para no estimular a Fido—. Pero no entiendo por qué razón estás tan perturbado. A fin de cuentas, la mayoría de la gente carece de antepasados ilustres. Algunos ni siquiera tienen descendientes —Fido vuelve la cabeza y dedica a Vinnie una mirada optimista—. Quiero decir que no estás peor ahora que antes.

—Eso es lo que crees tú —Chuck suelta un gruñido contenido que vuelve a reclamar toda la atención de Fido—. No sabes lo que significará para mí volver a Tulsa. Los parientes de Myrna son gente de categoría: tienen gráficos de su familia que llegan hasta antes de la Revolución. Siempre me han mirado por encima del hombro. No les caían bien mis orígenes, ni mi forma de hablar, ni la clase de trabajos que tenía. La madre de Myrna pensaba que ingeniero sanitario era una expresión sucia. En una ocasión le dijo a Myrna que cada vez que la oía pensaba en las compresas.

—¿Sí? —dice Vinnie, formándose una opinión negativa de las pretensiones de finura de la familia de Myrna.

—Y su hermana es psicóloga, licenciada en la Stanford University. Le dijo a Myrna que yo echaba a faltar el trabajo porque mi mente se había quedado atascada a los tres años, y secretamente quería tener una excusa para jugar con mi caquita.

—¿Sí? —repite Vinnie, aunque esta vez con cierta indignación.

—Después que me echaron de Amalgamated, todo fue de mal en peor. Todo era «Vaya, Myrna, ya te lo había dicho».

—Supongo que todos tenemos parientes así —dice Vinnie, aunque no es su caso.

Fueron sus así llamados amigos, más bien, quienes le habían advertido que su marido seguía chiflado por la antigua novia y que su matrimonio no duraría, y también quienes más adelante le recordaron lo clarividentes que habían sido.

—No debes hacerles caso.

—Sí. Es lo que trato de hacer. Pero no ocurre lo mismo con Myrna. Como no logré encontrar otro trabajo, pensó que su hermana siempre había tenido razón, que yo no hacía ningún esfuerzo. Caray, presenté un centenar de solicitudes con antecedentes profesionales. Lo que pasa es que nadie quiere contratar a un tío de cincuenta y seis o cincuenta y siete años. La seguridad social les sale muy cara y están convencidos, para colmo, de que uno ha pasado su mejor momento. Caray, en otros tiempos yo solía pensar lo mismo

—Mmm —dice Vinnie, rememorando ciertas reuniones de personal de su Departamento—. Supongo que muchos piensan lo mismo.

—Después de un tiempo me di por vencido. Empecé a beber como una esponja, al principio de noche, cuando no podía dormir. Era la mejor hora. La casa estaba en silencio y no tenía que hablar con Myrna ni ver trajinar a la criada, siguiéndome a todas partes con la maldita aspiradora. Si me encontraba muy mal, empinaba el codo hasta pasar del otro lado. A veces no me levantaba de la cama hasta el día siguiente a media tarde. O cogía el coche y conducía, a veces casi toda la noche, sin ir a ningún sitio, como una maldita rata que escapa del infierno. Un murciélago, quiero decir —Chuck ríe torpemente—. Y después el choque.

—¿Sí? —lo apremia Vinnie un minuto después, pues él no retoma la historia—. ¿Un accidente? ¿Te hiciste daño?

140

—No, no demasiado. Yo... No importa. Fue grave. Me cargué el coche y la poli me detuvo por conducir borracho. Para Myrna fue la última gota. En otros tiempos yo le gustaba, pero después de eso ni siquiera me miraba a la cara. No veía la hora de que me metieran en el avión. Ahora se avergüenza de mí, lo mismo que todos. También Greg y Barbie —Fido, triunfante, apoya las patas en los hombros de Chuck y lame entusiasmado su ancha cara curtida.

—Oh, no creo... —dice Vinnie, pero se interrumpe.

Es posible que la mujer de Chuck y sus hijos adultos se avergüencen de él: ¿ella qué sabe?

—Por eso no volví con la condenada excursión. Estaba hasta las narices de Londres, pero no podía enfrentarme con Tulsa. Pensaba que lo mejor para todos sería que nunca volviera. Myrna haría una escena, pero se sentiría aliviada. Sería libre y también respetable. Hay un urbanizador, el gordo al que le vendió una parcela enorme para levantar un centro comercial, que está loco por ella, le sobra la pasta y tiene grandes ambiciones políticas. A Myrna le encantaría: siempre quiso que yo me presentara para algún cargo. Su familia habría puesto el dinero, pero yo no me veía haciendo eso, nunca me gustaron los políticos. Sin embargo, ese tío se adhiere a los renacidos principios cristianos y a la ortodoxia conservadora. Podría casarse con una viuda, pero no con una divorciada.

»Sea como sea, pensaba yo, si me aparto del camino de Myrna, ella saldrá beneficiada. Vaya, ya sabes, no le he cogido el truco al tráfico de aquí, ni a esos coches tan pequeños que apenas se ven venir, ni a los disparatados autobuses de dos pisos. He tratado de recordar mirar para el otro lado y hacer todo al revés, pero no he logrado concentrarme. Un par de veces he estado muy cerca. No me ha importado; pensaba, bueno, de acuerdo, por qué no... al fin y al cabo he tenido una vida medianamente buena.

A Vinnie la acomete el extraño impulso de emular a Fido, de abrazar y consolar a ese grandullón semiletrado. Se siente irritada consigo misma y después con él.

—Oh, por favor, no dramatices —les dice a ambos.

—No. Eso es lo que yo pensaba, de veras. Pero después de hablar contigo en aquel restaurante y especialmente cuando localicé South Leigh, empecé a sentirme mejor. Pensé que todavía podría demostrarles algo. Volvería a casa con elegantes parientes ingleses, un castillo, a lo mejor un juego de esos platos

141

que venden aquí, con los bordes dorados y un escudo de armas pintado. Eh, mira, le diría a Myrna, no soy el imbécil despreciable que creías. Hablemos a tu madre y a tu extrañadísima hermana de *mis* antepasados, cariño. Y los chicos se pondrían contentos. Tendría algo para darles a modo de compensación, para indemnizarlos. Esta tarde mandé una postal a Myrna desde South Leigh, en la que escribí: «Pisándole el rastro a Lord Charles Mumpson Primero, parece que el abuelo tenía razón». Espera a que se entere de cómo es la realidad. Nunca se acabarán las tomaduras de pelo. A Myrna le gusta un buen chiste, sobre todo si es a costa mía.

—¿Sí? —dice Vinnie, formándose un opinión aún más negativa de la mujer de Chuck.

—Lo lleva en la sangre. Su tío Mervin se atragantaría de risa. Todo lo que necesita es un tipo caído, un cabeza de turco.

—¿Sí? —hace mucho que Vinnie no oye esta expresión. Imagina a Chuck como un tipo caído, una especie de doble degradado al que obligan a ejecutar su número repetidas veces para diversión de los parientes de su mujer—. Bien, si ése va a ser el resultado, no les cuentes nada.

—Sí... sí... claro —se inclina hacia adelante—. No. Está la maldita postal.

—Diles que fue un error, una pista falsa. ¡Por Dios!, Chuck, muestra un poco de iniciativa.

—Sí. Es lo que siempre me dijo Myrna —vuelve a desplomarse en los cojines, abrazado a Fido.

—Muy bien, entonces no muestres un poco de iniciativa —dice Vinnie, perdiendo la paciencia—. Echate en medio de la calzada y deja que te atropelle un autobús, si eso es lo que quieres. ¡Pero basta de compadecerte de ti mismo!

La mandíbula cuadrada de Chuck cuelga; la mira fijamente, mudo.

—Quiero decir, en nombre de Dios —Vinnie respira con dificultad, repentinamente furiosa—, eres un anglosajón blanco, de buena salud y sin obligaciones, con más dinero y tiempo libre del que eres capaz de consumir. Cualquiera sería capaz de matar para estar en tu lugar. Pero tú eres tan estúpido que ni siquiera sabes gozar de la vida de Londres.

—¿No? ¿Qué es lo que hago mal, por ejemplo? —ahora Chuck parece indignado además de herido, pero Vinnie no puede contenerse.

—Quedarte en ese horrible hotel para turistas, por ejem-

plo, y tragar sus horribles comidas, e ir a ver comedias musicales seudonorteamericanas, cuando la ciudad está llena de buenos restaurantes y cuando podrías ir todas las noches al Covent Garden.

Chuck no responde: está boquiabierto.

—Claro que no es asunto de mi incumbencia —agrega ella bajando el tono, asombrada de sí misma—. No quise gritarte, pero es muy tarde y mañana tengo que levantarme temprano para ir a la escuela de Kennington.

—Sí. Está bien —Chuck mira la hora y se incorpora lentamente; adquiere un aire dolorido, envarado, formal—. De acuerdo, profesora, me largo. Gracias por el trago.

—De nada —Vinnie no se resigna a seguir disculpándose con Chuck Mumpson.

Le acompaña hasta la puerta, lava el vaso y la taza, los pone a secar, vuelve a ponerse el camisón de franela y se acuesta, notando desaprobatoriamente que son las doce y diez.

En lugar de conciliar el sueño, su mente no deja de dar vueltas con un zumbido atascado y chirriante. Está furiosa consigo misma por haber perdido los estribos y haberle dicho a Chuck lo que piensa de él, como si eso sirviera de algo. Hacía años que no se indignaba de esa manera con nadie; su expresión normal de ira era una retirada fría, con los labios apretados.

También está furiosa con Chuck: por haberla despertado privándola del sueño necesario, por no haber descubierto interesantes materiales folklóricos en Wiltshire, por ser tan grandote, tan desdichado y tan mentecato sin remedio. El y su historia la hicieron pensar en todo lo que a ella le disgusta de los Estados Unidos, y también en todo lo que le disgusta de Inglaterra: sus hoteles turísticos, sus tiendas para turistas, su barata y exagerada explotación del negocio turístico, la corrupción de muchos de sus ciudadanos por la cultura comercial norteamericana, que deviene en una grosería analfabeta casi norteamericana («Ojalá fuera una gaviota, ojalá fuera un pato...»).

¿Por qué la persigue la vulgaridad transatlántica de manera tan espantosa? No es justo, piensa Vinnie, girándose al otro lado inquieta. Luego, al percibir el mudo gemido de su pregunta, busca a Fido mentalmente, con la mirada. Pero no logra materializar su imaginación, en general tan vívida. Ve, en cambio que un perro de largo pelo blanco sucio sigue las huellas de Chuck Mumpson en medio de la bruma de Regent's

Park Road, de farola en farola, jadeando a su lado bajo el borroso resplandor amarillento mientras Chuck intenta, en vano, conseguir un taxi.

La infidelidad de Fido deja pasmada a Vinnie. Durante casi veinte años, en su imaginación, no ha evidenciado el menor interés por nadie, ni se ha dado por enterado de la existencia de nadie con excepción de la suya. ¿Qué significa que ahora se lo represente tan intensamente siguiendo a Chuck Mumpson por las calles londinenses, o demostrándole efusivamente su empalagoso amor canino? ¿Significa, por ejemplo, que está realmente apenada por Chuck, quizás incluso más apenada por él que por sí misma? ¿O de alguna manera ella y él son semejantes? ¿Existe algún horrible paralelo entre la fantasía de Chuck por ser un señor inglés y la de ella por ser —en un sentido más sutil y metafísico, por supuesto— una dama inglesa? ¿Hay alguien, en algún lugar, tan impacientemente despreciativo de las pretensiones de ella como ella por las de él?

Le resulta igualmente fastidiosa la noción de ser parcialmente responsable de la ilusión de Chuck... y, como lógica consecuencia, de su desilusión. ¡Como si ella alguna vez le hubiera prometido que sería el descendiente de una noble estirpe! Una vez más comienza a perder la calma.

Bien, al fin y al cabo, como dice él, podría haber sido así: abundan los mentecatos en la aristocracia británica. La memoria de Vinnie proporciona ejemplos inmediatos, incluyendo el de Posy Billings, que no es lo que Vinnie considera «una auténtica dama inglesa». Por otro lado, Rosemary Radley —aunque a veces resulta apabullante—, merece el epíteto. Rosemary jamás se habría encendido de ira como hizo Vinnie; no habría hecho sentir a Chuck Mumpson peor y más estúpido de lo que se sentía a su llegada. Si hubiera sido testigo de la escena, Rosemary habría vuelto la cara, como hace siempre que no quiere ver algo desagradable, una crueldad.

¿Y qué decir del propio Chuck? Aunque probablemente sólo tiene una idea convencional de lo que es una dama, no pensará que Vinnie lo sea. Mas bien pensará que es desenfrenada e insensible, en otras palabras, follonera y deprimente.

Aunque, en cierto modo, lo mismo da, se dice Vinnie, volviéndose una vez más, pues es obvio que nunca volverá a ver a Chuck Mumpson. Lo ha deprimido y ofendido, y pronto el hombre se matará —o, más probablemente, volverá a Oklahoma arrastrando los pies—, con desagradables aunque borro-

sos recuerdos tanto de Inglaterra como de la profesora Miner.

Según la ponzoñosa luz verde del despertador digital, son las 00:39. Vinnie suspira y da otra vuelta en la cama, haciendo que su camisón se retuerza alrededor de su cuerpo como una vaina ceñida y arrugada que se asemeja a sus pensamientos. Con esfuerzo gira en dirección opuesta, desenredándose físicamente; a continuación empieza a respirar lenta y rítmicamente, en un intento por desenredar también su mente. Inhalación-exhalación, uno, inhalación-exhalación, dos... tres... cuatro...

Suena el teléfono. Vinnie se asusta, levanta la cabeza, se arrastra por la cama y en la oscuridad busca a tientas el cable de prolongación, que se extiende por encima de la alfombra porque el casero nunca le proporcionó una mesilla de noche. ¿Dónde demonios está?

—Hola —refunfuña finalmente, boca abajo y con medio cuerpo destapado.

—¿Vinnie? Soy Chuck. Sospecho que te he despertado.

—Sí, por supuesto —miente; luego, avergonzada de sus propias palabras, agrega—: ¿Estás bien?

—Sí, claro.

—Espero que no sigas enfadado por lo que te dicho. No sé cómo he podido estallar así; ha sido muy descortés de mi parte.

—No, te equivocas —dice Chuck—. Quiero decir, en realidad, te llamo por eso. Pensé que tal vez tuvieras razón: quizá deba darle una nueva oportunidad a Londres antes de tumbarme delante de un autobús... Vaya, caray, si estás libre alguna noche de esta semana, te llevaré a donde tú digas. Puedes elegir un restaurante. Hasta soy capaz de ir a la ópera si consigo unos asientos decentes.

—Bien... —con considerable dificultad Vinnie se endereza y vuelve a meterse en la cama, arrastrando consigo el teléfono y el edredón—. No sé... —si se niega, piensa, Chuck regresará a Oklahoma con su pobre opinión de Londres y de Vinnie Miner intactas, y ella nunca volverá a verle. Además, se perderá una noche en el Govent Garden, donde un «asiento decente» cuesta treinta libras—. Sí, ¿por qué no? —se oye decir—. Estaría muy bien.

En nombre de Dios, ¿por qué hago esto?, piensa Vinnie después de colgar. Ni siquiera sé qué ponen esta semana en el Govent Garden. Debo de estar medio dormida o he perdido la cabeza. Pero, a pesar de sí misma, sonríe.

La mujer es versátil como la mar
¿Quién sus inexploradas sendas ha de hallar?
Cual pluma leve a la menor ventisca,
ora es pura ternura, ora arisca.

John Gay, *Polly*

Mayo en Kensington Gardens. Los vastos jardines son aterciopelados como el césped artificial de un campo de fútbol; los tulipanes se mecen en sus tallos como escuadrillas de aves multicolores. Por encima de ellos, animadas y repentinas brisas columpian cometas bajo el cielo luminoso. Mientras Fred Turner cruza el parque, una tras otra las vistas ajardinadas se abren en abanico ante sus ojos, cada una perfecta y con las figuras apropiadas: paseantes en parejas, niños suspendidos de globos rojos y azules, perros bien alimentados con sus traíllas, y deportistas en pantalones cortos y camiseta.

Fred atraviesa la ciudad camino de la casa de Rosemary Radley, donde tomarán unas copas (se ha acostumbrado a no decir «cócteles») con amigos. Cerca del Round Pond mira la hora y se sienta en un banco a esperar unos minutos, para no llegar con demasiada antelación. Se ofreció a llegar temprano para ayudar, pero Rosemary no quiso ni oír hablar de ello. «No, Freddy querido. Sólo quiero que vengas a divertirte. No debes llegar un minuto antes de las seis. Los proveedores se ocuparán de todo... y también Mrs. Harris, por supuesto.»

Fred ganó la discusión y Rosemary contrató a una señora de la limpieza. El todavía no la conoce, pero parece estupenda. Según Rosemary, es muy trabajadora y concienzuda: se pone a gatas para encerar los suelos. Más aún, Rosemary no tiene que prestar oídos a las quejas sobre su marido, sus hijos o sus animales domésticos: no tiene hijos ni animales, y hace tiempo se ha divorciado del borracho de su marido.

Insistir en la contratación de Mrs. Harris es algo bueno que Fred hizo por Rosemary. Ella hizo mucho más por él: cuando era un estudioso deprimido y desorientado, le devolvió la seguridad en sí mismo. La anomia anterior, comprende Fred ahora, era de carácter ocupacional. En un sentido psicológico, los turistas son seres desorientados y fantasmales; recorren a pie las calles de Londres y entran en sus edificios en una delgada forma ectoplásmica, como una foto de doble exposición. Para ellos Londres no es real, y ellos son igualmente irreales para los londinenses: figuras pálidas, sin rasgos distintivos, de dos dimensiones, que atascan el tráfico y entorpecen la visión.

Antes de conocer a Rosemary, Fred no existía para nadie allí, con excepción de otros cuantos fantasmas universitarios. Tampoco existía Londres para él. No vivía en Notting Hill Gate, sino que acampaba allí para poder ir todos los días andando hasta el Britsh Museum y sentarse delante de una pila de manoseados libros encuadernados en piel y descoloridos opúsculos manchados de humedad. Ahora la ciudad está viva para él y Fred está vivo en ella. Todo palpita cargado de significado, de historia y posibilidades, sobre todo Rosemary. Cuando está con ella, siente que tiene entre sus brazos a toda Inglaterra, a lo mejor de Inglaterra.

Se ha recuperado por completo del pánico que le sobrecogió el mes anterior en Oxfordshire, cuando le asustaron unos pájaros que eran arbustos recortados artísticamente y una memoria demasiado vívida de las novelas de Henry James, llevándole a condenar a toda una sociedad. Su desconfianza de Edwin y Nico no se ha desvanecido... los homosexuales siempre han puesto incómodo a Fred, quizá porque muchos le han hecho proposiciones deshonestas. Pero ya no le fastidiaba la relación de Posy Billings con William Just; ahora recuerda su indignación moral de aquella noche como una ñoñería pueblerina.

Entre los amigos de Rosemary que llevan muchos años casados, se ha enterado, son corrientes los acuerdos como el que tienen los Billings. En la mayoría de los casos, maridos y mujeres han decidido permitirse mutuamente una discreta libertad sexual, que sus amigos dan por sentada. Todo el mundo sabe con quién «sale» Jack o Jill en ese momento, pero nadie lo menciona salvo para preguntar si Jill prefiere que inviten a su marido o a su amante a determinada fiesta. Las parejas siguen manteniendo relaciones amistosas, compartiendo la casa o las

casas, preocupándose por el bienestar del otro y de los hijos, ofreciendo cenas y celebrando juntos los festivos. Como dice Rosemary, es una forma mucho más civilizada que el sistema norteamericano para hacer frente a los impulsos pasionales. Se evita el escándalo abierto y también las rabietas de los celos posesivos y farisaicos que, como ella misma señala, suelen terminar en horribles trifulcas, en divorcios económicamente vengativos, en la destrucción de hogares, hijos, reputaciones y carreras. Tampoco existe en Inglaterra la frenética defensa y el alarde público de los así llamados matrimonios abiertos, que con tanta frecuencia ha visto entre los actores de los Estados Unidos (y que en algunos casos Fred ha visto entre los estudiantes de la facultad) y que, como observa Rosemary, de todos modos nunca funcionan.«Es exactamente lo mismo que dejar abiertas todas las puertas y ventanas en una casa. Se producen molestas corrientes y muy probablemente entrarán ladrones.»

También se ha aliviado la tensión sobre el presupuesto de Fred —al menos temporalmente— mediante un préstamo de la Corinth University Credit Union, arreglado con cierta dificultad por correo. Con suerte, durará exactamente hasta que se marche. Ahora puede ir con Rosemary a restaurantes sin tener que pedir siempre ensalada y puede regalarle las flores que a ella tanto le gustan. Si tiene que vivir con estrecheces el año próximo, bien vale la pena.

Sólo dos cuestiones fastidian actualmente a Fred. Una es que su trabajo sobre John Gay no progresa como esperaba. Cuando llegó a Londres, le frenaba la depresión; ahora, le frena la euforia. En comparación con el mundo exterior a sus paredes, el BM le resulta aún más opresivo que antes. Le irrita tener que mostrar su pase al suspicaz vigilante de la entrada, que a estas alturas ya tendría que conocerle; detesta que le registren la cartera al salir. Se impacienta mucho más cuando los libros que necesita están en el almacén de Woolwich (dos días de espera) o los tienen otros lectores (uno a cuatro días de espera). Y, cuanto menos va al Basurero Mierdoso, peor es, pues los libros provisionalmente reservados por Fred o cualquier otro lector no resucitan al tercer día y son devueltos, con infinita lentitud, a sus oscuras tumbas.

Aunque conoce esta regla, cada vez transcurren más días entre una y otra visita a la biblioteca y, cuando va, no encuentra los libros que ha estado utilizando; las fichas vuelven con una nota que dice NO ESTA EN ESTANTERIAS, DESTRUI-

DO POR BOMBARDEO o —más exasperante todavía— NO DISPONIBLE PARA F. TURNER. Entretanto, hay mucho que hacer en Londres, muchas obras de teatro, películas y exposiciones para ver con Rosemary, muchas fiestas. ¡Qué diablos!, se dice Fred a sí mismo casi todos los días. Aprenderá mucho más sobre la historia y la tradición teatral británica escuchando a Rosemary y a sus amistades que sentado en una biblioteca... algo que, sabe Dios, tendrá tiempo de hacer cuando vuelva a Corinth.

La otra carga de la mente de Fred es más pesada, aunque no consiste en una montaña de libros, sino en una carta aérea más ligera que el aire. Se la ha enviado su mujer, Roo, y es la primera que le manda en cuatro meses, aunque Fred le haya escrito varias veces pidiéndole que le remita su correspondencia, devolviéndole su tarjeta del seguro médico y solicitándole el domicilio de un amigo que se supone está en Sussex, en la universidad. Roo, como cabía esperar, no le remitió la correspondencia, no acusó recibo de la tarjeta, ni envió la dirección.

Pero ahora, como un azulejo tardío de paz que retorna a un arca abandonada después de tres veces cuarenta días y cuarenta noches, la carta azul ha batido sus alas a través del océano para llegar a él. En su pico sostiene, a no dudarlo, un ramo de olivo tierno.

«...El caso [escribe Roo] es que supongo que tendría que haberte advertido que pensaba poner tu polla y el resto de las fotos en mi exposición. No sé si habría renunciado a exponerlas en caso de que hubieras armado la de Dios es Cristo, pero tampoco tenía por qué hacer de ello una gran sorpresa. Si se hubiera tratado de mí, quiero decir de mi almejita, probablemente yo también habría montado una buena bronca. Kate dice que probablemente estaba hecha un cisco contigo por algo, quizá por verte tan enrollado en la escuela. O tal vez tuve miedo de no tener suficientes ovarios para mostrar las fotos si me decías que no lo hiciera.

»Sea como fuere, quería decírtelo, ¿vale?

»Aquí no ocurre gran cosa; el clima sigue siendo un asco. Gané el segundo premio del concurso Gannett de ''Fotos 4-H, Acumula u$s 250'', pero no llegué a la meta. Las de la sala de urgencias eran mejores, aunque no tan acogedoras. Todos te echan de menos. Espero que Londres sea fabuloso y que es-

tés reuniendo todas las materias fecales que necesitas en el BM. Un abrazo, Roo.

Aquí está, con cuatro meses de retraso, la carta que Fred había imaginado y deseado tan a menudo durante la sombría vacuidad de enero y febrero, la carta que con tanta frecuencia tenía la fantasía de encontrar en la arañada mesa de caoba del vestíbulo delantero del edificio, de abrir rasgándola, de reír y de gritar, de responder por cable o por teléfono. Había imaginado que cambiaba las sábanas, que iba al encuentro del avión de Roo...

Enfrentado a la evidencia del arrepentimiento y la franqueza de Roo —nunca supo que dijera una mentira, ni siquiera en los casos en que hubiera sido socialmente conveniente—, Fred tiene que reconocer que la ha acusado sin fundamento. Si Roo hubiese vivido una aventura, él habría sido el primero en enterarse, y de sus propios labios. Decía la verdad cuando afirmaba que nunca había tenido nada que ver con las otras dos pichas de la exposición, salvo para fotografiarlas. Muy probablemente pertenecían a un viejo amigo de la escuela de arte que ahora trabajaba en Nueva York, y a su amante homosexual. De hecho, aquello no significaba nada más que un acto de mal gusto.

Pero en el mundo de Rosemary el mal gusto significa mucho: es la señal exterior y visible de una mácula interior y espiritual. Fred recuerda haberle oído decir el otro día, mientras hablaba con Posy de un conocido común: «Puedo entender que alguien tenga un entusiasmo pasajero por lo bien parecido que es Howie y por su talento. Pero no comprendo cómo Mimí llegó a mudarse a su horrible piso de Kentish Town, con los helechos de plástico y los pósters de corridas de toros». «Y esas horribles cortinas brillantes con pelusilla dorada, iguales a cintas de Navidad baratas», coincidió Posy. «Tiene que haber perdido el juicio.» El supuesto implícito era que alguien capaz de elegir un entorno falsamente natural (los helechos), falsamente viril (los toreros) y falsamente elegante, tenía que ser falso en otros sentidos. Probablemente, piensa Fred ahora, recordando sus propias impresiones de Howie —un ejecutivo de la ITV—, Rosemary y Posy tienen razón.

El mal gusto de Roo es, por supuesto, de un estilo diferente, más crudo que falso, algo mejor pero no mucho. Fred, al igual que Mimí, se había dejado llevar por la belleza y el talen-

to; esto es lo que habría dicho Rosemary. Sí, es posible. Pero, a pesar de su mal gusto, Roo es una persona que antes le importaba mucho, además de ser su esposa. Lo mínimo que ahora merece de él es la verdad. Pero, ¿cómo puede comunicársela? «Gracias por tu carta, fue una alegría tener noticias tuyas, pero estoy enamorado de una hermosa actriz inglesa, adiós muy buenas.» Como no quiere escribir estas palabras, ni un camelo equivalente, Fred aplazó casi dos semanas su respuesta a la carta de Roo. No quiere tener que pensar en ella ahora ni pensar por anticipado en su regreso a Corinth. Cuando se encuentren, le pedirá disculpas y le dará explicaciones; ella comprenderá. O quizá no comprenda. Casi da igual, todo da igual ahora, excepto su pasión por Rosemary Radley.

La posesión no ha apagado la intensidad del deseo de Fred. Si bien la excitación de la cacería ha tocado a su fin, se ha visto reemplazada por el conocimiento de que la victoria tiene que ser breve. Joe y Debby Vogeler, como es típico en ellos, han adoptado un punto de vista pesimista. ¿No fue un error que se implicara tan a fondo emocionalmente, se preguntaba Debby, si sabía que debía abandonar Inglaterra dentro de un mes? Como no había enmarcado la observación en forma de pregunta, Fred no se sintió obligado a responderla, aunque interiormente pronunció un rotundo NO. Pensó que no era la primera vez que la visión del mundo que tenían los Vogeler era tan limitada y estrecha como la casa triangular que les había asignado, por poética justicia, algún agente inmobiliario sobrenatural.

Claro que Joe y Debby no conocían a Rosemary ni el Londres de Rosemary. Les había hablado de la reunión de Vinnie Miner y de otras que siguieron, de lo asombrosa que era Rosemary, de la gente interesante que conocía, de lo amistosas que eran la mayoría de sus relaciones. Los Vogeler, sin embargo, se mantuvieron escépticos.

«Seguro, tal vez hayan sido cordiales contigo unos minutos», dijo Debby en una húmeda y oscura tarde en que los tres estaban en la casa triangular, en medio de un montón de diarios del domingo y juguetes de plástico. «En sus escuelas les enseñan buenos modales. Pero, ¿volverás a verles alguna vez? Ahí está la cuestión. Cuando llegamos aquí, Joe y yo fuimos a almorzar con el anciano escritor conocido de su tía, en Kensington, y todos fueron muy simpáticos y dijeron que esperaban volver a vernos, pero nunca pasó nada.»

«Fue por Jakie.» Joe señaló a su hijo, que estaba sentado en el suelo, con un guardapolvo blanco y peludo manchado de comida, rompiendo el «Observer Magazine». «No tendríamos que haber llevado a Jakie.»

«Jakie se portó muy bien», protestó Debby. «No lloró ni nada de eso. Además, no le hizo el menor daño a ese viejo gato, sólo estaba jugando. No sé por qué se pusieron todos tan nerviosos.»

«Tampoco les gustó que estuviera todo el almuerzo sentado en tus rodillas», dijo Joe.

«Pues lo siento mucho. ¿Qué podía hacer con él? Apuesto a que no les habría gustado más que Jakie se hubiera arrastrado por el suelo. Además, podía lastimarse con esos muebles antiguos llenos de bultos.»

No entienden, pensó entonces Fred y decidió que arreglaría las cosas de modo que Joe y Debby conocieran cuanto antes a Rosemary (y en ausencia de Jakie). Cuando la vean, o al menos cuando lleguen a conocerla, y también a sus amistades, piensa ahora, sentado en el banco de Kensington Gardens, entenderán que casi todos son estupendos.

Al fin y al cabo, incluso a él le ha llevado tiempo. No obstante, las dudas que antes tenía —y que en un momento de debilidad insinuó delante de Joe y Debby— ahora le parecen vergonzosas, mezquinas. Habría sido una cobardía apartarse de Rosemary, porque cuanto más se relacione ahora, más la echará a faltar después. Nada puede ser peor que tener que decirse el resto de su vida: «Rosemary Radley me amaba, pero no pude comprometerme realmente porque no me gustaban algunos de sus amigos —porque su tren de vida costaba un dineral—, porque sabía que me marcharía de Londres en junio y quizá no volviera a verla durante casi un año.»

Si Joe y Debby no podían entender eso todavía, Rosemary y su ambiente sí. Fred recuerda una entrevista que apareció en el «Times» la semana anterior, relativa a Lou, un amigo de Rosemary, en la que éste anunciaba que había indicado a su agente que rechazara toda oferta de cine y televisión porque tenía la posibilidad de hacer el papel de Lear durante dos semanas en Nottingham. «No importa dónde está el teatro ni cuánto tiempo permanezca la obra en cartel», había declarado. «Cuando tienes una oportunidad como ésta ninguna otra cosa cuenta.»

«Qué encanto es Lou», había agregado Rosemary después

de leerle esta cita a Fred en voz alta. «Por supuesto, le telefoneé directamente para felicitarle. En verdad, le dije, tendrían que haberle dado ese papel hace mucho, es un actor maravilloso, un auténtico genio. Y no es necesario que sigas ninguna dieta, le aconsejé, ¿por qué demonios no puede ser gordo Lear? Probablemente lo era, lo mismo que sus sediciosos caballeros, de tanto comer y beber y recurrir a las provisiones de Gonerila. Jamás habrás oído decir que trabajaban o hacían gimnasia, ¿no? Entonces le dije: "Lou, querido, estás absolutamente equivocado, no tienes que tratar de perder un solo gramo, ya sabes que tu voz mejora después de una buena comida". Ojalá me ocurriera lo mismo, pero mi caso es todo lo contrario. En cuanto empiezo a trabajar tengo que morirme de hambre, mira cuánta carne.» Rosemary levantó el borde del quimono bordado con crisantemos azules y grises, dejando a la vista una nalga y una cadera rosadas, deliciosamente redondeadas. «No, Freddy querido, no tenía la intención de … Oh, queridísimo… Ahhh…»

Al pensar otra vez en aquel instante y en los momentos que siguieron, Fred se levanta del banco y, como si lo atrajera una fuerza magnética, avanza a zancadas en dirección a Chelsea.

Antes aún de la llegada de la mayoría de los invitados, resulta evidente que la fiesta de Rosemary es un éxito. El tiempo es benigno, la casa se ve fabulosa: las jardineras y los huecos de piedra de los peldaños están impecables y rebosan de geranios blancos y satinadas hiedras; a través de los ventanales abiertos, el jardín del fondo es un estallido de verdores. Todo brilla también en el interior —al menos todo lo que está a la vista de los invitados: cuando buscaba un lugar para dejar unos abrigos, Fred abrió la puerta del dormitorio de Rosemary y la cerró con premura debido al caos reinante. Evidentemente Mrs. Harris estuvo tan ocupada abajo que no tuvo tiempo de hacer nada más.

Fred vuelve a bajar la escalera y encuentra una escena semejante a un anuncio comercial de algún producto de lujo: la fiesta perfectamente elegante. El doble salón deslumbra de flores y luces, de gente atildada con un gusto exquisito. Muchos amigos de Rosemary son apuestos, muchos son famosos y algunos son las dos cosas. Sólo unos pocos estropean el efecto, unos pocos a los que nunca deberían haber incluido en el reparto si se tratara realmente de un anuncio. Por ejemplo,

la menuda Vinnie Miner, que se ha puesto lo que Rosemary llama «uno de sus vestuarios de disfraz», toda almidonada en algodón blanco y lana afelpada marrón claro, semejante al pelaje de un animal pequeño. Fred recuerda sorprendido que apenas unos meses antes la consideraba formidable. Ahora ya ha absorbido el punto de vista de Rosemary y sus relaciones en el sentido de que Vinnie, aunque inteligente y amable, es un personaje un tanto cómico, con su pasión por la mojiganga y los libros infantiles y todo lo británico que sea pintoresco y pasado de moda.

—Hola, Vinnie. ¿Cómo estás?

—Muy bien, gracias —Vinnie levanta la cabeza para mirar a Fred—. No sabía que se trataba de una fiesta tan concurrida. ¿Cómo estás tú? ¿Cómo va tu libro sobre Gay?

—Oh, muy bien, gracias —miente Fred.

—Eso es bueno. ¡Qué bien se ve la casa! Es algo realmente asombroso. Supongo que todo se debe a Mrs. Harris.

—Bueno, más o menos.

—Disculpe, señora, por favor. Discúlpeme —a sus espaldas, Fred percibe por primera vez en su vida un recalcado acento norteamericano: sonoro, desafinado, gangoso. ¿Sonará así su propia voz cada vez que abre la boca aquí?—. Toma, Vinnie —un hombre robusto, de calva incipiente y bien entrado en la mediana edad, acicalado como un cantante norteamericano *country*, con botas de *cowboy* típicas del Oeste y una chaqueta de ante con flecos, da una copa a Vinnie—. Un jerez seco, cariño, como me pediste.

—Oh, muchas gracias —dice Vinnie—. Chuck, te presento a Fred Turner, de mi departamento de Corinth. Chuck Mumpson.

—Vaya, ¿qué tal? —Chuck extiende su manota roja y carnosa.

—Mucho gusto —responde Fred prudentemente.

Al instante piensa que el acento y el atuendo de Chuck, tan exagerados e inadecuados en esa fiesta, son ficticios —y quizá también lo sea su nombre. No puede ser un norteamericano, sino uno de los colegas de Rosemary que se divierte representando un rol, algo que, según ha sabido, hacen a veces los actores cuando media mucho tiempo entre un contrato y otro.

—He oído hablar mucho de ti —Chuck sonríe.

Fred se pregunta qué ha oído decir de él ese hombre, sea

quien fuere. Seguramente sabe que es el amante de Rosemary.

—Pues yo no sé nada de ti —dice, escuchando consciente-
mente su propia voz por primera vez desde la adolescencia.

La pronunciación es similar, piensa, pero la armonía dife-
rente. De hecho, en los últimos meses Fred ha adoptado, si no
el acento, la entonación y el vocabulario británicos. Casi in-
conscientemente, ha empezado a remedar la melodía caracte-
rística del habla inglesa, con sus notas finales elevadas; cons-
cientemente, para ser entendido, emplea ahora términos como
metro, camionero y *aseos*, en lugar de *subterráneo, transportis-
ta* y *servicios*.

—Chuck es de Oklahoma —dice Vinnie.

—¿Sí? —todavía persiste un tono de duda en la voz de
Fred, aunque le parece poco probable que Vinnie se haga cóm-
plice de una imitación—. Nunca estuve allí, pero vi la pe-
lícula.

—Ja, ja —Chuck suelta una auténtica, o muy plausible,
risotada del Oeste—. Vaya, no se parece mucho a la película,
ya no.

—No, supongo que no —la incómoda conversación se ve
interrumpida por la llegada de un tropel de invitados y más
detrás de éstos.

En breve la sala alargada y de techo alto queda abarrotada.
Las arañas gemelas, con sus prismas recién lustrados, dispersan
la luz y se hacen eco del tintineo y las salpicaduras de bebidas
escanciadas en cristales, de risas y exclamaciones agudas.

El milagro forjado por la nueva asistenta de Rosemary no
pasa inadvertido. Todos la felicitan, incluidos algunos que con
anterioridad especulaban en que tal vez Mrs. Harris no era tan
maravillosa como pretendían Rosemary y Fred. Ninguno de los
dos podía saber si una casa había sido correctamente limpiada,
sugerían algunos; otros decían que Mrs. Harris parecía dema-
siado buena para ser real. Ahora que la evidencia está ante sus
ojos, adoptan otra postura.

—Tal vez está un tanto demasiado perfectamente atendida
—Fred oye por casualidad que comenta un invitado—. Uno
casi tiene la impresión de estar en una dependencia de algún
banco nacional.

—Sí, exactamente —concuerda su acompañante—. Espero
que Mrs. Harris no sea una de esas personas obsesivas de la lim-
pieza. La gente así suele estar un poco chiflada —prosigue este
amigo, a cuyo propio piso le vendría bien una visita de Mrs.

Harris—. A Rosemary le conviene cuidarse si no quiere que un día la asesine mientras duerme.

Este tipo de ojeriza por parte de las amistades de Rosemary es una novedad. En el pasado, la envidia de su belleza, su fama, su vitalidad, su encanto y sus ingresos —la televisión, hasta la televisión británica, paga muy bien— siempre había sido templada por la compasión de sus condiciones de vida desordenadas y su historia de desastres sentimentales. Aunque muy solicitada, siempre parecía terminar con el menos estable y atractivo de sus muchos pretendientes. Más aún, los hombres que elegía solían estar casados y poco después volvían con sus esposas o, peor aún, abandonaban a ésta y a Rosemary por otra mujer. Así, por bonita que fuera y por mucho éxito que tuviera, las amistades podían quererla y al mismo tiempo preocuparse por ella, las relaciones simpatizar con ella y al mismo tiempo apiadarse. Pero ahora que tiene la casa perfecta en Chelsea y a un joven amante aparentemente sin ataduras, son muchos los que no se lo perdonan.

Además de hacer amenazantes predicciones, algunos invitados tratan de sonsacar a Fred algo sobre Mrs. Harris. Como ha observado Rosemary, no es fácil encontrar a una buena asistenta de habla inglesa en Londres. «Ya verás», había dicho a Fred. «Son muchos los que querrán echarle un señuelo a Mrs. Harris para quitármela, aunque dicen ser amigos míos. No debes contarle nada de ella a nadie, ni siquiera qué día viene; prométemelo, querido.» Fred, aunque lo considera innecesario, se lo ha prometido. Ahora comprende que Rosemary tenía razón. Más de un invitado, cuando ella está fuera del alcance del oído, le hace preguntas intencionadas: ¿Cuánto cobra Mrs. Harris? ¿Tiene algún día libre? A ambas preguntas Fred responde sinceramente que lo ignora. Una anciana actriz, Daphne Vane, que ha protagonizado con Rosemary *El Castillo de Tallyho* hasta su patética muerte de pulmonía en la pantalla la temporada anterior, es especialmente insistente.

—Me gustaría tanto conocer a Mrs. Harris —murmura Daphne en el estilo soñador y velado que la convirtió en una heroína romántica del escenario y la pantalla hace medio siglo—. Parece un artículo genuino, algo con lo que rara vez se tropieza en nuestros días. Tenía la esperanza de encontrarla en la fiesta... ayudando, ya sabes —pasea la mirada por el salón, sacando el mayor partido posible de sus plumosas pestañas.

—No está aquí —le informa Fred—. Rosemary no le pidió que viniera a servir, dice que Mrs. Harris no es del todo presentable.

—¿No? Bueno, nadie es perfecto, ¿verdad? ¿Se ha quedado abajo, en la cocina? —Fred menea la cabeza; sospecha que, si hubiera asentido, nada habría impedido que la mundana y etérea Daphne bajara por la escalera trasera hasta el sótano—. ¿Sabes qué día viene?

—No, no estoy seguro.

—¡Qué pena! —Daphne le dedica la dulce y condescendiente sonrisa que podría dedicarle al tonto del pueblo y luego, sin dar la impresión de moverse, se aleja flotando hacia otra conversación.

En realidad, Fred sabe muy bien que Mrs. Harris va los martes y los viernes, pues esos días él no puede visitar a Rosemary y, después de un primer intento, ella ya no quiso volver a su piso. Aunque Fred hizo todo lo posible para que el lugar quedara atractivo, su amada apenas pasó allí cinco minutos. Mientras se cerraba con firmeza el abrigo de piel claro alrededor del cuerpo, declaró que el piso era «una auténtica nevera» y «horriblemente poco romántico»; rehusó sentarse en el sofácama donde Fred la había imaginado semidesnuda.

Pese a toda su eficacia, Mrs. Harris tiene sus defectos. No soporta que nadie «estorbe» mientras hace la limpieza. También se niega a responder al teléfono y tomar mensajes, afirmando que eso la distrae de su trabajo. Algunas veces levanta el receptor, grita «¡No hay nadie en casa!» y cuelga de golpe; con mayor frecuencia, lo deja sonar. Algunos amigos de Rosemary consideran que ésta es otra señal de peligrosa chifladura; Fred sospecha que Mrs. Harris es casi analfabeta. Esto contribuiría a explicar por qué una mujer tan trabajadora y de confianza no ha logrado encontrar un puesto mejor pagado.

Sin embargo, en apoyo de la teoría de la chifladura, corresponde añadir que Mrs. Harris tampoco atiende si llaman a la puerta. El martes por la tarde, cuando Fred descubrió que tendría la noche libre porque el bebé de los Vogeler estaba resfriado, y no pudo dar con Rosemary en su línea privada ni hacerle llegar un mensaje a través del contestador automático, decidió ir a su casa. Llamó a la puerta, tocó el timbre y gritó su nombre; aunque oía ruidos amortiguados en el interior, nadie le abrió. Por último garrapateó una nota en el dorso de un sobre.

Mientras doblaba el papel, Fred percibió movimientos dentro. Se agachó hasta la recién pulida ranura de latón y entrevió por primera vez a Mrs. Harris en el otro extremo del oscurecido vestíbulo, fregando el suelo a gatas: una informe mujer de mediana edad, con una informe falda de algodón y rebeca, el pelo sujeto en un pañuelo rojo. Al oír que la nota caía y resbalaba por las baldosas de mármol, la mujer volvió la cabeza frunciendo el entrecejo o quizá tiempo atrás su expresión se había engastado en una máscara de suspicaz mal genio.

—¡Hola! —gritó Fred—. He dejado una nota para Lady Rosemary, ¿quiere entregársela, por favor? —Mrs. Harris no respondió; volvió a girarse y reanudó el fregado.

Aunque no hable con quienes llaman, Mrs. Harris charla largo y tendido con su patrona. Su conversación no es la carga que temía Rosemary, sino una fuente de entretenimiento. Rosemary transmite a todos sus amigos los dimes y diretes de Mrs. Harris, probablemente en versión aumentada y corregida. Mrs. Harris está convencida de que mirar la luna llena a través de un cristal te vuelve lunático, a menos que lo hagas por encima del hombro izquierdo. Come pan con concentrado de carne y almíbar dorado para fortalecer su sangre. Asiste al canódromo y apuesta a perros cuyo nombre empieza con V (de velocidad) o con G (de ganar). «Las carreras están amañadas, eso lo sabe todo el mundo», le ha confiado a Rosemary. «Pero hay pistas.»

La especialidad de Mrs. Harris, no obstante, es de índole gnómica, pronunciando en general agrias sentencias sobre acontecimientos actuales y personas famosas. Le disgustan todos los políticos y la mayoría de los miembros de la familia real, aunque guarda fidelidad a la «Princesa Margarita Rosa», a pesar de los escándalos de su vida amorosa. «Mal aconsejada estuvo, eso es todo, mal aconsejada y traicionada por ese enano.» Fred aún oye a Rosemary repetir esta última agudeza, imitando la voz de su asistenta —áspera y barriobajera, con un indicio de sensiblería aguardentosa— e indicando con un gesto abierto la supuesta estatura de Lord Snowdon.

Fred incluso se ha encontrado a sí mismo contando historias de Mrs. Harris a amigos como los Vogeler. A pesar de su mal carácter, la mujer se ha ido asimilando gradualmente a su imagen de Inglaterra. Casi todos los visitantes norteamericanos —como Vinnie Miner, digamos— se sienten atraídos principalmente por los aspectos antiguos, pintorescos y nobles de Gran Bretaña. El interés de Fred es de más amplio espectro:

esencialmente abarca todo lo que ha sido ensalzado en canciones o relatado en narraciones. Con su presente buen humor, incluye hasta aquello que podría deplorar en los Estados Unidos. Las pilas de escoria le recuerdan a Lawrence, las casas de empeño a Gissing; las torres metálicas que desfiguran los cerros de Sussex sugieren a Auden, los arrabales llenos de hollín de la zona sur londinense, a Doris Lessing. En su boca, el budín de pasas enlatado sabe a Dickens; a sus oídos, todo literato excedido en peso se asemeja algo al doctor Johnson. Vista a través de los matizados cristales de Rosemary, Mrs. Harris es un personaje de la literatura del siglo dieciocho: una figura del argumento secundario de una robusta comedia ilustrada por Hogarth o Rowlandson. Fred no solamente aprecia sus excentricidades, sino que se enorgullece de ellas como si fuera su propietario. Al fin y al cabo, si no hubiese sido por él, Rosemary no la habría contratado.

Vuelve a sonar el timbre. Fred va a atender y ve que han llegado Joe y Debby Vogeler, llevando —en contra de sus instrucciones— al bebé.

—La chica que debía quedarse a cuidarlo no apareció —dice Debby con tono agraviado en cuanto Fred abre la puerta, como si de alguna manera él fuese culpable—. No tuvimos más remedio que traer a Jakie.

—Durante todo el camino se ha portado muy bien —dice Joe con voz más conciliatoria—. Durmió casi todo el tiempo.

El bebé está suspendido contra el pecho de Debby, de una especie de andrajosa hamaca de lona azul, con sus piernas gorditas asomadas a ambos lados y la cabeza pelada colgada de su cuello. Debby hace juego con el conjunto: se ha puesto una chaqueta de tejano desteñida, una falda larga de la misma tela y zuecos, como si estuviera a punto de aparecer en una obra acerca de los años sesenta. Joe lleva su acostumbrada y desharrapada indumentaria de la universidad: gafas gruesas, chaqueta de pana gastada, un holgado jersey gris de cuello vuelto, mocasines zarrapastrosos. Aunque Fred está acostumbrado a ver así a los Vogeler, tiene la impresión de que se han vestido mal deliberadamente e incluso agresivamente para esta ocasión. En cierto modo, sin embargo, han mejorado: el buen tiempo ha restablecido su salud y por primera vez ninguno de los tres está evidentemente resfriado.

—Adelante, encantado de veros —dice, tratando de pare-

cer entusiasmado—. Podéis dejar al bebé arriba, en uno de los dormitorios disponibles. Os acompañaré...

—Ni soñarlo —Debby protege a Jakie entre sus brazos.

—No sería correcto —explica Joe, mirando a Fred como si su sugerencia sólo pudiera emanar de una ignorancia criminal—. ¿Qué ocurriría si despertara y se encontrara a solas en una habitación extraña? Podría significar un grave trauma para él.

—Bien, de acuerdo —durante días Fred ha esperado esta reunión entre sus viejos amigos y su nuevo amor.

Ahora, con una sensación de mal agüero, lleva a los Vogeler a través del salón, hasta Rosemary, que se encuentra en el *Bay window* junto a un naranjo florecido; como el árbol, es una fragante visión primaveral envuelta en seda verde claro con infinitos pliegues.

—¡Oh, cuánto gusto! —chilla, alargando su suave mano blanca con los dedos llenos de sortijas—. Y habéis venido andando desde North London, ¿no es sorprendente? —a Fred le suena como una referencia mordaz a su calzado, pero Joe y Debby sonríen abiertamente, ya subyugados.

—Sí, y hemos traído a nuestro bebé —dice Debby, a medias beligerante, a medias disculpándose.

—Sí, ya veo —Rosemary ríe ligeramente, logrando de alguna manera transmitir que habría sido más cortés no mencionarlo—. Fred, querido, no les has dado nada de beber a tus amigos.

—Lo siento.

Fred va a traerle un gin-tonic a Debby y, como no hay cerveza, un whisky con agua a Joe. Casi todos los invitados, como es habitual en las fiestas londinenses cuando el tiempo es cálido, beben vino blanco. Cuando vuelve cruzando el salón, le detiene Edwin Francis.

—Si tienes un momento, Fred, por favor —hace un ademán con una galleta sobrecargada de paté—, me gustaría hablar contigo.

—Por supuesto, espera un segundo —en parte porque no le gusta mucho Edwin, Fred siempre se empeña en ser agradable con él.

Después de dar sus bebidas a los Vogeler y de presentarles a otros invitados (Rosemary ha desaparecido), sigue a Edwin al vestíbulo.

—Se trata de Mrs. Harris —casi como por casualidad, Ed-

win se detiene en el peldaño al pie de la escalera graciosamente curva. A lo mejor es más bajo que Fred, pero ahora la diferencia es menos pronunciada.

—¿Sí? —Fred piensa que también Edwin, a quien Rosemary adora y en quien confía, quiere quitarle a la señora de la limpieza.

—Estoy empezando a preocuparme. Parece... ¿cómo decirlo? Parece una personalidad dominante. Sospecha de todos y de todo. Además, probablemente es algo desequilibrada. Estoy realmente inquieto por el efecto que pueda producir en Rosemary, que parece encontrarse cada día más bajo la influencia de Mrs. Harris. ¿Entiendes lo que quiero decir? —Edwin arruga la frente, aumentando su parecido con un crío solemne y regordete—. Constatemente repite sus ignorantes y reaccionarias opiniones, ya sabes.

—Mmm....

Fred está familiarizado con esta queja. Algunos amigos de Rosemary lo expresan con más contundencia: «Rosemary se deja impresionar demasiado por esta mujer», protestan. «Cree todo lo que ella dice.»

Para cierto tipo de actores es una ventaja tener un sentido del yo bastante indefinido. Facilita en gran medida su compenetración con los diversos personajes. Pero también puede ser un problema.

—¿Sí? —dice Fred, dubitativo.

No sabe a qué viene la perorata de Edwin; obviamente Rosemary tiene un yo muy definido y maravilloso, lo que no excluye su habilidad para remedar a Mrs. Harris.

—Quiero decir que una broma es una broma, ¿no?

Sin el menor entusiasmo, Fred muestra su acuerdo con que una broma es una broma.

—Pero estas cosas pueden ir demasiado lejos. Lo que me preocupa es que la semana que viene iré a Japón a dar unas conferencias y estaré fuera más de un mes; si algo ocurriera... quiero decir, con Nadia en Italia, yo en Japón y Erin camino de los Estados Unidos para rodar esa película, mientras la pobre Posy está encerrada en Oxfordshire con sus pesadas criaturas... Bien, no estaré en paz a menos que sepa que alguien está cuidando a nuestra Rosemary. Lo mejor será que ese alguien seas tú.

—Mmm —mascula Fred, a quien disgusta profundamente la expresión «nuestra Rosemary» y la idea de compartir su amor con Edwin... o con cualquiera, si a eso vamos.

162

—Prométemelo. Ya sabes que su equilibrio es muy precario. A veces se pone frenética, en un estado difícil...

Fred asiente, reprimiendo su fastidio. Nunca ha visto a Rosemary «frenética» ni fuera de sí; además, no coincide con Edwin en que Mrs. Harris le esté imponiendo sus opiniones. Por el contrario, últimamente ha empezado a sospechar que Rosemary impone sus opiniones —mejor dicho se las atribuye— a Mrs. Harris. No se trata únicamente de que los textos sean demasiado buenos, sino que tienen la resonancia de las opiniones menos armoniosas de Rosemary. Por ejemplo, está harta del ballet; según ella, Mrs. Harris lo describe como «un montón de maricas que dan saltitos». Rosemary desprecia al gobierno actual; Mrs. Harris piensa que son una sarta de delincuentes.

Asimismo, y cada vez con mayor frecuencia, Mrs. Harris da a Rosemary razones para hacer lo que de cualquier manera haría o para no hacer lo que no quiere. Hace poco, se organizó un espectáculo de variedades nocturnas en beneficio de un viejo y famoso teatro de la zona Este de la ciudad. Rosemary se negó a participar, no porque fuese inconveniente, poco lucrativo y agotador, sino porque, afirmó, Mrs. Harris le había dicho que «a la gentuza de Hackney no le sirve de nada una representación elegante, pues prefieren ver la tele». Lo que realmente necesitaban era un campo de juegos infantiles: su sobrina, que vive en esos andurriales, lo sabe muy bien. De todos modos, dijo Mrs. Harris —según el informe de Rosemary— aquello era una estafa. «Casi toda la mosca que saquen esos tipos irá a parar a sus propios bolsillos, como siempre ocurre con las funciones de caridad.» La semana pasada, en un almuerzo, Erin negó estas afirmaciones e intentó, con considerable paciencia y encanto, hacer que Rosemary reconsiderara su actitud. Ella se negó a escucharlo. «Por favor, querido, no me digas más tonterías», chilló y soltó su risilla de platería al tiempo que atravesaba un petisú con las puntas de su tenedor de plata (adora los que ella misma denomina «postres malvados»). «Tú no sabes nada de Hackney y yo tampoco. Pero sé que Mrs Harris tiene razón. Siempre tiene razón.»

Enfadado con Edwin, Fred se separa de él y regresa a la fiesta. De inmediato nota que los Vogeler no conversan con nadie; están solos en un rincón, tratando de consolar a Jakie, que lanza unos gemidos chirriantes, a la manera de un cajón atascado.

—Deja que lo coja, me toca a mí —dice Joe, mirando la hora. Con la ayuda de Fred, el bebé sorprendentemente pe-

sado y su cabestrillo de lona pasan a la espalda de su padre, donde se repiten los gemidos y chirridos—. Si le diésemos una galleta, tal vez...

—En seguida —Fred encuentra un plato con canapés y quita el caviar de uno de ellos.

—Fantástico. Aquí tienes, monín —Jakie coge el canapé y se lo mete torpemente en la boca llenando de migas la chaqueta de Joe.

Dormido y hundido contra el pecho de Debby, Jakie era relativamente poco llamativo. Ahora, debido a la estatura de su padre y a que está desvelado, es una presencia visible en el salón, además de grotesca, piensa Fred: de frente Joe parece tener dos cabezas y cuatro brazos. Tiene que hacer algo con los Vogeler. Recuerda la norma de su madre en el sentido de que en una fiesta no se debe permitir que alguien hable solamente con quienes llegaron en su compañía; su obligación es tratar de separarlos.

En primer lugar lo más fácil: se lleva a Debby y se la presenta a una novelista como «una feminista norteamericana». (No importa mucho lo que digas al hacer las presentaciones, le había dicho su madre, pero tienes que decir algo que les dé un tema de conversación.) Luego, para evitar el desfile de su amigo bicéfalo, con cuatro brazos y sucio de migajas, sin cruzar el salón, Fred presenta a Joe a un crítico teatral, una personalidad de la televisión y famoso pelmazo que está apoyado contra la repisa de la chimenea, con el pretexto de que Joe es un profesor visitante norteamericano ansioso por saber qué espectáculo debe ver en Londres. Muy bien, esto funcionará, piensa mientras se aleja en busca de Rosemary y de una bebida.

Pero los Vogeler pesan en su conciencia y sigue vigilando para controlar su comportamiento. Veinte minutos después, Debby parece circular, pero Joe sigue atrapado en el mismo sitio, hablando con —mejor dicho, escuchando a— el mismo hombre. Evidentemente no está absorto en la conversación; en un gesto que Fred recuerda muy bien de los tiempos de la facultad, se ha subido las gafas a la cabeza. Encima de su desgreñado pelo color ratón, sugieren otro par de ojos fijos en objetos de contemplación más elevados y filosóficos.

En conjunto, con su ropa andrajosa y Jakie contoneándose sobre su espalda, Joe es una figura incongruente en la fiesta de Rosemary. Parece especialmente fuera de lugar delante de la chimenea de mármol blanco, con su repisa curva llena de fotos

enmarcadas, invitaciones impresas, objetos de arte y altos jarrones con flores de invernadero duplicadas en una profusión de pimpollos por el gran espejo rococó con marco dorado. El bebé está despierto e intranquilo; agita sus pequeños brazos gordos, se aferra al aire o a los pelos de su padre.

Cuando Fred se dispone a rescatar a Joe, nota movimientos entre la multitud. Joe retrocede para dejar paso a uno de los camareros, y la manita de Jakie agarra un jarrón de plata lleno de altos lirios blancos y fresias de un matiz caramelo. Fred hace señas con la mano y grita a modo de advertencia, pero ello sólo sirve para sobresaltar a Joe y alertar a los demás invitados, que en su mayoría levantan la vista a tiempo para ver cómo se tambalea, se inclina y cae el jarrón, duchando con un torrente de agua y follaje al famoso crítico teatral. Como si de una tormenta se tratara, uno o dos segundos más tarde se oyen los concominantes efectos sonoros: audibles maldiciones, sorprendidas exclamaciones y una conmoción de alaridos infantiles.

—Lamento realmente lo que ocurrió con el bebé de los Vogeler —dice Fred a Rosemary cuando ella cierra la puerta detrás de los últimos en retirarse.

—¿Lo lamentas? Fue algo maravilloso, querido. Dio a mi fiesta el toque que le faltaba.

El peinado de Rosemary, complicadamente recogido en lo alto de la cabeza, ha escapado de sus amarras; su lápiz labial ha sido arrastrado por los besos de despedida; tiene un borrón de rimel debajo del ojo izquierdo. Fred encuentra picante este último rasgo, como la lágrima simbólica en la mejilla de un mimo.

—¡Oh, la expresión de Oswald! —un ondular de risillas—. ¡Cómo se despegó su asqueroso pelo rojo brillante de la parte superior de la cabeza y quedó colgando en ristras! Por supuesto, siempre sospechamos que se lo peinaba hacia adelante mezclándolo con ese absurdo flequillo para encubrir un parche pelado. En realidad no se estropeó nada importante — Rosemary inspecciona el salón.

Los proveedores se han llevado los vasos, las copas y la porcelana; luego reacomodaron los muebles. No queda nada de la fiesta, salvo un irregular manchón húmedo en la alfombra beige claro y unos pocos pétalos dispersos.

—Perfecto —se hunde en un sofá bajo de color crema, colmado de cojines con tapicería de seda.

—Creí que estarías furiosa —Fred también ríe, recordando al alarmado grito de sorpresa de Rosemary, sus repetidas disculpas y expresiones de susto e inquietud, su demanda de que fuera a buscar más toallas para secar a Oswald... claro que es una actriz.

—Ni por un instante, querido —apoya su sedosa mata de cabellos dorados contra el respaldo del sofá y extiende los brazos—. Ahhh... fue maravilloso.

—Maravilloso —repite Fred. Una ola de euforia vuelve a elevar su ánimo. Piensa que nunca ha sido tan feliz como en ese momento.

—De verdad, querido —Rosemary se libera de un segundo beso prolongado—. Fue uno de los mejores momentos de mi vida. Cuando pienso en lo que Oswald dijo de mi actuación en *A vuestro gusto*... Claro que fue hace muchos años, por supuesto, pero todavía me estremezco cuando lo recuerdo. Y las cosas horribles que ha escrito sobre el pobre Lou a lo largo del tiempo. E incluso de Daphen, aunque no lo creas. Fue tan terriblemente ingenioso diciendo que ella era demasiado vieja para hacer papeles románticos cuando casi había abandonado el teatro. Para todos nosotros fue estupendo verlo con ese aspecto tan ridículo —vuelve a reír—. ¡Y el alboroto vulgar que montó fue mucho peor que la conducta del bebé! —otra seguidilla de risas—. Lo mejor fue que casi nadie se perdió el espectáculo.

—Sí, en efecto —el terremoto provocado por los afanes de Rosemary adquiere otro significado—. Tú te ocupaste de que así fuera.

Fred pasa la mano por la espalda de su amada, palpando el ancho ribete de encaje de su ropa interior, por debajo del vestido de gasa, las redondeadas convexidades más abajo, maravillándose una vez más de que una persona tan pequeña, suave y sedosa pudiera ser tan intencionada y voluntariosa. Dentro de unos segundos, decide, se incorporará y bajará la intensidad de las luces.

—Por supuesto —acepta Rosemary. Sonríe maliciosamente, encantadoramente—. Pero tuve ayuda. ¡Qué bebé maravilloso! De cualquier manera, no debes volver a invitarlo, querido, con una vez basta.

—Yo no invité al bebé. Les dije expresamente a Joe y a Debby que no lo trajeran. De verdad.

—Te creo. De verdad —Rosemary imita la entonación de

Fred y le da uno de sus besos de mariposa—. No se puede confiar en estos hippies, son capaces de hacer cualquier cosa —por no romper el encanto, Fred se abstiene de explicar que los Vogeler no son hippies. Besa a Rosemary, que ríe suavemente y se acerca a ella—. O de decir cualquier cosa —agrega; una ligerísima arruga se dibuja entre los arcos dorados de sus cejas—. Tu amigo Joe, por ejemplo —su tono sugiere sutil pero decididamente que Joe no es y nunca será amigo de ella—, tu amigo Joe dice que volverás a los Estados Unidos el mes que viene. Le dije que se equivocaba de medio a medio, que te quedarías aquí como mínimo hasta el otoño.

—Sospecho que no se equivocaba —dice Fred a regañadientes—. Mis clases en la universidad de verano comenzarán el veinticuatro de junio, en Corinth. Ya te he hablado de esto —añade, incómodamente consciente de que en los últimos tiempos no lo ha mencionado y de que ni siquiera ha querido pensar en ello.

—Pamplinas —ronronea Rosemary—. Nunca me has dicho una sola palabra. Sea como sea, no podrás irte, tenemos muchas cosas maravillosas que hacer. Está el estreno de la obra de Michael, conseguiré entradas para Glyndebourne. En julio empezaremos a rodar exteriores en Irlanda, para la próxima temporada de *El castillo de Tallyho...* Te encantará. Siempre lo pasamos muy bien allí. Nos alojamos en una posada absolutamente deliciosa que llevan dos viejitos de lo más divertidos. Preparan unas comidas maravillosas: a veces hacen salmón fresco y siempre sirven auténtico pan irlandés y pastitas ligeramente saladas. Por supuesto llueve la mitad del tiempo y tenemos libre todo el día.

—Parece fabuloso —dice Fred—. Ojalá pudiera acompañarte. Pero si cancelara mis cursos de verano, causaría graves perjuicios a la facultad.

—¿A quién le importa? —Rosemary agita su cabellera—. Deja que monten en cólera.

—No puedo. Todo el mundo pensaría, en el departamento, que soy un irresponsable y eso me perjudicaría para la votación sobre mi cargo.

—¡Queridísimo! —Rosemary suaviza la voz—. Te preocupas por nada. No es así como anda el mundo. Si eres eficaz, siempre querrán tenerte. Fíjate en Daphne: es absolutamente insoportable en muchos sentidos, pero los directores se desviven por contar con ella.

—En la universidad las cosas no son así —dice Fred—. Al menos en los Estados Unidos. Y sea como fuere, yo no soy una estrella.

Rosemary no lo contradice. Se aleja de Fred, con sus finos cabellos rubios volcados sobre la cara.

—No volverás a los Estados Unidos el mes próximo —dice en un susurro lento, casi amenazante, como el sonido que hacía el abuelo de Fred cuando asentaba la navaja de afeitar.

—Tengo que hacerlo. Pero no se debe a que quiera...

—Te has cansado de mí.

—No, nunca...

—En todo momento pensabas abandonarme —ahora el filo es casi agudo.

—¡No! Bien, sí, pero ya te he dicho...

—Sólo hiciste una representación conmigo —su voz lo acuchilla.

—No...

—Tengo lo que me has dicho, tus bonitos discursos... —un tenue sollozo.

—¡No! Te amo, oh, por Dios, Rosemary... —Fred la acerca a él con fuerza—. No digas esas cosas —la mece, sintiendo una vez más lo frágil que es Rosemary, leve como una pluma.

—Entonces no tienes por qué asustarme.

—No, no —le besa la cara y el cuello a través de los suaves rizos caídos.

—Y no es verdad que te irás el mes que viene, ¿no es cierto? —susurra ella poco después—. ¿O sí?

—No sé —susurra también Fred, preguntándose qué demonios puede pretextar en el Departamento si no lo hace. El vestido de seda verde y crujiente ha caído por los cremosos hombros de Rosemary; Fred apoya las manos en sus pechos desnudos—. Oh, querida...

Pero ella se separa de un tirón.

—Tu crees que soy un poco tonta, ¿verdad? —le dice, con una voz temblorosa que Fred nunca ha oído antes—. Piensas que soy... ¿qué es lo que dijiste de tu prima? Ah, sí, crees que soy algo fácil.

—No...

—Y cuando me abandones el mes próximo para volver a los Estados Unidos, pensarás que también eso es algo fácil.

—¡Santo cielo! No quiero volver a los Estados Unidos, pero de cualquier modo no es para siempre. El verano que viene...

—Fred alarga la mano para volver a tocar a Rosemary, pero ella se levanta bruscamente haciéndole perder el equilibrio, provocando que se desplome sobre los cojines de seda blanca del sofá.

—Muy bien —dice Rosemary en una versión trémula de la que Edwin Francis llama «su voz de Lady Emma». Fred ha oído antes esa voz, aunque no muy a menudo, y sólo dirigida a recalcitrantes taxistas o camareros—. En tal caso, creo que debo pedirte que salgas de mi casa ahora mismo —se encamina graciosamente a la puerta y la abre de par en par.

—Rosemary, espera —Fred corre tras ella.

—Fuera —aunque habla a través de una maraña de suaves cabellos y con un seno encantador a medias cubierto, su tono es gélido y formal—. Fuera, por favor —señala el camino en ángulo descendente, como si le estuviera hablando a un perro o a un gato.

Años de educación en los buenos modales operan ahora en contra de Fred. Sin desearlo conscientemente, cruza el umbral.

—Escúchame un momento, maldición... —empieza a decir, pero ella cierra de un portazo—. ¡Espera! Esto es una locura, Rosemary —grita ante la pintura color lavanda, ante la aldaba de latón en forma de delfín—. Te amo, sabes que te amo. Nunca he sido tan dichoso... Eh, Rosemary. ¡Rosemary!

No obtiene respuesta.

> [Vinnie Miner] no sirve para nada.
> Hacedla pedacitos para leña.
> Y si no sirve ni para eso,
> echádsela al perro como un hueso.
>
> Antigua rima popular

Por primera vez esa primavera Vinnie está enferma, con un fuerte catarro húmedo que amenaza derivar en bronquitis. Esta templada y lluviosa mañana permanece acurrucada en la cama, debajo del edredón de plumas, con una bolsa de agua caliente envuelta en franela a sus pies, y un rollo de papel higiénico a mano porque ha acabado con todos los pañuelos de papel que había en el apartamento. El agua de la bolsa está tibia; la alfombra al lado de la cama está llena de bolitas de papel húmedas. Ambas cosas resultan ofensivas para su pulcritud natural, pero se siente demasiado fatigada y deprimida para hacer algo al respecto.

Para Vinnie el catarro significa desconcierto además de irritación. Siempre ha declarado y creído que nunca se enferma en Inglaterra... que los virus y dolores de cabeza que padece en Corinth no pueden seguirla a través del Atlántico hasta el que considera su hábitat ecológicamente adecuado. ¿Qué decir ahora?

Peor aún, sospecha que su dolencia es de origen psicológico, aunque ella no cree en esas cosas. Se sentía perfectamente bien hasta la semana pasada, cuando se enteró de que no prolongarían su beca seis meses más. No fue esta noticia la que la enfermó —en realidad no contaba con seguir recibiendo ayuda—, sino la carta de una conocida de Nueva York que llegó con el mismo correo: una famosa erudita y miembro del jurado que había adjudicado a Vinnie la beca original. La mujer ahora

quería desmarcarse de la reciente decisión. «Lo intenté *realmente*», escribió, destacando las palabras con un pesado subrayado negro. «Pero *no pude* convencerles. Sospecho que no fue una ayuda el que Lennie Zimmern forme parte del comité este año... y a propósito, debo decirte que *mucha* gente considera injusta las observaciones que publicó sobre ti en "Atlantic".»

En otras palabras, piensa Vinnie mientras desenrolla otro trozo de papel higiénico y se suena la pequeña nariz inflamada, si no hubiese sido por L. D. Zimmern, podría haberme quedado seis meses más en Londres. Ideas paranoides en forma de pequeños murciélagos se descuelgan de la parte alta de las persianas cerradas y revolotean por el dormitorio en penumbras, aterrizando cada dos por tres sobre alguna cosa, produciendo un blando plaf. ¿Por qué la persigue así el profesor Zimmern, si ni siquiera la conoce? ¿Qué tiene contra ella?

A juicio de Chuck Mumpson, no tiene sentido buscar un motivo personal. Vinnie conoce la opinión de Chuck porque, al sentir que tenía que hablar con alguien, le escogió a él entre sus relaciones, pues era el que tenía menos posibilidades de cotillear, de juzgarla o de apiadarse de ella. Hace dos días, en comunicación telefónica con Woltshire, le dio una versión a escala ligeramente reducida de la constante persecución de Zimmern, diciendo que ella estaba «muy molesta», sencillamente, y que Zimmern era «malicioso».

«No sé», había dicho Chuck. «No necesariamente tiene que ser malicia. A veces esas cosas ocurren por accidente. Ya sabes lo que pasa: alguien quiere hacer valer su punto de vista y tiene que poner un ejemplo. No siempre piensa que detrás de lo que está atacando hay una persona y una carrera. Cualquiera puede hacer algo así. Yo mismo lo he hecho, cuando era más joven. Por ejemplo con el supervisor de una planta de tratamiento de desechos, en el Este de Texas, donde los análisis no salían bien. Jamás olvidaré su cara. Yo no la tenía tomada con él; ni siquiera sabía que existía, por así decirlo, pero casi arruino su vida. Algo parecido puede haber ocurrido con tu profesor.»

«Tal vez tengas razón», había contestado Vinnie por teléfono. Es su respuesta habitual a declaraciones que no quiere poner en tela de juicio. Y por supuesto, es posible que Zimmern no tenga nada contra ella personalmente. Sus prejuicios, arraigados sin duda en una infancia desdichada y abandonada, pueden corresponder a la niñez propiamente dicha, o a que haya mujeres en la universidad, o contra el folklore, o a una

combinación de todos esos elementos. Pero eso no lo exonera de culpa. Como todos los ofensores, debe ser juzgado por sus actos. Y condenado. Y castigado.

Si el mundo fuera justo, el profesor Zimmern y no la profesora Miner tendría ahora este catarro, este dolor de cabeza, esta nariz tapada, la garganta en carne viva, una tos que suena como una bocina, esta sensación general de malestar. Vinnie lo imagina aquejado de todos sus síntomas, aunque un tanto más graves, de ser posible, tendido en la cama debajo de una pesada montaña de mantas enrolladas (le niega su edredón de plumas; de todos modos, no son corrientes en los Estados Unidos). El está en su apartamento neoyorkino, que Vinnie localiza en uno de esos cavernosos edificios de piedra ennegrecida por el humo cercanos a la Columbia University y propiedad de ésta. (De hecho, L. D. Zimmern vive en la primera planta de una casa con fachada de piedra arenisca color pardo, en el West Village.) Hace semanas —meses— que está indispuesto, imagina Vinnie, desde que escribió ese repugnante artículo. Y desde que votó contra la renovación de su beca los síntomas no remiten.

Zimmern todavía no lo sabe, pero empeorará. Su catarro se convertirá en bronquitis y su bronquitis en neumonía viral. En breve se encontrará en uno de esos enormes Hospitales de Nueva York, fríos e impersonales, a merced de impacientes médicos anónimos, enfermeras sobrecargadas de trabajo, hoscos y mal pagados auxiliares que no hablan inglés, en su mayoría drogadictos. Zimmern yacerá en una habitación semiprivada, no mejorará y sus amigos —si es que los tiene— se hastiarán de visitarlo. Vinnie ve la habitación con toda claridad: la ventana sucia con vista a paredes de ladrillos llenas de manchas; las dos camas blancas, altas y rígidas, la otra ocupada por un viejo que tose, ronca, padece incontinencia y huele mal; el televisor siempre encendido en un espectáculo deportivo. Ve a Zimmern con su bata hospitalaria de basto algodón blanco, gastado de tantos lavados, mientras débilmente hace a un lado un ejemplar roto y obsoleto del «Time», alarga la mano para coger la taza de plástico de la bandeja y absorbe el agua tibia y contaminada de Nueva York a través de una paja de plástico en forma de oruga.

Tampoco ha ido nadie a visitar a Vinnie durante su enfermedad, sobre todo porque ella no alentó a nadie a que lo hiciera. Cada vez que está deprimida o indispuesta instintiva-

mente se oculta hasta que las cosas se aclaran. Hasta una mujer muy joven y bonita es menos encantadora con un fuerte catarro, y el espejo del cuarto de baño le ha informado a Vinnie que en este estado, se ve menos atactiva que nunca: también su disposición pasa por su peor momento. Aunque sus relaciones en Londres son numerosas, en su mayoría son amigos en las buenas y no en las malas (con excepción, quizá, de Edwin Francis, que ahora se encuentra en Japón). Por mucho que le gusten esas amistades, tiene la convicción —o la alucinación— de que su afición recíproca es el resultado de una dulzura natural y de la buena voluntad más que de un profundo cariño, que teme poner a prueba en circunstancias adversas. Si sus amigos no se asquearan al verla en este estado, probablemente se compadecerían de ella: aunque a veces se apena de sí misma, Vinnie detesta que otros la compadezcan, aunque sea en su propia imaginación.

Cuando amenaza este peligro, su recurso habitual consiste en hacer hincapié en las desventuras de los demás y en apiadarse de ellos activamente. Si hubiese cogido este catarro cuando correspondía al clima, a principios de mes anterior, podría haber cavilado provechosamente sobre las tribulaciones de Chuck Mumpson: su desempleo, su falta de recursos interiores, su educación de tercera categoría, su depresión, su soledad, su aversión a Londres, el descubrimiento de que su antepasado inglés sabio y noble era en realidad un analfabeto depauperado. Unas semanas más tarde podría haber sumado una infancia abandonada y una adolescencia delincuencial.

Su «gente», le contó a Vinnie la primera vez que cenaron juntos, era ignorante, «menesterosa» y no muy respetuosa de las leyes.

—Mi viejo... no servía para nada. Pasó la mayor parte de su vida adulta entre rejas, si quieres que te diga la verdad. Y nunca le importó un pepino ninguno de nosotros.

Por lo que Vinnie puede dilucidar, Chuck y sus numerosos hermanos y hermanas se criaron en una especie de suburbio rural, con una madre recargada de trabajo y frecuentemente ebria.

—No era una mala mujer —explicó Chuck mientras levantaba con el tenedor una porción desmesurada de lenguado Véronique con patatas al perejil en Wheeler's (sus modales en la mesa dejaban bastante que desear)—. Pero no estaba en casa

el tiempo suficiente para atendernos. Y cuando las cosas no iban muy bien para ella, se ponía trompa; no veas las palizas que nos daba.

Descuidados y casi abandonados, Chuck y sus hermanos empezaron a meterse en líos en cuanto alcanzaron la pubertad.

—Anduve un tiempo con una pandilla de duros. Más o menos en el noveno curso nos fugábamos de la escuela bastante seguido para merodear por las salas de billar y ventilarnos un rato en auto.

—¿Qué quieres decir con eso? —preguntó Vinnie, asombrada de lo chocantes que resultaban Chuck y su historia en medio de la añeja elegancia británica de Wheeler's.

—Vaya, ya sabes. Encuentras un coche con las llaves puestas o le haces saltar el arranque a pulso y la pandilla sale a dar un paseo. Todos amontonados nos largamos a la carretera y a lo que salga... a veces levantar a unas chavalas y arrastrarlas hasta el pueblo siguiente. Cuando piensas que la poli puede caerte encima o te quedas sin gasolina, lo arrumbas. A veces birlábamos por un rato un par de caballos en lugar de un coche.

»Cuando nos cansamos de eso, empezamos a desplumar casas vacías. Sobre todo por la emoción, pero si veías algo que te gustaba, lo distraías. Yo iba a por las máquinas fotográficas. Pero una vez la casa no estaba vacía y tuvimos que salir pitando. Tras eso nadie quiso reconocer que era un gallina y empezamos a fanfarronear, a decir que la próxima vez llevaríamos un arma y que, si alguien armaba jaleo, le haríamos saltar la sesera. Uno de los chicos sabía dónde guardaba su viejo una pistola. Vaya, tuvimos suerte. Antes de que descalabráramos a alguien o de que alguien nos tiroteara, la pasma nos echó el guante. Casi todos los compinches salieron en libertad condicional, pero después de echarle un vistazo a mi familia, a mí me mandaron a una institución para chicos de malas costumbres.

Chuck prosiguió su relato más tarde, mientras él y Vinnie esperaban a que empezara *Fidelio* en sus butacas del Covent Garden.

—Diablos, no, eso no me reformó. Supongo que no lo dirás en serio. ¿Alguna vez viste uno de esos estercoleros? No, lo que me paró los pies fue la guerra. Me reclutaron y me mandaron al Pacífico con una unidad técnica. Si no hubiera sido por eso, probablemente habría seguido por el mismo camino

y habría terminado como mi viejo. Pero, después de la guerra, matar al prójimo no me parecía atractivo. Era ya bastante malo cuando se trataba de un japonés al que, si no le ganabas de mano, te liquidaba. Vuelvo a casa y oigo hablar de un viejo amigote que se metió con un arma en una de esas gasolineras que funcionan las veinticuatro horas del día y adentro encontró a un tipo. No tenía la intención de hacerle daño, pero creyó oír ruidos en la trastienda y se pegó un susto mayúsculo. Poco después el tipo estaba muerto y el compañero fue a dar con sus huesos en chirona por el resto de sus días. ¿Y por qué? Por cien o doscientos pavos. Eso no era para mí, ¿comprendes?

—Entiendo lo que quieres decir —Vinnie recorre la sala con la mirada, ve sus múltiples lámparas con pantallas y sus terciopelos carmesí, sus palcos festoneados en dorados, dispuestos en gradas... y luego, con una sensación de choque entre dos mundos, mira otra vez a Chuck con su gabardina de plástico y la cuerda de cuero a modo de corbata—. Entonces decidiste seguir el buen camino —observó.

—Supongo que podría decirse así —Chuck rió torpemente—. De cualquier manera, cuando me licenciaron, no me quedé mucho tiempo en casa. Estaba este proyecto sobre derechos de los veteranos y según las pruebas yo era lo bastante inteligente como para estudiar ingeniería y pensé: demonios, ¿por qué no?

—¿Por qué no? —repitió Vinnie, maravillada de la larga cadena de casualidades que habían disparado a este desventurado ex delincuente en paro desde su Oklahoma rural hasta el asiento contiguo al suyo en el Covent Garden. Siente un arrebato de condescendiente piedad y se felicita de su buena suerte por haber nacido de padres educados, cariñosos, sobrios y solventes.

En los días que siguieron a aquella noche en la ópera, sin embargo, gradualmente Chuck se volvió menos digno de conmiseración. Como estaba aburrido y era desdichado, se mostraba dispuesto a ir a cualquier sitio, a tomar cualquier cosa y a mirar todo lo que sugería Vinnie. A veces parecía disfrutar o al menos se interesaba por lo que le mostraba Vinnie. Después de *Fidelio*, por ejemplo, observó que, aunque no se parecía mucho a la vida real, a todos nos vendría bien pararnos a gritar un rato cuando las cosas andan mal. Su abuelo lo hacía, dijo. «Cuando se ponía realmente furioso, dejaba lo que estaba ha-

ciendo, soltaba palabrotas y maldecía a todos y a todo durante diez o quince minutos, hasta que se quedaba sin aliento.»

Para gran turbación de Vinnie, Chuck insistía en pagar todo lo que hacían juntos y, por si esto fuera poco, se lo agradecía. Desde el principio la confundió con una persona servicial y amable; error gestado en el vuelo a Londres, cuando lo único que ella intentaba era protegerse de tener que hablar con él, y confirmado cuando le hizo unas sencillas sugerencias acerca de la investigación genealógica. «Tú crees que yo soy una buena persona, pero te equivocas», quiere decirle Vinnie en ocasiones, pero se reprime.

Aparte de la equivocación en cuanto a su carácter y motivaciones, decidió Vinnie poco después, en realidad Chuck no era tan estúpido como mal educado, apenas educado en el sentido que ella da a esta palabra. Pero al menos estaba dispuesto a aprender. Dado que prácticamente no había leído nada, Vinnie decidió hacerle empezar por el principio, con los clásicos de la literatura infantil y juvenil: Stevenson, Grahame, Barrie, Tolkien, White. Le regaló los libros para cerciorarse de que leyera buenas ediciones y para retribuirle de alguna manera las cenas y las entradas al teatro que siempre pagaba él.

Al ir con Chuck a ver las mejores obras teatrales, películas, conciertos y exposiciones, Vinnie corría, por supuesto, el riesgo de encontrarse con alguna de sus relaciones londinenses. En efecto, en su tercera salida —al National Theatre— tropezaron con Rosemary Radley. Vinnie se acobardó al presentarle a Chuck y se alejó con él en cuanto le pareció razonablemente cortés. El comentario posterior de él era previsible: «¿Una lady? Vaya, por fin he conocido a una auténtica aristócrata. Además es una chica guapa».

Pero Vinnie se asombró días más tarde, durante un almuerzo, cuando Rosemary —sin el menor asomo de ironía— le dijo cuánto lamentaba que se hubiese llevado tan rápido a su «divertido amigo cowboy», y declaró que debía asistir a la reunión que daría en su casa la semana siguiente. Vinnie dijo que lo intentaría, mientras decidía no llevarlo. Aunque ella no tuviera a Chuck en muy alto concepto, no lo llevaría a una fiesta en Chelsea para que se rieran de él. Claro que con toda probabilidad Chuck no notaría nada si alguien como Rosemary se reía de él; además, si le estaba mostrando Londres, ¿no debería hacerle ver algo más que meras atracciones turísticas?

Así, Vinnie volvió a romper su regla de no mezclar a sus

relaciones inglesas y norteamericanas: llevó a Chuck a la fiesta de Rosemary con la esperanza de que fuera lo bastante nutrida y variada como para amortiguar el impacto. Para su gran sorpresa, el atuendo y la voz cansina del Oeste significaron un éxito instantáneo. Aunque Chuck explicó que no había vuelto a trabajar en un rancho desde que era niño, los ingleses se amontonaban a su alrededor preguntándole, en oraciones congestionadas de invisibles comillas, cómo era exactamente eso de enlazar y herrar al ganado, y si todavía había muchos pieles rojas a tiro. «Adoro a tu Mr. Mumpson», dijo a Vinnie la actriz Daphne Vane. «Es decididamente auténtico, ¿verdad?» Posy Billings, después de dictaminar que Chuck era «terriblemente divertido», declaró que él y Vinnie debían ir a pasar unos días con ella en su casa de Oxfordshire. Vinnie comprendió que allí Chuck no era un tipo regional banal, sino alguien original, incluso exótico —como sería en Nueva York, por ejemplo, un ingeniero de saneamiento llegado de Escocia, con su falda a cuadros.

Mas la temporada de Chuck en Londres fue de corta duración. Diez días después de la fiesta de Rosemary decidió regresar a Wiltshire, principalmente a causa de algo que había dicho Edwin Francis. En lugar de compartir la desilusión de Chuck por el Viejo Mumpson, Edwin lo felicitó. «¡Estupendo! Un verdadero personaje de Hardy, o eso parece. Tienes mucha suerte; la mayoría de mis antepasados son monótonos hasta lo indecible; todos abogados y sacerdotes. *Tienes* que seguir investigando.»

«He estado pensando...», dijo Chuck a Vinnie más adelante. «Creo que Mr. Francis tiene cierta razón. Tengo que averiguar todo lo que pueda sobre ese viejo. Al fin y al cabo, fuera lo que fuese era de mi familia.»

Chuck dejó casi todas sus pertenencias en casa de Vinnie y partió. Ella le dio un libro para el viaje y le preparó un refrigerio, ¿por qué no? En las últimas semanas él la había invitado bastantes veces y la comida en los ferrocarriles británicos es fatal. Además ahora —al menos en opinión de Chuck— son amigos. Vinnie se ha dado cuenta, con gran irritación, que muchas de sus amistades sospechan que también son amantes, a pesar de, o quizá debido, a sus afirmaciones perfectamente veraces en sentido contrario.

En todos los años que llevaba viajando a Inglaterra, Vinnie nunca había hecho el amor con un inglés. Sus anteriores visitas

habían sido breves, por supuesto, de unas pocas semanas como máximo. No obstante, esta vez casi esperaba una aventura y en sus fantasías, como hacía siempre que viajaba, había imaginado a intelectuales ingleses en lugar de norteamericanos. No se trata de que en realidad abrigara la esperanza de vivir un interludio amoroso con alguno de esos famosos catedráticos, críticos, folkloristas o escritores. Pero indudablemente no había hecho un camino tan largo para acostarse con un norteamericano de poliester, salido de las zonas soleadas y sobrante de una visita guiada de dos semanas, un ingeniero sanitario desocupado que lleva una gabardina de plástico transparente y botas de cowboy, que no había oído nombrar a Harold Pinter, a Henry Purcell o a William Blake hasta los cincuenta y siete años, momento en que ella se los hizo conocer. El que se sospeche sin fundamentos de semejante relación provoca en Vinnie un considerable malestar social —y también, hay que reconocerlo, cierta dosis de resentimiento irracional. Claro que lo habría rechazado si él hubiera hecho la menor insinuación, pero, ¿por qué no la había hecho? O porque prevee su respuesta —lo que no es muy probable, pues no pertenece al tipo intuitivo— o porque, aunque le cae simpática, la encuentra poco atractiva.

El conjunto de la situación empieza a incomodar e irritar a Vinnie, por lo que se sintió decididamente contenta de que Chuck dejara Londres. Disfrutó imaginándolo en el viaje en tren a Bristol, donde recogería su coche alquilado: un norteamericano grande y de cara coloradota con sombrero de cowboy y chaqueta de piel con flecos, degustando sus excelentes sandwiches de jamón y, con gran sorpresa de los demás pasajeros de primera clase, leyendo los *Cuentos de hadas ingleses*, de Jacobs. Pero ahora que se ha ido, aunque a Vinnie no le gusta mucho reconocerlo, lo echa de menos. Casi espera ansiosa las frecuentes llamadas telefónicas en las que él le informa acerca de cómo va la investigación y le agradece el envío de su correspondencia. A propósito, casi todas las cartas parecen tener algo que ver con los negocios: por lo que sabe no ha llegado casi nada de su mujer o sus hijos. Sin embargo, por teléfono la voz de Chuck suena razonablemente animada, a veces casi alegre.

Como Chuck ya no es un objeto de compasión útil, Vinnie, en cama debido a su desagradable catarro, piensa en compadecerse de Fred Turner. Por cierto, éste parecía muy desdichado la última vez que le vio.

Ultimamente Fred no ha estado en ninguna de las fiestas a las que ha asistido Vinnie. Pero lo encontró en el British Museum, poco antes de caer con su humillante constipado. Era la primera vez en semanas que Vinnie iba allí, pues casi toda la investigación ha concluido y le disgusta la Sala de Lectura, sobre todo en primavera y verano, cuando salen todos los turistas y todos los maniáticos, y el lugar se pone insoportablemente cargado y el personal (tal vez comprensiblemente), agobiado y gruñón.

Estaba cruzando el antepatio adoquinado, húmedo después de un chaparrón repentino, cuando vio a Fred sentado en los pórticos, comiendo un sandwich. Lo primero que pensó fue que un hombre solo, con una licencia por estudios bastante generosa, no tendría por qué hacer tanta economía. O no quería apartarse de su investigación más de unos minutos o —más probablemente— la compra de entradas para el teatro, flores y cenas de precios astronómicos para Rosemary Radley habían agotado su cuenta bancaria.

El hermoso rostro de Fred contenía una expresión de melancolía y mala alimentación que apenas se iluminó ligeramente al ver a Vinnie. La invitó a sentarse a su lado en el banco de listones, pero respondió con tono taciturno cuando ella elogió el clima, aunque la escena que se deplegaba ante sus ojos parecía un cartel de viajes de la British Airways: nubes de nata, árboles salpicados con los centelleantes confites de las hojas nuevas, el patio brillante con fragmentos de arco iris.

«Oh, estoy bien», respondió a su pregunta, en un tono que sugería todo lo contrario. «Es posible que sepas que Rosemary y yo ya no nos vemos.»

«Sí, eso he oído decir.» Vinnie se abstiene de agregar que lo mismo han oído decir todas sus amistades de Londres, para no hablar de «Private Eye». «Por lo que sé, se alteró mucho porque debes volver tan pronto a retomar tus clases.»

«De eso se trata. Pero ella cree... actúa como si yo la hubiera traicionado o algo parecido.» Fred arrugaba y desarrugaba su bolsa de papel húmeda, a la que propinaba furiosos puñetazos. «Piensa que me resultaría fácil quedarme si verdaderamente lo deseara. Maldición, tú sabes bien que no es así.»

Vinnie asintió enfáticamente. Por si a él se le ocurriera hacer semejante movimiento, señaló que su repentino e injustificado abandono de la facultad de verano fastidiaría y causaría

inconvenientes a mucha gente en la Corinth University; empieza a enumerar a esa gente por su nombre y su cargo.

«A mí no tienes por qué decírmelo», la interrumpió Fred. «Ya se lo expliqué a ella. Rosemary es una mujer maravillosa pero no escucha. Cuando no le gusta lo que estás diciendo, la muy maldita, disculpa, desconecta.»

«Es verdad.»

«Caray, si pudiera, me quedaría. La amo y adoro Londres», exclamó, dejando caer migajas del sandwich de manteca de cacahuetes. «No sé qué más decirle.»

«Claro», coincidió Vinnie, de acuerdo con una de las pasiones de Fred. «Siempre es difícil marcharse. Lo sé.»

«¿Por qué es tan poco razonable? Ahora íbamos a pasar un mes extraordinario, teníamos entradas para Glyndebourne... Nunca dije que pensara quedarme para siempre en Inglaterra ni nada semejante. No le mentí. Hace tiempo le advertí que debía volver en junio... sé que se lo dije.» Fred menea la cabeza mientras se pasa una mano por el ondulado pelo oscuro, en un gesto de perplejidad y al mismo tiempo de confianza en sí mismo. Por primera vez, Vinnie vio en él lo que a menudo había visto en Rosemary Radley: la presunción de las personas de muy buen ver según la cual, en su paso por la vida, tienen derecho a tomar —y a dejar— lo que elijan y en el momento elegido. En ambos se trataba de algo muy arraigado por ser en gran parte —quizás enteramente en el caso de Fred— inconsciente.

«Tal vez llegue a comprenderlo.»

«Sí. Es posible», replicó Fred con voz apagada y escéptica, frunciendo el entrecejo a las palomas que habían empezado a reunirse. «Ahora mismo no quiere verme, ni contestar al teléfono, ni nada de nada. Bueno, está bien.» Dejó caer un mendrugo de la bolsa en el adoquinado; los gordos pájaros grises arremetieron para picotearlo. «Será mejor que lo entienda rápido; sólo estaré por aquí otras tres semanas.»

«Espero que así sea», dijo Vinnie, aunque nada podía interesarle menos.

«Yo también.» Una especie de temblor geológico recorrió el agraciado rostro de Fred. «Oye, Vinnie», agregó, dominando la amenazante erupción volcánica. «Tú conoces bastante bien a Rosemary.»

«Yo no diría tanto.»

«Bien, sea como fuere... Siempre la ves. Me preguntaba si... Si tú hablaras con ella...»

«Oh, no creo...»

«Podrías explicarle todo lo referente a la escuela de verano, convencerla de que me es imposible desertar.» Fred desparramó el resto del sandwich, causando una nueva invasión de palomas, docenas de palomas que bajaron en picado desde todas las direcciones posibles.

«No creo que pueda hacer eso.» Para proteger sus medias, Vinnie pateó a una paloma gris lavanda particularmente intrusa.

«Apuesto a que a ti te escucharía. ¡Ya está bien, perdeos! No hay nada más, en nombre de Dios.» Se incorporó y levantó una pesada cartera. «Por favor, Vinnie.»

Vinnie también se levantó y retrocedió unos pasos para eludir el remolino de palomas. Miró a Fred Turner, de pie en los pórticos del British Museum, aguardando su respuesta en un apiñamiento de pájaros iridiscentes, igualmente exigentes e irracionales, con su alta y atlética figura desequilibrada por una sobrecarga de sentimientos y una sobrecargada cartera. En ese momento comprendió que Fred se había inscrito en la clase de personas (en general, aunque no siempre ex alumnos) que daban por sentado que Vinnie les escribiría recomendaciones, les daría cartas de presentación para colegas en el extranjero, leería sus libros y artículos, se interesaría por su felicidad personal y profesional. Como es tópico, la satisfacción de cualquiera de esos pedidos no exime de la obligación; más bien la recarga, del mismo modo que el uso de un automóvil recarga su batería. La relación universitaria entre *protéger* y *protégé* es un circuito eléctrico cerrado que no está sujeto a las leyes de la entropía; a menudo emite chispas hasta la muerte.

Para Vinnie, una de las ventajas de estar en Inglaterra consiste en que puede eludir a la mayoría de estos parásitos (aunque algunos la han perseguido por correo, naturalmente). Ahora está ante ella Fred, que se ha erigido a sí mismo en su *protégé* sencillamente porque trabajan en el mismo departamento, porque están en la misma ciudad extranjera, y porque ella es un cuarto de siglo mayor que él. Y probablemente también porque, aunque sin la menor intención de su parte, en cierto sentido es responsable de la situación actual. Estaba en el comité que adjudicó a Fred la licencia por estudios y lo invitó a la reunión en que conoció a Rosemary Radley.

Suspirando, Vinnie le dice a Fred que, si se presentara la oportunidad, intentaría hablar con Rosemary. Agregó que

tenía muy pocas perspectivas de éxito en la misión y en lo más íntimo deseó no tener esa oportunidad. Como al día siguiente cayó enferma, su deseo se cumplió, aunque no de manera satisfactoria. Pero como ha observado a menudo, tanto en el folklore como en la vida real, así ocurre la mayoría de los deseos.

Quizás en este momento Fred sea digno de compasión, piensa Vinnie, echada en la cama con su bolsa de agua caliente tibia, aunque no es el tipo de persona acertada para que reflexione sobre él. A largo plazo no habrá razón alguna para apenarse por Fred. Es joven, sano, guapo, inteligente, bien educado y —aunque Vinnie no tiene la menor intención de decírselo— considerado una promesa en el Departamento de Literatura Inglesa. Ahora está herido y desorientado porque Rosemary lo ha dejado, pero se recuperará. Otras mujeres —muchas— le amarán; su carrera progresará ininterrumpidamente; y a menos que lo atropelle un coche o sufra una enfermedad mortal o algún otro tipo de azote fulminante, toda su vida será irritantemente afortunada.

Entretanto, Vinnie está sola y probablemente siempre lo estará. Cuando esté enferma, como ahora, no habrá nadie que escuche comprensivamente el relato de sus síntomas y le lleve zumo de naranja recién exprimida sin sentirse repelido por su aspecto o sin untarla con una piedad condescendiente semejante a la mermelada verde de grosella espinosa. Tiene cincuenta y cuatro años y será más vieja aún. Y a medida que envejezca enfermará con más frecuencia y durante períodos más prolongados, y a nadie le importará mucho.

Fido, o la Autocompasión, que ha estado dormitando junto a Vinnie durante casi tres días, golpea el edredón con su rabo plumoso, pero ella lo ahuyenta. Aunque tiene todo el derecho a apenarse de sí misma, sabe lo peligroso que es fomentar la autocompasión. Seguir alimentando y mimando a Fido, incluso reconocer su existencia demasiado a menudo, fatalmente lo estimulará. Empezará a crecer, se hinchará desde el ancho y la altura de un chucho pequeñín hasta alcanzar las dimensiones de un sabueso cobrador —un pastor—, un San Bernardo. Si no se mantiene alerta, un día Vinnie será seguida a todas partes por por un perro invisible de color blanco sucio y el tamaño de una vaca. Aunque otros no lo visualicen como ella, subliminalmente tendrán conciencia de su presencia. Junto a

él se verá encogida y patética, como alguien que ha aceptado para toda la vida el papel de Persona Plañidera.

—Fuera —dice Vinnie a Fido casi en un susurro—, sólo se trata de un catarro que pronto desaparecerá. Bájate de mi cama. Vete de mi piso. ¿Por qué no vas a buscar a Mr. Mumpson? —agrega de repente en voz alta, imaginando a Chuck a solas en pleno campo, sin amigos, buscando a sus antepasados analfabetos entre desteñidos archivos polvorientos.

En la mente de Vinnie, Fido sopesa la sugerencia. Levanta la cabeza y luego el pecho del edredón; olfatea el aire. Baja de la cama deslizándose y se encamina a la puerta sin siquiera volver la vista.

Incentivada, Vinnie aparta las mantas y se levanta, algo mareada. Va a la cocina a trompicones, se sirve un vaso de zumo de naranja y deja caer en su interior una pastilla de Redoxón con sabor a cereza negra. Aunque agnóstica, tiene fe en el poder de la vitamina C; como muchos creyentes, rinde culto a su dios con mayor devoción cuando las cosas andan mal. Traga el ácido brebaje efervescente de color magenta y vuelve a la cama, se suena la nariz una vez más, baja la mascarilla para dormir, sube el edredón y se hunde en un sopor acatarrado, con dolor de cabeza.

Una hora más tarde la despierta la campanilla del teléfono.

—¿Vinnie? Soy Chuck, desde Wiltshire. ¿Cómo estás?

—Muy bien.

—Por la voz pareces resfriada.

—Sí, en realidad sí.

—Qué pena. ¿Te sientes muy mal? Esta tarde volveré a Londres y tenía la esperanza de que cenáramos juntos.

—No sé. No me he movido de la cama desde anteayer. Me siento bastante mal y estoy hecha una ruina —Vinnie no vacila en confesárselo a Chuck. El no es importante en Londres ni en su vida, de modo que da igual lo que piense—. Sólo Dios sabe cómo estaré esta noche.

—Cuánto lo lamento. Pero te diré lo que haremos. Tu cuídate bien y quédate calentita en la cama. ¿Vale?

—Vale —hace años que nadie le dice a Vinnie que se quede calentita en la cama y se cuide bien.

—Te llamaré en cuanto llegue, más o menos a las siete y media, entonces, si estás en condiciones, llevaré algo para que comamos juntos.

—Es muy amable de tu parte —Vinnie se hace una imagen mental del aparador y la nevera, ahora prácticamente pelada, salvo unos tres litros de sopa fría—. Pero no tienes por qué hacerlo. En este piso pululan millares de gérmenes.

—No les tengo miedo. Soy un tipo duro —Chuck suelta una de sus carcajadas.

—Bien... De acuerdo.

Vinnie cuelga, se deja caer pesadamente en la cama y vuelve a la inconsciencia.

A las ocho de la tarde, cuando llega Chuck con cervezas y una cena completa, al menos como para cuatro personas, comprada en un restaurante indio, Vinnie se siente bastante mejor. Es la segunda vez que él visita su piso, y vuelve a sorprenderse de lo fuera de lugar que parece allí, de lo corpulento y torpe y norteamericano típico que es.

Naturalmente, Chuck no se entera de la incongruencia.

—Es bonita tu casa —desvía la vista hacia el mirador, que enmarca una extensión de jardines interiores londinenses, brillantes y variadamente dorados y verdes en el ocaso—. Hermoso panorama. Flores realmente preciosas —señala una tetera rebosante de rosas amarillas.

—Muchas gracias —Vinnie sonríe incómoda, sabedora de que las rosas no fueron compradas en una tienda, sino arrancadas al anochecer, dos días antes, de distintos jardines cercanos. La insignificante ratería, la primera en casi tres meses, tuvo lugar el día después de que oyera hablar de L. D. Zimmern y de la renovación de su beca y, al igual que el catarro, todo estaba en relación directa con esto último—. Dame la bolsa —dice, cambiando de tema.

—Nada de eso. Tú te quedas ahí sentada y descansas. Ya me las arreglaré.

Pese a las dudas de Vinnie, Chuck se las arregla muy bien calentando y sirviendo la cena con destreza y diligencia. En su presente desgana, Vinnie encuentra tranquilizadora su torpe preocupación, descansada su laboriosa conversación. Esta vez el viaje a South Leigh fue realmente productivo, le dice Chuck, zampándose entretanto dos tercios de la comida india y casi toda la cerveza.

—Ya sabes, la investigación no es lo mismo que los negocios. A veces las cosas se ven mucho mejor si no te atienes a

un problema específico. Empiezas a buscar una cosa y tropiezas con otra muy importante accidentalmente.

—Concomitancia —apostilla Vinnie.

—¿Qué?

Se lo explica.

—Sí, eso es lo que quise decir. No sabía que existiese una palabra para expresarlo —evidentemente no cree haber ganado mucho con este conocimiento—. De todas formas, estuve pastoreando por la biblioteca.

—Mmm —Vinnie imagina a Chuck como una enorme vaca (no, un toro) masticando las estanterías de una biblioteca provinciana, rumiando una página aquí, otra página más allá.

—Tú sabes que tienen archivos parroquiales, donde dice quién vivió en un lugar, quién fue bautizado, quién se casó, quién está enterrado allí. Si entras en el patio de la iglesia, verás los nombres en las piedras. Montones de nombres y cada uno de ellos fue una persona. Nacieron y fueron bebés; después fueron críos, aprendieron sus lecciones y jugaron. Luego crecieron y labraron y ordeñaron y cortaron el heno y cenaron y bebieron la cerveza del lugar en la taberna local; y se enamoraron y se casaron y tuvieron hijos, y estuvieron enfermos y sanos, y vivieron y murieron. Mientras todo eso ocurría Tulsa sólo era un pedazo de pradera donde apacentaban los búfalos y a lo mejor había algunos indios. Tanta gente vivió allí en South Leigh, y en cualquier otro sitio de este país, durante cientos y cientos de años, desde los tiempos prehistóricos, y ya nadie los recuerda. Están tan extinguidos como los búfalos. Eso es algo que me desconcierta.

—Sí —también en la mente de Vinnie emergen quiméricas generaciones; es lo mismo que ella suele sentir con respecto a Inglaterra: cada metro, cada calle y cada edificio están poblados de fantasmas.

—Vaya, entonces me puse a pensar en mi antepasado, del que estaba tan avergonzado. Averigüé algo más sobre él, aunque no mucho, muerto en 1801, a los setenta años de edad: «Charles Mumpson, conocido como el Viejo Mumpson». Una especie de título honorario. A nosotros setenta no nos parece mucho, pero en aquellos tiempos casi nadie vivía tanto. Los médicos no sabían nada... Vaya, tampoco saben mucho ahora, si quieres que te diga la verdad.

—No —coincide Vinnie

—En aquel entonces cumplir tres veintenas y una decena

era una especie de récord, especialmente para un trabajador —Chuck bebe otro trago de cerveza—. Seguro que tenía un físico formidable.

—Seguro —dice Vinnie, ponderando la envergadura muscular y el volumen del descendiente del Viejo Mumpson.

—De todos modos, supongo que cuando el Viejo Mumpson tenía más o menos mi edad ya no servía para la labranza y nadie lo quería contratar. Su mujer había muerto años antes y sus dos hijos ya no estaban, probablemente se habían ido a los Estados Unidos... En los archivos no figura que se hayan casado o muerto en la comarca. Vaya, probablemente el Viejo Mumpson no sabía hacer nada aparte de cultivar la tierra. Por eso se puso a currar de ermitaño, prefirió hacer eso a vivir de la asistencia pública. Tal como veo las cosas ahora, tendría que estar orgulloso de él y no avergonzado, ¿comprendes?

—Entiendo lo que quieres decir —responde Vinnie, poco convencida, pero renuente a dañar la reconstrucción de Chuck.

—Y el profesor de la Oxford University del que te hablé, el tío que está a cargo de las excavaciones y que se llama Mike Gilson. Pues Mike me dijo: «No debes llegar a la conclusión de que el viejo Mumpson fuera estúpido sólo porque no sabía leer ni escribir. Es posible que nunca haya recibido educación; muchos campesinos eran analfabetos en aquella época». Podría haber sido algo así como un sabio lugareño, me dijo Mike, y por eso lo contrataron. A lo mejor venía gente de todas partes para pedirle consejo.

—Sí, eso es posible, por supuesto —dice Vinnie, lamentando que no se le ocurriera a ella tan reconfortante razonamiento semanas antes.

—Hay muchas cosas para aprender que no figuran en los libros.

—Quizá tengas razón —a juicio de Vinnie, la magnitud del saber inédito es inferior a lo que en general se pretende.

—De cualquier modo, lo que quería contarte en parte se refiere a Mike. He pasado mucho tiempo en las excavaciones, como ya te he dicho, tomando fotografías para él. Además, Mike tiene unas fotos aéreas de la zona, que son del Gobierno. Con esas cosas puedes aprender mucho si sabes qué debes buscar: aguas subterráneas, canales de drenaje, viejos cimientos, límites y caminos... cosas que en algunos casos ni él mismo había notado. Ayuda saber algo de geología. Vaya, hace un par de días Mike me dijo que por qué no me quedaba a pasar el

verano y me sumaba a su equipo. No puede pagarme nada porque no soy ciudadano británico, pero tiene una casona no muy lejos de la excavación alquilada por todo el verano, y hay un apartamento vacío y muy bonito, totalmente amueblado, en el que antes era chalet del arrendatario. Mike me dijo que podía ocuparlo gratis y que podía comer con ellos en la casa grande siempre que quisiera.

—¿De veras? —Vinnie se inclina hacia adelante—. ¿Piensas aceptar?

—Sí, creo que sí —Chuck sonríe—. Demonios, no tengo nada mejor que hacer. Y ahora el campo está hermoso. Flores silvestres por todas partes y el resto verde. Además, no estaría mal cavar la tierra para desenterrarme a mí mismo —ríe de su propio juego de palabras—. Me gusta la actitud de Mike y sus muchachos. Trabajan duro, pero no se ponen frenéticos. A veces Mike se toma toda la tarde para pensar y sale a dar una larga caminata. Los estudiantes también. Claro que no tienen que preocuparse de los cupos de producción ni de los beneficios. En los negocios no puedes parar. Si no avanzas a cada maldito minuto que pasa, sientes que estás retrocediendo.

—Como la Reina Roja.

—¿Qué reina era ésa? —Chuck parpadea.

—La de *A través del espejo*.

—¿Sí? Ese no lo he leído. ¿Crees que debería hacerlo?

—Bien...

Vinnie ha omitido *Alicia en el país de las maravillas* y su secuela en la lista de lecturas para Chuck, pensando que le fastidiaría y lo frustraría como a muchos de sus alumnos. Pero si ha de pasar el verano con un catedrático de Oxford, tal vez no le vendría mal prepararse.

—Sí, probablemente deberías leerlo —suspira, anticipando las explicaciones necesarias para que Chuck Mumpson lea correctamente *Alicia:* la educación victoriana, la historia social victoriana, la poesía y la parodia victorianas, el ajedrez, la psicología evolutiva, el darwinisno...

—De acuerdo, si tú lo dices. Oye, Vinnie, ¿cómo te sientes?

—Mejor, gracias.

—Me parece fenomenal. Yo iré a buscar una taza de café, si hay hecho.

—No, pero puedo prepararlo —dice Vinnie, pensando que es muy típico de los hombres creer que todas las mujeres tienen una taza de café escondida en algún sitio.

—Muy bien —Chuck la sigue a la estrecha cocina, interponiéndose en su camino mientras ella llena el hervidor eléctrico, prepara café para él y té de escaramujo (rico en vitamina C) para ella.

—Gracias, huele muy bien. ¿Tienes un poco de leche?

—No estoy segura... quizás haya.

Vinnie abre su miniatura de nevera, que está sobre la encimera y tiene un tamaño que en los Estados Unidos sólo se consideraría apto para un dormitorio de estudiante. Ahora está casi totalmente llena por unos tres litros de sopa de aguacates y berros, hecha según la receta de Posy Billings que apareció en «Harper's/Queen» y reservada para el almuerzo de mañana, que deberá cancelar si no se siente mejor.

Con el fin de buscar la leche, Vinnie levanta el cuenco con sopa y se vuelve para apoyarlo en la encimera. En ese preciso instante Chuck se vuelve hacia ella. Se produce un choque: el cuenco de acero inoxidable se desliza de sus manos y cae al suelo; ella y Chuck se empapan con sopa verde fría y café negro caliente.

—¡Caray! Disculpa.

—¡Maldición!

—No vi... Dios mío. Lo siento. Permíteme... —Chuck coge un paño de cocina y empieza a limpiar el café y la sopa de la pechera de Vinnie.

—No es nada —dice Vinnie, tragando con dificultad su irritación y la palabra «patoso»—. También es culpa mía —coge una esponja húmeda y empieza a limpiar a Chuck.

Afortunadamente ella lleva un vestido relativamente a prueba de sopas: algodón verde oliva densamente floreado, en un estampado de Laura Ashley; la camisa de cowboy de Chuck, en tela sintética amarilla y sus pantalones tabaco estilo del Oeste son mucho más vulnerables. Como es tan alto, casi todo se derramó en sus pantalones. Mientras Vinnie le pasa la esponja nota, súbitamente, que los pantalones contienen un bulto inconfundible e incluso impresionante... y, simultáneamente, que prácticamente Chuck le está tocando los pechos con un paño de cocina de lino a cuadros rojos.

—Gracias, ya es suficiente —retrocede tanto como puede en la diminuta cocina.

—Vinnie...

—Creo que lo mejor será poner la ropa en remojo para que se vayan las manchas, y cuanto antes mejor. ¿Por qué no vas

al lavabo y te desvistes? Pon todo en la bañera y deja correr el agua tibia, no caliente.

—Vale. Si tú lo dices...

Vinnie recoge los fragmentos rotos de la taza de café y empieza a fregar el suelo de la cocina, en seguida interrumpe, retrocede al dormitorio, se saca el vestido húmedo y pegajoso; y se pone una camisa y una falda. Su mente es un confuso torbellino. Tres litros de sopa perdidos... ¿qué servirá en el almuerzo de mañana? No había duda alguna de lo que pasaba por la mente y el cuerpo de Chuck... ¿o sí? ¿No estaría equivocada? ¿Tendría que salir mañana por la mañana a comprar un poco de paté? Sea como fuere, logró reaccionar bastante rápido... ¿lo bastante rápido? Al menos se lo quitó de encima.. ¿O medio kilo de gambas en el mercado de Camden Lock? Sí, pero no lo alejó lo suficiente. Ahora está en el cuarto de baño, prácticamente desnudo, con la ropa flotando en su bañera (oye correr el agua). Quizás las manchas de sopa salgan, aunque no el café, ¿pero qué se pondrá Chuck para reemplazar la ropa sucia? Tendría que haberlo enviado de vuelta a su hotel, pero ahora es demasiado tarde: no puede ir a ningún lado con la ropa empapada. Vinnie tiene la mente obnubilada por un exceso de aspirinas y no supo prever la situación. Si él tuviese un impermeable decente en lugar de ese horrible plástico transparente —le dedica una mirada al verlo colgando en el vestíbulo—, podría usarlo mientras se seca su ropa o incluso irse con él puesto.

—¡Eh, Vinnie! ¿Tienes un albornoz o algo por el estilo?

Bien, Chuck también se ha dado cuenta del problema. Tendrá que encontrar algo para que se ponga; no puede pasar la noche en el cuarto de baño, pero en cuanto salga intentará conquistarla. O no. Tal vez sólo se trataba de una reacción nerviosa. Quizás ella es demasiado imaginativa. Vinnie empieza a abrir armarios y cajones que sólo contienen vestimentas femeninas de su talla.

—¿Vinnie?

—Ya voy —desesperada, entra en el estudio y arranca la colcha del sofá—. Toma. Puedes envolverte con esto, que es todo lo que tengo —empuja por la puerta del lavabo un bulto áspero de tela tejida, con ribetes de diseño geométrico y flecos. Sin darle tiempo a plantear objeciones, vuelve a la cocina, pues el suelo sigue lleno de salpicaduras y manchas de sopa verde.

—¡Qué desastre! Permíteme ayudarte.

—No, gracias —Vinnie, a gatas, con un cubo de agua jabonosa y la misma esponja que usó para limpiar a Chuck, levanta la vista.

Botas de cuero decoradas con volutas, gruesas y desnudas piernas musculosas cubiertas de vello pelirrojo claro, la colcha del sofá que, envuelta alrededor de su cuerpo, parece más pequeña que antes. Se incorpora.

—Tienes una especie de planta verde en el pelo —Chuck se la quita y se la muestra.

—Berro —Vinnie lo tira—. Era sopa de berros y aguacates. Disculpa, iré a poner mi vestido en remojo.

—Bueno.

En el cuarto de baño sacude su vestido estampado Laura Ashley, todo pegajoso, y lo echa en la bañera; después se mira al espejo para asegurarse de que no tiene más sopa en la cabeza. Qué adefesio, qué vieja, gris y poco atractiva, piensa. Por supuesto, él no le hará ninguna insinuación. Al salir dedica un último vistazo a la bañera, donde están juntos su vestido y la camisa de Chuck con los pantalones, en embarazosa proximidad. Deja correr agua tibia para hacerles más lugar, provocando que la ropa gire y chapotee en un abrazo promiscuo. Venga, dómínate, se dice, y regresa a la cocina, donde se sorprende al ver que Chuck ha terminado de fregar el suelo.

—No esperaba… gracias —dice, notando que la colcha ha logrado transformar a Chuck de un falso cowboy en un indio falsificado—. ¿Quieres otro café?

—No, gracias —Chuck le dedica una breve sonrisa y una larga mirada. Vinnie, incómoda, no responde a ninguno de los dos gestos.

—Entonces —empieza a decir—, tal vez quieras…

—¿Sabes qué querría? —sin darle tiempo a responder, el indio de imitación la coge por los hombros y la besa de lleno en la boca.

—¡Mmm! ¡No! —protesta, aunque después de consumado el hecho.

—Oh, Vinnie. Si supieras cuánto hace que quería hacer eso. Desde el día en que tomamos el té. Pero no tuve el, no sé, el valor suficiente. Estaba tan desanimado…

Vuelve a abrazarla, con más delicadeza que ardor.

Tal vez sólo se siente especialmente amistoso, piensa Vinnie.

—Por favor, tomémoslo con calma —dice—. Y salgamos de la cocina antes de volcar algo más.

191

—Bueno.

Chuck se aparta para dejarla pasar y luego la sigue hasta la sala. Pero apenas llegan, se acerca nuevamente, arrinconándola contra la pared, debajo de una acuarela del New College. Esta vez su intención es, evidentemente, más que amistosa. Vinnie siente el latido de satisfacción que siempre ha seguido, para ella, a cualquier expresión de interés sexual: no seré atractiva, pero no estoy irremediablemente exenta de encantos. Recobra el aliento, trata de sosegarse. Pero es la primera vez desde que salió de los Estados Unidos que alguien ha hecho algo más que estrecharle la mano o besarla en la mejilla, y el abrazo de Chuck es íntimo, fuerte, profunda y alarmantemente reconfortante. Recorre todo su cuerpo un flechazo de calor, un impulso de relajarse, de olvidar quién es, dónde está...

—No, no —trata de decir—. Te equivocas, en realidad yo no quiero... —pero sus palabras son apenas un murmullo.

Apártalo, se ordena a sí misma, pero su cuerpo se niega... aunque una mano, con gran dificultad, logra mantener las partes bajas de sendos torsos separados por la vital distancia de escasos centímetros.

Es Chuck el primero en apartarse.

—Vinnie, espera un minuto —retira su gran mano cálida del interior de la camisa de Vinnie y respira laboriosamente—. Dios, esto es grandioso. Pero antes quiero decirte algo —vuelve a rodear sus hombros con la colcha—. ¿Por qué no nos sentamos un momento? ¿Vale?

—Vale —repite Vinnie con voz temblorosa.

—Ocurre que, se trata de... —Chuck, que se ha dejado caer en el sofá, se interrumpe—. ¡Que me parta un rayo!

—Adelante —lo apremia ella mientras ocupa una silla frente a él y comienza a recuperar el control—. Ya sé lo que vas a decirme.

—No lo sabes. Es imposible que lo sepas —parece enfadado, quizás atemorizado.

—Porque ya lo he oído antes.

La voz de Vinnie es casi estable. Observa a Chuck y piensa lo ridículo que es: un piel roja cómico y descomunal, de cara sonrosada, incompatible con el mobiliario inglés y la zaraza floreada.

—Quieres decirme que te gusto muchísimo, pero que quieres ser sincero y que debo comprender que tu matrimonio es muy importante para ti y que realmente amas a tu mujer.

—Nada de eso. No amo a Myrna... más bien la odio, o casi. Mi matrimonio está más muerto que una momia —la expresión de Chuck es sombría—. Lo que debo decirte es mucho peor —aferra la colcha, carraspea—. ¿Recuerdas que te conté que tuve un accidente en Tulsa y que me cargué mi coche?

—Sí —responde Vinnie, preguntándose si Chuck estará a punto de confesarle alguna vergonzosa incapacidad sexual.

—Vaya, no sólo me cargué el coche. Había un chico en un VW. Yo iba a todo gas por la autopista de Muskogee, más o menos a las dos de la madrugada, como mínimo a ciento cincuenta, con mi habitual cogorza de medianoche, cuando de repente salió el viejo VW del camino de acceso, zigzagueando como una gallina curda. Todavía lo veo. Tenía dieciséis años el crío e iba cargado de anfetas. Quise frenar pero mis reflejos no respondieron de inmediato, iba demasiado borracho.

—¿Y qué ocurrió? —pregunta Vinnie finalmente.

—Lo maté. Eso es lo que ocurrió —Chuck lanza una mirada inquisitiva y medrosa en dirección a Vinnie; después, como si temiera leer su expresión, traslada la mirada al suelo—. Ya conoces esos minúsculos coches extranjeros, no tienen la menor esperanza en un choque —informa a la alfombra—. El escarabajo quedó aplastado como una loncha de queso. El Pontiac tampoco quedó en gran forma, pero de alguna manera logré salir. Tenía una rodilla rota y me sangraba la cabeza, aunque en ese momento no me di cuenta. Pero el chico... quedó atrapado en el interior del VW, atravesado por el volante, aullando. No pude hacer nada por él... ni siquiera conseguí abrir la puerta —levanta la vista y mira a Vinnie—. Allí estábamos —prosigue—. Todo estaba oscuro alrededor, negro como el carbón. Uno de mis faros seguía funcionando y vi un trozo del camino cubierto de piezas metálicas que habían salido disparadas, un montón de vidrios aplastados como hielo machacado.

»Cuando llegó la poli, fui algo incoherente. Tenía cero coma doce de alcohol en la sangre e intenté pelear con ellos cuando quisieron subirme al coche patrulla: se me había metido en la cabeza la idea de que tenía que quedarme con el chico. Me redujeron, naturalmente. Resistencia a la autoridad, agresión a un agente y conducir en estado de alcoholismo, exceso de velocidad, incumplimiento de la debida prudencia... Más tarde los padres del chico decidieron demandarme por homicidio involuntario. Quise declararme culpable; en realidad, tal como

me sentía, no me importaba nada lo que pudiera ocurrirme. Myrna opinó que yo estaba chalado. Si no sentía ningún respeto por mí mismo, dijo, al menos podría tener la decencia de pensar en ella y en los chicos, en su posición en la comunidad.

—¿Lo hiciste?

—Sí. Por último lo hice. Dejé que me consiguiera un abogado caro, que ganó el juicio. Yo tenía preferencia de paso y el crío estaba drogado, lo que en Tulsa es mucho peor que estar borracho. Pero si yo no hubiese estado tan atiborrado de alcohol, lo habría visto a tiempo.

—Lo siento mucho —le dice Vinnie—. Es una cosa horrible.

—No puedo quitármelo de la cabeza. Al menos no podía. En los últimos tiempos he mejorado. Durante largo tiempo sentí que yo también tenía que morir para compensar de alguna manera a ese chico y a sus padres. De eso se trataba, principalmente. No era por haber perdido el trabajo, como te dije. Cada vez que subo a un coche, incluso cuando cruzo la calle a veces, pienso en ello. Sigo corriendo riesgos para ver si ocurre, y si lo lograra tal vez sería perdonado. Ya sé que es una especie de locura.

—Por supuesto, es demencial —dice Vinnie decididamente—. A ese chico o a sus padres no les serviría de nada que tú murieras en un accidente.

—«Ojo por ojo...»

—«Volvería ciego al mundo entero» —termina Vinnie.

—Sí... entiendo lo que quieres decir —de pronto Chuck sonríe—. Ese es un buen refrán. Nunca lo había oído antes.

—Gandhi.

—¿Qué? Ah, sí, aquel hindú —Chuck deja de sonreír—. De todos modos —se mueve incómodo en el sofá, protesta con un crujido—, pensé que tenías que saberlo. Quiero decir por si acaso no quisieras tener nada más que ver conmigo.

A Vinnie le han servido en bandeja de plata una excusa para echarse atrás, pero vacila. Sería odioso e hiriente rechazar a Chuck a causa de lo que le ha ocurrido en la autopista de Muskogee. Por cierto, el contenido de la bandeja le parece una justificación irrefutable para seguir adelante.

—No seas tonto —dice nerviosa—. Fue un terrible accidente y eso es todo.

—Oh, Vinnie —Chuck arremete con tanta precipitación que deja atrás casi toda la colcha y la envuelve en una acoge-

dora semidesnudez—. Tendría que haber sabido que dirías eso. Eres una buena mujer.

Vinnie no sonríe. Con anterioridad nadie le ha dicho eso, y sabe que es falso: no es, en el sentido probable que da Chuck a esa expresión, en ningún sentido, una buena mujer. No es especialmente generosa, valiente o cariñosa; roba rosas de los jardines y disfruta imaginando muertes horribles para sus enemigos. Desde luego, en su propia opinión, está plenamente justificada de ser así, considerando cómo la han tratado el mundo y sus habitantes; también tiene cualidades positivas: inteligencia, tacto, buen gusto.

—Para mí siempre has sido fabulosa —prosigue Chuck—. Caray, me salvaste la vida, poco más o menos —la besa en la cara, interrumpiéndose a intervalos para hablar—. Si no te hubiese conocido, probablente nunca habría pensado en buscar a mis antepasados… Ni habría encontrado South Leigh. La tarde en que tomamos el té estaba a punto de rendirme. Si no hubiera sido por ti, no habría descubierto al Viejo Mumpson, ni conocido a Mike, ni nada de nada. Me las habría arreglado para hacerme matar, seguramente. O, peor aún, ya estaría de vuelta en Tulsa.

—Espera —intenta responder Vinnie entre un beso y otro, a los que de alguna manera ha empezado a responder—. No estoy segura de que quiera… —pero ahora su voz se niega a funcionar y su cuerpo (rebelde, ávido) se aprieta contra el de Chuck. Ahora, ahora grita su cuerpo; más, más. Muy bien, dice a su propio cuerpo. Muy bien, ya que insistes. Pero sólo por esta vez. A fin de cuentas, nadie tiene por qué enterarse.

8

El corazón herido es veleidoso y brinca,
caprichoso, cual rana saltarina.

John Gay, *Molly Mog*

Por primera vez desde la fiesta de Rosemary, Fred no se toma muy en serio la pelea. El temperamento de ella siempre ha sido voluble y antes ya se había mostrado fugazmente irrazonable. En una ocasión, por ejemplo, faltó a una cita porque no le gustaba cómo la habían peinado: dijo que su cabeza parecía un nido de ratas y que no soportaba que él la viera así. Pero enmendó el plantón y con creces, cuando volvieron a encontrarse. Fred sonríe al recordarlo.

Cuando transcurren cuarenta y ocho horas, y Rosemary sigue sin atender su teléfono particular y no responde a los mensajes que ha dejado en su contestador telefónico, Fred empieza a desasosegarse. Luego recuerda que ella está trabajando: es artista invitada en una serie histórica de la televisión que se rueda esta semana. Hace algunas averiguaciones por teléfono, empezando por el representante de Rosemary, que aparentemente no sabe nada de ninguna pelea (buena señal, piensa Fred) y le informa que a la mañana siguiente filmarán exteriores a muy corta distancia de su casa.

Pletórico de esperanzas, se levanta a las ocho, traga un poco de café y una correosa tostada medio chamuscada (nunca ha logrado dominar las parrillas abiertas que usan en Inglaterra); sale a toda prisa hacia Holland Park. Aunque es temprano, la plaza donde rodarán y las calles adyacentes están atascadas de coches, furgonetas y lo que los ingleses llaman camiones de plataforma. Una parte del camino ha sido acordonado; junto a la barrera hay un policía en la relajada postura de alguien

197

a quien le han asignado una tarea fácil; empiezan a agolparse los peatones.

Aunque el cielo está encapotado con nubes grises y grumosas, una fulgurante luz dorada baña la fachada de una elegante casa de ladrillos, el antepatio y la acera. El sol artificial emana de dos hileras de tubos fluorescentes sobre postes, versiones miniaturizadas de los que ha visto en los partidos de béisbol nocturnos. El edificio no sólo resplandece por las luces, sino por una nueva capa de pintura: blanco brillante en las columnas y refinado negro brillante en los herrajes. Las verjas y el enmaderado de las dos casas vecinas también están recién pintados, aunque sólo en los costados visibles para la cámara: la parte de atrás de las columnas, por ejemplo, se ven a oscuras y resquebrajadas. En el otro extremo de la plaza, dos hombres subidos a una escalera bajan un cartel metálico en el que se lee COMIDAS COOMARASWAMY y lo reemplazan por uno de madera con la inscripción FARMACIA en mayúsculas victorianas sombreadas.

El donaire de Fred, su acento norteamericano y su estilo modestamente seguro de sí mismo le allanan el camino hasta el otro lado de la barrera. Franquea un sector de calzada abarrotado de gente y aparatos, plagado de culebras eléctricas —amarillas, negras, verde ponzoña— y aborda a una joven de expresión ansiosa que lleva un tablero con papeles en la mano.

—Ah, sí, Rosemary Radley interviene en el rodaje —le dice—. Ahora está en el interior de la casa, pero no podrá hablarle —coge a Fred del brazo para impedirle avanzar— porque empezamos a filmar en un par de minutos.

Como suele ocurrir en el mundo cinematográfico, el pronóstico resulta excesivamente optimista. Fred espera más de un cuarto de hora apoyado en el costado de una furgoneta que lleva la marca Electricidad Lee, y observa todo el escenario. Un hombre con guardapolvo azul sujeta con alambres flores de plástico blanco en los rosales que flanquean el sendero de entrada a la casa dorada; otros dos hacen algo con la iluminación. Un grupo de actores con vestuario eduardino charla junto al bordillo: una anciana de negro con una cesta, una mujer más joven que hace girar una sombrilla blanca fruncida, un hombre con traje de tweed y sombrero, una institutriz sujetando un cochecito de mimbre para bebé, vacío. Muchos miembros del equipo también parecen limitarse a esperar, aunque de vez en cuando hay brotes de actividad y gritos. Un hombre bajo y

rollizo que recuerda un castor desgreñado, con un suéter marrón harapiento y una mata de pelo gris enmarañado —con mucho el más desharrapado y menos atractivo de la compañía— da la impresión de ser en todo momento el epicentro del desorden. Fred lo descarta etiquetándolo de técnico incompetente —algún vago protegido por el sindicato— y lo responsabiliza de las demoras; después se da cuenta de que se trata del director.

Por fin el tumulto converge en un punto y se interrumpe. Se abre la puerta de la casa dorada; sale un solemne anciano con traje eduardino de mañana y a continuación una bella mujer engalanada de gris y rosa, su blonda cabellera sujeta en un moño en lo alto de la cabeza y un inmenso sombrero flotante de plumas y velos rosas, como el nido de un flamenco: Rosemary. El hombre le habla y ella responde en oraciones largas, sonriéndole dulcemente. Fred no oye lo que dice debido al ruido del tráfico en el fondo de la plaza y a las instrucciones que a gritos imparte el director. Piensa que aquello es muy extraño hasta que nota que no hay micrófonos a la vista. La escena se filma, pero el sonido no se graba, lo que probablemente harán más adelante, en algún estudio.

Ahora Rosemary y su acompañante descienden la escalinata de mármol, hablando y riendo con gran animación, o con la apariencia de hacerlo. La cámara retrocede; en la acera, la institutriz empieza a empujar el cochecillo cuesta abajo, la pareja joven camina en dirección opuesta. El castor levanta las manos y grita: «¡Corten! ¡Paren todo!». Dos mujeres y un hombre con monos de trabajo corren hacia Rosemary y el anciano, pululan a su alrededor, les acomodan la ropa, les alisan el cabello, les empolvan la cara. Su amada y el acompañante permanecen impasibles, recibiendo las atenciones sin más interés que el que pondría un maniquí en un escaparate. El castor habla con el cámara y luego con otro. Por último hace una señal; Rosemary, que ni siquiera ha mirado en dirección a Fred, vuelve a entrar en la casa.

Durante los cuarenta minutos siguientes se repite muchas veces esta serie de acontecimientos, con variaciones nimias. Rosemary y el anciano cambian de lado al descender los peldaños; caminan más rápido y después más despacio; el sombrero de flamenco se inclina en un ángulo diferente; un hombre que arrastra una sierra y una escalera corta una rama colgante por encima de la verja; alguien indica a la institutriz que avive el

paso; las luces vuelven a cambiar de lugar. En otros momentos, Fred, no familiarizado con el lenguaje de la producción televisiva, es incapaz de dilucidar qué es lo que han modificado. Dos veces los actores llegan al portal y se les acerca la vieja andrajosa vestida de negro, haciendo que Rosemary parezca preocupada, sonría graciosamente y haga una apelación inaudible, aunque seria, a su acompañante.

Fred vuelve a sentirse arrebatado por la belleza y el encanto de su amor, que parece casi sobrenatural bajo la sobrenatural luz del sol, y luego por su alegre resistencia. Cada vez que sale de la casa sonríe con la misma tenue brillantez, baja los peldaños con la misma gracia fácil, ríe del chiste inaudible del actor con la misma espontaneidad perfecta. Comprende por primera vez que Rosemary es algo más que una hermosa creación de la naturaleza, una azucena; observa que actuar por televisión es un trabajo arduo, aburrido, cualificado; la admira aún más que antes.

Al mismo tiempo, muchos detalles de la representación de Rosemary le producen cierta incomodidad. Su forma de inclinar la cabeza y apoyar tres dedos en la manga del actor en un ruego a medias serio, a medias infantil, por ejemplo. Hasta ahora, ha creído que ese gesto era natural, impulsivo, íntimo... no una afectación escénica. ¿Será por eso que Rosemary nunca se ha decidido a pasarle el vídeo de *El castillo de Tallyho*, aunque muy a menudo han hablado de ello?

Por fin hacen un alto en el rodaje. El cochecillo queda abandonado en medio de la calzada; los electricistas y carpinteros (Rosemary diría «chispitas» y «astillitas») se apoyan en sus equipos y abren latas de bebidas gaseosas; se distribuye café en vasos de plástico. Por último ella vuelve a salir de la casa, sin sombrero. Fred se precipita hacia ella, eludiendo como puede la maraña de cables, a riesgo de caer.

—¡Freddy! —el rostro de ella se ilumina de placer, exactamente como se ha iluminado una y otra vez ante la cámara—. ¿Dónde has estado? ¿Por qué no me llamaste? No... no debes tocarme, estoy rebozada en maquillaje —le da un rápido abrazo desviando la cara, que en un primer plano presenta una superficie pastosa anormalmente perfecta, como la casa recién pintada.

—Lo hice, pero no llegué más allá del contestador automático. Y tú no me devolviste ninguna de mis llamadas.

—Pamplinas, querido. No encontré ningún mensaje.

—Llamé como mínimo cuatro o cinco veces y siempre dejé mi nombre —insiste Fred.

—¿Sí? ¡Qué estúpidas son estas chicas! Supongo que están celosas y por eso intentan arruinar mi vida amorosa —Rosemary emitie su acostumbrada risilla.

—No puedo creer... quiero decir, ¿por qué domonios querrían hacer eso?

—¿Quién sabe? —Rosemary se encoge de hombros—. A veces la gente es muy rara —alarga la mano para tocar los bucles oscuros de Fred—. No como tú. Eso es lo que adoro de ti, queridísimo Freddy... eres tan razonable. Ven al camerino. Tengo que sentarme; este corsé me está matando.

Lo guía hasta un autobús aparcado calle arriba, con las puertas abiertas. En el interior han quitado la mayoría de los asientos; ahora el espacio está lleno de espejos, percheros, sillas y mesas plegables de metal.

—Oh, querido —vuelve a abrazarlo, ahora más estrechamente; se sienta, echa una rápida mirada penetrante a un espejo y gira—. Me hace tan feliz verte; tengo unas novedades maravillosas. Pandora Box nos ha invitado a pasar la última semana de junio en su torre de Gales; el paraje es glorioso y Goerge ha adquirido los derechos de pesca en el río... ¿Te gusta pescar?

—Sí... pero ya sabes que no estaré aquí a finales de junio.

—Freddy, por favor, no empecemos de nuevo —vuelve a girar hacia el espejo y empieza a intercalar mechones dispersos de cabellos sedosos entre ondas de oro blanco.

—No puedo evitarlo, maldición. Debo volver a dar clase. Además, estoy en quiebra. No puedo permitirme el lujo de quedarme más tiempo, aunque pudiera hacerlo por razones de trabajo.

—Oh, Freddy —repite Rosemary, aunque de una manera muy distinta, delicada y sorprendida, al tiempo que se apoya en el respaldo de la silla plegable, se inclina hacia él y extiende sus brazos blancos y redondos deliciosamente velados por encajes grises—. No debes preocuparte por eso, gatito. Si sólo se trata de eso, estoy en condiciones de echarte una mano. Ahora estoy bastante desahogada gracias a los bienes residuales y esto que estamos rodando... es un plomo, pero pagan bien.

—No pienso vivir de ti —dice Fred, abochornado.

—No te estoy ofreciendo mantenerte, tonto. Todavía no he llegado a eso, espero —Rosemary ríe a la ligera, aunque hay

una arista de impaciencia en su voz—. Sólo me propongo prestarte algo.

—No puedo aceptar dinero tuyo. Eso arruinaría nuestra relación.

—Oh, santo cielo, no seas memo. No sería demasiado. Además, podrías ahorrar algo mudándote de ese horrible piso por el que pagas demasiado y viviendo un tiempo conmigo, si quisieras. Cuando estemos en Irlanda, todo será prácticamente gratis. Y podrías pedirle a Al que te diera un papel de extra. Sería un jolgorio, ¿no te parece?

—Bien.. —dice Fred, notando que Rosemary parece haber adoptado junto con sus modas la jerga de la época victoriana.

—No tendrías que abrir la boca —le asegura—. Claro que de cualquier manera no podrías, debido a tu acento yanqui.

Fred sonríe. Aunque imposible desde un punto de vista práctico, la fantasía de aparecer en la televisión británica con Rosemary es placentera.

—Pero podrías hacer de silencioso y pensativo ayudante de jardinero, o de gitano vagabundo, o cualquier cosa parecida. Y te pagarían algo, por supuesto. Yo me empeñaría en que así fuera.

—No —replica Fred con firmeza. Frunce el ceño, representando inconscientemente el papel que le asignó la imaginación de su amada—. Eso sería tan malo como aceptar tu dinero. Peor.

Las cejas rubias de Rosemary, finamente delineadas con lápiz, se juntan en una arruga diminuta aunque de algún modo amenazante. Se incorpora graciosamente y alisa los adornos de encaje de su falda.

—Realmente, te estás portando como un estúpido —dice, mirando a Fred desde arriba—. Crees que eres partícipe de un drama histórico; eres tú quien debería ir vestido de época. Quieres convertirnos en dos desgraciados, sólo en base a algún principio moral victoriano según el cual un hombre no puede tomar dinero prestado de una mujer.

—No, no de la que ama —dice Fred con tono porfiado.

—No comprendo lo que ocurre —su voz musical tiembla, lo mismo que su pequeño mentón redondeado por encima del cuello alto rematado en volantes—. ¿Qué quieres de mí? ¡Maldito seas! —arranca un pañuelo de papel de una caja de cartón y emborrona sus ojos brillantes de humedad—. Me estás arruinando el maquillaje.

Fred se levanta para abrazarla. Evitando la cara cremosa y pegajosa, los ojos salpicados de carbonilla, besa los sedosos cabellos por detrás de la oreja, el suave cuello velado por los encajes, los blancos dedos ensortijados que sostienen el pañuelo húmedo.

—Nada. Todo. Sólo quiero que sigamos amándonos. Eso es todo.

—Durante cuatro semanas.

—Sí —dice él, distraído por la contrastante rigidez y flexibilidad del cuerpo de Rosemary: la pesada y resbaladiza seda tornasolada, los frágiles tules y encajes; el tacto del corsé debajo, la carne complaciente más abajo aún; la acerca a él.

—Eres una mierda —dice Rosemary con tono grosero y desconocido, empleando un término que nunca había oído ni esperaba oír de sus labios—. Quítame de encima tus manos asquerosas —impresionado, Fred retrocede—. Tendría que haberle prestado antención a Mrs. Harris —prosigue con su propia voz, aunque cargada de rabia—. Me advirtió que no debía confiar en ti —lo mira a la cara, con los ojos entrecerrados—. «Es un guiñapo yanqui», me dijo hace mucho. «Es un embustero de pacotilla, un forajido engañabobas.»

—Rosemary, querida...

—Disculpa, por favor. Tengo que hacer que repasen mi maquillaje —envuelta en un frufrú de raso, Rosemary sale andando con paso ligero.

Fred permanece inmóvil un instante, atónito; luego echa a correr tras ella.

—Rosemary, por favor...

Rosemary se detiene. Lo mira fríamente y llama a la policía.

—¡Agente!

—Sí, ¿qué desea, señorita? —se aproxima, sonriente.

—¿Me haría el favor de echar a este hombre? —señala a Fred con la cabeza—. Me está molestando.

—En seguida, señorita.

—Gracias —dedica al agente una sonrisa más deslumbrante aún por la humedad de carbonilla de sus grandes ojos gris azulado y se aleja.

—Está bien, no es necesario que me empuje, me voy —dice Fred mientras aparta de su brazo la mano del agente de policía.

Se abre paso a través de las culebras eléctricas, alrededor de

la barrera y pasa junto a una multitud de espectadores. Se vuelve y por encima de sus cabezas mira la casa bañada de una fulgurante luz artificial. En el antepatio, un hombre con un cubo y una brocha pinta metódicamente las rosas plásticas con un rutilante carmesí.

Ni siquiera después de esta escena Fred se siente totalmente desalentado. Jamás en su vida le ha rechazado una chica o una mujer que le interesara de verdad, y está casi tan seguro de los sentimientos de Rosemary como de los propios. ¿Acaso no se puso a llorar ante la mera idea de separarse de él?

Claro que no se toma demasiado en serio sus lágrimas. Antes ya había visto llorar a su amada: después de una película triste, o por la muerte de un actor al que apenas conocía; y media hora después, la había visto reír a carcajadas por algún escándalo protagonizado por el mismo actor y relatado por algún amigo. Sospecha que el temperamento teatral goza con las escenas emotivas y los enredos creados por malentendidos, con los que después también goza desenredándolos. El clima de su relación amorosa siempre ha sido, si no tormentoso, espectacularmente variado, mutable como la primavera inglesa: al sol radiante siguen chubascos de indiferente brisa.

Pero a medida que pasan los días sin poder acercarse a Rosemary, Fred se siente más tenso e incluso desesperado. Su humor cambia de hora en hora. Está indignado con Rosemary y no quiere volver a verla; quiere volver a verla pero sólo para echarle una bronca, para hacerle saber lo furioso que está; quiere entrar a hurtadillas en su casa, imponerle su amor; quiere implorarla: ¿no lo ha mantenido a distancia bastante tiempo? Quedan muy pocas semanas; es una perversidad y un exceso por parte de ella dilapidar así los días.

Asimismo, y por vez primera, se pregunta seriamente si no debería ceder a las demandas de Rosemary. ¿No tendría que mandar un telegrama o telefonear a las oficinas de la facultad de verano en Corinth para decir que no podrá dar clases esta temporada, tal vez alegar que está enfermo? ¿Acaso dos meses con Rosemary en Inglaterra no valen mucho más, aunque se enfaden sus colegas más antiguos y aun al coste de arriesgar un ascenso? Pero si no da clases en el verano, ¿de qué demonios vivirá? Ahora está prácticamente sin blanca y, si se queda —no hay que darle vueltas—, vivirá de Rosemary, en su casa; per-

mitirá que le paguen todas las comidas y, cuando vayan a Gales o a Irlanda, los billetes de tren y de avión. Será lo que suele llamarse un mantenido, un hombre acorralado, alguien cobijado y alimentado y enjaulado como un animal doméstico de lujo. La última vez que se vieron Rosemary le llamó «gatito». ¡No, no, jamás!

Si lograra encontrar la llave de la casa de Rosemary que ella le había dado, entraría y esperaría su regreso. Pero la había perdido; seguramente la había olvidado el día de la fiesta. Sin la llave, hace únicamente lo que puede: telefonea una y otra vez; va incluso hasta la casa de Chelsea, pero nunca encuentra a nadie, con excepción del día en que estaba Mrs. Harris quien no le había dejado entrar ni darle un mensaje; sólo había gritado a través de la puerta cerrada a cal y canto algo semejante a «¡cabrones fuera!». ¿Estará viviendo Rosemary al otro lado? ¿Habrá abandonado la ciudad? Fred prueba con su representante, pero ahora el hombre es frío y afablemente poco comunicativo. Lo lamenta muchísimo, dice, pero no tiene la menor idea de dónde puede estar Rosemary: dos evidentes mentiras.

Las amistades de Rosemary se muestran más accesibles, pero igualmente inútiles. Y su simpatía, comprende Fred ahora, es y siempre ha sido más genérica que específica. En el pasado, como era el amiguito de Rosemary, le preguntaban por su trabajo y solicitaban sus opiniones en cuestiones culturales, políticas y domésticas. Ahora le dejan caer, aunque en todos los casos con un gesto delicado y casi intrascendente, como si barrieran las migajas de una mesa para que cayeran al suelo. Todos tienen modales encantadores; cuando telefonea, son uniformemente amables, aunque más bien imprecisos y siempre están «terriblemente ocupados». Algunos parecen tener dificultades en recordarlo. («Ah, sí, Fred Turner. Me alegro de oírte.») Aunque no se marchará hasta dentro de unas semanas, le desean un agradable viaje de regreso a *the States*, como si ya tuviera un pie en la escalerilla del avión. Hacen caso omiso de sus preguntas sobre Rosemary como si no las hubieran oído, o responden con lo que él comienza a reconocer como la clásica palabrería desviatoria de las clases altas británicas cuando deben afrontar una insignificancia molesta. («Sabrá Dios, yo no tengo la más mínima... ¿no tenía pensado ir a la Auvernia o a algún sitio así?») Los amigos más íntimos de Rosemary, que podrían ser más útiles y con los que habría podido ser más directo, no están al ancance de la mano. Posy vive en las afueras

y no tiene su número de teléfono (que no figura en la guía); Erin, Nadia y Edwin están de viaje al extranjero.

Su colega y compatriota Vinnie Miner tampoco sirve de nada. Cuando la vio la semana pasada en el British Museum le prometió que hablaría en su nombre a Rosemary, prometió explicarle que Fred no quería irse de Londres, que la ama... Su misión no ha dado resultado alguno, si es que la cumplió, lo que pone en duda. Y aunque la hubiera cumplido, piensa Fred, con toda posibilidad no lo hizo bien. Si alguna vez en su vida Vinnie supo lo que era un verdadero sentimiento amoroso, por no hablar de una verdadera pasión sexual, probablemente lo habría olvidado.

En tanto él, Fred, está —maldita sea, tiene que reconocerlo— emocional y físicamente obsesionado. Sólo puede pensar, día y noche, en Rosemary. Intenta trabajar en casa, va al BM, pero no puede concentrarse, no puede leer, no puede tomar notas, no puede escribir. Aunque por primera vez en meses ha contado con todo el tiempo del mundo: interminables días y noches vacíos de contenido.

Otra vez, como hizo el último invierno, se ha entregado a deambular por Londres. Pero ahora sabe que la ciudad existe; que una vida rica, intensa y completa discurre intramuros, detrás de las ventanas con las persianas cerradas y las cortinas corridas. En todas partes pasa por casas, restaurantes, edificios de oficinas, tiendas y bloques de apartamentos en los que ha estado con Rosemary; las calles mismas reflejan los fantasmas casi visibles de su romance. Embargado de emociones, a menudo cree ver a Rosemary a lo lejos: entrando en Selfridge's, o en los vestíbulos de algún teatro durante el entreacto; divisa su halo de cabellos claros y su paso ligero tres manzanas más allá, bajando Holland Park Road o apeándose de un taxi en Mayfair. Le palpita el corazón; corre, esquivando el tráfico y empujando a los transeúntes, hacia la que siempre resulta ser una desconocida.

Hoy Fred se encuentra en una zona de Londres en la que abriga pocas esperanzas de tropezar con Rosemary. Camina por el Regent's Canal, arriba del Camden Lock, un cálido día de junio, con Joe y Debby Vogeler. Avanzan lentamente pues Joe empuja el cochecillo del bebé y el viejo camino de sirga está atestado de paseantes domingueros. Cuando Fred vuelva a su piso y a la máquina de escribir, casi todo el día de trabajo es-

tará agotado. Por otro lado, si se hubiera quedado en casa, probablemente tampoco habría logrado hacer nada. Su mente es incapaz de centrarse en el siglo dieciocho; está fija con demasiada firmeza a finales del veinte, específicamente en el instante en que, menos de veinticuatro horas a partir de este momento se encontrará cara a cara con Rosemary por primera vez en dos semanas, y ella tendrá que escucharlo.

Joe y Debby también están preocupados, aunque en su caso por una faceta más verbal. Les obsesiona el desarrollo intelectual de su bebé, mejor dicho la ausencia del mismo. Jakie ya tiene dieciséis meses, en nombre de Dios, y todavía no ha empezado a hablar —no ha dicho una condenada palabra, aunque muchos críos de su edad o incluso menores (citan ejemplos) ya son desalentadoramente orales. Su ansiedad, piensa Fred, es evidentemente una función de lo que algunos críticos modernos denominarían sobrevaloración del lenguaje; apenas les importa que Jakie sea, como él mismo dice ahora, un niño sano, fuerte, activo.

—Si empezara a hablar, se parecería mucho más a una persona real —explica Debby—. Sí, por supuesto, ya sé que es sano y a veces hasta dulce, pero no es exactamente humano, ¿entiendes lo que quiero decir?

—Es una frustración no poder comunicarse con él —interviene Joe—. No saber todas las cosas que estará pensando y experimentando. Nuestro propio hijo. No podemos dejar de preguntarnos qué dirá cuando se decida a hablar.

—Podrías decepcionarte —observa Fred—. Mi padre me contó una vez que, cuando yo era bebé, él solía observarme; albergaba profundos pensamientos wordsworthianos acerca de la infancia, y se preguntaba qué mensaje del reino de la gloria yo le transmitiría. Finalmente aprendí a hablar y dije mi primera oración: «Freddy quiere galleta».

—¿Qué edad tenías cuando dijiste eso? —inquiere Debby, que no comprende el significado de la cuestión.

—No tengo la menor idea —suspira Fred.

—Casi ningún niño elabora oraciones enteras hasta alrededor de los dos años —dice Joe—. Pero en general dicen palabras sueltas mucho antes. Normalmente. Jakie balbucea bastante, pero no pronuncia una sola palabra. ¿Qué opinas tú?

—A mí me parece que el niño está muy bien —dice Fred, que no tiene ninguna experiencia en bebés.

Quizás algo no funciona bien en el caso de Jakie. ¿Cómo

cuernos puedo saberlo? Lo pasa mal reflexionando en este tema o en cualquier otro; apenas ve el pintoresco panorama a través del cual avanza: a un lado una orilla de largas hierbas y florecillas silvestres, a otro las barcazas de colores brillantes y los altos castaños de Indias en los jardines de la orilla opuesta, que han empezado a sembrar su racimos floridos en el canal, tranformándolo en una alfombra flotante de estrellas en tonalidades cremas y rosas. Ahora, para él, Londres sólo es visible en dolorosos fogonazos de la memoria; casi todo el tiempo deambula por una ciudad de figuras y ruidos desvaídos, en penumbras.

Prácticamente la única gente que Fred ha visto desde la fiesta de Rosemary son los Vogeler, los ha visto más de lo que desea, sobre todo porque carece de energías para inventar excusas. La opinión de Joe y Debby sobre Londres ha mejorado con la llegada del buen tiempo, aunque no mucho. Sin duda eso mejora, reconoce Joe, pero válgame Dios, tendría que hacer más calor a esta altura de junio. En casa, hace meses que estaríamos nadando, dice Debby. Y ya puedes olvidarte de conseguir un bronceado decente.

La opinión de los Vogeler es compartida por varios amigos que se han hecho aquí: dos historiadores canadienses que conocieron en la cantina del British Museum, y otra pareja de australianos, parientes de la anterior. Los cuatro coinciden con Joe y Debby en la insuficiencia de la alimentación británica, la tibieza de la cerveza, la frialdad de los nativos y la decepcionante pequeñez de cada monumento nacional y cada atracción turística.

Además, conocen la explicación. Andy (el australiano) trazó las líneas generales para conocimiento de Fred, en un club de Hampstead, la semana pasada. El problema actual de Gran Bretaña, afirmó, consiste en que durante trescientos años sus ciudadanos más intrépidos y enérgicos, emancipados y robustos abandonaron este reducto y se afincaron en las colonias, término que también abarca los Estados Unidos, ¿vale? Los que se quedaron atrás, mediante un proceso de selección natural, se volvieron cada vez más tímidos, inertes, serviles y enfermizos. Caray, bastará con que pases la mirada a tu alrededor, prosiguió Andy. Hoy los ingleses son unos híbridos pálidos y tristes, la hez de una estirpe otrora noble.

Sí, admitió Andy, Australia fue colonizada por convictos, pero espera un momento, compañero, en primer lugar pre-

gúntate a ti mismo cómo llegaron a ser convictos. En realidad eran individuos de la clase obrera que no querían aceptar esa mierda de sistema de clases ni joderse la vida trabajando como negros por unos peniques ni alimentarse con unas caritativas gachas cuando fueran demasiado viejos para trabajar. Tenían imaginación y agallas; corrieron riesgos, intentaron coger parte del botín producto de sus esfuerzos. Moll Flanders y no Oliver Twist.

Fundamentalmente, la actitud de todos estos colonos —incluyendo ahora a los Vogeler— hacia Gran Bretaña es la misma que tiene la gente de éxito hacia sus padres, a los que han superado. Admiran la historia y las tradiciones inglesas, experimentan una simpatía especial por su paisaje y su arquitectura, pero de ningún modo quieren volver a vivir aquí.

La experiencia de lo que Fred considera el Londres real, interior, que Joe y Debby compartieron en la fiesta de Rosemary, no ha afectado sus puntos de vista. Casi toda la gente que conocieron allí les pareció «del tipo farsante-camelero» y todavía están picados por la reacción de ciertos invitados ante la presencia y la conducta de su bebé. Fred tiene la impresión de que en especial Debby parece cultivar su propio encono como si fuera un crío feo y quejica, el mismísimo Jakie en una mala tarde. La confesión de Fred sobre la pelea entre él y Rosemary, sumada a su relato del último encuentro con ella, sólo ha servido para confirmar sus prejuicios.

—Así son los ingleses, en especial los de clase media —informa Joe a Fred cuando giran para volver a bajar por el camino de sirga en dirección a Camden Lock—. Con ellos uno nunca sabe dónde está parado.

—La pérfida Albión —insinúa Fred, que en cierto modo coincide con Joe y en parte se apiada de su ignorancia.

—Sí, eso es —Joe no quiere asimilar la ironía—. No niego que, cuando quieren, pueden ser muy simpáticos. Comprendo lo que sentías por Rosemary Radley; yo mismo me deslumbré cuando la conocí. Pero tu mentalidad y la suya están a años luz de distancia.

—Fff.. —Fred emite un refunfuño de malestar.

No es la primera vez que se pregunta por qué las parejas casadas se sienten perfectamente autorizadas a analizar los asuntos de sus amigos libres, mientras que, si a él se le ocurriera hacer algún comentario sobre la relación entre Joe y Debby, ellos se pondrían justificadamente furiosos.

—Estoy absolutamente de acuerdo —dice su mujer—. ¿Qué pasa ahora? —se pone en cuclillas para ver qué le ocurre a Jakie, qua ha empezado a gemir y retorcerse en el cochecillo: es una de sus malas tardes.

—Parece que quiere bajar —sugiere Fred.

—Siempre quiere bajar. Bueno, está bien, tontín —Debby desenreda al bebé y lo deja hacer pinitos en sus inseguros pies: hace muy pocos meses que camina—. Vale, espera un segundo. ¡Cielos! —arregla el guardapolvo de algodón a rayas y la gorra, que dan a Jakie el aspecto de un maquinista ferroviario enano, y sujeta firmemente su manita regordeta.

—Tienes que volver a analizar tus prioridades —aconseja Joe a Fred cuando retoman la marcha, ahora a paso de bebé, por el camino de sirga, empujando el cochecillo vacío.

Mudo, Fred se niega a hacerlo.

—Eso estaría muy bien —dice Debby—. Quiero decir que nunca hubo ningún futuro en esa relación, al fin y al cabo. En primer lugar, Rosemary Radley es muy vieja para ti.

—Yo no opino lo mismo —dice Fred, con los nervios de punta—. Tú eres mayor que Joe, ¿no?

—Tengo quince meses más que él, lo que no tiene ninguna importancia —retruca Debby, con voz no del todo apacible.

—Muy bien. Rosemary tiene treinta y siete. ¿Cuál es la diferencia si nos amamos? —dice Fred, lamentando haber confiado alguna vez en los Vogeler e incluso haberlos conocido.

—Rosemary no tiene treinta y siete —afirma Debby—. Ni soñarlo. Tiene unos cuarenta y cuatro... quizás haya cumplido ya los cuarenta y cinco.

—Eso es mentira —Fred ríe, enfadado.

—Lo leí en «Sunday Times».

—¿Y qué? Eso no le da visos de verdad —dice Fred, recordando que a menudo su amada se ha quejado de las repugnantes mentiras publicadas sobre ella y otros artistas—. ¡Que se vayan a hacer puñetas!

—Está bien, no tienes por qué creerlo —el tono de Debby combina el fastidio con la condescendencia—. ¡No, no, Jakie! En realidad no quieres eso —se agacha y quita a su bebé una pelota de goma semiaplastada, con un dibujo agrietado y desteñido de la bandera del Reino Unido—. Cosa sucia y fea. Joe, ¿quieres esperar un momento?

Debby transfiere la mano del combativo bebé a su padre

y arroja la pelota cuesta arriba. Jakie la contempla, siguiéndola con la mirada, y suelta un aullido de sorpresa.

—¡Mira, Jakie, mira! —grita su padre con la intención de distraerlo—. Mira ese... barco —señala un bote amarrado en la otra orilla—. ¡Maldición!

La pelota aplastada ha vuelto a aparecer entre las malezas; bota por el sendero, más adelante, y se introduce en las escurridizas aguas verde rana del canal, donde se suma a una flotilla de detritos que incluye una botella de lejía de material plástico, media naranja, trozos de madera y paja anegados.

—¡No Jakie! —Joe retiene al crío gritón—. Gérmenes malos. Ya se han ido.

—Tú no deseas esa bola vieja y sucia —insiste Debby... una mentira obvia, piensa Fred—. ¡Basta ya! —el bebé, en un paroxismo de deseo insatisfecho, patalea y chilla con toda la fuerza de sus pulmones; su rostro se ha desnaturalizado en una máscara que es una mueca amoratada.

—Mierda —bufa Joe—. Venga, Jakie. Arriba —alza al esforzado duendecillo quejumbroso y lo sienta en sus hombros—. A la una, a las dos... —Joe empieza a columpiar a su hijo de una forma que Fred supone destinada a ser tranquilizadora, al tiempo que baja a zancadas el camino, seguido por Debby y el cochecillo—. A la una, a las dos. Qué bonito es mi bebé.

—Oye, disculpa si lo que dije te molestó —dice Debby, mientras dejan atrás la bola flotante y los gritos de Jakie disminuyen hasta convertirse en un lastimero gorjeo.

—No es nada —dice Fred, magnánimo con los Vogeler, progenitores de un gnomo retardado.

—Es que no me gusta verte deprimido por algo así.

—Algo así —dice Fred—. Ya pasará —agrega, pensando que, con un poco de suerte, él y su amada volverán a estar reunidos al día siguiente a esa misma hora.

—Por supuesto —le dice Joe—. De cualquier modo, Rosemary Radley no es realmente lo que tú deseas.

—Apuesto a que cuando estés en los Estados Unidos interpretarás toda la experiencia de una manera muy distinta —dice su mujer.

—Mmm —murmura Fred; acaba de ocurrírsele que para los Vogeler su pasión por Rosemary es más o menos exactamente equivalente a la pasión de Jakie por una vieja pelota de goma.

—Naturalmente —añade Debby—. Lo que tú necesitas es una mujer con una auténtica consistencia intelectual. Eso es lo que siempre he pensado —prosigue, confundiendo el silencio de Fred con receptividad—. Alguien con quien puedas realmente comunicarte a tu nivel. Con quien compartir tus ideas.

—Así es —interviene Joe—. Por ejemplo, alguien como Carissa.

—Carissa nunca se habría comportado de manera tan caprichosa e irracional. Con ella siempre sabes qué pisas. Carissa da la cara; me acuerdo una vez que...

—Oye, Debby —la interrumpe Fred, deteniéndose y volviéndose hacia ella—. Hazme un favor: deja de mencionar a Carissa. No estamos hablando de ella.

—Sí estamos hablando de ella —dice Joe—. Oh, está bien —concede al ver la expresión de Fred—. Si eso es lo que sientes...

—Eso es lo que siento, maldición —exclama Fred.

Se le ocurre que él y los Vogeler están en trance de protagonizar una verdadera pelea —tal vez la ruptura de una amistad de siete años. Pero en su actual estado de ánimo, le importa un pepino.

Ahora todos se detienen en el camino, mirándose. Pero las evasivas aguas verdes siguen fluyendo, trasladando desechos flotantes. Jakie mira por encima del hombro de su padre, ve llegar su tesoro perdido y empieza a hacer gorgoritos, emocionado:

—Ohhh. ¡Oo-aa-uu! ¡Ba... bu... bo... bola!

—¡Bola! —grita Joe—. ¡Debby, ha dicho «bola»!

—¡Lo oí! —el semblante rígido y contrariado de Debby se deshace en una sonrisa de deleite—. Jakie, querido. Dilo de nuevo. Di «bola».

—¡Buuu... da-a! Boua. ¡Bola! —el bebé estira la mano hasta el objeto de su deseo, que pasa flotando, rodeado de basuras empapadas.

—Ha dicho «bola» —declara su madre con tono triunfal.

—Su primera palabra —tiembla la voz de su padre.

—Bola —suspira Debby—. ¿Has oído eso, Fred? Dijo «bola».

Pero ni ella ni Joe esperan una respuesta; olvidando a Fred, contemplan a su hijo con alivio y admiración y luego lo envuelven en un doble abrazo, lo cubren con besos de alegría.

El encuentro con Rosemary al día siguiente ha sido planeado sin su conocimiento o consentimiento. Los periódicos del

domingo anunciaron que aparecería en un programa de radio presentando las memorias recién publicadas de su amiga Daphne Vane, y Fred ha decidido estar allí. Después de (vanos) intentos de trabajar toda una mañana en su libro, comprueba por enésima vez la hora y la dirección, y sale.

El estudio, cuando lo halla, resulta desalentador: no es el lugar que alguien elegiría para encontrarse con el ser amado. Fred habría preferido el edificio de la BBC en Portland Place, donde fue una vez con Rosemary: un templo Art Decó, con un estallido de sol dorado sobre la puerta y la hilera de ascensores brillantes. Detrás había un laberinto de pasillos por el que bajaba deprisa gente con la expresión del Conejo Blanco. Las salas de sonido eran acogedoras conejeras rodeadas de vapuleados sillones de cuero blanco, micrófonos y tableros de distribución de aspecto histórico; aún parecía reverberar la batalla de Inglaterra en la atmósfera cargada de humo..

La emisora comercial es fría, anónima y exageradamente contemporánea; el vestíbulo con vidriera está decorado en el estilo minimalista de Madison Avenue. Diez o quince adolescentes apoltronados en divanes de plástico mascan chicle zangoloteando sus rodillas al ritmo machacón de un rock.

—He venido a ver a Rosemary Radley —grita Fred por encima del estrépito a una joven y sexy recepcionista de labios magenta e iridiscentes párpados verde viscoso—. Participará en el programa Arte Vivo a las cuatro.

—Tu nombre, por favor.

Fred lo dice y un segundo después piensa que quizá debería haber dado otro nombre.

—Un momentito, encanto, veré qué puedo hacer —le dedica una mirada abiertamente admirativa y una brillante sonrisa de ciruela madura; levanta el teléfono rojo—. Están tratando de localizarla —vuelve a sonreírle—. ¿Eres norteamericano?

—Así es.

—Ya me parecía. Mi sueño dorado es ir a los Estados Unidos —presta atención por el auricular, su sonrisa de ciruela madura se transforma en sonrisa de ciruela pasa; por último menea la cabeza negativamente.

—Dile que es importante. Muy importante.

La recepcionista le dedica otro tipo de mirada, igualmente admirativa aunque menos respetuosa; Fred comprende que ha vuelto a clasificarlo: ha pasado de VIP a cero a la izquierda. Ella vuelve a hablar por el brillante teléfono rojo.

—Lo siento. Nada que hacer —dice finalmente—. Te dejaría pasar, pero después me las harían pasar moradas.

—Esperaré a que termine el programa.

Fred se dirige hacia un cubo forrado en imitación charol. Se sienta en el borde, a esperar, mientras otros visitantes se acercan al escritorio; después de hacer averiguaciones por teléfono, la recepcionista pulsa un zumbador, permitiéndoles atravesar las puertas acolchadas de imitación piel con tachones metálicos, la música rock resuena en un crescendo, provocando que algunos apoltronados adolescentes que están a sus espaldas se levanten y bailen con histéricos movimientos espasmódicos.

La música retumba hasta un punto final y sigue un rosario de ensordecedores anuncios comerciales. Los adolescentes se precipitan hacia el fondo del vestíbulo; algunos llevan álbumes de autógrafos en la mano.

«No te pierdas esta asombrosa oportunidad. ¡Aquí y AHORA! Estás sintonizando con Arte Vivo.» Se oyen unos compases de música melancólica.

«Una vez más, bienvenido a Arte Vivo.» Suena una voz diferente, aflautada y confidencial. «Soy tu anfitrión, Dennis Wither. Esta tarde nos espera un auténtico lujo; hablaremos con la exquisita dama Daphne Vane, cuya autobiografía *La búsqueda de Vane: una vida en el escenario,* acaba de ser publicada por Heinemann. La señora Daphne está en el estudio y con ella se encuentra Lady Rosemary Radley, estrella de la galardonada serie televisiva *El castillo de Tallyho...*»

Los adolescentes punk reaccionan groseramente ante la noticia; algunos gruñen con desaprobación, uno finge sentir náuseas. Fred les dedica una mirada hostil. Sabe que el programa de Rosemary, aunque popular, tiene sus detractores. Algunos intelectuales de carácter liberal, por ejemplo, consideran sentimental y snob su retrato de la vida aldeana. Pero que estos gandules estrepitosos hagan la pantomima de vomitar al oír su nombre... Los estrangularía.

«Volveremos en un momento.» Mientras un estúpido musical anuncia un champú («¡Un ensueño delicioso... amoroso!») ondulando en el vestíbulo, un hombre enjuto con un mono de piel blanca claveteada se abre paso por las puertas detrás del escritorio de la recepción, seguido por dos hombres más robustos, con trajes baratos. Los adolescentes convergen hacia él, chillando desaforadamente.

La celebridad —sea quien sea— cruza el vestíbulo tensa-

214

mente sonriente. Interrumpe sus pasos para firmar unos autógrafos; luego se lanza a las puertas de salida y sube a un cochazo, mientras los más robustos evitan las intromisiones. Es como si ya estuviera de vuelta en Nueva York, piensa Fred, observando la escena con disgusto.

De pronto la hermosa risilla vibrante de Rosemary, tres veces amplificada electrónicamente, ocupa todo el espacio. El corazón de Fred da aletazos a la manera de un pez.

«Gracias, querido Denis, es maravilloso estar aquí.» Su dulce voz de clase alta, clara y perfectamente modulada, se hace eco de una pared a la otra, como si una invisible Rosemary Radley de cinco metros de estatura flotara en el aire.

Fred escucha, cada vez más rabioso. La alabanza que hace Rosemary de la autobiografía de Daphne es ferviente pero, él lo sabe muy bien, falsa. Con anterioridad se la describió como un «absurdo libro ilustrado» y se rió de Daphne por ser demasiado agarrada para contratar a un «negro» que escribiera bien. Ahora anuncia a todos los oyentes de esa emisora en el Gran Londres —o, por lo que sabe, en toda Gran Bretaña— que se sintió «absolutamente fascinada» por el «maravilloso encanto e ingenio» de Daphne. ¿Cómo puede decir tantas mentiras? ¿Cómo puede parlotear así, reír así, intercambiar triviales reminiscencias teatrales con Daphne y esa sarta de imbéciles? Obviamente, no sufre como él. No le importa nada, ha olvidado que él existe. Bien, en cuanto termine el programa, le hará recobrar la memoria.

Empiezan a sonar los acordes de cierre del programa; Fred se acerca a las puertas acolchadas. Pasan cinco minutos, pero Rosemary no aparece y tampoco las otras personas que estaban con ella en el programa.

—¡Eh! —le grita la recepcionista a través de una nueva ráfaga de música popular—. Eh, tú.

—¿Sí? —Fred pasea la mirada a su alrededor.

—¿Todavía esperas a Rosemary Radley?

—Sí.

—Estás perdiendo el tiempo. Los talentos no usan esta salida, a no ser que quieran ver a sus admiradores.

—Gracias —Fred se aproxima al escritorio, se inclina encima apoyando ambos codos y proyecta todo el encanto sexual que logra reunir en su actual estado de ánimo—. ¿Por dónde salen?

—A la vuelta, junto al aparcamiento, pero probablemente

ya se han ido todos —baja sus párpados de cieno verde con espesas pestañas y se inclina hacia él—. De todos modos, ¿qué quiere un guapo como tú de una reliquia como ella?

—Yo... —Fred reprime el impulso de defender a su amada; no debe perder el tiempo—. Disculpa.

Cruza corriendo el vestíbulo, abre a empujones una gruesa puerta de cristal y da la vuelta a la manzana. Detrás del edificio del estudio encuentra otra entrada, pero las puertas de cristal se niegan a abrirse.

Le palpita el corazón; se detiene junto a una pila de cajas de embalaje caídas para aguardar la salida de Rosemary —con Daphne y el resto de los imbéciles, probablemente. Pero no se preocupará por ellos, la apartará, le dirá... Lentamente, mientras Fred ensaya su discurso, el tiempo se desgrana en el aire; poco a poco se da cuenta de que Rosemary se ha ido sin esperarle.

Hecho una furia, maldice en voz alta.

—Condenada zorra —grita al aparcamiento vacío, y sigue gritando.

Se dice que Rosemary es fría, cruel; que todas sus palabras y todos sus gestos (algunos intentan elevarse al nivel de conciencia, pero los acalla) eran falsos, teatrales. El Arte Vivo, piensa: tan vivo, tan artificioso... ¡Al cuerno! Patea varias veces el costado de una caja húmeda, hasta desfondarla.

Tal vez él mismo tendría que haber apelado a cierta dosis de arte vivo. Tendría que haber mentido a Rosemary, haberle dicho que había renunciado a la escuela de verano, y haber disfrutado de las cuatro semanas siguientes, para luego tomar el avión —para ser el farsante yanqui que, según Mrs. Harris, era.

Pero no habría estado a la altura de la representación; no es un buen actor. Por alguna razón, sólo pensarlo le pone enfermo. Ya no habría sido amor, sino cálculo, explotación. Tal vez Rosemary sería capaz de lograr algo así, si se lo propusiera...

Ahora una nebulosa de sospechas y de celos caen sobre Fred, como si las nubes saturadas de vapor púrpura que cuelgan sobre el aparcamiento hubieran bajado bruscamente emborronando Londres. Quizá Rosemary ha fingido en todo momento. Tal vez representó la pelea después de la fiesta con toda deliberación; es posible que haya conocido a alguien o que haya renovado su relación con alguien que le gusta más. Acaso ahora mismo está en los brazos de ese hombre, susurrando con

su melódica voz, ofreciéndole su tintineante risilla íntima. Una vez más se le ocurre a Fred la idea de que se ha internado en una novela de Henry James; pero ahora adjudica a Rosemary un papel diferente: el de una bella, mundana y corrupta villana europea jamesiana.

¿Y si todo era falso, todo lo que le ha dicho, todo lo que él creyó sobre ella? ¿Y si incluso Debby tenía razón y Rosemary es muchos años mayor de lo que afirmó? Ni siquiera aparenta treinta y siete, pero, se había estirado la piel más de una vez, como hacen normalmente todas las actrices. Fred lo había tomado como mera malevolencia de maricón. Aun suponiendo que fuera verdad, ¿cuál es la diferencia? Cualquiera sea su edad, sigue siendo Rosemary, a la que él ama. Y quien probablemente no le ama, quien quizá nunca le amó, quien ahora no quiere dirigirle la palabra, quien le mintió, muy posiblemente, todo el tiempo.

Es un verdadero idiota, de pie entre montones de basura, como un admirador abandonado que espera en la salida de artistas a una estrella que ni siquiera está allí. Fred mira ceñudo la caja de embalaje aplastada, los desechos contra la pared: trozos de papel sucio y laminillas de metal, una lata de cerveza vacía, una hilaza retorcida de color rojo, como el que llevaba Roo para atarse el pelo.

De repente, por primera vez en semanas, ve a Roo con toda claridad en su mente. Está sentada desnuda en el borde de la cama deshecha del apartamento de Corinth, con sus redondeados brazos levantados para coger todo el peso de sus oscuros cabellos castaños. A continuación separa el pelo en tres partes y, con una semisonrisa inconsciente de concentración, empieza a trenzarlo para formar un único cable grueso y brillante como los cabos de un barco que se hace a la mar. A medida que crece la cuerda, Roo la echa hacia adelante y sigue trenzando hasta que sólo quedan quince centímetros de pelo suelto. Luego estira tres veces una goma alrededor del extremo de la trenza y acomoda encima un lazo de lana escarlata. Finalmente, con una inclinación de la cabeza, echa hacia atrás la trenza y su suave coleta de filamentos cobrizos, encima de su hombro desnudo.

Fred experimenta una oleada de añoranzas; piensa que cualesquiera sean sus defectos, Roo es incapaz de una calculada falsedad teatral. Los mares se secarán y las piedras se derretirán bajo el sol —cita mentalmente una de las canciones populares

217

favoritas de Roo— antes de que se oiga su voz anunciando que es maravilloso estar en una maldita emisora de radio.

Después experimenta un ramalazo de culpa, recordando la carta de Roo, que permanece desolada y sin contestar en lo alto de una pila de libros no leídos, en su piso de Notting Hill Gate. Le escribiré ahora mismo, piensa Fred mientras da la espalda al estudio y se encamina a casa. Esta misma tarde.

Pero los correos son lentos; una carta tardará diez días en llegar a manos de Roo. Quizá deba telefonearle, al margen de cuánto cueste. Pero después de tan prolongado silencio —recuerda con un gemido que hace más de cuatro semanas que ella le escribió—, Roo puede estar otra vez furiosa con él; tiene derecho a estarlo. Podría colgar el teléfono, gritarle. O cuando atienda, podría estar con alguien, con otro tipo. También tiene derecho a eso, maldición. No. Le enviará un telegrama.

9

Te diré la verdad,
no creas que miento:
tengo que correr hacia atrás
para no salir volando al viento.

Antigua rima popular

En el zoológico de Londres, Vinnie Miner observa a los osos polares, sentada en un banco de listones. Hay varios a la vista: uno chapotea ociosamente en la rocosa charca artificial; otro duerme apoyado de lado en la entrada de una cueva de piedra, como si fuera un montón de alfombras húmedas de piel blanca amarillenta; el tercero anda de un lado para otro en las cercanías, moviendo en ocasiones su pesado hocico, en el que el grueso pelaje se ha separado en matas erizadas, para dedicarle una mirada inquisitiva con sus pequeños y relucientes ojos oscuros.

Aunque sólo vive a muy pocas manzanas del zoo, es la primera vez que Vinnie lo visita este año, y únicamente en virtud de la insistencia de sus primos de los Estados Unidos. Los primos, que están «recorriendo Londres» frenéticamente en tres días, ya se han ido hacia la National Gallery. Vinnie se ha rezagado en parte por la sensación de que, después de pagar varias libras para entrar en el zoo, más le conviene sacar el jugo a ese dinero, y en parte porque es un día hermoso y su proyecto de trabajo está muy adelantado. Ha reunido ya todos los datos que debía obtener en Londres; ha leído la mayor parte del material pertinente, y ha viajado a Oxford, Kent, Hampshire y Norfolk para hablar con expertos en literatura y folklore infantiles.

No corresponde a la naturaleza de Vinnie ser alocadamente eufórica, pero hoy se encuentra en el punto máximo de su curva emocional, incluso más allá del gráfico. Hace meses —pro-

219

bablemente años— que no se siente tan feliz. Todo y todos le parecen bien: los animales, los demás visitantes, los graciosos árboles con hojas nuevas, el césped húmedo y brillante de Regent's Park. Hasta sus primos, a quienes en general considera aburridos, hoy le parecen perdonablemente ingenuos. Durante días enteros no ha recibido la visita de Fido, ni siquiera ha pensado en él. Por lo visto, ha seguido a Chuck hasta Wiltshire.

Sentada a solas en el banco, Vinnie no sólo se siente feliz, sino curiosamente libre. Está lejos de la Corinth University, de los deberes y limitaciones del papel de Profesora Solterona. Las voces exigentes y determinadas de sus colegas, discípulos y amigos, están calladas. Más aún, la literatura inglesa —a la que desde la primera infancia ha entregado su más profunda confianza y que durante medio siglo le ha sugerido lo que debe hacer, pensar, sentir, desear y ser—, de pronto guarda silencio. Ahora, por fin, esos libros no contienen instrucciones para ella, ni demandas… porque es demasiado vieja.

En el mundo de la ficción británica clásica, el que mejor conoce Vinnie, casi toda la población tiene menos de cincuenta años, o hasta menos de cuarenta tal como ocurría en el mundo real cuando se inventó la novela. Muy pocas personas mayores —especialmente mujeres—, a las que se permite participar en un relato, son, las más de las veces, parientes, y Vinnie no es la madre, la hija ni la hermana de nadie. Las personas de más de cincuenta que no son parientes tienen que conformarse con papeles secundarios y en general son retratadas como patéticas, cómicas o desagradables. Alguna vez aparecerá alguien en el papel de tutor o guía de un joven protagonista, pero casi siempre su consejo y su ejemplo son negativos; sus historias representan más una advertencia que un modelo.

En la mayoría de las novelas se da por sentado que la gente de más de cincuenta años está tan arraigada como los manzanos añosos y tan permanentemente conformada y marcada de cicatrices por los años que han resistido. Según la convención literaria, nada importante puede ocurrirles, salvo mediante la sustracción. Puede caerles encima un rayo o ser mutiladas por la mano del hombre; pueden debilitarse o achicarse; sus escasos frutos pueden deformarse, mancharse o agriarse. Pueden soportar estas modificaciones noble o ruinmente. Pero no pueden, ni siquiera en las mejores condiciones, sacar nuevos brotes ni romper en florida e inesperada exuberancia.

Incluso en nuestros días hay, proporcionalmente, en la ficción muy pocos personajes mayores. Persisten las convenciones, y el novelista contemporáneo, a la manera de un agricultor moderno, reconstruye el paisaje natural, quitando la mayor parte de los árboles envejecidos para dar lugar a los jóvenes pimpollos que aún no han sido injertados ni han echado raíces profundas. Vinnie ha aceptado las reglas; durante años intentó adaptarse a la idea de que el resto de su vida sería el mero epílogo de una novela que, hay que reconocerlo, nunca fue muy excitante.

Pero el yo, cualquiera que sea su edad, está sujeto a las consabidas leyes de la óptica. Por periféricos que seamos en la vida de otros, cada uno de nosotros es siempre un punto central alrededor del cual gira el mundo entero en radiante perspectiva. Y ese mundo, piensa ahora Vinnie, no es la literatura inglesa. Está lleno de gente de más de cincuenta años que permanecerá y estará en buena forma durante el próximo cuarto de siglo: tiempo suficiente para la aventura y el cambio, incluso para el heroísmo y la transformación.

A fin de cuentas, ¿por qué razón debería Vinnie convertirse en un personaje secundario de su propia vida? ¿Por qué imaginarse a sí misma como una exploradora en el borde de un panorama aún no diseñado por la literatura, una exploradora interesada, incluso exaltada, dispuesta a ser sorprendida?

Hoy el zoo, el panorama inmediato, está en su mejor momento. Un aguacero de primera hora de la tarde ha lavado el polvo de las hojas brillantes y los senderos salpicados de mica, prestando al aire una aromatizada frescura. También ha proporcionado a Vinnie la oportunidad de llevar su nueva gabardina: espectacular, amplia de tornasolada seda impermeable azul-plateada; el tipo de gabardina que nunca habría podido darse el lujo de comprar y que de hecho no ha comprado. Con ella puesta se siente más alta, mejor parecida, casi orgullosa de sí misma.

También está orgullosa de Londres, hoy. Se regocija de su belleza natural y arquitectónica, de la seguridad y pulcritud de sus calles, del encanto y variedad de sus tiendas; de su sofisticación cultural: el tono irónico y cultivado de su prensa, su apreciación de la tradición histórica, su deferencia por la madurez, su tolerancia de, incluso su deleite por, la excentricidad.

Hoy, acontecimientos que en otro momento la habrían enfurecido o deprimido parecen meras minucias. La llegada del

último número de «Atlantic» en el correo de la mañana, con la publicación de una carta alabando el artículo de L. D. Zimmern, apenas rozó su bienestar. ¡Pobre y estúpido Zimmern, prisionero en la horrible y sucia Nueva York y en su propio resentimiento viperino! Vinnie imagina este resentimiento como una profunda charca rocosa, fría y cenagosa, semejante al recinto de los osos polares. Visualiza a L. D. Zimmern igualmente hundido hasta su gordinflona (en la imaginación de Vinnie) barbilla, sin posibilidad de salida. Cada vez que intenta trepar por sus resbaladizos costados, el enorme oso polar —que ahora ha logrado arrastrarse fuera del agua y gotea sobre las rocas junto a la charca— coloca en su cabeza una pesada pata semejante a una fregona empapada y vuelve a hundirla.

Como se siente tan bien y el día es tan hermoso, Vinnie se abstiene de ahogar al profesor Zimmern en su fantasía. Semejante muerte significaría muy mala publicidad para el zoo londinense. Además, podría ser perturbadora para el oso, tal vez peligrosa, si el guardián descubriera que su preciado *thalarctos maritimus* es un asesino. En realidad, le gusta mucho ese oso. Es verdad que sus movimientos son lentos y un tanto torpes, y su grueso pelaje blanco amarillento no está del todo limpio, además de no sugerir la impresión de ser muy intelectual. Pero es satisfactoriamente voluminoso y tiene la expresión graciosa, pícara, simpática. A decir verdad, es un poco como Chuck Mumpson. Vio exactamente la misma mirada en el semblante de Chuck cuando fueron de compras a Harrods la semana pasada, antes de que él se marchara a Wiltshire.

La expedición fue el último movimiento de Vinnie en su campaña por mejorar el aspecto de Chuck, tanto por el bien de él como por el de ella. Si iba a pasear con él por Londres —y evidentemente lo haría—, estaba decidida a que no tuviera el aspecto de una caricatura del típico turista norteamericano del Oeste, sobre todo porque en realidad ya no lo es. Vinnie no intentó alterar su atuendo de cowboy. Comprendió que sería prácticamente imposible; además, en todo caso, aquí era una ventaja social. Pero poco a poco logró persuadirlo de que no fuera tan cargado de mapas y guías, que dejara sus cámaras y fotómetros en el hotel sugiriéndole que ella misma le guiaría y que la constante toma de fotos obstaculizaba la conversación.

Liberarse de su lamentable gabardina de plástico fue mucho más difícil. Finalmente se dio cuenta de que no tenía sentido decirle lo horrible que era. El sentido estético de Chuck

estaba muy poco desarrollado; incluso juzgaba el arte casi totalmente por su significado y no por lo que se ve. Y probablemente sea mejor así, pensaba Vinnie, pues eso quería decir que lo que se ve tenía poca importancia para él, que su apreciación de ella era más táctil que visual.

En consecuencia, Vinnie intentó un enfoque moral connotativo: se refirió despectivamente a la gabardina, relacionándola con turistas ignorantes, vendedores ambulantes y cortinas de baño de los moteles baratos. Pero incluso cuando —en un ataque de exasperación— comparó la prenda con un preservativo, a Chuck no se le movió un pelo.

—Venga, Vinnie —dijo Chuck sonriente—. Yo no le veo nada de malo. Probablemente no es bonita, pero resguarda muy bien del agua. Además, es casi nueva.

—¿Sí? —apuntó ella con tono dubitativo.

—Sí, la compré especialmente para la excursión. Y viene en su pequeño estuche de plástico, hecho con el mismo material. Puedes doblarla completamente y metértela en el bolsillo. Es muy práctica para los viajes. También tú tendrías que tener una.

Al observar su expresión satisfecha, Vinnie desesperó. Su única esperanza —muy débil, si tenemos en cuenta el clima inglés— consistía en que no lloviera cuando salía con Chuck.

Dos días más tarde, sin embargo, Chuck fue a almorzar a su piso. Cuando se marchó, bastante después, con una expresión aún mas satisfecha, olvidó la gabardina. Vinnie la encontró tirada en la alfombra, en un rincón de la sala, como un enorme pescado. La levantó con cierta repugnancia, observando que el plástico verde grisáceo lograba ser al mismo tiempo rígido y baboso. ¿Cómo podía Chuck, un hombre bastante atractivo, llevar semejante cosa? ¿Y dónde podría meter ese pescado hasta que volvieran a encontrarse? No en el armario del vestíbulo —un hueco sin puerta—, donde sería visible para cualquiera que entrara en el piso.

Arrastró el pescado hasta el dormitorio, abrió su pequeñísimo ropero y apartó su propia ropa. Los primorosos vestidos, faldas y blusas de colores claros, de fibras naturales suaves, parecieron retroceder ante la vulgar compañía de plástico que les ofreció. Alargó la mano para empujarlos. Luego, en un repentino impulso, arrancó la gabardina de su percha. La cogió del cuello y la arrastró por el vestíbulo, abrió la puerta del piso y a continuación el portal, bajó los peldaños hasta el patio. Allí levantó la tapa metálica del cubo de basura y metió la gabardi-

na en su interior, debajo de una bolsa de plástico verde lleno de basura y una pila de periódicos húmedos.

Este es tu sitio, dijo al pescado. Y si Chuck me lo pregunta, le diré que no la he visto y supondrá que te olvidó en cualquier otro sitio. Pero tal como ocurrieron las cosas, Chuck no lo supuso. Tampoco lo convencieron las protestas de ignorancia por parte de Vinnie.

—No. Sé que dejé aquí mi gabardina el jueves. Apuesto lo que quieras a que la escondiste.

—De ninguna manera —dijo ella tranquilamente, sonriendo—. ¿Por qué demonios haría eso?

—Porque no la soportas —Chuck sonrió.

—No seas ridículo. Probablemente esté en tu hotel.

—Venga, Vinnie. La dejé aquí anteayer —su sonrisa se amplió—. Tú has escondido mi gabardina; lo leo en tus ojos. No puedes engañar a un viejo embaucador como yo.

—De verdad, no lo he hecho —enfrentada a la constante mirada sonriente de Chuck, a Vinnie se le quebró la voz—. Pero me habría gustado hacerlo.

—Hmmm… hmmm —Chuck revisó el armario del vestíbulo, entró en el dormitorio de Vinnie y abrió de par en par la puerta del ropero.

—Es verdad, Chuck —exclamó, siguiendo sus pasos—. Como ves, no está aquí.

—Quizá —miró detrás de la puerta del dormitorio; a continuación abrió los cajones de la cómoda, observó su contenido y los cerró de golpe—. Muy bien, cariño. Una broma es una broma. Ahora dámela y te prometo que no me la pondré para ir esta noche al teatro.

—Ya no está aquí. Quiero decir, nunca estuvo aquí.

Chuck suelta una estentórea carcajada.

—Me mangaste la gabardina —dijo—. ¡Es el colmo! ¡Una dulce y delicada profesora como tú! ¿Dónde está ahora?

—Sinceramente, yo no… —Vinnie fue incapaz de seguir simulando—. Ayer se la llevaron los basureros —dijo débilmente—. ¡Qué alivio!

—Fabuloso. ¿Qué se supone que debo hacer la próxima vez que llueva?

—Bien… mmm —Vinnie se da cuenta de que se está ruborizando—. Te compraré otra.

—No te quepa la menor duda —Chuck vuelve a reír—. No te queda otra salida.

—Pero no del mismo tipo —insistió Vinnie.

—Del tipo que más te guste —Chuck soltó otra carcajada y luego estrechó a Vinnie entre sus generosos brazos.

Mientras aceptaba y devolvía, ya más relajada, el abrazo de Chuck, Vinnie se dijo que él no hablaba en serio. Seguiría su consejo, esperaba, en cuanto a comprarse un nuevo impermeable. Pero no podía esperar que ella lo pagara... o al menos, si quería ser justo, no podía esperar que ella pagara ni un penique más de lo que costaba el pescado.

Y eso seguía suponiendo al día siguiente en Harrods, cuando Chuck cogió la carísima trinchera que según ella era la más bonita, y dijo al vendedor que se la quedaría.

—¿Se la envuelvo, señor?

—No, gracias, señor —replicó Chuck—. La llevaré puesta. Pagará la señora —agregó.

Se quedó allí sonriendo tranquilamente, mientras Vinnie permitía, impotente, que cargaran cerca de cien libras en su tarjeta de Barclay, preguntándose qué demonios pensaría el vendedor. Probablemente que Chuck es un mantenido, decidió, al tiempo que firmaba el recibo como si se encontrara sometida a un hechizo. O tal vez que soy su mandona mujer, administradora de todo el dinero. No sabía cuál de ambas opciones era peor.

Pero no logró reunir el coraje necesario para protestar; al fin y al cabo, ella se lo había buscado. Asimismo, si sumabas todos los almuerzos, cenas y entradas que Chuck había pagado, todavía salía beneficiada. No obstante, se sentía engañada, timada; recordó que Chuck Mumpson era un delincuente juvenil, un viejo embaucador, como él mismo había dicho.

—Vaya, muchísimas gracias —dijo (ambiguamente: ¿a ella o al vendedor?), ofreciendo el brazo a Vinnie, que ella fingió no ver.

Se esforzó por concebir una graciosa solicitud de reintegro al menos parcial, una forma diplomática de decirle a Chuck que había sido una broma estupenda, por supuesto, aunque ahora... Pero no dijo ni pío.

—Me alegro de que hayamos venido —dijo Chuck mientras esperaban en el ascensor—. Es una gabardina estupenda, ¿No es cierto?

—Sí —reconoció Vinnie, indefensa.

—Y te portaste como una buena perdedora —Chuck sonrió; fue en ese momento, ataviado con su nuevo Burberry color

canela, cuando más se pareció al oso polar—. ¡Con qué estilo firmaste ese recibo, sin rechistar!

—No —rechistó Vinnie, sonriendo con cierta incomodidad.

—Ahora que estamos a mano, te regalaré una a ti.

—¿A mí? Yo no necesito un impermeable.

—Sí que lo necesitas —Vinnie protestó, pero Chuck había tomado su decisión—. A no ser que quieras hacerme pasar por un desgraciado gorrón, un vendedor ambulante. ¿O es eso lo que pretendes?

—No, claro que no —respondió Vinnie; el resultado fue el impermeable que ahora lleva puesto, con su romántica capucha fruncida y la etiqueta del gran diseñador, la prenda de vestir más hermosa que ha poseído en años.

La gabardina de Vinnie no es lo único sorprendente que Chuck le ha dado. Ha resultado ser maravilloso en la cama, tan maravilloso que Vinnie rompió la promesa que se había hecho a sí misma y le permitió —no, le dio la bienvenida— que volviera una vez, dos, tres veces... casi todos los días hasta que regresó a Wiltshire. Pensar que, de no haber sido por la sopa de berro y aguacate de Posy Billings, nunca habría sabido...

A veces Vinnie se pregunta por qué una mujer se va a la cama con un hombre. Quitarte toda la ropa y estar tendida debajo de alguien desnudo y más robusto que tú, es un asunto peligroso. Tienes tantas posibilidades en contra como cuando juegas a la lotería en el estado de Nueva York. El hombre puede herirte, puede reírse de ti: puede echar una mirada a tu cuerpo desnudo y en vías de envejecimiento, para volverse con mal disimulado disgusto. Puede ser torpe, egoísta, inepto del todo, incompetente. Puede tener algún complejo sexual peculiar: una fijación en tu ropa interior con exclusión de ti misma, por ejemplo, o en una variante sexual con exclusión de todas las demás. Los riesgos son tan elevados que en realidad ninguna mujer sensata debería correrlos, sólo que, cuando los corres, por lo general no estás en tus sano juicio. Y si ganas, como ocurre con la lotería (en ocasiones Vinnie juega), el premio es extraordinario.

En más de cuarenta años, Vinnie ha adquirido muchos billetes perdedores. Pero cuando está con Chuck se siente como uno de esos ganadores de la lotería, que aparecen en los diarios sonrientes, mareados, asombrados de su propia suerte. Ha tenido esta experiencia con anterioridad, pero no esperaba volver

a tenerla. Aunque ya le ha ocurrido cuatro veces, apenas puede creerlo.

Su incredulidad, comprende Vinnie, no sólo es consecuencia de la literatura inglesa, sino de la cultura contemporánea. Según los medios de comunicación, la gente como Chuck y Vinnie —especialmente como Vinnie— no gozan con el sexo ni lo experimentan con frecuencia. La convención puede remontarse a una época anterior, en que la mayoría de las mujeres estaban físicamente agotadas, si no muertas, a los cincuenta. O puede reflejar la repugnancia que mucha gente parece sentir ante la idea del acoplamiento de sus padres. Se supone que las figuras superyoicas deben ser decorosas e incorpóreas, sobre todo descarnadas.

Por supuesto, las parejas de cierta edad pueden dejarse ver abrazándose o besándose amistosamente de vez en cuando. El público lo ve con buenos ojos, como hacen los visitantes del zoo con los dos osos polares manchados de humedad, que ahora se acurrucan frente a Vinnie con cariño torpe y juguetón. Sin embargo, si hicieran algo más serio, la mayoría de los espectadores se alejarían turbados, llevando a sus hijos a rastras, aunque probablemente después de dedicarles una mirada lasciva. Imaginar a esos osos —o a Chuck y a Vinnie— haciéndolo realmente sería de hecho muy violento. En los libros, las obras de teatro, las películas y los anuncios, sólo los jóvenes y guapos hacen el amor. El que también lo hagan personas relativamente mayores y poco atractivas, a menudo con pasión, es un secreto celosamente guardado.

Ahora que Chuck lleva casi una semana ausente, Vinnie lo añora profundamente. Echa de menos la forma en que le acaricia la espalda y el trasero, recordando los lugares acertados; la deliciosa manera en que, lentamente, le lame los pechos, primero uno y luego el otro; el tamaño, la forma y el color de su parte más íntima y la sorprendente movilidad de ésta, que —singularmente en la experiencia de Vinnie— puede mover afirmativa o negativamente el prepucio en respuesta a una pregunta. Al recordar todo esto y otros pormenores, sentada en el banco del zoo, su deseo de que Chuck vuelva es tan agudo que resulta doloroso. Por otro lado, su presencia plantea un espinoso dilema social.

En virtud de su reputación londinense, cree Vinnie, lo mejor sería seguir, o al menos parecer, sentimentalmente sin compromiso. En el círculo de Edwin —entre la gente como Rose-

mary Radley y Posy Billings—, se perdonan las aventuras ocasionales. Pero su propio mundo social sólo coincide parcialmente con el de Edwin. La mayoría de sus amistades inglesas sustentan puntos de vista bastante arcaicos: aunque aprobaran a Chuck, considerarían con recelo el adulterio. En su opinión, las aventuras informales están muy bien para los artistas, los estudiantes, las secretarias y gente de esa ralea; pero una mujer de la edad y la reputación profesional de Vinnie, si no célibe, tendría que estar casada o al menos vivir en forma permanente con otra persona respetable y culta.

Vinnie no lamenta haber acogido a Chuck en su cama —todo lo contrario—, pero no quiere que nadie descubra que así ha sido. Lamentablemente, desde que son amantes, el trato público que le dispensa Chuck se ha alterado. Ha adoptado una forma de mirarla, de cogerla del brazo, que —aunque sumamente agradable— es una revelación, o habría llegado a serlo si él se hubiera quedado más tiempo en Londres. Cuando regrese el próximo fin de semana, se renovará el peligro público y el placer privado. Vinnie no puede pedirle que se comporte más formalmente con ella cuando hay gente a su alrededor: ello significaría incómodas explicaciones sobre sus razones, o incluso mentiras aún más incómodas. Y evitar el encuentro con cualquiera de sus conocidos será inconveniente, tal vez imposible. Al mismo tiempo, no puede dedicarse a explicar a todas sus relaciones que, pese a las apariencias, no se acuesta con Chuck Mumpson, sobre todo porque ha dejado de ser verdad.

Vinnie se incorpora y sigue andando, como si su contemplación del oso que tanto se parece a Chuck pudiera incriminarla, en el caso de que apareciera algún conocido. Ser sospechosa de tener un amante representaría una situación difícil, piensa; ser sospechosa de acostarse con algo que, desde el punto de vista británico, es prácticamente un oso polar, sería mucho peor. No se trata de que a sus amigos de Inglaterra les caiga mal Chuck. En realidad simpatizan con él: lo encuentran divertidamente original, se entretienen mucho con su simplicidad y vulgaridad norteamericanas.

El problema consiste en que, si sus amistades descubren que Vinnie está liada con Chuck, empezarán a confundirla con él, a redefinirla. Este proceso mental no es típicamente inglés, por supuesto, sino universal. En ciertos casos la confusión de identidades afecta a los propios amantes: transportados por la pasión, creen que sus almas se han fusionado, o que siempre

fueron idénticas. Como dijo uno de sus amigos norteamericanos en un punto álgido de su breve relación, mientras cruzaban el parque municipal de Saratoga Springs: «A veces pienso que somos la misma persona». «Sé lo que es eso», había respondido Vinnie, igualmente engañada. (En el caso actual no se ha visto afectada por ninguna alucinación, sino a la inversa: cuando está con Chuck se siente más pequeña, intelectual y tímida que de costumbre.)

Aún con mayor frecuencia los ajenos mezclan las personalidades de la pareja y adjudican a cada uno las características del otro. Si un radical se relaciona con una conservadora, ambos serán percibidos como políticamente moderados al margen de que sus respectivos puntos de vista se hayan alterado o no. El hombre o la mujer que se relaciona con una persona mucho menor parecerá más joven, al tiempo que el otro dará la impresión de ser más maduro.

Vinnie no quiere que sus amistades londinenses la confundan con Chuck, que la consideren un ser simple, vulgar y divertido, una norteamericana típica. Quiere que la acepten dando por sentada su personalidad. Quiere ser, cree que hasta ahora ha sido, considerada como uno de ellos. Sujeto y no objeto; observadora y no observada, piensa al detenerse junto al recinto de las aves salvajes, semejante a un gigantesco mosquitero de tela metálica sujeto cada tanto mediante largos postes de aluminio. Está contenta, y más que contenta, siendo una de las aves parduscas más pequeñas y menos llamativas que ahora nadan o vadean las aguas entre las hierbas susurrantes del pantano, más allá de la red, atareadas, complacidas consigo mismas y en su elemento. No siente la menor ambición —más bien horror— de parecerse a una de las descomunales aves acuáticas, peculiarmente coloreadas y de plumaje exótico, a las que señala al tiempo que ríe entre dientes un grupo de gente humilde.

Las aves brillantes y su público hacen que Vinnie recuerde a Daphen Vane y la reunión que ofrecerá su editor en menos de una hora para lanzar sus memorias, escritas, casi en su totalidad por un «negro». Si Vinnie quiere asistir con un vestido más apropiado y el pelo limpio, deberá apresurarse. Afortunadamente la fiesta es en Mayfair, adonde se llega fácilmente con el 74 o «autobús del zoo», que para frente a su casa.

La reunión de Daphne, que se celebra en una elegante casa

restaurada de estilo georgiano, está en su apogeo cuando llega Vinnie. Durante la primera media hora la percibe vivaz y nutrida, pero luego empieza a parecerle ruidosa y atestada. Las reuniones en que se está de pie le resultan incómodas a causa de su estatura: la mayoría de las conversaciones tienen lugar treinta centímetros por encima de su cabeza y, cuando quiere trasladarse, se siente como un niño que intenta abrirse paso hasta un rostro conocido a través de una turba de adultos ciegos, traseros pesados y codos puntiagudos. Hoy, muchas de las caras que al principio le parecen familiares resultan no ser de conocidos, sino de artistas a los que en algún momento ha visto en el escenario o en la televisión y, como la mayoría de los artistas, personas poco interesadas en conocer a quienes no sean de la profesión.

—¿Te estás divirtiendo? —inquiere un verdadero conocido, William Just, que baja la vista para mirarla.

—Oh, sí. Bueno, no especialmente. Las reuniones en las editoriales no son mis acontecimientos sociales predilectos.

—Este no es ningún acontecimiento social —aclara William mientras alarga la mano para coger un plato de *hors d'oeuvres* calientes y ofrecérselo a Vinnie—. Casi todos fueron invitados con algún propósito ulterior, como de costumbre. Están relacionados con la empresa, o con algún periódico, o pertenecen al mundillo del teatro... aunque, según he oído decir, Nigel está muy decepcionado pues han aparecido muy pocos personajes de primera fila. A mí me invitaron para hacer que el libro de Daphen se comente en la BBC, y en tu caso se supone que deberás informar a todos los Estados Unidos de lo emocionante que es.

—Sí, sospecho que tienes razón —Vinnie no atina a decir nada inteligente.

Le ha empezado a doler la cabeza y su estómago se queja del fuerte ponche y de los picantes canapés. Se despide de William y se encamina hacia la puerta, deteniéndose para saludar a las pocas personas que conoce. Una de ellas, como cabía esperar, es Rosemary Radley.

—Adorable, ¿verdad? —aunque elegantemente vestida y perfectamente (aunque con cierto exceso) maquillada, Rosemary da la impresión de estar distraída, ensimismada, quizás un tanto achispada.

—Oh, sí.

Vinnie recuerda que se supone que debe decirle algo a Ro-

semary, aunque no recuerda qué. Ah, sí: ha prometido explicarle que Fred Turner la ama realmente y que debe volver a los Estados Unidos contrariando sus auténticos deseos. La misión es incómoda y esta sala abarrotada no es el lugar apropiado para llevarla a cabo. Además, ¿qué sentido tiene? En opinión de Vinnie, la ruptura de esa aventura no es sorprendente, ya que era inadecuada desde su inicio. Por supuesto, Rosemary es hermosa y sin duda su vida es muy atractiva, si te gustan esas cosas. Pero es demasiado complicada para alguien como Fred, y con toda probabilidad negativa para él: frívola, egoísta, temperamental y plagada de falsos valores costosos. Reconciliarlos —aunque alguien pudiera, lo que no parece muy probable— no puede ser deseable.

Pero el destino, perverso, proporciona a Vinnie la oportunidad de cumplir su promesa. Mientras recoge su abrigo, reaparece Rosemary y le pregunta si puede acercarla a algún sitio; asistirá a una cena en Gloucester Grescent y puede llevar a Vinnie. Avergonzada de sus recientes pensamientos, Vinnie vacila; pero su creciente dolor de cabeza y la certeza de que el 74 pasa excepcionalmente en cuanto cierran las puertas del zoo, la deciden a aceptar.

Aunque siempre es difícil encontrar un taxi en Mayfair a esa hora, Rosemary lo consigue. Corriendo inestablemente por Upper Grosvenor Street con sus sandalias plateadas de tacón alto y su larga capa rosa flotando a sus espaldas, deja atrás a dos hombres con bombín que ya habían hecho señas al taxi. Los hombres empiezan a protestar, pero Rosemary los encandila con su sonrisa, abre la portezuela y llama a Vinnie. Pero una vez en el interior, ella y su capa se desploman en un rincón, con un suspiro semejante al que emitiría un globo pinchado.

—Estúpida fiesta —anuncia con su voz dulce, bien modulada—. Esos imbéciles catedráticos creen saberlo todo sobre el teatro porque una vez leyeron una obra.

Vinnie, que no ha reconocido a ningún catedrático en la fiesta, aparte de ella misma, se pregunta si el comentario será malicioso y no dice esta boca es mía.

—Una bebida repugnante —prosigue Rosemary—. Además, nada de comer.

—Oh, no —la corrige Vinnie—. Había muchísima comida.

—¿De veras? A mí nadie me ofreció nada —ríe melódicamente—. Probablemente la acapararon toda para ellos.

Incierta de si se trata de una acusación, Vinnie sigue calla-

da. Rosemary también guarda silencio, enfurruñada en el interior de su capullo de seda.

La circulación es densa; el taxi avanza y frena a lo largo de South Audley Street, avanza y frena. A ese ritmo tardarán horas en llegar a Regent's Park Road; si Vinnie se decidiera a apearse ahora e ir andando hasta el metro de Bond Street... Sin darle tiempo a concretar la idea, Rosemary se vuelve hacia ella y empieza a quejarse del que llama «tu amigo Fred», negando así que ella sea amiga de Fred y simultáneamente adjudicándole la responsabilidad de su existencia a Vinnie.

—No soy ninguna bobalicona —declara—. Sé que en realidad tu amigo Fred no tiene por qué volver a ese estúpido colegio este verano.

Fastidiada, pero sometida al destino, Vinnie asegura a Rosemary que no tiene más remedio que volver y empieza a explicarle los motivos. Rosemary la escucha con descortesía, golpeteando la punta de su sandalia plateada en el suelo del taxi y mirando por la ventanilla.

—Oh, venga, Vinnie —la interrumpe—. No tengo por qué volver a oír todas estas tonterías. Sé muy bien que hay algo más: volverá con la fresca de su mujer, ¿no?

Vinnie le asegura que por lo que ella sabe Fred no volverá con su esposa, que ésa es una historia cerrada.

—Eres tú quien le importa —agrega, notando que su dolor de cabeza ha empeorado y lamentando no poder bajar del taxi—. Piensa que tú eres una mujer maravillosa.

—¿Ah sí? ¿Sí? —la voz de Rosemary es ahora grosera y espesa; si no hubieran estado solas, Vinnie habría mirado a su alrededor para ver quién hablaba.

—Sí, eso me ha dicho y le creo —afirma.

—Supongo que le crees —dice Rosemary, otra vez con su acento característico de la clase alta—. Pero tú no sabes mucho de hombres, Vinnie. Son todos unos mentirosos.

Vinnie observa nerviosa la nuca del taxista; se inclina hacia adelante y cierra el panel del cristal.

—Escucha, encanto, cuando inventan excusas para abandonarte, los hombres siempre empiezan diciéndole a medio mundo que eres una mujer maravillosa —el acento de Rosemary sigue alternando desconcertadamente entre lo refinado y lo vulgar, como si estuviera ensayando su personaje en una farsa pero fuese incapaz de mantener la ilusión—. Siempre dicen lo mismo esos cabrones. Es una especie de presagio.

—No es una excusa, te lo aseguro. Debes comprender...
—con creciente hastío, Vinnie empieza a explicar el sistema de
tenencia de cargos en las universidades norteamericanas.

—Estás malgastando saliva, querida —la interrumpe Rose-
mary—. Todo eso me importa un comino. Lo que sé es que
se está escabullendo —dice con su voz farsesca... voz que Vin-
nie ha oído antes, aunque no recuerda dónde.

—Fred no se está escabullendo... —empieza a decir.

—Lo necesito, Vinnie —gime Rosemary, patéticamente
distinguida una vez más, casi sollozando—. Dile que olvide su
ridículo puesto. Si no vuelve para vivir conmigo, estaré otra vez
sola. Tú no sabes lo que es eso para mí.

Se inclina hacia Vinnie mientras habla, respira junto a su
cara y Vinnie nota lo que debería haber notado antes: Rose-
mary no está achispada, sino borracha como una cuba. Moles-
ta, intenta serenarla, hablando lentamente y con firmeza, co-
mo haría ante una clase desasosegada.

—Claro que no estás sola. Tienes muchos amigos, muchos
pretendientes, estoy segura...

—Eso es lo que tú crees, querida mía, piensas que un mon-
tón de hombres quieren acostarse conmigo. Yo también solía
creerlo —su voz se altera—. De pura cretina que era. Los hom-
bres no quieren acostarse conmigo, sino haberse acostado con-
migo. Quieren decir a sus amigotes: «¿Lady Rosemary Radley,
la estrella de la tele? Sí, la conozco. De hecho, en una época
la conocí *muy bien*» —Rosemary ha pasado a la tercera voz: de
tenor, zalamera, insinuante—. Así son esos hijos de puta
—continúa, volviendo a cambiar de tono—. Con excepción de
Freddy. El sabía que yo era actriz, pero para él no significaba
nada. Jamás había oído nombrar *El castillo de Tallyho* antes de
conocerme. Yo creía que todos los norteamericanos estaban lo-
cos por la televisión británica, pero él ni siquiera tenía televi-
sor, válgame Dios. Ni una sola vez vio el espectáculo y de todos
modos me amaba —ahora Rosemary solloza abiertamente, con
la cara distorsionada en una forma que nunca se ve en la
pantalla—. Pero es tan cabrón como los demás.

El taxi está en Oxford Street, en medio de un embotella-
miento. A ambos lados, los conductores y pasajeros de los de-
más coches, con el interés encubierto pero ávido de los ingleses
por los desastres personales, observan a la mujer ebria y sollo-
zante de la que sólo están separados por un cristal.

—Sigue telefoneando a mi servicio de llamadas, pero no

me atrevo a verlo ni a hablar con él. No podría soportarlo, Vinnie, a menos que supiera que vuelve conmigo para siempre, yo... —Rosemary calla, percibiendo que tiene público—. ¡Toma para ti!

Grita súbitamente, dedicando una expresión horrible y un gesto grosero al espectador más próximo, un hombre corpulento y bien trajeado que ocupa el taxi vecino. El pasajero se encoge visiblemente y luego se vuelve en un poco convincente intento de indiferencia. Rosemary ríe perversamente, casi histéricamente. Después se arroja al otro lado del taxi y repite la actuación ante la ventanilla abierta de Vinnie, horrorizando a una joven que va al volante de un Mini.

—¡Eh, tú, mala bestia! ¿Por qué no te ocupas de tus asuntos?

Vuelve a hundirse en el asiento, sonriente. El pálido capullo de seda de su capa se ha soltado a causa de su actividad, y yace en el asiento, bajo su cuerpo; lo que ha emergido del capullo, piensa Vinnie, no es una mariposa. La luz del semáforo cambia, el taxi avanza. Rosemary se vuelve hacia Vinnie y le dice con voz suave:

—La próxima vez que veas a Mr. Frederick Turner...

—Mmm... ¿sí?

—¿Quieres tener la amabilidad de transmitirle un mensaje de mi parte? ¿Lo harás? —su tono se ha vuelto exageradamente gracioso, casi acariciador.

—Sí, naturalmente —acepta Vinnie, desconcertada e incluso algo asustada por los rápidos cambios histriónicos.

—Me gustaría que le dijeras... Por favor, te ruego que le digas que deje de telefonearme y escribirme —su voz se altera una vez más— y que se vaya a la mismísima mierda.

—Rosemary, en realidad, tú no quieres...

—Vinnie, en realidad. Eso es exactamente lo que quiero —la interrumpe Rosemary, parodiando la entonación y el acento de Vinnie—. Estoy harta de los malditos norteamericanos, de todos vosotros —prosigue con la otra voz, con el grosero tono arrabalero que Vinnie ha oído en algún lado—. ¿Por qué no os quedáis en vuestra tierra? A nadie le interesa que vengáis a organizar jaleos en nuestro país.

Señala las tiendas de *souvenirs* y las hamburgueserías que desfiguran esa zona de Oxford Street. El gesto y la mueca excesiva, soez, son los de un personaje de farsa (de una sirvienta del teatro de variedades, digamos), de Mrs. Harris. Esa es la voz

que Vinnie ha oído con anterioridad: una o dos veces, cuando llamó por teléfono a Rosemary, y más a menudo en reuniones en las que Rosemary hablaba de Mrs. Harris imitándola.

—No he sido yo —intenta protestar y ríe forzadamente, tratando de tomarse la representación de Rosemary como una broma... ya que no puede ser otra cosa—. En verdad, yo nunca quise...

—Desde luego que no —la interrumpe dulcemente Rosemary—. Dime una cosa, Vinnie. ¿Cuántos años tienes?

—Mmm, cincuenta y cuatro —responde Vinnie, que se siente en la obligación de responder con precisión a la pregunta.

—¡Vaya! —Rosemary sonríe tiernamente—. Jamás lo habría adivinado.

—Gracias —está complacida a pesar de sí misma, y algo apaciguada—. Sólo se debe a que soy tan menuda.

—¿Sabes qué tienes de maravilloso, Vinnie?

—Mmm... no —Vinnie sonríe, a la expectativa.

—Te diré lo que tienes de maravilloso —otra vez la voz de Mrs. Harris expresándose a través del morrito rosado de Rosemary Radley—. Tienes cincuenta y cuatro años y representas sesenta. Además, no sabes un carajo de la vida.

Después de frenar y avanzar muchas veces, el taxi ha logrado doblar por Portman Square y se ha detenido junto a un arriate de tulipanes amarillo cotorra. Aprovechando la oportunidad, Vinnie murmura algo acerca de que debe estar en casa a las siete y media, abre la puerta de un empujón y huye.

Sin volver la mirada, se aventura en pleno tráfico hacia la parada del 74, andando a toda prisa y respirando dolorosamente, al tiempo que se felicita por haber tenido el valor de apearse del taxi y de escapar de los alcoholizados insultos de Rosemary. Organizar jaleos en nuestro país. Cincuenta y cuatro y representas sesenta. De pie en el bordillo, se estremece de ira y dolor. No tendría que haberse callado, tendría que haber dicho... Pero a Vinnie le es imposible pensar qué debería haber dicho. Y, a fin de cuentas, ¿qué sentido tiene discutir con una borracha?

Por supuesto, a Vinnie nunca le ha gustado Rosemary y probablemente ésta no simpatiza con ella. No es lo mismo que si siempre hubieran sido amigas. A los verdaderos amigos de Vinnie tampoco les gusta demasiado Rosemary, salvo a Edwin, e incluso él reconoce que es desenfrenada y voluble, aunque

la disculpa porque es una artista, una actriz —como si eso fuera una excusa, piensa Vinnie, en otro espasmo de furia.

Siempre ha pensado que hay algo desagradable en el arte de actuar, recuerda Vinnie en su camino hacia la parada del autobús; algo antinatural, realmente, en la habilidad de ciertas personas para adoptar a voluntad voces y modales del todo ajenos a su personalidad. Lo ha sentido a menudo en el teatro, donde nunca ha estado realmente a sus anchas, por entretenida o conmovida que se hallara. El remedo de otros seres humanos es una cuestión sórdida; cuanto más lograda la imitación mayor contenido de algo horrible, desconfiable.

Literalmente desconfiable, porque hace zozobrar nuestra fe en la singularidad de lo individual, decide Vinnie mientras espera el autobús en una cola de seis o siete mujeres de diversas edad y condición, en cualquiera de las cuales podría convertirse Rosemary si lo deseara, al igual que hace unos minutos se transformó en Vinnie Miner. Oye una vez más la que se supone es su propia voz, en labios de Rosemary: «Vinnie, en realidad...». ¿Siempre sonará así su voz, tan insolente, tan nasal, tan de maestra de escuela? Claro que a nadie le gusta su propia voz; recuerda los enojosos momentos que pasó con su magnetófon. A continuación se pregunta si alguna vez Mrs. Harris habrá oído la personificación que Rosemary hace de ella. Por alguna razón, lo duda —una mujer de su clase no lo aguantaría; montaría en cólera, insultaría a Lady Rosemary o incluso le pegaría, tal como le habría gustado haber hecho a Vinnie Miner.

Un talento histriónico como el de Rosemary implica otros peligros además de la hostilidad de quienes son imitados, piensa Vinnie, respirando ahora con más normalidad. Es posible desempeñar demasiado a menudo un papel; los artistas pueden ser encasillados y seguir siendo durante años tontitas ingenuas o duros detectives. A veces se identifican tanto con un papel que el personaje usurpa gradualmente su propia personalidad más superficial y menos definida —tanto en público como en privado.

Edwin tenía razón, dice para sus adentros a medida que se acerca el alto autobús rojo. Comprendió lo que estaba ocurriendo antes de viajar a Japón: dijo que Mrs. Harris era una mala influencia. Ahora, de tanto imitarla como un juego de salón, Rosemary ha llegado al punto en que, cuando su propio yo débil está empañado por el alcohol, la fuerte y malso-

nante personalidad de su asistenta ocupa su lugar y dice cosas que ella nunca diría, que probablemente nunca pensaría. Sin duda alguna no piensa que Vinnie está personalmente organizando jaleos en Londres y que no sabe un carajo de la vida.

Sí, es una teoría interesante, además de elegante y tranquilizadora, se dice Vinnie en tanto el 74 rechina hacia el norte, en dirección a Regent's Park. ¿Pero no es más probable que Rosemary, por ebria que estuviera, pensara lo que dijo? ¿Que su rabiosa celotipia con Fred salpicara a Vinnie e hiciera aparecer la verdad? Pero lo que realmente piensa de Vinnie, lo que todas sus amistades, lo que tal vez todos los londinenses piensan de Vinnie no podría ser correctamente expresado por alguien tan dulce, encantador y refinado como Lady Rosemary Radley. Para decirlo ha tenido que convertirse —y como es actriz pudo hacerlo— en una persona grosera, malhumorada y vengativa como Mrs. Harris.

Al llegar a su piso, Vinnie siente el impulso de acostarse y esconderse. Pero se resiste; de hecho no está cansada ni enferma, sino furiosa, desdichada y con dolor de cabeza. No tiene ganas de volver a salir, ni siquiera de subir hasta Limonia para cenar con sus primos. Desconfía del mundo: gente a la que nunca ha hecho ningún daño —o (como en el caso de L. D. Zimmern) siquiera conocido— desfila a su alrededor deseándole toda clase de sinsabores. Decide telefonear a sus primos y disculparse. Pero antes de encontrar el número del hotel, suena el teléfono.

—Hola, cariño, soy Chuck.

—Ah, hola. ¿Cómo andan las cosas en Wiltshire?

—Fabuloso. Tengo una pila de cosas para contarte. ¿Recuerdas la imagen de la gruta con el ermitaño de South Leigh que me mostraron Lady Jenkins y el coronel la primera vez que vine?

—Sí, por supuesto.

—Vaya, estaba tratando de conseguir una copia cuando el tipo de Bath apareció con una. No con todo el libro, sino con ese grabado, que está coloreado a mano y en perfecto estado.

—Qué bien.

—Y ayer encontramos una piedra con tallas realmente interesantes; Mike opina... —Chuck habla y Vinnie, sosteniendo el teléfono con una mano y el dolor de cabeza con la otra, es-

cucha, emitiendo algún sonido de vez en cuando—. Así que parece... Oye, Vinnie, ¿te encuentras bien?

—Sí, gracias —miente.

—Te noto un poco baja.

—Es posible. Esta tarde ocurrió algo bastante perturbador.

Aunque no tenía la intención de hacerlo, Vinnie se encuentra relatándole su encuentro con Rosemary, omitiendo únicamente la caracterización de su persona.

—¡Qué raro! —comenta Chuck—. A mí me da la impresión de que está sufriendo una crisis.

—No sé. Podría haber sido deliberado. A fin de cuentas, Rosemary es una actriz. Probablemente no le caen bien los norteamericanos. Y supongo que nunca simpatizó conmigo —a pesar de sí misma, la voz de Vinnie tiembla.

—Venga, nena. Es muy feo que a uno le insulten así. Ojalá estuviera a tu lado para animarte.

—Estoy bien, de verdad. Pero me alteró la forma en que cambiaba de voz.

—Sí, entiendo lo que quieres decir. Myrna solía hacer algo parecido. Me gritaba o les chillaba a los niños, a veces a la asistenta, sin el menor control. Entonces sonaba el teléfono y atendía con una voz tan dulce y suave como un helado, y hablaba largo y tendido con un cliente o una de sus amigas. Tan fácil como cambiar de canal. A mí me parecía tétrico.

—Te entiendo. Una se pregunta cúal es real.

—Sí. Vaya, no. Yo nunca me lo pregunté —Chuck ríe—. Oye, cariño. A lo mejor lo que necesitas es salir de Londres por un tiempo. Quiero decir que no tienes que volver a los Estados Unidos hasta finales de agosto, ¿verdad?

—Sí, es cierto.

—Vaya, estaba pensando... Aquí en Wiltshire hay mucho folklore. El otro día vi algo en los libros, manuscritos y otros materiales que tienen en la sociedad histórica. Y hay escuelas, por supuesto, y niños. Podrías recoger montones de rimas. Estaba pensando que podrías venir a pasar conmigo el verano. Aquí hay mucho lugar para que trabajes cómoda. Me encantaría.

—Oh, Chuck —dice Vinnie—. Eres muy amable, pero...

—No lo decidas ahora mismo. Piénsalo. ¿De acuerdo?

—De acuerdo —repite Vinnie.

Desde luego, no puede pasar todo el verano en Wiltshire, se dice después de colgar; no quiere alejarse de la London Li-

brary y de todos sus amigos. Pero una visita breve —varias visi-
tas, incluso— sería posible. Y de ese modo vería a Chuck todos
los días y todas las noches sin que en Londres se enteraran. Sí,
¿por qué no?

Mientras no le prestaba atención, el dolor de cabeza de
Vinnie se ha evaporado. Se siente en condiciones de salir a
cenar.

«¿Por qué te apartas de mí? Es tu Polly...»

John Gay, *La ópera del mendigo*

En Notting Hill Gate, Fred Turner prepara las maletas del regreso. Es verano y Londres está en flor. Los altos castaños de Indias aprietan sus glaucos manojos y racimos cremosos contra la ventana, a través de los cuales se cuela una nebulosa luz vainilla que penetra en la habitación, transfigurando sus muebles de madera llenos de arañazos, convirtiendo su artesanía victoriana en madera recargada de pintura y las decoraciones floridas del techo enlucido en golosinas de nata montada. El aire es cálido y ventoso; el firmamento, más allá de los árboles, de un azul oscuro y sereno.

No obstante, Fred no ve casi nada de lo que le rodea. Tiene el ánimo gris, chato, gélido y amargo como un estanque salobre en pleno invierno. En menos de dos días se habrá ido de Londres sin terminar la investigación, sin haber vuelto a ver a Rosemary, sin noticias de Roo. Han pasado más de dos semanas desde que mandó por telegrama la respuesta a la carta de su mujer, pero, aunque su mensaje incluía las palabras AMOR y LLAMA COBRO REVERTIDO, no obtuvo respuesta. Había esperado demasiado o, sobre todo, Roo nunca quiso que volviera.

En cuanto a su trabajo, está en punto muerto. Hace todos los movimientos que corresponden al conocimiento, leyendo fuentes primarias y secundarias, copiando citas de la obra de Gay y de ensayos críticos del siglo dieciocho, archivos de la época, narraciones de crímenes reales, zurciendo lo que toma de aquí y de allá en una especie de todo que resulta falso y forzado. Todo lo que Fred guarda en sus dos vapuleadas maletas

de lona le huele a fracaso, a pérdida de tiempo. Pilas de notas —escasas y desordenadas en comparación con lo que deberían ser—, cuadernos casi vacíos, fichas en blanco. Cartas sin responder, incluidas una de su madre y dos de alumnos solicitándole recomendaciones de las que debería haberse ocupado semanas atrás. Una instantánea predilecta en la que aparece Roo a los catorce años con un conejo doméstico, tomada por ella misma con su primera cámara de disparador automático; la inocente calidez de su sonrisa, la franqueza, la confianza, le hacen encoger el corazón: esa Roo todavía no lo ha amado, todavía no ha amado a ningún hombre, todavía no ha sido herida por él. Fred siente el pecho oprimido; pone la foto boca abajo, aprieta la mandíbula, sigue haciendo las maletas.

Papeles, sobres, carpetas, todo sin usar, en muda acusación. Programas de teatro, de óperas y conciertos a los que ha asistido con Rosemary, ¿por qué demonios los sigue guardando? Los arroja a la ya sobrecargada papelera. La larga bufanda de cachemira color tabaco, tejida a mano, que Rosemary le regaló para su cumpleaños y le arrolló varias veces alrededor del cuello con sus propias manos. El fragmento de un espejo de bolsillo con el sello de la boca rosa malva, conmemorando su primer beso. Habían terminado de almorzar en La Girondelle de Fulham Road, y Rosemary se estaba retocando los labios. Fred, dándose cuenta repentinamente de que estaban a punto de separarse, se inclinó por encima de la mesa y dijo algo impulsivo, apasionado. Ella levantó la vista, sonrió lenta y prodigiosamente, apoyó la boca abierta en el espejo para no manchar los labios de él. Qué encantadora, qué cuidadosa, se había maravillado Fred. Después le sujetó la muñeca para impedirle guardar el trozo de espejo en su bolso, diciendo que lo conservaría como recuerdo. Ahora ha adquirido otro significado: antes de besarlo a él, Rosemary se había besado a sí misma.

Deja de pensar en ello, dice Fred para sus adentros. Todo ha terminado, santo cielo; se marchará de Londres pasado mañana y probablemente jamás volverá a ver a Rosemary Radley. Además, esa mañana, al vaciar el armario, comprendió que tampoco volverá a ver nunca su jersey de L. L. Bean, su camisa de trabajo de cambray azul, su *Libro de poesías del siglo dieciocho*, editado por Oxford Press, su cepillo de dientes y la máquina de afeitar de repuesto, todo lo cual había llevado a casa de Rosemary antes del día de la fiesta.

Pero no puede dejar de pensar en ello. A pesar de su ira

contra Rosemary, no ha logrado olvidarla. Durante las últimas dos semanas, y contra su propio criterio —dándose la débil excusa de que sólo quiere recoger su jersey, su camisa, etc.—, ha marcado varias veces su número. Casi siempre el teléfono sonaba y sonaba sin que nadie respondiera, aunque en cierta ocasión Mrs. Harris levantó el auricular, gruñó «No hay nadie en casa» y colgó. Fred también probó con el servicio de llamadas, donde una voz femenina falsamente refinada siempre informaba que Lady Rosemary estaba «fuera de la ciudad». Un gorjeo de jubilosa condescendencia, la última vez que llamó, sugirió a Fred que la voz femenina sabía todo sobre él, que en cuanto colgara se volvería hacia las otras empleadas y diría: «Ese imbécil ha vuelto a llamar a Lady R. ¿Cuándo espabilará?». Aunque dejó su nombre, Rosemary nunca le llamó.

¿Si dejara el mensaje de que no volverá a los Estados Unidos, le llamaría Rosemary? Sí, es posible, piensa Fred. Tal vez eso es lo que ella está esperando. O quizá no. Se le ha ocurrido que en cierto sentido su relación amorosa ha revivido la historia anglo-americana. Rosemary lo ha amado, pero tiene una mentalidad colonialista; haría cualquier cosa por él salvo concederle la independencia. Cuando se la pidió, se desencadenó la guerra.

En parte para evitar una nueva llamada a Rosemary con el propósito de dejar este mensaje autodestructivo, Fred ha hecho cortar su teléfono. La otra razón, más racional, es la de ahorrar. Tal como están las cosas, volverá a casa sin un céntimo y con deudas a ambos lados del Atlántico.

Revuelve una pila de cartas de parientes y amigos; arroja la mayor parte a la papelera. Entre la correspondencia hay una postal que le envió Roberto Frank desde Buffalo. La imagen corresponde a un cuadro de Sir Joshua Reynolds que está en la Albright-Knox Gallery: *Cupido como paje de hacha*, de 1774, elegida en virtud de su interés por el período, supone Fred. Ahora observa más atentamente la reproducción.

Aparentemente se trata de un retrato de medio cuerpo de uno de esos pilluelos que por una pequeña gratificación solían alumbrar por la noche a los viajeros a través de las calles del Londres del siglo dieciocho. Este Cupido no es un niño desnudo, regordete y sonriente: va andrajosamente vestido con el atuendo de la época y parece tener nueve o diez años. Es bien parecido —de hecho, se asemeja a Fred cuando tenía la misma edad—, pero, evidentemente, se trata de un ángel aciago.

Tiene pequeñas alas negras de murciélago y sostiene su larga y oscura antorcha ardiente en posición fálica, apuntalada en la entrepierna; del aire ennegrecido se eleva una llamarada manchada de humo. Sin embargo, Cupido aparta la mirada de la antorcha y fija la vista por encima del hombro, a la izquierda, con expresión meditabunda y afligida —probablemente de pesar por lo que ha hecho a tantos seres humanos. A sus espaldas, vagamente bosquejada, se vislumbra una calle de Londres por la que camina una pareja despareja: el hombre alto y flaco como un palillo, la mujer desmesuradamente gorda, como Jack Sprat y su cónyuge.

Sí, piensa Fred: éste es el pequeño dios negro que le ha herido —siente palpitar la ampolla de la quemadura— dos veces, emparejándolo erróneamente con dos mujeres hermosas, tormentosas e intratables, a las que no puede apartar de su mente. Estar enamorado y con poca fortuna de una mujer es nefasto, pero añorar alternativamente a dos es irrisorio. Sin ningún género de dudas, Roberto reiría a carcajadas.

Espabílate, se dice a sí mismo. Olvídalas. Sigue con tus malditas maletas. Tironea furioso del atestado cajón superior del escritorio, que queda inclinado hacia abajo y desparrama todo su contenido en el suelo: lápices, clips, planos del recorrido de los autobuses, folletos sobre atracciones turísticas. Entre la avalancha de desperdicios cae algo más pesado, produciendo un sonido metálico. Fred se agacha y reconoce las llaves de la casa de Rosemary en Chelsea, que creía perdidas.

Ahora la casa está vacía, probablemente. Podría ir esta tarde a reclamar sus pertenencias, que no quiere perder, en especial el libro, en el que ha apuntado comentarios, y su jersey. Rosemary nunca sabrá que estuvo allí ni echará nada en falta. Sus libros son muchos y están desordenados; su armario, fuera del teatro de operaciones de Mrs. Harris, es un caos permanente. De acuerdo, adelante. Vuelve a encajar el cajón en el escritorio, tira el contenido en la papelera y sale. En Notting Hill Gate, demasiado impaciente para caminar, baja a la estación del metro.

Pero mientras el metro de la Circle Line traquetea hacia South Kensington, con su rechinar empieza a sonar un coro de dudas. ¿Y si hay alguien en casa de Rosemary? ¿Si han cambiado las cerraduras? ¿Si algún vecino lo ve y llama a la policía? PROFESOR NORTEAMERICANO ARRESTADO POR ROBO CON ALLA-

En la estación de South Kensington, todavía vacilante, un cartel que señala el camino a los museos recuerda a Fred que ha estado cinco meses en Londres sin visitar el Victoria and Albert, tan recomendado por todos como depósito de muebles y accesorios del siglo dieciocho. Decide pasar por allí mientras toma una decisión. Si no se presenta en casa de Rosemary, al menos habrá hecho algo profesionalmente útil.

Cinco minutos más tarde ha pasado de la cálida tarde soleada a las frías y cavernosas galerías y salas del V and A. El lugar está casi desierto, tal vez debido al buen tiempo que hace al aire libre. Miles de objetos de arte decorativo permanecen desatendidos en las penumbras, a través de las cuales se filtra cada tanto una oblicua franja de sol ceniciento desde las altas ventanas góticas del período victoriano, para alumbrar un arcón medieval tallado o una tetera de plata georgiana. Ninguna de esas luces penetra en la psique de Fred, que sigue uniformemente empañada y helada. Todo lo que aparece ante sus ojos es elegante, bien acabado, lo mejor en su especie, pero él no se conmueve. Las grandes estancias llenas de tesoros nacionales no le parecen ricas, completas e históricas, sino abarrotadas, excesivamente decoradas, un conjunto en tropel de cosas viejas y dispendiosas.

Como dirían Rosemary y sus amistades, él ya ha hecho mutis por el foro de Inglaterra. Londres le oprime; está tan recargado de arquitectura, de muebles y de tradiciones, que no hay sitio para moverse. La ciudad está lastrada de fantasmas, tan acosada por su larga historia como él por su breve historia: la de su relación con Rosemary y la historia pasada de ella.

Durante las últimas semanas en Londres, Fred se ha sentido tan solo y excluido de la vida como el primer mes que pasó en Inglaterra. Apenas ha hablado con algún nativo, excepto como lo haría un turista; no ha visto a ninguna de las muchísimas personas que conoció a través de Rosemary. O, para ser más exactos, no las ha visto en carne y hueso. En los medios de comunicación están en todas partes: explicando por televisión el cuerpo humano y las leyes internacionales; apareciendo en obras de teatro y películas; emitiendo sus opiniones sobre acontecimientos culturales por la radio; siendo entrevistadas por los periódicos; respondiendo con encanto y erudición a preguntas difíciles en concursos y programas de actualidades. Cada vez que Fred abre una revista, alguna de esas personas le

indica qué debe pensar acerca de Constable, o cuál es la mejor forma de cocinar los espárragos o de apoyar el desarme nuclear. Cuando no las citan, aluden a ellas, de modo sumamente desagradable, como el ejemplar de «Private Eye» en el que publicaron que «Lady Rosy Rosily» —como la llaman habitualmente— se ha «deshecho de su conexión yanqui», enumerando una larga lista de otras conexiones deshechas, algunas con hombres que Fred ha visto en varias ocasiones sin imaginar que se hubieran acostado con Rosemary.

Por supuesto nunca pensó que Rosemary no tuviera pasado, pero Fred peregrina desconsolado por una larga galería con mobiliario de finales del Renacimiento, en dirección a una estructura acechante sostenida por columnas, descrita en un letrero como «La gran cama de Ware», y de la que se dice que una noche albergó a doce durmientes. Pero ser mencionado en letras de imprenta como uno más de una serie... Fred aprieta los dientes y vuelve a concentrarse en la «Gran cama», asociándola mentalmente con Rosemary y sus amantes. Entre sus retorcidas columnas hay lugar suficiente para todos los mencionados o insinuados en «Private Eye» y algunos más, que sin duda los hubo. El sólo es el más reciente por ahora, y quizá ni siquiera eso. Contra su voluntad ve a Rosemary, con su pálido camisón de raso salpicado de mariposas de encaje, retozando en el inmenso lecho con una docena de figuras masculinas desnudas. Las piernas, los brazos, los penes, los traseros, sus dorados cabellos despeinados, la ropa de cama manchada y caída, el sonido de los resortes, el olor a sexo...

Para desprenderse de la alucinación, Fred se acerca y apoya la mano en el cubrecama de brocado sin una sola arruga. Sorprendido, se sobresalta: «La gran cama» es dura como una piedra.

Pero, en realidad, ¿de qué se sorprende? En un sentido funcional, ésa ya no es una cama. Nadie volverá a dormir ni a follar en ella. Nadie se sentará en esas sillas de roble con respaldo alto: sus asientos deshilachados de terciopelo carmesí —ahora rosa— están protegidos de las posaderas contemporáneas por deslustradas cuerdas doradas. Las copas grabadas, ahora en vitrinas de cristal, jamás volverán a contener agua ni vino; las bandejas de peltre no volverán a lucir el rosbif de la Vieja Inglaterra.

Los museos de arte son mejores. Las pinturas y esculturas siguen sirviendo al propósito para el que fueran realizadas: ser

contempladas y admiradas, interpretar y conformar el mundo. Siguen viviendo, son inmortales; todo lo que se exhibe aquí está funcionalmente muerto, peor aún, sigue fijo en una especie de muerte viviente, como su pasión por Rosemary Radley. Hay algo vano, algo espantoso en este enorme baratillo victoriano lleno de objetos domésticos caros: sillas y platos y telas y cuchillos y relojes, tanta quincallería conservada para siempre en congelada intimidad, del mismo modo que su pasión por Rosemary y su amor por Roo se conservan en balde.

Acomete a Fred una incontenible repugnancia por los miles de objetos muertos que le rodean por los cuatro costados y echa a andar, corre hacia la escalera y la salida. Una vez fuera del vasto mausoleo de color cacao, respira hondo el aire viviente que huele a tubos de escape y a hierba recién cortada. ¿Qué hará ahora? ¿Será prudente ir a rescatar sus cosas en casa de Rosemary, o debe abandonarlas a una existencia zombi como la de los objetos expuestos en el V and A?

Si Rosemary estuviese en Londres —si él hubiera encontrado la maldita llave cuando ella seguía allí—, sí, entonces podría haber ido a la casa tanto si le hubiera invitado como si no, haber entrado, haberle dicho y demostrado que la amaba, haberle jurado que no se había cansado de ella. ¡Dios mío! ¿Cómo podía haberse cansado de Rosemary?

Si hubiese ido inmediatamente después de reñir —o, dos semanas atrás, en la emisora, si hubiera sido más audaz, si se hubiera introducido en los estudios detrás de otras personas, si hubiera encontrado a Rosemary, si hubiera llamado su atención... ¿Por qué se ha vuelto tan lento, tan cauto, tan respetuoso de las reglas y las convenciones y la opinión pública; por qué se ha vuelto tan —sí, eso es—, tan condenadamente inglés?

Basta mirarle ahora: casi treinta años, casi dos metros de estatura, profesor de una importante universidad norteamericana, estúpidamente plantado delante del V and A, pasando el peso del cuerpo de un pie al otro, demasiado gallina para ir a recuperar su maldito jersey. Por lo que más quieras, deja de comportarte como un majadero británico, se dice y se encamina a zancadas al sur, en dirección a Chelsea.

Cuando llega a Cheyne Square veinte minutos después, Fred comprende mejor su renuencia. La casa se ve exactamente, dolorosamente igual; es difícil creer que Rosemary

—su auténtica Rosemary, no la falsa imitación de la emisora— no le abrirá en un instante la puerta de color lavanda y levantará su carita en forma de corazón para que él la bese. Se siente profundamente reacio a volver a entrar en las conocidas habitaciones, a pasar por ellas como un intruso. Si todo no hubiera ido mal, podría ahora, hoy... Una sensación de asfixia le oprime el pecho, como si se hubiera tragado un globo húmedo.

Reprime la sensación fijando su mente en la imagen del jersey gris; sube los escalones y toca el timbre. Oye repicar las dos notas musicales en el interior, pero eso es todo.

—¡Rosemary! —grita finalmente—. ¡Rosemary! ¿Estás ahí, Rosemary?

Silencio. Vuelve a tocar el timbre, espera un minuto y se decide a introducir la llave en la cerradura.

La casa, tal como esperaba, está a oscuras y en silencio. Cierra la puerta a sus espaldas y se adelanta al agudo clamor de la alarma contra ladrones pulsando el interruptor de abajo de la mesa del vestíbulo con patas doradas, como ha hecho con frecuencia a solicitud de Rosemary.

Los postigos del salón alargado están cerrados, pero aun así es evidente que todo está en desorden. Hay periódicos y cojines en el suelo, platos y vasos en las mesas. Evidentemente, Mrs. Harris también está de vacaciones. Fred pasea la mirada a su alrededor en busca de su libro, pero no lo ve; tal vez esté arriba.

Al dirigirse al vestíbulo oye ruido abajo: un sonido sordo, pisadas que se arrastran. Se detiene, contiene el aliento, presta atención. ¿Habrá dejado Rosemary su casa a alguien? ¿Habrán entrado ladrones a pesar del sistema de alarma? Siente el impulso de volverse y huir, abandonando sus pertenencias, pero este impulso le parece cobarde, motivo de escarnio. Busca un arma a su alrededor y resuelve coger un paraguas negro que reposa en el jarrón chino, junto a la mesa del vestíbulo. El atizador sería más eficaz, pero, si no son ladrones, el paraguas pasará como parte de su atuendo. No importa que la tarde sea soleada: en Londres muchos hombres llevan paraguas semejantes con cualquier clima, como Gay y sus contemporáneos el bastón.

Aferra tan firmemente el mango de bambú que se le blanquean los nudillos; Fred desciende la oscura y serpenteante escalera de servicio. En la cocina del sótano, un atardecer verdo-

so atraviesa la malla de hiedra que envuelve la ventana con barrotes. Una mujer —reconoce a Mrs. Harris por el pañuelo que lleva en la cabeza, por la fregona y el cubo apoyados en el fregadero— está sentada en una mecedora, en el extremo opuesto. Delante de ella hay un vaso y una botella casi vacía del que evidentemente es el gin de Rosemary.

—Ah, eres tú —dice Mrs. Harris con hostil tono arrabalero de borracha, levantando apenas la cabeza para mirarlo.

Aunque Fred sólo la ha visto una vez con anterioridad, y muy fugazmente, tiene conciencia de que su aspecto ha empeorado. Se ha quitado los zapatos y mechones de pelo caen en tiras sobre su rostro.

—Pensé que te habías ido a tu país.

—Me iré pasado mañana.

—¿Sí? —arrastra su voz cascada—. Entonces ¿qué mierda haces aquí?

—He venido a recoger mis cosas —explica Fred, conteniendo su irritación—. Oí ruidos y bajé a ver qué ocurría.

—Por supuesto —se mofa Mrs. Harris.

—Por supuesto —no se dejará intimidar por una sirvienta borracha.

—Te has metido en la casa a escondidas. Llamaré a la poli —sonríe, completamente piripi.

Fred no cree por un solo instante que Mrs. Harris llame a la policía, pero sí que informará de su visita a Rosemary, agregando desagradables detalles de su propia cosecha.

—¿Qué hace usted aquí? —le pregunta, decidiéndose por la ofensiva.

Mrs. Harris lo contempla a través de las penumbras, con su mirada perdida de alcoholizada.

—¿Y tú me lo preguntas, profesor sabelotodo? —dice.

Fred retrocede. «Profesor sabelotodo» era uno de los apodos íntimos con que lo llamaba Rosemary, a medias cariñosamente y a medias burlonamente cuando él planteaba alguna cuestión de información general. ¿Dónde lo ha oído Mrs. Harris? O se lo contó Rosemary, o lo ha escuchado cuando hablaban por teléfono.

—Lady Rosemary todavía está fuera, ¿verdad? —pregunta Fred.

Le acomete la desesperada idea de que su amada ha regresado o regresará antes de que él abandone Londres. Quizá Mrs. Harris ha recibido instrucciones de ir a preparar la casa para

su retorno. ¡Vaya preparación! Hace un esfuerzo por hablar en tono amable, o al menos neutro.

—¿Volverá pronto?

Mrs. Harris deja pasar un largo momento sin contestar. Por último se encoge de hombros.

—Puede ser —no lo sabe o, más probablemente, le han indicado que no lo diga, o ha decidido callar por su cuenta.

—Me pregunto si no la esperará hoy —no obtiene respuesta—. O quizá mañana —no obtiene respuesta—. Bien, iré a buscar mis cosas.

—Vale. Saca tus malditas porquerías y vete con viento fresco —ruge Mrs. Harris al tiempo que alarga una mano para coger la botella de gin.

Fred vuelve al vestíbulo, pensando que, cuando llegue Rosemary a casa, recibirá una terrible impresión, a menos que Mrs. Harris logre recomponerse antes. Alguien que no sera él, debe advertirle —debe informarle de lo que su perfecta asistenta ha estado haciendo en su ausencia.

Devuelve el paraguas defensivo al jarrón y sube la graciosa curva blanca de peldaños hasta el dormitorio de Rosemary. Allí hay mucha más luz: un postigo de la ventana salediza se ha caído y una ancha franja de luz cenicienta recorre la que siempre ha considerado la estancia más bella de la bella casa: techos altos, proporciones elegantes, lujosos espejos; las paredes están pintadas de un sutil matiz rosa cremoso, el enmaderado, el enlucido florido y la chimenea son blancos; los muebles son blancos y dorados, de estilo francés. Pero ahora el lugar está hecho un verdadero revoltijo. Los cajones cuelgan y se ha derramado su contenido; una lámpara está caída en el suelo; las almohadas y las sábanas de la cama con cuatro columnas han sido arrastradas y la mesita de noche es una confusión de frascos volcados y vidrios rotos que despiden un olor rancio, dulzón y pegajoso.

Fred se encoge de desesperación y culpa y melancolía ante este nuevo testimonio del estado de ánimo de Rosemary al marcharse de Londres; luego experimenta una profunda indignación por la actitud de Mrs. Harris. Es realmente asqueroso por su parte no haber limpiado, no haberle ahorrado a Rosemary —de acuerdo, también a él— semejante espectáculo. Luego siente otro espasmo de culpa al pensar que fue él quien convenció a Rosemary de que contratara a Mrs. Harris. En cierto sentido es responsable del estado en que se encuentra la

casa y de la marrana borracha que se mece en el sótano. Bien, ahora no puede hacer nada al respecto.

Se asoma al cuarto de baño rodeado de espejos y de azulejos color melocotón, pero todo está tan sucio y hediondo —el inodoro está lleno de excrementos, por ejemplo— que decide olvidar su máquina de afeitar y su cepillo de dientes. ¿Habrá tratado Mrs. Harris esa casa como si fuera propia —repugnante idea—, toqueteando las cosas de Rosemary, usando su cuarto de baño, quizá durmiendo su estupor alcoholizado en la cama blanco y oro con dosel?

Esto explicaría con más lógica tanto desorden. Cuando él vio por última vez a Rosemary —cuando oyó su voz en la emisora de radio, mejor dicho— ella no estaba emocionalmente perturbada y tenía pleno dominio de sí misma. De hecho, parecía perfectamente feliz. Oye otra vez su voz ligera y melodiosa: «Muchas gracias, Dennis, es maravilloso estar aquí». Ya no le importa nada de él, probablemente nunca le interesó.

Para abrir el armario, Fred se abre paso, tembloroso, por la alfombra china con flores en tonos pastel y salpicada de basuras. Sí, allí está su jersey, colgando de una percha, en el fondo. Se lo echa en el brazo y busca la camisa con la mirada, pero sólo ve la ropa de Rosemary que cuelga despojada de su cuerpo por los cuatro costados: su larga capa roja, su bata acolchada azul nomeolvides, sus blusas vaporosas, su serie de sandalias de tacones altos semejantes a jaulas de delicados pájaros. Muchas de esas prendas aletean en su mente en íntima memoria. Allí está el vestido largo gris claro, estampado con sombras de hojas borrosas; recuerda haber acariciado un pliegue fino como una telaraña, en secreto, mientras asistían a la representación de *Cosí fan tutte*; allí están las gasas de seda verde manzana que llevó la noche de la fiesta y que producían un acariciador revuelo cada vez que se movía.

Fred está débil y agotado, como si hubiera corrido un maratón o jugado al squash una hora. Se apoya en el marco de la puerta del armario e intenta respirar normalmente. Pero en vano; el globo que oprime su pecho desde que llegó a Cheyne Square empieza a desinflarse con un sonido húmedo, gimiente. Llorando, Fred se golpea la cabeza rítmicamente contra el batiente de la puerta, a modo de revulsivo. Mientras lo hace, nota que desde abajo llega otro sonido menos uniforme: el ruido que hace Mrs. Harris tambaleándose escaleras arriba, cho-

cando con la pared a cada paso. Por los ruidos que produce, está tan borracha que apenas puede caminar.

Fred retrocede a la oscuridad del armario, con la esperanza de que ella no se acerque en esa dirección o no le vea, pero no tiene suerte. La mujer se detiene en el pasillo, respirando audiblemente, entra a tropezones en el dormitorio y busca apoyo en la cómoda.

—¿Echas de menos a tu queridita, no? —dice.

Fred comprende que, aun de espaldas, su postura es tan elocuente de la desdicha que siente que hasta una sirvienta borracha es capaz de interpretarla. No puede confiar en sí mismo si se gira para mirarla, ni pensar en responderle... De todos modos, ¿qué sentido tendría? Empieza a deslizar las perchas con ropa de Rosemary por la barra, buscando su camisa de trabajo azul, con la esperanza de que Mrs. Harris se retire. Pero ella cruza la habitación dando bandazos, se enreda un pie en la colcha y se salva de caer cogiéndose con ambas manos de una de las columnas de la cama; luego avanza hacia el armario hasta quedar a espaldas de Fred.

—Deja eso ahora, cariñito —dice—. Hagámoslo, que a la ocasión la pintan calva.

Fred se pone rígido. Esa frase corresponde al código más íntimo entre él y Rosemary. En días radiantes como éste, el sol poniente entraba en el dormitorio y se detenía en la cama con dosel. A Rosemary le encantaba tumbarse, sentir que la entibiaba y daba color a su piel blanca. «Ven, querido. Hagámoslo, que a la ocasión la pintan calva. Es como amarse al aire libre, en un pajar», le había dicho una vez y luego le había dedicado su risilla. Días después Fred le había regalado un grabado: *Recolección del heno*, de Brueghel, que ella había colgado del empapelado floreado encima de la mesita de noche; todavía sigue allí. Sabe con certeza que Mrs. Harris los ha espiado, acercándose a hurtadillas y escuchando detrás de las puertas y/o por la extensión telefónica de la cocina. Repugnante, nauseabundo. Gira sobre sus talones, renunciando a su libro y a su camisa, con el único deseo de salir de allí como alma que lleva el diablo.

—Permítame, por favor —dice, echando chispas por los ojos.

Pero Mrs. Harris no se mueve. Se acerca aún más a él. Su cara sucia, lo poco que Fred distingue de ella debajo de su pelo oxigenado, está manchada con algo que parece mezcla de ho-

llín y pintalabios; huele a sucio, a aliento fétido. Ella extiende la mano y se abre la bata floreada que lleva; debajo aparece la carne desnuda, incongruentemente blanca, voluptuosa.

—¡Oh, querido! —susurra en una ebria y jadeante imitación de la voz de Rosemary.

Coge a Fred del brazo, se inclina y empieza a frotar su níveo cuerpo contra el de él.

—¡Fuera! —grita Fred e intenta apartar a Mrs. Harris suavemente, pero ella es inesperadamente fuerte—. ¡Suélteme, vaca mugrienta!

La asistenta afloja el apretón. Fred la hace a un lado con tanta fuerza que la mujer cae en el suelo del armario, entre los zapatos de Rosemary, soltando una especie de sobrecogedor aullido animal.

Fred no se queda para comprobar si Mrs. Harris está herida ni para ayudarla a levantarse. Aprieta el jersey y, sin volver la vista, huye del dormitorio, baja de dos en dos los peldaños de la escalera curva y sale de la casa dando un portazo.

Una vez en la calle, sigue andando, al principio sin la menor orientación. Pero, a medida que avanza, dejando manzana tras manzana entre él y Cheyne Square, su impresión y su disgusto se moderan gradualmente hasta convertirse en desconcierto. Gira al sur en dirección al río, llega al malecón y cruza. Allí se detiene, apoyado en el parapeto de piedra, con el ancho y calmo panorama del Támesis ante sus ojos. La marea es alta y las casas flotantes amarradas río arriba junto a la orilla cercana se mecen rítmicamente con sus ondulaciones. A la izquierda de Fred está el Mecano rococó que es el Albert Bridge, con el verde estival del Battersea Park más allá; a la derecha, el sólido enladrillado románico del Battersea Bridge. Lentamente, el fluido y pálido brillo del agua, la constante agitación de una serie de barcazas que van río abajo, la andadura de aterciopeladas nubes en el firmamento, empiezan a serenarlo. Nunca podrá volver a soñar amorosamente con el dormitorio de Rosemary, piensa; aunque tal vez sea mejor así. ¿A quién le gusta ser perseguido por una maldita habitación? Reconoce para sus adentros que no ha vuelto únicamente a buscar sus cosas, sino con la estúpida y vana esperanza de ver otra vez a Rosemary. A pesar de todo, no ha terminado con ella. Tal vez obtuvo lo que merecía. Ahora su tarea consiste en olvidar a Rosemary, que obviamente lo ha olvidado a él y se está divirtiendo en una lujosa casa de campo.

Ya más sereno, Fred deja atrás el río y se encamina hacia casa. Aún no ha terminado de hacer las maletas y dentro de un par de horas saldrá a cenar y a ver una película con dos viejos amigos que acaban de llegar a Inglaterra para pasar el verano.

Cuando Fred se reúne con Tom y Paula, su equilibrio está casi restablecido, aunque sigue deprimido. El placer del encuentro y el entusiasmo de la pareja por recibir información sobre Londres le levanta el ánimo. Recuerda que no todos los universitarios norteamericanos son como los Vogeler (a quienes ha visto demasiado últimamente) o como Vinnie Miner.

Le embarga una aguda nostalgia, una añoranza del panorama y los tonos norteamericanos, de la gente como Paula y Tom, que dicen lo que piensan sin ironía, que nunca fingirán simpatizar con él para luego dejarlo caer indiferente y graciosamente.

Mientras toman *crêpes* y Beaujolais en Obelix, a la vuelta de la esquina de su piso, Fred recomienda a sus amigos una serie de atracciones turísticas londinenses, restaurantes y acontecimientos culturales, sin manifestar su desilusión con respecto a la ciudad. (¿Para qué desalentarlos? Sólo permanecerán en Londres unas cuantas semanas.) También narra una versión censurada de la escena de esa tarde con Mrs. Harris. No dice, por ejemplo, que tenía la llave de la casa; además, Rosemary se transformó en «alguien que conozco y está fuera». Despojada de estos aspectos, su experiencia de la tarde empieza a parecer casi cómica en su sentido grotesco —una escena de Smollett, o quizás una caricatura de Rowlandson. La cuestión se convierte en un relato jocoso, en una especie de broma o de cuento popular francés de rotundo éxito para Tom y Paula.

—Una historia fabulosa —declara Tom—. Sólo a ti podía ocurrirte.

Tendido en la cama, mucho más tarde, Fred recuerda este comentario, que en su momento le puso incómodo. Pero Tom, quien nunca había oído hablar de Rosemary, se lo dijo como una especie de cumplido, por supuesto. Debido a la apostura de Fred, quiso decir, era cómicamente apropiado que una sirvienta barriobajera y borracha le hiciera propuestas obscenas.

Lo cierto es que a lo largo de los años Fred ha recibido otras

ofertas parecidas, aunque menos repugnantes. Chicas y mujeres, en las que apenas se había fijado y a las que nunca habría mirado se arrojaron, por qué negarlo, a sus brazos, o al menos hacia él, provocándole una profunda incomodidad. Sus amigos del sexo masculino se han mostrado, con frecuencia, menos que comprensivos al respecto. Demonios, decían a veces, ellos no se quejarían si las chicas se les echaran encima —sin percatarse de lo que significa realmente el que a uno le caiga encima una mujer no deseada, aunque para otros sea apetecible.

La atracción física es un misterio, masculla Fred mientras observa cómo juega en las paredes la luz de la farola, filtrándose a través de las hojas. Forma un diseño semejante al del vestido estampado que Rosemary se puso para ir a ver *Così fan tutte,* que se amoldaba alrededor de su cuerpo y flotaba debajo de sus pechos flor de manzana, que jamás volverá a ver ni a tocar ni a besar.

¿Por qué algo que hace más hermosa a una mujer hermosa como Rosemary —por ejemplo abundantes y suaves senos blancos— vuelve más repulsiva aún a una mujer como Mrs. Harris? En realidad, los pechos de ésta no son mayores que los de Rosemary, piensa, permitiéndose visualizar por primera vez la escena del armario; tienen aproximadamente el mismo tamaño. Poseen el mismo tipo de grandes pezones color fresa e incluso, en el izquierdo, aparecía el mismo tipo de marca parda, como una pluma de avestruz...

No. Entre las sábanas, Fred se estremece de la cabeza a los pies. No, debió de imaginarlo.

Pero su memoria es fotográficamente precisa. Mrs. Harris tiene los pechos de Rosemary. Presenta las mismas dimensiones que ella, tiene prácticamente el mismo color de pelo. Parece estar viéndola en casa de Rosemary, bebiendo el gin de Rosemary, durmiendo en la cama de Rosemary.

Por supuesto, su voz y su acento eran diametralmente diferentes. Pero Rosemary es una actriz y con frecuencia ha imitado a Mrs. Harris. Oh, santo cielo. Fred se incorpora en la habitación a oscuras, boquiabierto, como si estuviera viendo a una figura espectral.

Un minuto. Ha visto a Mrs. Harris con anterioridad y habría notado... Sí, pero sólo la vio un instante, una tarde en que se había presentado en la casa con demasiada antelación. Mrs. Harris había abierto una rendija de la puerta y sin apenas mirarlo gruñó que Lady Rosemary aún no había vuelto. Ni si-

quiera le permitió pasar a esperarla; tuvo que ir al pub de la esquina a hacer tiempo.

No le había dejado pasar —cuando trabajaba allí nunca permitió que entrara nadie—, no porque no soportara que la gente la estorbara, como había afirmado Rosemary, sino porque podían reconocerla, porque era... Porque la arpía borracha a la que llamó vaca mugrienta y a la que hizo caer en el suelo del dormitorio esa misma tarde era su falso amor verdadero, la estrella de la escena y la pantalla, Lady Rosemary Radley.

¡Jesús! ¡Santo Cielo! Aunque inconsciente de haberse levantado, Fred se encuentra ahora de pie y desnudo bajo un borroso claro de luna, dando puñetazos en la pared. Sólo interrumpe los golpes porque oye pisadas en el piso de arriba; el repetido retumbo ha despertado a otro inquilino, o, peor aún, al casero.

Quizás hubiera alguna vez una Mrs. Harris. Luego se habría marchado, pero Rosemary no se lo había dicho a nadie y seguía atendiendo el teléfono con la voz de aquélla. O tal vez nunca existió ninguna Mrs. Harris; tal vez limpiaba Rosemary personalmenme la casa.

¿Cómo podía haber sido tan estúpido y sordo y ciego esa tarde? ¿Cómo no se había dado cuenta?

Porque Rosemary había fijado en su mente la idea de sí misma como la de una mujer bella y graciosa y refinada y aristocráticamente inglesa, y cualquiera que no fuera todo eso, aunque viviera en su casa y durmiera en su cama y hablara con su voz, no era Rosemary. Así, cuando resolvió que no quería volver a verle ni hablar con él, le bastó con adoptar la vestimenta y el acento de Mrs. Harris. Y eso es lo que había hecho hoy. Se había mofado deliberadamente de él usando su vocabulario íntimo, destruyendo todo lo que habían compartido.

Y quizás así habían sido las cosas todo el tiempo, piensa Fred, mirando por la ventana abierta hacia la ventosa semioscuridad. Porque, si Rosemary le hubiese amado realmente alguna vez, no habría apelado a semejante triquiñuela. Durante todos estos meses ha querido a alguien tan ficticia como Lady Emma Tally. En todo momento ella ha montado para él una escena, fingiendo ser Lady Rosemary cuando lo deseaba y fingiendo ser Mrs. Harris cuando no... y sabe Dios quién era ella realmente.

Bueno, ha comprendido el mensaje. Ella no quiere volver a verle. Y él tampoco quiere volver a verla. Aunque lo recibiera

apasionadamente, aunque fuera otra vez la Rosemary que había amado, nunca la creería. Siempre estaría buscando pistas indicativas de que sólo era una representación.

Fred se arroja encima de la cama, donde permanece largo tiempo contemplando el juego de nerviosas sombras en las guirnaldas enlucidas estilo victoriano y recargadas de pintura que ornamentan el techo. Y por último, en la imposibilidad de conciliar el sueño, se levanta. Se pone algo de ropa, enciende las luces y empieza a limpiar la nevera y las alacenas, tirando a la basura casi toda la comida, guardando el resto para los Vogeler, con quienes cenará por última vez la noche siguiente. Considera que no vale la pena acarrear hasta Hampstead una botella con un resto de cuatro o cinco centímetros de whisky, de modo que se lo sirve en un vaso, agrega agua templada del grifo y lo bebe mientras trabaja.

Al vaciar un cajón del armario en la pila, permanece inmóvil con un paquete de McVitie's Cream Crackers en la mano, recordando repentinamente la fiesta de Rosemary y a Edwin Francis de pie en la escalera, comiendo una de esas galletas cubierta de paté, confiándole a su manera nerviosa de anciana dama que estaba preocupado por la influencia que ejercía Mrs. Harris sobre Rosemary. Oye decir a Edwin: «A veces se pone frenética, en un estado difícil...».

¿Y si, cuando vio a Fred, de quien creía haberse librado, entrar en su cocina, Rosemary no hubiese interpretado en broma el papel de Mrs. Harris por irritación y resentimiento? Porque es indudable que no podía estar esperándolo. Tanto si él llegaba como si no, ella habría estado sentada y bebiendo en el sótano, vestida de Mrs. Harris.

¿Y si no estuviera actuando, si estuviera «en un estado difícil», significara esto lo que significara? ¿Y si Fred no es el único en ignorar quién es Rosemary? ¿Y si ella tampoco lo sabe? ¿Si fuera una persona trastornada, si algo en ella funcionara mal?

Quizá Rosemary se ha entregado a la bebida en otras ocasiones; quizá se ha puesto «frenética» —sufrió algún tipo de crisis— en el pasado más de una vez. ¿Sería eso lo que insinuara Edwin? ¿Intentaba acaso advertir a Fred?

No. Lo más probable es que Edwin le estuviera pidiendo ayuda, tal como había afirmado, al comentar que no estaría tranquilo hasta que Fred le prometiera «cuidar a nuestra Rosemary». Fred no le había hecho caso, no había cuidado a «su» Rosemary. No había podido, porque una o dos horas más tarde

ella le echó de su casa con cajas destempladas. Sea como fuere, él no había creído que ella necesitara ser cuidada.

Pero tal vez lo necesite ahora, se dice a sí mismo, de pie en la cocina, con una caja de galletas en la mano. Si ella está borracha, o sufre una crisis nerviosa, o ambas cosas, alguien tendría que cuidarla. Pero Fred no sabe quién.

A las tres de la madrugada ha terminado su whisky, dos cervezas sobrantes y la mayor parte de una botella de vino blanco agriado. Está borracho en Notting Hill Gate y Rosemary está borracha o loca en Chelsea. Es demasiado para él. Quiere regresar a los Estados Unidos, quiere volver a ver a Roo. Claro que ahora probablemente ella no quiera verle a él, piensa dejándose caer encima de la cama sin tomarse la molestia de desnudarse, sumergiéndose en la espiral de la inconsciencia.

Cuando Fred vuelve en sí, con un dolor de cabeza insoportable, el sol brilla en el cielo y calienta su cama desordenada. Demasiado aturdido para pensar en tomar algo, se instala largo rato bajo la ducha y pone en remojo la cabeza, pero el dolor no cede. Su único pensamiento claro es que antes de marcharse debe pedirle a alguien que cuide a Rosemary. Hace un atado con su ropa sucia, junto con las sábanas y las toallas, y va hasta la lavandería automática. Mientras sus prendas chapotean en la máquina en un torbellino que agrava su dolor de cabeza, va a una cabina para llamar a Edwin Francis, que ya debería haber vuelto de Japón. Luego intenta dar con William Just en la BBC, con el fin de pedirle el número de teléfono de Posy o de Nadia. Finalmente, como no se le ocurre pensar en nadie más, llama a Vinnie Miner. No encuentra a ninguna de las personas con las que intenta hablar, y durante el resto del día sigue sin encontrarlas. Pero no ceja en su empeño.

11

A Quiensea le hicieron que sea,
a Quiensea le ahorcaron,
a Quiensea le metieron en un cazo
y le hirvieron hasta acabar con él.

Antigua rima popular

En la Escuela de Educación de la London University, Vinnie Miner asiste a un simposio sobre «La literatura y el niño», pero está cada vez más aburrida. El tema parecía prometedor; la primera ponente era una amiga suya y buena oradora, pero los otros dos empiezan a fastidiarla. Uno es un psicopedagogo gordo, el docor O. C. Smithers; la otra una joven tensa y pedante, Maria Jones, que dedica su vida al estudio de los consabidos primeros libros.

En Gran Bretaña, ha observado Vinnie, la mayoría de conferenciantes se sienten en la obligación de divertir a sus oyentes y de evitar la jerga profesional, por lo que suele ser sensato asistir a cualquier charla pública si el tema parece interesante. No obstante, Maria Jones está demasiado nerviosa para pensar en el público y su voz resulta casi inaudible por la timidez; el doctor Smithers, por su parte, desborda autosuficiencia. Como él mismo dijo, ha «estudiado ampliamente en los Estados Unidos» y pronuncia sus lugares comunes con una blanda pomposidad de allende los mares. Al igual que tantos educadores norteamericanos, insiste en hablar de El Niño como una suerte de figura metafórica abstracta, una de esas Virtudes o Gracias representadas en piedra en los monumentos públicos. El niño abstracto de Smithers está lleno de Necesidades que corren el riesgo de ser «insatisfechas» y de un Potencial Creativo que debe ser «desarrollado» si «él/ella» ha de transformarse en un «ser humano pleno». Vinnie siempre ha detestado concretamente

259

esta última expresión, que esta tarde posee una resonancia irónica pues parece referirse inevitablemente a la propia psique de Smithers, que es de una grandilocuencia insólita en Gran Bretaña. En la patria de Vinnie, según las estadísticas (corroboradas por su propia observación), uno de cada tres hombres de más de treinta años está excedido en peso. Aquí la mayoría se mantiene delgado, pero los pocos que engordan, como si se atuvieran a alguna ley de prorrateo, lo hacen exageradamente. Del mismo modo, las mentes británicas que se dan el lujo de atiborrarse con la jerga se hinchan hasta adquirir proporciones dignas de ser exhibidas.

Entusiasmado con el tema y sobrepasando los doce minutos asignados, Smithers declara que debe despertarse la «conciencia moral» de El Niño mediante una «literatura responsable». Las fricciones y tensiones de Nuestro Mundo Contemporáneo ejercen una gran presión sobre El Niño, y él/ella (sin duda Smithers se ha dado cuenta de que la mayoría de su público es del sexo femenino y utiliza este extraño pronombre a lo largo de toda su charla) tiene que encontrar orientación en la literatura.

Vinnie bosteza airada. No existe El Niño, quiere gritarle a Smithers; sólo hay niños, cada uno de ellos diferente, singular, como somos singulares los que estamos en esta sala y tal vez aún más, porque pertenecemos a la misma profesión y a través del tiempo hemos sido corroídos por las fricciones de su desagradable Mundo Contemporáneo.

Cuánto más bonito y menos aburrido sería que todos siguiéramos siendo niños, piensa Vinnie. Luego, como hace a menudo en las reuniones públicas aburridas, libera su irritación imaginando que el peso de los años abandona repentinamente a cada uno de los presentes. Los miembros de más edad entre el público, como ella misma, se convierten en niños de diez o doce años; los estudiantes de los últimos cursos universitarios en bebés. Cualquiera que sea su nueva edad, los asistentes, al encontrarse transformados, comparten un único pensamiento: ¿Por qué estoy sentado aquí, en esta silla, escuchando tantas tonterías? En su mesa, los oradores y el moderador intercambian miradas de sorpresa. Smithers, que ahora es un crío gordo y serio de seis años, deja caer sus notas al suelo. La amiga de Vinnie, Margaret —una niña sensata, atenta y cumplidora ya a los nueve años—, se inclina para consolar a Maria Jones, quien ahora ronda los tres años, pero ya es dolorosamente apo-

cada en público. Margaret seca las abundantes lágrimas de María y la ayuda a bajar de la tarima. En la sala, los bebés estudiantes se tambalean, jugando a las casitas debajo de las sillas volcadas, garabateando las paredes con lápiz tiza, construyendo y demoliendo torres de libros de texto al tiempo que lanzan chillidos de júbilo.

Sería de justicia que un dios menor y chistoso, quizás El Niño Propiamente Dicho, operara esta metamorfosis, piensa Vinnie. La idea misma de hacer de la literatura infantil una disciplina erudita, de meter por la fuerza lo más imaginativo y libre de lo que Smihers llama Nuestra Herencia Cultural en una red de solemne pedantería, pomposa palabrería y dudoso análisis textual —psicológico, sociológico, moral, lingüístico, estructural—, es un proceso que merece el castigo divino.

Aunque le ha proporcionado el sustento y una buena reputación —para no hablar de unos dichosos meses en Londres—, Vinnie tiene mala conciencia con respecto a su profesión. El éxito de la literatura infantil como campo de estudio —su propio éxito— contiene una faceta desagradable. Por momentos tiene la impresión de estar empeñada en encerrar lo que antaño fue terreno baldío o comunal. Primero ayudó a construir una cerca de alambre de púas alrededor del campo, luego contribuyó a quitar las flores silvestres que allí crecen, con el propósito de estudiarlas desde un punto de vista científico. Normalmente se consuela a sí misma con la idea de que su toque es tan ligero y respetuoso que no puede hacer daño, pero cuando tiene que escuchar y observar a gente como Maria Jones y el Dr. Smithers disecando las rosas y arrancando de raíz los claveles, se siente contaminada.

Ahora Smithers extiende figurativamente su colección de flores marchitas, vuelca sobre ella una última y lenta jarra de melaza plagada de clichés y se sienta satisfecho de sí mismo. Comienza el debate; personas serias se levantan y, en diversos acentos, pronuncian discursos de autopromoción disfrazados de preguntas dirigidas a los miembros del panel. Vinnie se tapa la boca para bostezar; a continuación abre discretamente el último ejemplar de «New York Review of Books», que compró en Dillon's camino del simposio. Sonríe ante una de las caricaturas, pero en seguida sufre una violenta conmoción. En la página de enfrente y en posición destacada, aparece el anuncio de una serie de ensayos bajo el título general de *Opiniones*

impopulares, de L. D. Zimmern, en quien no había pensado durante semanas enteras.

También la sorprende la foto que acompaña el anuncio, que no se parece en nada a la figura de su imaginación, víctima de los osos polares y de la Gran Peste. Zimmern es mayor de lo que creía, delgado y de rasgos angulosos más que pesados, nada calvo por cierto, tiene más pelo del necesario, incluida una corta barba oscura y puntiaguda. Su semisonrisa es irónica, rayana en el desdén o la pena.

Pero no importa cuál es el auténtico aspecto de Zimmern. Lo que sí importa es que está en un tris de publicar —probablemente habrá publicado— un libro que con toda certeza contendrá el horrible artículo de «Atlantic». El repugnante libro, disponible en tapa dura y en rústica, estará en ese mismo momento en todas las librerías de los Estados Unidos, a la espera de que alguien vaya a buscarlo. Será —o ha sido ya— ampliamente reseñado; será —o ha sido ya— comprado por el gran público y las bibliotecas universitarias de costa a costa. En breve será catalogado, puesto en estanterías, prestado y leído. Se abrirá paso hasta la Elledge Library de Corinth. Tras ello, seguramente harán una edición inglesa y posiblemente —sobre todo si el hombre es uno de esos horrorosos estructuralistas— una edición francesa, una edición alemana... Las espantosas posibilidades son infinitas.

Vinnie experimenta un amargo y ardiente dolor debajo de las costillas, obsequio de L. D. Zimmern. Con el fin de aliviarlo intenta imaginarlo como a un niño entre los niños que la rodean: un crío malquerido, desdeñado y perseguido por los demás. Pero la escena no aparece clara. Puede trasplantar mentalmente a Zimmern en la London University, pero es incapaz de rejuvenecerlo. Persistentemente fijo en una agria edad mediana, permanece junto a la mesa abandonada por los oradores paseando la mirada a su alrededor condescendientemente, y contemplando a los chicos alborotadores, incluida a Vinnie, o, más bien, sobre todo a Vinnie.

Y aunque lograra imaginar otro final peliagudo para Zimmern, piensa, ¿qué sentido tiene? Esta fantasía de violencia es morbosa además de inútil. Vinnie no tiene realmente manera de vengarse, no tiene un foro para expresarse, excepto revistas como «La literatura infantil», que Zimmern y sus colegas nunca leerán. Ya ni siquiera puede quejarse ante sus amigos porque, después de tantos meses, aparecería como una neurótica obsesa.

Asimismo, Vinnie es remisa a hablar de sus problemas en cualquier momento. Considera que hablar sobre lo que anda mal en la propia vida es peligroso; que instaura un campo magnético que repele la buena suerte y atrae la mala fortuna. Si persiste en sus quejas, todas las hondas y flechas y tornillos y clavos y agujas de los infortunios que están al acecho harán blanco en ella. La mayoría de sus amistades se alejarían, rechazadas por su carga negativa. Pero Vinnie no estaría sola. Como casi todo el mundo, tiene algunas relaciones que se sienten naturalmente llamadas por las desdichas ajenas. Estas se sentirían reclamadas por su desgracia y se apiñarían a su alrededor, arropándola con una espinosa borra negra de condescendiente piedad, a la manera de limaduras de hierro atraídas por un imán.

La única persona ante la que Vinnie puede lamentarse sin peligro es Chuck Mumpson. Él está fuera del alcance del sistema magnético, y nada que aparezca impreso en un libro puede alterar lo que piensa de ella, pues no depende de su reputación profesional ni de las opiniones de terceros. Para Chuck, L. D. Zimmern es un pigmeo cascarrabias al que nadie en su sano juicio prestaría la menor atención. Como dijo una vez: «¿A quién le importa lo que diga un cretino en una revista?». Vinnie encuentra maravillosamente tranquilizadora y al mismo tiempo frustrante esta ignorancia de la escala de valores del mundo universitario, como le ocurre con muchas cosas acerca de Chuck. Y es esta ambivalencia, sin duda, la que le impide fijar la fecha de su visita a Wiltshire.

Chuck tiene una flexibilidad intelectual que ella nunca habría sospechado. Ahora, por ejemplo, no sólo ha logrado reconciliarse con el hecho de que el Ermitaño de South Leigh fuera un jornalero agrícola analfabeto, sino que se enorgullece de él como si de un conde sabio se tratara. Cuando ella hizo esta observación, él le atribuyó generosamente el mérito de su cambio de parecer. «Tu forma de amarme... transforma todo lo que ocurre en bueno», dijo. Vinnie abrió la boca para protestar, pero volvió a cerrarla. «No creo que te ame», había estado a punto de decir. Pero nunca había dicho que lo amara y probablemente Chuck sólo quería dar a entender «la forma en que haces el amor conmigo».

Eso puede aceptarlo, puede afirmarlo. El placer físico como el que ha conocido con Chuck mejora el universo; se convierte en una peonza en la que todos los colores discordantes se confunden y difuminan y rotan en un remolino armónico que gira

en espiral a partir de ese centro. Cuando está lejos de él los giros disminuyen, la peonza se tambalea, tropieza y cae, dejando a la vista su feo diseño. Tendida a solas en la cama, bajo una sábana floreada, estas breves y cálidas noches de finales de junio, cuando la oscuridad sólo parece flotar sobre la ciudad y el cielo empieza a teñirse de luz a las tres y media de la madrugada, añora físicamente a Chuck. Pero luego llega la mañana; el teléfono emite su característico doble timbrazo excitado, más agudo y rápido que en los Estados Unidos. Junio es un mes muy sociable en Londres y la agenda de Vinnie se llena de reuniones interesantes, sin dejarle tiempo para viajar Wiltshire.

Además, si va, ¿cómo será estar con Chuck, en su casa? Hace una eternidad que Vinnie no comparte su vivienda con un hombre; con nadie. En realidad, no lo ha hecho parcialmente por su propia elección. En los casi veinte años transcurridos desde su ruptura matrimonial, probablemente podría haber encontrado con quien convivir, de haberlo querido: si no un amante, alguna buena amiga.

«¿No tienes miedo de vivir sola? ¿Nunca te sientes sola?», dicen los amigos de Vinnie, mejor dicho sus conocidos, porque cualquier amigo que le haga estas preguntas será instantáneamente, aunque a veces por poco tiempo, degradado a la categoría de conocido. «Oh, no», replica siempre Vinnie, ocultando su irritación. Claro que tiene miedo, claro que se siente sola, ¿cómo pueden ser tan estúpidos? Obviamente, sólo lo soporta porque la alternativa es peor.

En ocasiones, a pesar de sus negativas, sus relaciones insisten en sugerir que no es prudente que una mujer sola, menuda y en proceso de envejecimiento viva sola, que debería contar con la compañía de un perro grande y hostil. Pero Vinnie, a quien le disgustan los perros y no está dipuesta a adaptarse al estereotipo de la solterona solitaria, siempre se ha negado a hacerlo. Fido ha seguido siendo su único acompañante. También se le ha ocurrido que lo trata prácticamente como tratan las solteronas tradicionales a sus animales domésticos: hasta hace dos meses iba con ella a todas partes, era alternativamente mimado y regañado.

La verdad es que el temperamento de Vinnie no se adecúa a una vida compartida. La última vez que Chuck estuvo en Londres, aunque todo fue muy hermoso (recuerda el momento específico en que se mecían simultáneamente en la alfombra del salón, mirando por la *bay-window* un firmamento lleno

de hojas verdes en movimiento), por momentos se sintió —¿cómo expresarlo?— apremiada, invadida. Chuck es demasiado voluminoso, demasiaso ruidoso; ocupa demasiado lugar en su piso, en su cama, en su vida.

No es Chuck el único que la hace sentir así. Siempre que se hospeda en casa de amigos, por mucho que le gusten, se siente incómoda. Son muchas las cosas que le molestan cuando comparte la vivienda: la interminable necesidad de ser comedida, pongamos por caso, al mismo tiempo positiva y negativa. Los Por Favor y Gracias y Disculpa y Si no te molesta; la represión constante del impulso natural de bostezar, de suspirar, de rascarse la cabeza, de echar gases o quitarse los zapatos. También está la sensación de ser constante, aunque benévolamente observada, lo que vuelve imposible hacer nada extraño o impulsivo —salir a dar un paseo bajo la lluvia antes de desayunar, por ejemplo, o levantarse a las tantas de la madrugada para prepararse una taza de cacao y leer a Trollopesin sin provocar un ansioso interrogatorio: «¿Vinnie? ¿Qué haces ahí? ¿Te encuentras bien?».

También está el ruido y el alboroto que supone tener siempre cerca a alguien, caminando de habitación en habitación, abriendo y cerrando puertas, encendiendo la radio, la televisión, el tocadiscos, el hornillo y la ducha. Tener que pactar con ese alguien antes de hacer las cosas más nimias: tener que acordar cuándo y dónde y qué comer, cuándo dormir, cuándo bañarse, qué película ver, dónde ir de vacaciones, a quién invitar a cenar. Tener que pedir permiso, por así decirlo, para ver a tus amigos o colgar un cuadro o comprar una planta; tener que informarle a alguien cada vez que se te ocurre dar un paso.

Así había sido con su marido casi desde el principio. E incluso con Chuck, que es portentosamente tolerante, compartir el piso fue como jugar permanentemente a andarse con tiquismiquis. «Creo que ahora me daré una ducha y me acostaré.» «De acuerdo, cariño.» «Ahora iré a la compra.» «De acuerdo, cariño.» Y si no te acordaste de pedir permiso por anticipado: «Oye, cariño, ¿dónde has estado? Desapareciste... estaba algo preocupado». (Vuelve: olvidaste pedir permiso.) Y todo era recíproco, por supuesto: cuando quien sea el que conviva contigo quiere ir de tiendas, bañarse, cambiar un mueble de lugar o cualquier otra serie innumerable de actividades, tienes que soportar que te pida permiso.

Y finalmente, cuando empiezas a tolerar esta vida, porque

has empezado a amar a la otra persona —incluso tras haber aprendido a gozar de eso, a depender de ello—, te abandona. No, gracias, piensa Vinnie.

El problema consiste en que ahora es demasiado tarde para decir «no, gracias». Pronto irá a Wiltshire porque quiere ir; no podrá detenerse porque de alguna manera y por accidente Chuck Mumpson, un ingeniero sanitario sin empleo, de Tulsa, Oklahoma, se ha metido en su vida de tal manera que le importa y depende de él hasta el punto de que se veía en un aprieto si tuviera que reconocerlo ante sus amistades londinenses, para no hablar de las norteamericanas.

Y cuando baje a Wiltshire, será peor. Allí correrá el terrible riesgo de verse totalmente liada, atrapada. Vinnie imagina el campo inglés en julio seductor ya de por sí. Luego se imagina paseando con Chuck entre setos en flor, tumbada a su lado en un claro del bosque herboso y salpicado de florecillas... Toda su cautela y sus reservas cederán, estará perdida. Se sentirá cada vez más unida a Chuck y, cuanto más unida se sienta, peor será cuando más adelante él recupere el juicio.

Vinnie sabe, se ha enseñado a sí misma a saber en más de treinta años de pérdidas y decepciones, que a ningún hombre le importará realmente nada de ella. Está convencida, casi se siente orgullosa, de que nunca ha sido amada en el sentido más serio de la palabra. Su marido había dicho que la amaba, naturalmente, pero muy pronto los hechos demostraron que sólo se trataba de una ilusión. Los otros (pocos) hombres que dijeron amarla lo habían afirmado presionados por el deseo, diciéndole entonces, y sólo entonces, lo que en breve resultaría ser mentira. Reconoce que Chuck lo ha expresado en otras ocasiones, por amabilidad, se ha dicho a sí misma, o por algún anticuado código de honor del Salvaje Oeste que le hizo necesario creer que la amaba a fin de justificar lo que era, al fin y al cabo, adulterio. Incluso ha alabado su figura. («Todo en ti es pequeño y fino; haces que casi todas las mujeres de Tulsa a tu lado parezcan caballos de labranza.»)

Tal vez por un momento Chuck cree amarla porque fue amable con él cuando estaba desesperado, porque lo aceptó como era y le riñó y lo animó tal como había hecho con su ex marido años atrás. Pero en cuanto recupere lentamente la confianza en sí mismo, Chuck —como su marido— volverá a mirar a Vinnie y la verá tal como es: una mujer menuda, egoísta, poco atractiva, más que madura. Se volverá ha-

cia otra más joven, más bonita, más buena, y nada quedará de su amor por Vinnie salvo una especie de fatigada y culposa gratitud.

Vinnie sabe todo esto y al tiempo sabe que no puede dejar de ir a Wiltshire. Todo lo que puede hacer, y no durante mucho tiempo, es aplazarlo. Puede aceptar múltiples invitaciones en Londres. Puede recordarse a sí misma los defectos de Chuck; puede contemplar fríamente su propia pasión, asegurándose que él ni siquiera es su tipo físicamente: de huesos demasiado grandes, fornido y pecoso; tiene el pelo demasiado fino y las facciones romas. Verdad, todo eso es verdad, pero no le sirve de nada: lo desea.

Después del simposio y tras la recepción bien provista de vino y de conversación literaria que le sigue, Vinnie regresa a su piso con un humor superficialmente mejorado, aunque esencialmente bajo, refunfuñando por las *Opiniones impopulares* y su impotencia frente a la persecución de L. D. Zimmern. Siente un fuerte impulso de telefonear a Chuck al campo, pero son casi las once y sin duda estará durmiendo, pues los arqueólogos suelen levantarse muy temprano. Mientras mira indecisa el teléfono, éste suena. Pero no está Chuck al otro lado de la línea, sino una joven y fuerte voz femenina norteamericana, con un temblor de urgencia.

—Soy Ruth March —anuncia la voz, como si Vinnie tuviera que reconocer su nombre, que no reconoce—. Llamo desde Nueva York. Estoy tratando de ponerme en contacto con Fred Turner; tengo su número de Londres, pero su teléfono está desconectado. Lamento tener que molestarte tan tarde, pero debo hablar con él por algo realmente importante.

—Realmente importante —repite Vinnie con tono monocorde, fastidiada porque la voz no es la de Chuck—. ¿Eres una de sus alumnas?

—No, yo... —tartamudea Ruth March y agrega con voz firme—: Soy su mujer. Tú y yo nos conocimos en una fiesta del Departamento de Literatura Inglesa en Corinth.

—Ah, sí.

En la mente de Vinnie aparece una vaga imagen, la de una joven alta, morena, perturbadoramente guapa, con un jersey negro. No por primera vez, piensa que la práctica feminista de conservar el apellido de soltera, aunque políticamente admirable, tiene ciertas desventajas sociales.

—Ojalá pudiera ayudarte, pero creo que de cualquier ma-

nera está a punto de viajar a Nueva York... mañana mismo, me parece.

—Ya sé que vendrá mañana. Pero ocurre que yo no estaré en Corinth porque tengo que ir a Nuevo Méjico por cuestiones de trabajo. Ya estuve fuera antes, para hacer unas fotos, por lo que no recibí el telegrama que me envió y no pude llamarlo, de lo contrario lo habría hecho —la distante mujer de Fred empieza a dar la impresión de estar casi sin aliento—. Necesito encontrarlo ahora mismo para que podamos reunirnos en Nueva York, pues estaré allí mañana por la noche.

—Sí —dice Vinnie con tono neutro.

—Pensé que tal vez tú sabrías dónde está.

—Bueno...

De hecho, Vinnie sabe dónde está Fred. Cuando lo vio anteayer en el British Museum, le informó que su última noche en Londres cenaría con Joe y Debby Vogeler, y que luego irían juntos a ver a los druidas representando sus ritos del solsticio de verano en Parliament Hill.

—Sí, creo que está con unos amigos llamados Vogeler.

—Ah, sí, entiendo. ¿Tienes su número de teléfono?

—Creo que lo puse en algún lado. Espera un momento —Vinnie corre al salón, pensando una vez más en lo estúpido que fue el dueño del piso haciendo instalar el teléfono en el dormitorio—. Aquí... no, lo siento. Espera un segundo —transcurren unos embarazosos minutos mientras revuelve pilas de papeles y tarjetas de empresas de minitaxis, abultando la cuenta telefónica de Ruth March—. Estoy segura de que con tiempo lo encontraría —dice finalmente—. Te diré qué haremos: en cuanto encuente el número, telefonearé y le daré tu mensaje a Fred.

—¿Sí? Eso sería maravilloso —Ruth suspira, agradecida y aliviada—. Por favor, pídele que me llame a Nueva York en cuanto desembarque en Kennedy.

—Sí, de acuerdo.

—Estaré en casa de mi padre. Creo que Fred tiene el número, pero de todos modos está en el listín: L. D. Zimmern, de West Twelfth Street.

—¿L. D. Zimmern? —repite Vinnie lentamente.

—Eso es. ¿Lo conoces? Es profesor.

—Me parece que he oído hablar de él, sí —responde Vinnie.

—Oye, cuando hables con Fred, dile, si no te molesta... —atónita por lo que acaba de oír, Vinnie guarda silencio. Ruth

March lo interpreta como una respuesta afirmativa—. Dile que le amo. ¿De acuerdo?

—De acuerdo —dice Vinnie mecánicamente.

—Gracias. Muchísimas gracias. Eres un encanto.

En cuanto cuelga, Vinnie empieza a buscar el número de teléfono de los Vogeler. Al mismo tiempo, casi distraídamente, se pregunta por qué la mujer de Fred no se llama Ruth Zimmern o Ruth Turner. Tal vez estuvo casada antes. Sin embargo, la idea que ocupa el primer plano de su mente es la de que su deseo se ha cumplido. Su enemigo genérico y específico le ha sido entregado, por así decirlo, en bandeja; los pecados del padre pueden ser pagados por la hija, una mujer joven, bella y amada. Sin el menor esfuerzo, Vinnie puede impedir que Fred y Ruth se reconcilien —pues sin duda eso es lo que ocurriría— en Nueva York. Y su subconsciente parece ansioso por cooperar, pues el número de los Vogeler se niega a aparecer. Vinnie está segura de que lo tiene en algún sitio, escrito en el dorso de una ficha de pedido del Britisth Museum; pero la ficha, aliada de sus peores sentimientos, se ha ocultado. Pero sus mejores sentimientos, que no creen en las leyes de la justicia genealógica —¿qué daño le ha hecho nunca Ruth March?—, prosiguen la búsqueda.

Claro que en realidad no existe ninguna diferencia, piensa, cuando por fin se da por vencida. Si Fred no encuentra a su mujer en Nueva York mañana, finalmente volverán a reunirse. Ella le telefoneará desde Nueva York o desde Nuevo Méjico, o desde donde demonios vaya.

O quizá no le telefoneará, porque creerá que él recibió el mensaje y deliberadamente no le hizo caso. Ruth se sentirá herida, furiosa. Aceptará el trabajo que mencionó y se trasladará al rincón más recóndito de los Estados Unidos y ése será el punto final de su matrimonio.

Bien, es una pena, o tal vez no sea ninguna pena. Puesto que es hija de L. D. Zimmern, podría parecerse a su padre. Es posible que Ruth sea malévola, desconsiderada, destructiva; el tipo de mujer de la que Fred o cualquier hombre haría muy bien en deshacerse, así como su primer marido, si existe, hizo muy bien en librarse de ella. Con toda probabilidad tiene la culpa de la ruptura matrimonial, en primer lugar; nadie puede decir que sea difícil llevarse bien con Fred. Sea como fuere, Vinnie no puede hacer nada por ella. No encontró el número de los Vogeler y no conoce a nadie que pueda tenerlo.

La dificultad consiste en que sabe donde está Fred, o al menos donde estará muy pronto: en la parte más alta de Hampstead Heath, con los druidas. Pero ella no puede salir a buscarlo allí a esta hora de la noche. Nadie espera que haga semejante cosa. Dejemos que las cosas sigan su curso. Vinnie apaga las luces del salón y se dispone a acostarse.

No, la mayoría de la gente que Vinnie conoce no esperaría, con toda certeza, que Vinnie fuera a Hampstead Heath. Pero sí una persona lo esperaría, piensa mientras se sienta en el borde de la cama con un pie descalzo y el otro calzado. Chuck Mumpson daría por sentado que ella iría, sin siquiera detenerse a pensar en los grandes inconvenientes e incluso en los peligros posibles de tal excursión. Y cuando se entere de que no transmitió el mensaje de Ruth March, la mirará sorprendido y apenado, como hizo el día en que le dijo que nunca había conocido un perro que le gustara. Vinnie ve exactamente su expresión y oye su voz: «¿Quieres decir que ni siquiera lo intentaste? Bien, Vinnie... ».

Vinnie vuelve al salón y enciende las luces. Despliega los planos de autobuses y metros, abre la guía de *Londres de la A a la Z*. Llegar a Parliament Hill, tal como sospechaba, sería una odisea. Los transportes londinenses han facilitado que vaya de compras a Selfridges, que consulte a un médico de Harley Street o vea a sus amigos de Kensington; pero a nadie se le ha pasado por la imaginación que a ella o cualquier residente bien nacido de Regent's Park se le ocurra visitar Gospel Oak, y son pocas las ofertas para hacer ese itinerario. Tendrá que ir a pie hasta la estación de Camden Town, coger un autobús o el metro hasta Hampstead y luego andar otro kilómetro y medio o más a través del Heath. Y cuando encontrara a Fred —si lo encuentra, lo que es improbable— sería demasiado tarde para volver por el mismo camino y tendría que pagar un taxi.

Vuelve a doblar los mapas, pensando en lo caro, fatigoso y difícil —si no peligroso e imposible— que sería encontrar a Fred Turner en Parliament Hill a medianoche; en lo fácil y satisfactorio que sería quedarse en casa y producir un dolor profundo y duradero a un pariente carnal de L. D. Zimmern. En cuanto a Chuck, no tiene por qué enterarse. Pero al mismo tiempo se encuentra poniéndose los zapatos; saca del billetero, como precaución contra carteristas y asaltantes, el pasaporte, la tarjeta bancaria y todo el dinero menos cinco libras y algo de cambio; coge el impermeable nuevo del armario porque, aun-

que la noche es cálida y veraniega, podría hacer frío y correr el viento en el Heath.

Aun después de las once, Regent's Park Road es un lugar familiar y tranquilizador, por donde sólo circulan unas pocas personas de aspecto respetable que han sacado a pasear sus perros, o que vuelven respetablemente a sus hogares. Pero en cuanto Vinnie atraviesa el cruce y baja por la avenida hacia el centro de Camden Town, su respiración se vuelve laboriosa. Es la peor hora de la noche, justo después del cierre de los pubs; un sinnúmero de hombres en paro y sin hogar que deambulan por Camden Town han sido lanzados a la calle en estado de ebriedad, confusión y posiblemente violencia. Aprieta la boca y el paso, desviando la cabeza al pasar junto a cada figura o grupo de figuras desagradable, haciendo caso omiso de observaciones que pueden estar o no dirigidas a ella; en un momento dado cruza la calle para evitar a dos individuos de aspecto especialmente dudoso que holgazanean en un oscuro portal, pensando que cada uno de sus taconazos es un paso que la aleja del confort y la seguridad.

Cuando Vinnie llega al centro, casi sin aliento, no hay autobuses en la parada ni nadie haciendo cola. Entra corriendo en la estación, aunque tampoco le parece un refugio seguro. Se trata de un lugar desagradable a cualquier hora del día, con corrientes de aire frío y el continuo trepidar de la antigua escalera mecánica de madera. Tres jóvenes desaliñados pasan delante de Vinnie mirándola de manera poco amistosa, probablemente amenazante. En contra de su propia voluntad, pisa un peldaño detrás de ellos. Al llegar al pie de la escalera, desaparecen por un pasillo sin volverse a mirarla.

Vinnie elige el túnel opuesto, desciende la escalera y espera el metro con destino a Hampstead. Los oscuros boquetes de cada extremo del andén son horrorosos: sugieren que algo enorme y desagradable está a punto de precipitarse a través de ellos, en su dirección. Es un pensamiento estúpido, casi delirante. Quizá se trata del resquicio de alguna huella de la memoria folklórica, del persistente inconsciente jungiano, temeroso de la cavernas y de las viscosas serpientes gigantes.

Lo que finalmente sale de la caverna es, por supuesto, el metro, que en general no representa ningún riesgo, sino que es una especie de santuario. Normalmente el metro londinense es, en todo sentido, lo contrario del neoyorkino: bien iluminado, acogedor, relativamente limpio y ocupado por pasajeros

inofensivos. Sin embargo, el vagón en que entra Vinnie es menos tranquilizador. Está casi desierto, lleno de periódicos viejos y sucios, poco iluminado debido a algún fallo en el sistema eléctrico. Bien, sólo son tres paradas; como máximo un cuarto de hora.

Pero después de Belsize Park, como ocurre a veces en la Northern Line, el metro aminora la marcha, traquetea convulsivamente y rechina hasta frenar. El motor se para, las luces parpadean y se vuelven aún más tenues. Sólo hay otros dos pasajeros en el vagón, del sexo masculino, sentados en el otro extremo, uno frente al otro. El más joven contempla el suelo, malhumorado; el otro, más viejo, parece medio borracho o medio dormido o ambas cosas.

En el repentino silencio se oye a lo lejos otro monstruo jungiano rugiendo a través de túneles distantes. Vinnie mira su propio reflejo, sucio en la ventanilla opuesta y luego el anuncio, más arriba, que recomienda un veneno para cucarachas. A medida que transcurren los minutos empieza a sentir que el tiempo se ha detenido, que nunca llegará a Hampstead ni a ningún otro sitio, que seguirá eternamente pegada a este asiento.

Si no fuera por L. D. Zimmern, no estaría allí. Si él nunca hubiese existido, no habría tenido una hija desconsiderada y pendenciera para que Fred Turner se casara con ella. Fred habría contraído matrimonio con otra chica, más buena, que no habría peleado con él, que lo habría acompañado a Londres. Jamás habría tenido un romance con Rosemary Radley y ésta nunca habría insultado a Vinnie en un taxi.

Es Zimmern quien tendría que estar aquí ahora, prisionero del tiempo y de un vagón de metro casi vacío, apenas iluminado. Vinnie lo imagina sentado frente a ella, debajo del anuncio de cucarachas, él mismo con el aspecto de uno de esos insectos. Piensa que, a medida que los minutos se alarguen en horas, las cucarachas tan gráficamente representadas encima de la cabeza de Zimmern empezarán a arrastrase hasta salir del cartel y bajarán hacia él por el marco de la ventanilla, llegarán en procesión a sus hombros y brazos y cuello y cabeza; él tratará de ahuyentarlas, pero no le servirá de nada, porque saldrán más del cartel, más y cada vez más. Zimmern grita pidiendo ayuda, pero Vinnie se limita a mirarlo incesantemente, observando lo que le ocurre, encantada de que ocurra...

Las luces aumentan, la imagen de L. D. Zimmern se des-

vanece. El motor hipa y empieza a ronronear. Por último, el metro se pone en marcha de una sacudida.

Cuando Vinnie llega a Hampstead, lo encuentra, en principio, poco amenazante. Una borrosa confusión de farolas entrelazadas cuelgan sobre High Street, que está poblada de peatones de aspecto inofensivo y en la que de vez en cuando aparece un escaparate iluminado. Pero las arterias laterales están desiertas y silenciosas. Cada tanto oye en el pavimento de la calle el eco de las pisadas de otro caminante tardío y en ocasiones algún coche pasa a su lado a toda velocidad. En East Heath Road hace un alto para fijar la vista en el camino de enfrente, que desaparece entre árboles pesados y sobresalientes en una extensión de ventosa oscuridad. Realmente, aventurarse a incursionar en el Heath a esa hora sería una estupidez, sería buscarse problemas. Lo único sensato es dar la vuelta y volver a casa ahora mismo, mientras todavía funciona el metro.

Impulsada por esta idea, Vinnie retrocede por Well Walk. «Lo intenté», dice mentalmente a Chuck Mumpson. «Pero el Heath estaba oscuro como boca de lobo y no quería que me asaltaran.» «Venga, Vinnie... », responde la voz de él. «Si llegaste hasta aquí, puedes lograrlo. Sólo necesitas bríos y sentido común.»

De acuerdo, maldición, le dice y vuelve a girar sobre sus talones. Pero mientras cruza el camino y empieza a internarse en el Heath, el corazón le palpita desenfrenadamente a modo de advertencia. Una luna brumosa, pálida, casi llena, roza los árboles y el cielo es una fantasmagórica humareda roja fluorescente. En la brisa nocturna, cada arbusto inclinado, cada árbol, es una presencia caprichosa; y hay otras presencias más espantosas: voces y figuras. Vinnie sigue andando, estúpidamente, cada vez más asustada y furiosa consigo misma, apartándose de las hojas que se mueven, de las parejas que pasean, pensando en la insensatez que significa errar por Hampstead Heath en medio de la noche, en una búsqueda inútil. Quién sabe si encontrará a Fred Turner en Parliament Hill, entre vagos y furcias y ladrones que probablemente —con certeza— merodean en la oscuridad. Quién sabe siquiera si encontrará Parliament Hill.

Y aunque no la roben ni la hieran en esta estúpida excursión, comprende Vinnie, existe un riesgo más seguro, aunque de carácter intelectual: el peligro de que su visión de Londres quede lesionada, tal vez destruida. Con mucha frecuencia se

ha jactado ante sus amigos norteamericanos de que ésta es una ciudad benigna y no violenta, en la que su piso puede que sea asaltado en su ausencia (aunque nunca ha ocurrido), pero ella nunca está personalmente atacada ni amenazada; una ciudad en la que hasta una mujer menuda en la cincuentena puede salir sola de noche contando con todas las seguridades. Si realmente lo cree, ¿por qué su pulso es tan rápido, su respiración tan laboriosa? ¿Y si no es verdad, si nunca ha sido cierto? ¿Cuánto tiempo hace que no está sola a medianoche en una zona desconocida de Londres?

No sólo L. D. Zimmern tiene la culpa de que esté allí, sino también Chuck Mumpson. De no ser por él, ahora estaría a buen resguardo en casa, probablemente dormida. Y si esta noche la atacan y la asesinan en Hampstead Heath, él ni siquiera sabrá qué estaba haciendo allí; nadie lo sabrá. Vinnie casi lamenta haber conocido a Chuck Mumpson, incluso haberse enterado de su existencia. Pero ahora es demasiado tarde. Sigue caminando a la mayor velocidad posible a través del sombrío terreno comunal cubierto de hierba, bajo una luna acuosa.

En la cumbre de Parliament Hill, cerca de un matorral de arbustos y una arboleda, una multitud reducida y bastante dispersa se ha reunido a esperar a los druidas. Allí están Joe y Debby Vogeler con Fred Turner. Ninguno de los tres siente la menor angustia por estar en el Heath a medianoche, pero sus mentes están crispadas. Los Vogeler sienten cierta inquietud por Jakie, al que dejaron al cuidado de una canguro adolescente y adormilada. Fred, aunque se esfuerza por no pensar en ello, se ve perseguido por las imágenes superpuestas de Rosemary Radley y Mrs. Harris. ¿Qué le/les ha ocurrido desde ayer por la tarde? ¿Dónde y cómo está/están ahora?

Tiene clavada en la retina a Rosemary/Mrs. Harris tambaleándose por la casa en esquizofrénico estado de ebriedad, o muerta con la crisma rota al pie de su graciosa (pero resbaladiza) escalera curva. También la ve dichosa y en perfecto estado, riendo con sus amigos en una cena, contando la jugarreta que le ha hecho al pelma de Fred: fingió ser su propia sirvienta, fingió estar borracha. Fue muy fácil engañarlo, dice: se comportó como el estúpido y grosero empleado que no quiso cargar en su cuenta la compra y luego se quejó de que no había reconocido a Lady Emma Tally en tejanos y jersey. Tal vez Fred nunca sabrá cuál es el libreto real, ni qué le ocurrió realmente

ayer. Todavía no ha logrado comunicarse con Rosemary ni con ninguno de sus amigos y dentro de doce horas estará en un avión con destino a Nueva York.

Fred también medita acerca de su trabajo inacabado sobre John Gay. La franqueza y la brillante energía de la obra de Gay, por la que se ha sentido tan fuertemente atraído ahora le parece una fachada. Cuanto más estudia los textos, más ambigüedad y tinieblas encuentra. Ahora le choca con más fuerza que, antes que todos, los personajes de *La ópera del mendigo* sean fraudulentos; hasta Lucy, la heroína. Su protagonista, el salteador de caminos Macheath —llamado como el terreno comunal que ahora pisa Fred—, no es nada más que un forajido urbano a caballo, alegremente engañoso con todas sus mujeres. En tiempos de Gay, Londres era sucia, violenta, corrupta y no ha cambiado mucho. Las calles siguen mugrientas, los periódicos llenos de noticias sobre delitos y engaños, sobre todo en los bajos fondos, pero ¿es básicamente mejor en otros sitios? En esta ciudad, ¿a quién le importa nada ni nadie, excepto para usar a otros y ganar la delantera?

Fred también se compara, desfavorablemente, con el capitán Macheath. Las mujeres de su vida más que amarlo le odian; si en breve hubiera de perecer, no sería como Macheath, por lo que ha hecho, sino por lo que ha dejado de hacer: específicamente por no haber escrito y publicado una obra erudita.

Al margen de su ansiedad por Jakie, los Vogeler están animados. En las últimas semanas —desde que aumentó la temperatura— su visión de Inglaterra se ha alterado. Sigue sin interesarles demasiado Londres, pero un viaje a East Anglia, donde a sus amigos canadienses les han prestado un chalet, los ha apasionado por el campo británico.

—Es realmente como volver al siglo diecinueve —dice Debby entusiasmada—. En el pueblo todos se muestran amables, no como en Londres, y son unos *personajes* perfectos.

El mes próximo, dice Joe a Fred, ellos y los canadienses piensan alquilar una embarcación y hacer un crucero por los canales.

—Es una lástima que tengas que irte mañana, de lo contrario podrías acompañarnos. Será grandioso.

—Sí, parece divertido —dice Fred, pensando para sus adentros que estar encerrado una semana seguida en una barca con los Vogeler y sus amigos, para no hablar de Jakie, no es la idea que tiene él de algo grandioso.

En tanto la opinión que tienen ellos sobre la Inglaterra contemporánea ha mejorado, la suya ha empeorado. Ahora ve a su alrededor todo aquello de lo que los Vogeler solían quejarse: la insensata imitación y preservación del pasado, la pedante hipocresía, las reglamentaciones mezquinas, la poco espontánea pretensión de refinamiento y virtud. En especial Londres le parece —como Rosemary—, alternativamente falsa y enloquecida. Lamenta que no sea ya mañana por la noche, de vuelta a casa, en su ambiente, aunque Dios sabe muy bien que allí nada le aguarda. Roo no ha respondido a su telegrama; probablemente lo ha abandonado para siempre.

Gracias a su altura, Fred es uno de los primeros en ver aproximarse a los druidas senda arriba, desde el Este: una procesión de unas veinticinco personas con capuchas y túnicas blancas, algunas con faroles de diseño antiguo en la mano. A distancia, trepando la oscura colina bajo la luz neblinosa de la luna, resultan misteriosos, incluso conmovedores: fantasmales figuras paganas del pasado prehistórico, ahora redivivas.

Joe y Debby contienen la respiración y Fred, cautivado a pesar de sí mismo, se abisma en una especie de oración dirigida a los druidas y a cualquier poder sobrenatural con el que éstos puedan estar en contacto —con el mismo espíritu con que de niño solía pedir un deseo ante un caballo blanco y una pila de heno. Que todo salga bien, susurra mudamente.

Pero a medida que los druidas se acercan, la ilusión —como tantas ilusiones de Fred sobre Inglaterra— se disipa hecha trizas. De cerca, las figuras son irremediablemente modernas, de clase media y de edad madura o peor aún. Debajo de sus anchas capuchas monacales aparecen largas caras inglesas sonrosadas y blancas, similares a las que Fred veía cotidianamente en el British Museum; sus expresiones son apocadas y solemnes; en varios druidas percibe el brillo de unas anacrónicas gafas. Y más abajo de sus hábitos largos aparece un surtido de sandalias de cuero y plástico, entre las que muy pocas podrían pasar, incluso en un escenario, por primitivas.

Los Vogeler no dan la impresión de rebelarse por estas incongruencias, que ni siquiera parecen percibir.

—Esto es fabuloso —dice Joe cuando la procesión pasa por su lado para después formar un círculo irregular delante de la arboleda que corona Parliament Hill.

—Es realmente impresionante —coincide Debby y en un

cuchicheo casi reverente observa que muchos (de hecho más de la mitad) celebrantes son del sexo femenino. El druidismo es una doctrina de género neutro; lo leyó en «The Guardian».

Joe no está seguro. Quizás ahora sea así, dice también en un murmullo, pero cree que los druidas originales eran todos hombres.

Cualquiera que sea la verdad, piensa Fred mientras los Vogeler siguen debatiendo la cuestión *sotto voce*, estos modernos druidas londinenses son patentemente falsos y aficionados. Los codazos con que su jefe esgrime la espada ceremonial son torpes y poco convincentes, lo mismo que los gestos de las dos mujeres con gafas que agitan ramas frondosas hacia los cuatro puntos cardinales. Los fragmentos litúrgicos que llegan a oídos de Fred, montados en el viento nocturno, hacen pensar más en un servicio religioso eduardiano que anglosajón; el recitado le recuerda las puestas en escena universitarias del drama griego. Hay algo casi delirante en ello, piensa, en tanto los druidas levantan sus faroles casi al unísono, entonando un himno que suena como «El gran círculo del ser» con sus vocecillas bien educadas, dejando al descubierto un gran número de anacrónicos relojes de pulsera y perneras de pantalones.

Fred se vuelve, disgustado con la mascarada y con toda la falsedad que le rodea hasta donde alcanza su mirada, de Bloomsbury a Notting Hill, desde las luces de Highgate en el norte hasta Chelsea en el sur, y más lejos.

Mientras tiene la mirada fija en dirección a Hampstead Village ve subir la senda a otra druida, de aspecto aún más estúpido, que avanza por el lado que no corresponde y obviamente tarde para el espectáculo. En la cumbre de la colina se detiene, mira ansiosa a los espectadores; luego vacila, caminando de un lado para otro como si no supiera si debe acercarse o no a sus compañeros de culto. Fred no cree que éstos le den la bienvenida, pues no sólo llega tarde, sino que está mal equipada. Ha olvidado el farol y, a pesar de su corta estatura, el hábito con capucha le queda demasiado corto: le faltan sus buenos treinta centímetros para llegar al suelo y deja a la vista un par de zapatones modernos.

Sí, piensa Fred mientras la estúpida figura se aproxima, en esto se ha convertido Inglaterra, con su gran historia y sus tradiciones políticas, sociales, culturales; así se ha encogido Britania, la vigorosa, antigua, noble diosa: una anciana y nerviosa imitación de los druidas...

No. Un segundo. No es una druida; ni siquiera es una inglesa. Es Vinnie Miner.

Ocho horas más tarde Fred está sentado en los escalones que llevan al umbral de la casa de Rosemary en Chelsea, rodeado de todo su equipaje. O no todo; cuando llenó hasta los topes la mochila de lona a primera hora de la mañana, seguía aturdido después de la segunda noche de sueño interrumpido. Pero si ha olvidado algo, ahora es demasido tarde; su avión sale de Heathrow a mediodía.

Aunque cansado, Fred está mucho más animado que la noche anterior. Ahora sabe que Roo le espera en Nueva York; además, ha logrado transmitir primero a Vinnie Miner su angustia por Rosemary y luego, con su ayuda, a Edwin Francis, que ha vuelto de Japón y está en Sussex con su madre.

—Oh querido —dijo Edwin cuando Fred lo llamó temprano y le relató lo ocurrido—. Pensé que Rosemary estaba fuera, porque no atendía el teléfono. Pero temía que ocurriera algo semejante. Bien, prácticamente he terminado de desayunar; cogeré el primer tren e iré directamente a casa de Rosemary desde Victoria.

—De acuerdo. Nos encontraremos allí.

—No tiene sentido. Además, creo haberte oído decir que esta mañana partías para los Estados Unidos.

—Tengo tiempo. El avión saldrá a mediodía.

—Bien...

—Quiero estar allí.

—Si insistes —Edwin suspira—. Pero prométeme que no intentarás entrar en la casa antes de mi llegada.

Inquieto ahora por la espera, Fred se incorpora, cruza la calle hasta el parque del centro de la plaza y recorre con la mirada la fachada de la casa, con la esperanza y al mismo tiempo el temor de que Rosemary salga antes de que llegue Edwin. La vivienda parece abandonada; todas las persianas están cerradas y el pórtico está lleno de prospectos y folletos de publicidad. Cuesta creer que haya alguien dentro, mucho menos la mujer que vio anteayer. O que creyó ver. ¿Era realmente Rosemary o sólo Mrs. Harris, después de todo? ¿Fue su identificación de ambas un engaño, una aberración mental provocada por el deseo frustrado?

—Ah, hola —dice Edwin Francis mientras se apea de un taxi; está pálido y parece angustiado—. ¿Tocaste el timbre?

¿No? Bien. Oh, querido, veamos... Creo que será mejor que camines un poco calle abajo; verte inesperadamente podría alterarla.

—Yo... De acuerdo —acepta Fred.

Retrocede y desde cierta distancia ve que Edwin toca el timbre y espera; después le hace señas de que se acerque.

—Es más bien preocupante —dice.

—Sí —Fred nota que para Edwin, como para muchos ingleses, la expresión «más bien» es un reforzador.

—Será mejor que trate de encontrar la llave de repuesto —se vuelve hacia uno de los huecos de piedra cercano a los peldaños y hurga la tierra debajo de la hiedra y los geranios blancos con una ramita rota—. Sí, aquí está —Edwin saca un gran pañuelo de hilo del tipo que solía llevar el abuelo de Fred, para limpiar la llave y sus manitas pulcras.

—Ahora creo que debes esperar —dice, manteniendo la puerta apenas ligeramente abierta—. Primero tengo que estudiar la situación.

—No, quiero...

—En seguida vuelvo —sin darle tiempo a protestar, Edwin se desliza en el vestíbulo y cierra la puerta a sus espaldas.

Fred se sienta otra vez en los peldaños, junto a su equipaje. De la casa no sale sonido alguno; sólo oye los ruidos normales en una mañana de estío en Londres: las hojas de la plaza agitadas por el viento, las voces agudas de los niños en sus juegos, el ocioso gorjeo de los pájaros, el tráfico en King's Road. Brillan bajo el sol cálido las hileras de casas victorianas con terrazas bien cuidadas, esmaltadas en tenues tonos de cascarón de huevo; es difícil creer que pueda ocurrir algo desagradable detrás de sus fachadas.

La puerta se abre; da un salto y se pone en pie.

—¿Qué...? ¿Cómo...?

—Bien, está allí —dice Edwin. En los pocos minutos que ha pasado en el interior, algo le ha sucedido a su expresión; ahora parece menos preocupado y más furibundo—. Está bien... físicamente, quiero decir, pero la veo más bien confundida. Todavía no está del todo despierta, por supuesto. Y la casa se encuentra en un estado atroz. Atroz —se estremece en un escalofrío.

—Permíteme... —Fred intenta entrar en el vestíbulo, pero Edwin sujeta la puerta.

—No creo que hagas bien en entrar. Sólo lograrías perturbar a Rosemary.

—Quiero verla.

—¿Para qué?

—¡Santo cielo! Para ver que está bien... Para decirle que lamento lo del otro día... —Fred es más joven, más fuerte y mucho más fornido que Edwin Francis; si quisiera, piensa, entraría fácilmente.

—No veo qué sentido tiene. No está en condiciones de recibir visitas, créeme.

—Pero yo quiero hacer algo. Aún me quedan... —Fred mira la hora— veinte minutos.

—En mi opinión es suficiente con lo que has hecho —dice Edwin con tono de resentimiento; luego, al asimilar la expresión de Fred, agrega—: Creo que todo saldrá bien. Ahora telefonearé al médico y le pediré que la examine, sólo para asegurarme.

—¡Quiero verla, maldición! —Fred apoya una mano en el hombro de Edwin y le da un leve empellón.

—No me contradigas —dice Edwin sin amilanarse—, me estás haciendo enfadar. No obstante, te diré algo. Si estás dispuesto a quedarte en Londres y vivir únicamente para Rosemary, adelante, no te detendré. De lo contrario, cualquier cosa que hagas sólo servirá para que todo se vuelva más difícil para ella.

—Pero unos minutos... —Fred comprende que para entrar tendrá que usar la fuerza, quizás incluso la violencia.

—¿Quieres recordarle que te marchas y hacer que se sienta peor? ¿De eso se trata?

—No, yo... —sintiéndose acusado, Fred deja caer el brazo y retrocede—. Lo único que quiero es verla, eso es todo. Ya sabes que la amo.

—No seas egoísta —Edwin empieza a cerrar la puerta—. No le haría bien a ninguno de los dos. De todos modos, la persona que crees amar no es Rosemary.

Fred titubea, desgarrado entre el deseo de volver a verla y el temor a que Edwin tenga razón, que su actitud pueda resultar dañina. Mira a su alrededor como si buscara ayuda o consejo, pero la calle está desierta.

—Vuelve a tu país, Freddy —dice Edwin—. Realmente, creo que lo mejor que puedes hacer es olvidar a Rosemary cuanto antes. Buen viaje. Y, por favor, no escribas —añade y le cierra la puerta en las narices.

Aunque dejó un margen de tiempo que consideraba suficiente para llegar al aeropuerto, Fred no ha contado con la escasez de taxis en Chelsea ni con la densidad del tráfico diurno. Durante la hora siguiente le preocupa principalmente la idea de no perder el avión; se da cuenta de que, si hubiera visto a Rosemary, no lo habría alcanzado. Una vez que está a salvo en el salón de salidas de Heathrow, sin embargo, toda la confusión y la angustia de los dos últimos días caen sobre él.

Junto con la tarjeta de embarque, Fred ha recibido un folleto que enumera lo que se permite que importen los viajeros a los Estados Unidos. Lo arruga y lo tira. Como está en la indigencia, no puede comprar nada aunque sea libre de impuestos; además, ya va demasiado cargado con todo lo que adquirió en Inglaterra en los últimos seis meses. Físicamente no es mucho: unos cuantos libros, la bufanda de cachemira que le regaló Rosemary, una serie de notas sobre John Gay y su época. Su bagaje mental es más voluminoso: lleva a casa un intenso abatimiento y una gran desilusión con Londres, con Gay, con la vida en general y consigo mismo en particular.

En el pasado, Fred se ha considerado un hombre decente, inteligente. Ahora se le ocurre que quizá no sea tan distinto al capitán Macheath. Su trabajo, como todo conocimiento vacío de voluntad e inspiración, en los meses pasados ha degenerado en una especie de asalto de caminos a escala menor: un remiendo de ideas y datos robados de libros de otros autores.

Y su vida amorosa no es mejor. Como la de Macheath, sigue uno de los modelos literarios clásico del siglo dieciocho, en el que un hombre conoce y seduce a una mujer inocente y luego la abandona. A veces se limita a «jugar con sus sentimientos» y en otras ocasiones la viola. Hay muchos desenlaces posibles. La mujer puede caer por la pendiente y morir; puede dar a luz a un bebé muerto o vivo, salir a hacer la calle, hacerse monja, etcétera. El hombre puede buscar a otras víctimas, ser desenmascarado en su momento por un amigo sincero, tener un final violento y bien merecido, o arrepentirse y regresar demasiado tarde o a tiempo para casarse con su antigua novia y ser perdonado.

En estos términos, piensa Fred, podríamos decir que ha seducido tanto a Roo como a Rosemary y que las ha abandonado cuando más lo necesitaban tal como hizo Macheath con Polly y con Lucy. Nunca lo había pensado en estos términos, naturalmente. Porque Roo era, según sus propias palabras, «una mujer liberada», porque Rosemary era rica y famosa, conjeturó

que no podía hacerles ningún daño. Bien, si este año ha aprendido algo, es que todas las personas son vulnerables, por fuertes e independientes que parezcan.

Roo anhelaba visitar Inglaterra, pero él se la vedó mediante un altercado. Cuando le escribió en mayo, debía de abrigar la esperanza de que le pidiera que se reuniera con él de inmediato; pero él dejó dormir su carta en el escritorio durante semanas seguidas, sin contestarla. Había estimulado a Rosemary a amarlo incondicionalmente,en tanto tenía la intención de amarla sólo el tiempo que le resultara conveniente... Bien, había quedado atrapado. Probablemente alguna parte de su ser siempre la amaría aunque, como dijo Edwin, la Rosemary que él ama no existe.

Anuncian en los altavoces el embarque del vuelo de Fred. Reúne sus cosas y sigue a los demás pasajeros por el corredor que lleva al andén móvil que los transportará a la puerta correspondiente. De pie en la plataforma, mirando retroceder lentamente a su lado los mismos carteles multicolores de la Inglaterra panorámica que vio seis meses atrás —u otros muy parecidos—, Fred se siente peor consigo mismo de lo que se ha sentido en toda su vida adulta.

Pero es, en resumidas cuentas, un joven norteamericano culto y bien parecido, profesor adjunto de una importante universidad; vuelve a casa, a los brazos de una mujer hermosa que le ama. Gradualmente su natural optimismo se reafirma. Piensa que, después de todo, *La ópera del mendigo* no administra una justicia poética estricta. Gay se introduce en su obra en el tercer acto, como un dios que interviene en los asuntos humanos, para dotarla de un final feliz. Interrumpe la ejecución de Macheath en la horca y lo vuelve a unir con Polly, tal como en breve Fred se reunirá con Roo.

¿Gay sólo lo hizo para complacer al público, como afirma? ¿O satisfizo así su propio afecto natural por sus personajes? ¿Sabía, por experiencia o por la intuición del genio, que después de todo hay esperanza quizá no para todos, pero sí para los más afortunados y vigorosos de entre nosotros?

Fred se anima. Deja de permanecer inmóvil como un saco de patatas en el andén mecánico de goma y empieza a avanzar. Y los variopintos paisajes de Gran Bretaña retroceden a doble velocidad que antes y Fred tiene la sensación de progresar a zancadas hacia su futuro, con rapidez y confianza sobrenaturales.

> Palos y piedras me romperán los huesos.
> pero los nombres nunca me lastimarán.
> Cuando yo muera, llorarás
> por los motes que me has adjudicado.
>
> Antigua rima popular

La tarde estival rezuma humedad en Londres. El cielo gris se desgaja en un chubasco que impregna todo lo que se ve desde la ventana del estudio de Vinnie: casas, jardines, árboles, coches; la gente se acurruca en sus impermeables o se guarece bajo los paraguas, infructuosamente, pues la cortina de agua choca contra el pavimento y rebota, salpicando desde abajo y por los cuatro costados. Vinnie mira irritada a través del chaparrón, en dirección a Primrose Hill y el West Country, preguntándose una vez más por qué razón no sabe nada de Chuck desde hace casi una semana.

No se lo pregunta exactamente: más bien lo adivina, casi sabiendo que su silencio tiene que ser deliberado. Ha sucedido lo que ella temía, lo que siempre ocurre. Los sentimientos de Chuck se han enfriado; comprendió, como muchos antes que él —en especial su ex marido—, que había confundido la gratitud con el amor. O quizá conoció a otra, más joven, más bonita. ¿Por qué seguiría pensando en Vinnie, quien ni siquiera está a su lado, quien la última vez que hablaron por teléfono se negó a fijar fecha para visitarlo?

Hasta ese momento su conversación había sido tan natural e íntima como de costumbre. Chuck escuchó con gran interés el relato sobre la llamada telefónica de Roo y la excursión de Vinnie a Hampstead Heath a medianoche. «Eres una buena mujer», dijo en medio de la narración y otra vez al final; por

primera vez, Vinnie estuvo a punto de creerle. No es una buena mujer, piensa, pero quizás ha hecho algo bueno.

En cuanto a Chuck, parecía estar (¿demasiado?) alegre. El trabajo de la excavación iba viento en popa, le dijo, al igual que la investigación genealógica. «He encontrado a montones de Mumpson. Todos están emparentados de alguna manera, supongo, si uno retrocede bastante. Uno de los estudiantes de Mike me dijo que a lo mejor es por eso que me siento tan bien aquí. Dijo que podía deberse a la memoria genética. ¿Alguna vez oíste hablar de eso?»

«Conozco la teoría, sí.»

«Aunque suene raro, Vinnie, realmente me gusta este lugar. A veces siento que podría quedarme para siempre. Incluso se me ocurrió la idea de comprarme una casa. Nada lujoso, por supuesto, ningún castillo. Pero aquí hay en venta muchas propiedades bonitas. Y son prácticamente una bicoca en comparación con los precios de Tulsa.»

La gente de la Sociedad Histórica local había sido de gran ayuda, dijo Chuck. Alguien de allí sugirió, incluso, que la familia de Chuck podía ser descendiente de un aristocrático partidario de Guillermo el Conquistador apellidado De Mompesson, del que «Mumpson» podría ser una contracción plebeya. La mayoría de los ancestros de Chuck que figuran en los registros, sin embargo, por lo que entiende Vinnie, eran como el Viejo Mumpson: jornaleros agrícolas analfabetos o semianalfabetos. Una de esas familias, acaba de enterarse Chuck, puede haber vivido en la casita que él mismo ocupa ahora.

«Eso me llegó al alma», dijo Chuck. «Anoche estaba mirando los muebles de mi cuarto, que son realmente viejos, como casi todo lo que hay por aquí... preguntándome si alguno de mis antepasados no habría dormido en la misma habitación. Tal vez en la misma cama. Y esta mañana, cuando estaba en el solar —Mike tenía prisa por la lluvia inminente, así que le estaba echando una mano—, se me ocurrió que el Viejo Mumpson o alguno de su familia podría haber cavado el mismo campo. Hasta puede haber removido la misma palada de tierra. Esas cosas te hacen pensar.»

«Sí.»

«Hice planes para ir a Taunton, en Somerset, con la intención de rastrear a esos De Mompesson. Pero lo raro es que casi espero no encontrarlos. No sé si quiero tener un antepasado franchute, por muy señor que sea. De todos modos supongo

que iré mañana, si llueve como ahora. Dicen que continuará. A menos que tú vengas, por supuesto.»

«No», dijo Vinnie. «No creo, al menos este fin de semana creo que no.»

«Vale.» Chuck había emitido un suspiro, de decepción, había pensado ella entonces. Ahora se pregunta si no sería también un suspiro de exasperación, incluso de rechazo. «Bien, entonces. Quizás te llame pasado mañana para contarte lo que haya descubierto.»

O quizá no, tendría que haber dicho Chuck, piensa Vinnie ahora, porque no la llamó el viernes ni el sábado ni el domingo ni el lunes. Está enfadado, pensó. O conoció a otra, tal como ella preveía. Estas ideas perturban a Vinnie mucho más de lo que ella misma podía esperar; de hecho, la tuvieron preocupada todo el fin de semana. El lunes por la mañana telefoneó a Peddington para averiguar los horarios de trenes a Wiltshire; esa misma noche, después de un considerable forcejeo con su dignidad, levantó el teléfono y marcó el número de Chuck en Wiltshire; pensaba decirle que bajaría a quedarse con él esa semana. En contra de su mejor opinión, sí, esperando que en última instancia todo terminara mal, sí, aunque incapaz de refrenarse. Pero no obtuvo respuesta, ni entonces ni a ninguna hora del día siguiente.

Con toda probabilidad Chuck todavía está en Somerset, lo que significa que encontró a otros parientes, posiblemente aristocráticos. Pero, en tal caso, ¿por qué no la ha llamado para contárselo? Porque está enfurruñado con ella, o cansado de ella, y / o porque ha conocido a otra que le gusta más. Bueno, tendría que haberlo sabido. Como dice la vieja rima popular:

> La que no quiere cuando puede
> cuando quiera no podrá.

Vinnie siente que la irritabilidad se convierte en ira contra Chuck y contra sí misma. Hasta que empezó a salir con él estaba contenta en Londres, casi feliz, realmente. Como el molinero de Dee, en tanto nadie le importaba, que a nadie le importara ella no le molestaba. Está tan bien ahora como antes de que Chuck se introdujera en su vida, pero se siente desgraciada, herida, rechazada y se apiada de sí misma.

Vinnie imagina el largo salón de una grande y lujosa casa

de campo, en lo más recóndito del sudoeste de Inglaterra, en una ciudad que ella nunca ha visto. Allí, en ese mismo momento, Chuck Mumpson toma el té con unos primos ingleses recién descubiertos, llamados De Mompesson, que tienen una rosaleda y perros de caza. Encantados con su ingenuidad, con su vocabulario crudo y directo, lo agasajan, con sandwiches de berro, con pastel de nueces, frambuesas y crema de leche.

Junto al sillón forrado en zaraza que ocupa Chuck, un invisible perro blanco sucio bosteza y levanta la cabeza. Dedica una mirada desalentada a Chuck y luego, muy lentamente, se pone en cuatro patas, se sacude y cruza con pasos quedos la alfombra Aubusson color melocotón, en dirección a la puerta. Fido está abandonando a Chuck, que ya no lo necesita; va rumbo a la casa de Vinnie.

Bien, no tiene sentido seguir rumiando la cuestión. A las seis, cuando bajen las tarifas, volverá a telefonear. Entretanto será mejor que vuelva a su menos elegante té y artículo que un mes atrás prometió al «Sunday Times».

Vinnie está profundamente inmersa en la tarea, con las cuatro colecciones de cuentos populares que debe reseñar abiertas alrededor de la máquina de escribir, cuando suena el teléfono.

—¿Profesora Miner? —no es la voz de Chuck, sino la de una norteamericana muy joven y nerviosa. Vinnie la cataloga genéricamente como la de una estudiante del montón, tal vez alumna suya.

—Sí.

—¿Usted es la profesora Miner?

—Sí —responde Vinnie impaciente, preguntándose si esta llamada, como la de la semana pasada, se relaciona con Fred Turner.

Pero el tono de voz llano y ansioso no sugiere amores contrariados, sino algún tipo de crisis turística grave: un equipaje robado, una enfermedad aguda o algo semejante.

—Me llamo Barbie Mumpson. Estoy en Inglaterra, en un sitio que se llama Frone.

—¿Sí? —Vinnie reconoce el nombre de la hija de Chuck y el de una gran población no muy alejada de South Leigh.

—La llamo por el cuadro... quiero decir, porque mi padre... —a Barbie le tiembla la voz.

—Sí —la alienta Vinnie mientras la sobrecoge un horrible

y confuso desasosiego—. ¿Has ido a visitar a tu padre en South Leigh?

—Sí... no... bueno... disculpe. Supongo que... oh, soy tan estúpida... —Vinnie tiene la impresión de que todo se enturbia: el dominio que tiene Barbie Mumpson de su propia lengua, las luces del dormitorio, donde ahora reinan las tinieblas—. Creí que el profesor Gilson se lo había dicho. Papá, bueno... El viernes papá pasó a mejor vida.

—Oh, Dios mío.

—Por eso estoy aquí —Barbie sigue hablando, pero sólo llega a oídos de Vinnie alguna frase suelta—. Y al día siguiente... no conseguí asiento en el avión hasta... decidió mamá.

—Lo lamento —logra decir finalmente Vinnie.

—Gracias. Yo lamento tener que decírselo —ahora la voz de Barbie es más temblorosa; Vinnie la oye carraspear—. De cualquier manera, la llamaba porque... el cuadro antiguo que tenía papá, dice el profesor Gilson que quería que lo tuviera usted si algo le ocurría... a papá, quiero decir. De todos modos pensaba regalárselo, porque usted le ayudó mucho con la investigación de su familia, dice el profesor Gilson. Estaré en Londres pasado mañana, de vuelta a casa. Pensé que podría entregarle el cuadro. Si le viene bien.

—Sí, por supuesto —se oye responder Vinnie.

—¿Cuándo debo ir?

—No sé —se siente incapaz de hacer ningún plan, casi de hablar—. ¿Cuándo quieres venir?

—No sé. En cualquier momento. Tengo el día libre.

—De acuerdo —con un enorme esfuerzo, Vinnie se serena—. Ven hacia las cuatro, a tomar el té —a distancia oye su propia voz que, con un sonido horriblemente normal, da a Barbie Mumpson su domicilio y las instrucciones para llegar hasta él.

Vinnie corta, pero no puede soltar el teléfono. De pie en el dormitorio, con el aparato en la mano y la mirada fija a través de los visillos grises hacia una calle empañada por la lluvia, una imagen ocupa su mente: la de un coche alquilado, estrellado en un fangoso camino vecinal, la imagen de la muerte que Chuck también imaginaba para sí mismo y con la que incluso coqueteaba.

Había dicho que, si algo le ocurría, quería regalarle un cuadro. ¿Porque sabía que le ocurriría algo? ¿Porque lo estaba pla-

neando? ¿O fue una espantosa premonición? Pero su hija no había dicho que fuera un accidente. No dijo qué había ocurrido, se limitó a informarle que «había pasado a mejor vida». ¿Habría dicho eso si hubiera sido a causa de un accidente? Porque, si fue un accidente, mejor dicho no un accidente real —Vinnie siente un terrible dolor de cabeza—, significaría que Chuck no quería vivir, que deseaba pasar a mejor vida. Un estúpido eufemismo, el que uno diría de alguien que se detuvo un momento en la calle para hablarle y luego...

A Vinnie la embarga una sensación de ahogo, de hundimiento, como si la lluvia cayera en su piso y levantara las paredes del dormitorio. Pero todos los eufemismos son estúpidos. Pasar a mejor vida, criar malvas, entregar el alma, irse al otro lado como si Chuck hubiera jugado sucio o favorecido al equipo contrario en un espeluznante partido infantil.

Lo que ha hecho es morir; está muerto. Ha estado muerto —¿qué dijo Barbie?— desde el viernes. Todos los días que ella le ha estado telefoneando, todos los días que él no la llamó...

Por eso no llamó, piensa Vinnie. No porque se hubiera cansado de mí. La alegría y el alivio centellean en su mente, seguidos por un dolor más hondo que antes, como el haz de luz de un faro en una noche oscura penetra la oscuridad para luego iluminar un horroroso naufragio. Chuck no se había cansado de ella; estaba muerto; está muerto. No queda nada de él salvo su tremebunda familia, uno de cuyos miembros vendrá a tomar el té pasado mañana. Y hasta que llegue, Vinnie no sabrá nada.

Cuando Barbie Mumpson llega llueve otra vez, aunque menos torrencialmente. Está en el vestíbulo del piso de Vinnie, goteando, luchando con una gabardina mojada, un paraguas vulgarmente floreado y una carpeta de cartón húmeda, atada con cintas.

—Caramba, gracias —dice cuando Vinnie la alivia de sus cargas—. Soy tan torpe con estas cosas.

—Permíteme —Vinnie cierra a medias el paraguas y lo pone a secar en un rincón.

—Nunca había tenido paraguas, de veras. Compré éste la semana pasada y durante días enteros no logré abrirlo. Ahora no logro cerrarlo. Supongo que algún día lograré hacer ambas cosas.

Barbie es grandota y rubia, de aspecto saludable; tiene la

piel muy tostada y lleva un polo rosa mal entallado y arrugado, con un cocodrilo que se arrastra por su pecho izquierdo, más arriba del corazón. Tiene unos cuantos kilos de más y es mayor de lo que por teléfono sugería su voz aguda e infantil: probablemente ronda los veinticinco.

—Por favor —dice Vinnie—, pasa y siéntate.

En virtud de algún sentido personal de la congruencia, ha preparado para Barbie el lujoso té campestre que anteayer —hace semanas, le parece ahora— imaginó que servían a Chuck los míticos De Mompesson. El apetito de su hija, como el de él, es bueno; sus modales, no tanto. Deglute las frambuesas y la crema casi vorazmente, declarando que son «de rechupete».

—¿Y qué opinas de Inglaterra? —pregunta Vinnie, pensando que sería torpe e imprudente hablar en seguida de su auténtica preocupación.

—No sé —Barbie limpia una mancha de crema de su barbilla cuadrada, ligeramente hendida: una perturbadora versión femenina de Chuck—. No es gran cosa, ¿no?

Reprimiéndose, Vinnie se limita a encogerse de hombros.

—Un pueblucho bastante atrasado, ¿no?

—Algunos piensan eso —Vinnie nota que Barbie no sólo tiene los rasgos grandes, embotados y regulares de Chuck, además de la mandíbula casi a escuadra (más atractiva en un hombre que en una jovencita), sino su costumbre de parpadear lentamente al final de las oraciones.

—Quiero decir que todo es pequeño y parece bastante gastado.

—Supongo que así es en comparación con Tulsa —Vinnie deja que Barbie hable sin parar, poniendo por los suelos su querido país adoptivo a la manera habitual de los turistas. Te han puesto bien el nombre, piensa, bautizando en secreto a su invitada como «La Bárbara».

—¡Y es tan terriblemente húmeda!

—Mmm.

Vinnie no quiere entablar una discusión; va y viene por la sala, a la espera de plantear diplomáticamente la pregunta que se ha repetido interiormente y que ha entorpecido su sueño durante las últimas cuarenta y ocho horas.

—¿Cómo ocurrió? —estalla finalmente.

—¿Qué? —La Bárbara traga un trozo de pastel, dejando caer algunas migajas—. Ah, papá. Fue el corazón. Estaba en

el Ayuntamiento del condado vecino. Había ido a mirar unos viejos archivos, ya sabe.

—Sí, mencionó que lo haría.

—Bien, era un día bochornoso y la oficina estaba en el último piso. No había ascensor y había que subir a pie tres buenos pisos para llegar. Antes de que el bibliotecario le entregara el libro pedido, mientras papá esperaba junto al escritorio, se vino abajo —Barbie mastica y traga audiblemente, se frota el ojo izquierdo con un puño y luego coge otro sandwich de berro. Lágrimas de cocodrilo, piensa Vinnie—. De cualquier manera, cuando llegó la ambulancia y lo llevaron al hospital, había pasado a mejor vida.

—Comprendo —Vinnie emite un largo suspiro—. Fue un ataque cardíaco.

—Sí. Eso dijo el médico.

Lo que llaman causas naturales, piensa Vinnie. No un acto deliberado o casi deliberado; no por culpa de él; no por culpa de ella. Tal vez. Pero, de no haber sido por ella, Chuck no habría muerto en una oficina de archivos provinciana; en primer lugar, nunca habría ido allí. («Si no fuera por ti» vuelve a oír su voz, «jamás se me habría ocurrido buscar a mis antepasados.») ¿Pero qué importa que haya muerto a causa de ella o a pesar de ella? En cualquiera de ambos casos, está muerto. Nunca volverá a entrar en este salón, nunca se sentará donde ahora está sentada su estúpida hija sonriéndole estúpidamente.

Con gran dificultad, Vinnie recuerda sus buenos modales y vuelve a concentrarse en Barbie.

—Es horrible —dice—. Tiene que haber sido una terrible impresión para ti —frunce el ceño, reconociendo que su observación es tan tópica como las de La Bárbara.

—Sí, bueno... —Barbie mastica y traga—. Quiero decir, sí, lo fue, naturalmente, pero en cierto sentido estábamos preparados. Al fin y al cabo, le habían avisado.

—¿Avisado?

—Sí, claro. Había tenido un par de... ¿cómo se dice?, de episodios. El médico de Tulsa le dijo que tenía que tomarse las cosas con calma, que debía dejar el alcohol y el tabaco y evitar los esfuerzos. Y aun así, también había riesgos. Quiero decir que podría haberle ocurrido en cualquier momento. Supongo que nunca se lo mencionó —parpadea lentamente.

—No, no lo mencionó —dice Vinnie.

Su mente se puebla de imágenes de Chuck bebiendo y fumando, seguidas por otra en la que aparece ocupado en un esfuerzo muy específico.

—No tendría que haber subido esas escaleras del viejo Ayuntamiento —dice Barbie—. Pero así era papá, ya sabe. Cuando se le metía algo en la cabeza, tenía que hacerlo. Recuerdo que una vez, cuando éramos chicos, dije que quería tener una casa en un árbol —prosigue—. Papá se interesó y empezó a dibujar planos; el sábado siguiente se pasó el día trepado en nuestra inmensa catalpa del jardín, construyéndola. Gary y yo le ayudábamos, e hizo que Consuelo, que era nuestra cocinera, nos llevara sandwiches para no tener que interrumpir a la hora de almorzar. Al terminar, casi había oscurecido e hicimos un picnic allí arriba, tomamos... limonada... rosa... Disculpe —ganguea y se traga las lágrimas.

—No es nada —Vinnie le alcanza otra servilleta, pues parece haber perdido la que le había puesto.

—Gracias... es que... —se suena audiblemente la nariz con la servilleta de hilo con el dobladillo hecho a mano—. Ya estoy bien. No he llorado mucho. Sólo al principio, cuando mamá recibió el telegrama, y en el avión. Y después, con las incineraciones.

—¿Incineraciones? —repite Vinnie, desconcertada.

—Sí. Las cenizas, supongo que se dice. Mamá decidió que lo incineraran aquí. Como dijo, ya no se podía hacer nada por él. El profesor Gilson se ocupó de todo: fue maravilloso. No sabía que papá había muerto hasta que mamá le telefoneó; en ese mismo instante se puso en contacto con el hospital de Taunton, y él y sus estudiantes se hicieron cargo de todo. Me buscaron un lugar para alojarme y fueron a esperarme a la estación; estuvieron fabulosos, francamente. Evidentemente tenía muy buen concepto de papá. Yo soy tan estúpida que no sabía qué hacer, pero ellos me ayudaron con todo: a pagar las cuentas, a ordenar las cosas de papá, a decidir qué había que mandar a casa y qué cosas eran inútiles.

—Eso está bien —dice Vinnie, esforzándose por no imaginar todo el proceso.

—Se ocuparon de todo. Con excepción de las incineraciones. Eso fue extraño y horrible, ¿sabe? El profesor Gilson las había guardado para mí. Pensé que estarían en una gran urna de plata, muy pesada, o algo semejante, pero no era así —Barbie vuelve a tragarse las lágrimas y calla.

—¿No era así? —la apremia Vinnie.

—No. Estaban en, no sé... en una especie de caja de cartón encerada como las que dan en los supermercados con los helados. Dentro había una bolsa de plástico con una cosa arenosa color gris pálido. No podía creer que eso era todo lo que quedaba de papá, más o menos un kilo de una mezcla que parecía comida dietética en base a soja.

Barbie se seca las lágrimas y traga saliva.

—Yo no sabía qué hacer con eso —continúa—. No sabía si era legal llevar incineraciones en un avión. Quiero decir, ¿qué pasaría si inspeccionaban mis cosas en la aduana? Además, no me veía metiendo esa caja en la maleta con mi ropa —vuelve a lagrimear—. Disculpe. ¡Soy tan estúpida!

La constante afirmación que hace Barbie sobre su falta de inteligencia empieza a fastidiar a Vinnie. Deja de informarme acerca de lo estúpida que eres, le diría. Te has diplomado en la Universidad de Oklahoma, no puedes ser tan estúpida.

—No es nada —dice, en cambio—. Creo que has hecho las cosas muy bien dadas las circunstancias.

Casi contra su voluntad, hace una nueva clasificación de La Bárbara, catalogándola de campesina inocente, víctima más que cómplice de su visigoda madre corredora de fincas, que sin duda es responsable de la pobre opinión que tiene Barbie de su propia inteligencia.

—De todos modos, cuando llamé a casa, mamá me dijo que no me preocupara —retorna Barbie poco después—. Me dijo que lo que debía hacer era dispersar las cenizas en algún sitio. Entonces el profesor Gilson me llevó al campo, a un lugar que, según dijo, le habría gustado a papá. No era nada especial. Un campito en la falda de una colina, que en otros tiempos fue propiedad de los antepasados de papá. El lugar no estaba mal, era tranquilo. Y el profesor Gilson dijo que abrigaba la esperanza de que nunca construirían allí; está demasiado apartado y el terreno es muy escarpado. Pasé por encima de los maderos, ésos que ponen para subir. ¿Cómo se llaman?

—¿Una empalizada? —sugiere Vinnie.

—Sí, eso es. Bueno, subí y trepé por el campito; descargué las cenizas entre las hierbas y las flores. Supongo que tenía que haberlas desparramado un poco más. Pero lloraba a moco tendido y no podía meter la mano en la bolsa. Fue muy penoso, ¿sabe?

—Sí, entiendo lo que quieres decir.

—Pobre papá —su hija suspira y se sirve el último sandwich de berro—. Mamá tenía razón. Era patético que anduviera por el campo buscando a sus antepasados.

—Yo no lo veo así —dice Vinnie, algo irritada—. ¿Por qué razón no debía interesarse tu padre en su genealogía? Mucha gente hace lo mismo.

—Seguro, ya lo sé. Pero en su mayoría tienen a alguien que vale la pena en su árbol genealógico. Como mamá: su familia es realmente distinguida. Es hija de la Revolución y descendiente de un montón de jueces y generales. El senador Hiram Fudd era su tío abuelo.

—¿Sí? —observa Vinnie.

En su mente aparece una catalpa con monos vestidos como jueces y generales y senadores, sentados en una casa del árbol y en las ramas más próximas.

—Supongo que papá pensó que, si remontaba lo suficiente, encontraría a alguien de quien sentirse orgulloso. El profesor Gilson me dijo que estuvo buscando meses enteros por todos los lados, pero que sólo encontró un puñado de trabajadores agrícolas y un herrero y a ese viejo ermitaño... Al menos creo que eso es lo que estaba haciendo en el campo, además de ayudar a veces al profesor Gilson. Mamá se preguntaba si no estaría liado con... bueno... con alguna mujer, ya sabe —Barbie parpadea y mira a Vinnie, más inquisitiva que suspicaz. Es evidente que para ella la profesora Miner no es «una mujer» y probablemente nunca lo ha sido—. Quiero decir, ¿le parece que habrá habido algo de eso?

—No tengo la menor idea —dice Vinnie con tono glacial, agradeciendo a los cielos la existencia del teléfono.

Gracias a este sistema de comunicaciones no habrán cartas incriminatorias de ella para que Barbie o su madre encuentren más adelante entre los efectos de Chuck. Tampoco ella tiene nada de Chuck, ni siquiera una nota, nada más que unas cuantas prendas de abrigo.

—Yo nunca lo creí. Papá no era de ésos. Era una persona muy leal, ¿sabe? —Barbie parpadea.

—Mmm —Vinnie desvía involuntariamente la mirada hacia el armario del vestíbulo, donde cree ver el abrigo de invierno de Chuck forrado en piel de carnero, que ahora brilla con fluorescencia culpable—. ¿Más té? —levanta la tetera, consciente de que ahora es lo único que puede ofrecerle: Barbie, a pesar de su congoja o quizá debido a ella, ha dado buena

cuenta de todos los sandwiches de berros y del pastel de nuez.

La hija de Chuck menea la cabeza, agitando sus largos cabellos desteñidos por el sol.

—No, muchas gracias. Me parece que debo irme —se levanta torpemente—. Gracias por todo, profesora Miner —dice camino del vestíbulo—. Encantada de haberla conocido. Eh, casi me olvido de darle el cuadro de papá. Vaya si soy estúpida. Tome.

—Gracias —Vinnie pone la carpeta en la mesilla del vestíbulo y desata las deshilachadas cintas de algodón negro—. ¡Oh!

Jadea y contiene la respiración al levantar una hoja de papel de seda doblada, dejando al descubierto un amplio grabado del siglo dieciocho, coloreado a mano, en el que aparece un escenario boscoso con una gruta y una cascada. Una figura cubierta de harapos y fragmentos de cuero y piel está de pie delante de la gruta, apoyada en un cayado.

—Tu padre me habló de este cuadro. Se trata de su antepasado, el Ermitaño de South Leigh; lo llamaba «el Viejo Mumpson».

—Sí, eso dijo el profesor Gilson.

—Y tú no lo quieres —dice Vinnie en lugar de preguntarlo, con la esperanza de que la respuesta sea negativa.

—No sé —Barbie parece más voluminosa y desvalida que antes—. Creo que no.

—Tal vez lo quiera tu hermano —dice Vinnie, notando al mismo tiempo que el Viejo Mumpson, a pesar de su título honorable, no se ve más viejo que Chuck y se le parece bastante (si Chuck se hubiera dejado crecer una barba desgreñada), y también sintiendo que su profundo deseo de guardar el cuadro la asusta.

—No, ni soñando —Barbie casi retrocede—. ¿Greg? Me parece que usted bromea. Ese viejo parece una especie de hippie; Greg no lo tendría en su casa ni loco. De todas maneras, papá le dijo al profesor Gilson que, si le ocurría algo, debía entregárselo a usted —sonríe desmañadamente—. Pero si quiere puede tirarlo.

—De ninguna manera —dice Vinnie y aferra la carpeta, como si alguien quisiera arrebatársela—. Me gusta muchísimo —pasea la mirada del grabado a Barbie, que está parada y sin decir nada—. Seguramente lo pasaste mal estos últimos días —dice Vinnie, dándose cuenta por primera vez de la situación

de Barbie—. Es una pena que ni tu madre ni tu hermano hayan podido acompañarte a Inglaterra —ni haber venido en tu lugar, agrega para sus adentros.

Porque sin duda, cualquiera de ellos habría manejado mejor las cosas, sin imponérselas al profesor Gilson. Pero tal vez de eso se trataba: habían enviado a Barbie porque era una inútil.

—Mamá habría venido, pero estaba cerrando una venta muy importante, un trato sobre un condominio, en el que trabajaba hacía meses. Y Greg está siempre muy ocupado. Además, su mujer espera un bebé para el mes que viene.

—Entonces te enviaron a ti —Vinnie logra ocultar casi toda su desaprobación.

—Sí, bueno, alguien tenía que venir —Barbie parpadea—. Yo no tengo familia ni mucho trabajo, por lo que estaba disponible, libre.

—Entiendo.

Vinnie imagina las estanterías del supermercado del Camden Town con el cartel que dice «Esté disponible, sea más libre»: platos y servilletas de papel, vasos y cucharas de plástico, moldes de aluminio para pasteles y otros artículos hechos para usar en ocasiones poco importantes y luego tirarse a la basura. La atenaza un profundo disgusto por los parientes vivos de Barbie.

—Bien, ahora volverás a casa.

—Sí. Bueno, no. Tengo que quedarme un par de días en Londres. Mamá decidió que sería mejor inscribirme en una excursión de diez días. Así el *charter* cuesta menos. Tengo hotel gratis y todo lo demás.

—Supongo que no será un hotel muy bueno.

—No, no es nada bonito. Se llama Majestic, pero es una birria. ¿Cómo lo sabía?

—Porque siempre son así. ¿Y qué piensas hacer en Londres?

—No sé. No lo he pensado. Supongo que iré a visitar algunas atracciones turísticas. Nunca había estado en Inglaterra.

—Claro.

A Vinnie se le ocurre que tendría que hacer algo por Barbie, que eso es lo que habría querido Chuck. Intenta recordar las cosas que Chuck le dijo sobre su hija, pero sólo se acuerda de que a Barbie le gustan los animales. Podría llevarla al zoo, por supuesto, pero la idea de repetir la visita al sitio donde

hace apenas unas semanas se sintió tan feliz observando al oso polar que se parecía a él, la perturba y la deprime tanto que ni siquiera se decide a mencionarlo.

—Bien, adiós, entonces —dice Barbie torpemente—. Ah, gracias —acepta el paraguas que Vinnie ha cerrado pues ya no llueve—. Gracias por todo, profesora Miner. Que lo pase bien.

No, piensa Vinnie mientras cierra la puerta. Es lamentable lo que habría querido Chuck. Ella no puede hacer nada por alguien que, en una ocasión como ésta, es capaz de decir «que lo pase bien». ¿Y acaso hacer cosas por otros no es la causa de la mayoría de los engorros, de los trastornos y pesares de su vida? Sí, pero también es causa de la mayoría de las sorpresas y de las alegrías e incluso de los placeres, finalmente. Por ejemplo, ¿lamenta de verdad haberle prestado aquel libro a Chuck Mumpson en el avión?

Automáticamente empieza a quitar la mesa, pensando en Chuck, que antes ya de conocerla estaba enfermo y sabía que lo estaba. Por eso le dijo al profesor Gilson que quería que ella tuviese el cuadro del Viejo Mumpson «si algo le ocurría». Sabía que algo podía ocurrirle; vivió todos esos meses condenado a muerte, sin tomar ninguna de las precauciones que podrían haberle conmutado la sentencia. No tenía mucha fe en los médicos; se lo había dicho más de una vez, el muy estúpido, el patoso. Vinnie tiene que dejar el plato que está aclarando para recuperar el aliento. Se emociona por Chuck, que vivió todo el tiempo al borde de un precipicio, a sabiendas, y se emociona de furia con él por haberse acercado tanto al borde deliberadamente, por no cuidarse razonablemente.

Y por no cuidarla razonablemente a ella, piensa de pronto. Porque muy bien podría haber muerto allí mismo, en su piso, dejando caer un vaso de whisky de una manaza pecosa y un cigarrillo encendido de la otra, mientras se desplomaba pesada y fatalmente en la alfombra.

O peor. Vinnie mira por la ventana, dejando que el agua salpique por el borde de la pila, sin prestarle atención. Recuerda vívidamente lo roja que se ponía la cara de Chuck, de pasión, pensaba ella; cuánto jadeaba en el clímax, de placer, pensaba ella. ¿Por qué corría él semejante riesgo? ¿Cómo pudo hacerle eso a ella? Tal vez por eso nunca le contó que estaba enfermo, temeroso —quizás acertadamente— de que, si ella lo supiera, no le permitiría... Todas las veces que...

Desdichada, furiosa, incluso asustada —aunque el peligro ha pasado, por supuesto—, sin saber exactamente lo que hacer, Vinnie cierra el grifo y sin soltar el colador que estaba lavando retrocede hasta el dormitorio. Contempla con tristeza la cama matrimonial, ahora cubierta con su edredón de flores marrones y blancas perfectamente liso y antes con tanta frecuencia agitado en un remolino de sábanas. La última vez que Chuck estuvo aquí, recuerda de pronto, apenas fumó. Estaba tratando de abandonar el vicio, le había dicho. Y prácticamente no había bebido: apenas una copa de soda con un poco de vino blanco. Debía de haber decidido vivir, seguramente deseaba vivir.

Pero si Chuck quería realmente vivir, ¿por qué le seguía haciendo el amor con tanta pasión? ¿No era una estupidez?

No, piensa Vinnie. No era ninguna estupidez en los términos de Chuck, porque ese era uno de los motivos por los que quería vivir. Me amaba, piensa. Fue verdad en todo momento. Qué chiste malo, a los cincuenta y cuatro años haber sido amada por alguien como Chuck que, al margen de todos sus fallos, está muerto y su cuerpo disperso en la falda de una colina, en algún rincón de Wiltshire. Si le hubiera creído, si hubiera sabido, si le hubiera dicho...

Una oleada de confusos sentimientos y recuerdos se revuelven en su interior; con el colador húmedo en la mano cae sobre la cama, llorando a lágrima viva.

—¿Rosemary? Ahora está realmente bien —dice Edwin Francis mientras sirve a Vinnie más ensalada de gambas.

Ha transcurrido una semana y el día es caluroso. Almuerzan en el pequeño patio del primoroso jardín de Edwin en su piso de Kensington.

—¿Sí? —dice Vinnie.

—La vi hace dos días, justo antes de que se marchara a Irlanda, y estaba en plena forma. Pero no tengo por qué ocultarte que se ha librado por los pelos.

—¿Sí? —dice ahora con otra entonación.

—Esto debe quedar entre nosotros —sirve más Blanc de Blanc en las dos copas y mira intensamente a Vinnie—. Ni siquiera a ti te diría nada si no fuera porque quiero que comprendas la situación y veas lo importante que es nuestra discreción.

—Sí, naturalmente —dice Vinnie, algo impaciente.

—Ha habido... hubo, mmm... otros episodios en el pasado. Ninguno como éste, pero a menudo Rosemary se pone... algo extraña cuando no trabaja ininterrumpidamente.

—¿Sí?

—No es ningún juego de niños, ya sabes, tener que ser siempre una dama. O un caballero, si a eso vamos. A cualquiera, al mejor de nosotros... y estoy convencido de que en cierto sentido Rosemary es una de los mejores, podría dejarlo postrado.

—Sí —coincide Vinnie—. Debió de ser bastante difícil para ti —sugiere, pues Edwin guarda silencio.

—Al principio. Luego... Bien, con la colaboración de un médico de gran talento... de hecho, Rosemary lo había consultado con anterioridad. El hombre fue muy servicial. Afortunadamente ella padece amnesia con respecto a los peores momentos.

—¿Sí?

—Sí. A veces ocurre con la bebida, ya sabes. Rosemary no recuerda que Fred estuviera en su casa, por ejemplo.

—Supongo que eso es bueno.

—Opino lo mismo. Una verdadera suerte, ha dicho el médico. Pero no debes decir una palabra de esto a nadie. Seriamente. Prométemelo.

—Por supuesto, lo prometo —dice Vinnie.

El secreto que guardan los ingleses hacia la psicoterapia es algo que, a pesar de su anglofilia, nunca ha entendido del todo. La excentricidad, incluso la especie de excentricidad que en los Estados Unidos se denominaría «enfermiza», aquí es admirada. Los hombres que se visten de caciques indios y dan conferencias, las mujeres que mantienen cincuenta gatos siameses en regio esplendor, se mencionan con admiración en los periódicos. Pero la neurosis común y corriente es negada y ocultada. Si consultas a un psicólogo, debes ocultárselo a todos durante el tratamiento y olvidarlo lo antes posible después.

Si Rosemary fuese una actriz norteamericana, piensa Vinnie, ya estaría en terapia y se referiría con absoluta naturalidad a «mi analista» cada vez que tuviera la oportunidad. Concedería entrevistas para hablar sobre sus problemas con la bebida. Y su personalidad escindida —si en verdad se trata de un desdoblamiento y no de una representación— se discutiría en programas de actualidades y en las revistas «People».

—Tampoco debes decirle nada a Fred. Déjale pensar que todo fue puro teatro. A propósito, ¿qué sabes de él?

—Recibí una carta... una nota, mejor dicho. Quería informarme que el y su mujer han reconstruido su matrimonio, según sus propias palabras.

—Vaya —Edwin se levanta y empieza a despejar la mesa—. ¿Y eso es bueno?

—¿Quién puede saberlo? Fred parece opinar que sí.

Vinnie suspira; experimenta una profunda desconfianza por la vida matrimonial que, de acuerdo con sus observaciones, sufre la tendencia casi irresistible a convertir a amigos y amantes en parientes, cuando no en enemigos.

—Es una suerte que no pudiera ponerse en contacto con Posy —dice Edwin poco después, al regresar de la cocina del sótano con una bandeja llena de fruta y otra de almendrados—. Ella se las habría arreglado estupendamente, por supuesto, pero no es tan discreta como debiera... Sírvete tú misma, por favor. Te recomiendo especialmente los albaricoques. Yo siempre tuve mis sospechas sobre Mrs. Harris, ya sabes —prosigue—. Me parecía demasiado buena para ser cierta.

—Sí, a veces he pensado que Rosemary embellecía la historia —aporta Vinnie—. O quieres decir... ¿piensas que nunca existió Mrs. Harris?

—Lo pienso con frecuencia. Pero no es fácil imaginar a Rosemary haciendo los trabajos domésticos. Supongo que siguió contratando a esa gente por horas... sólo que más a menudo, quizá, para que Fred dejara de quejarse del desorden y la suciedad.

—Pero Fred vio a Mrs. Harris, al menos una vez. El mismo lo dijo.

—Sí, bien... Como sabes, a Rosemary siempre le molestó que la encasillaran. Está convencida de que podría hacer muy bien personajes de la clase trabajadora, por ejemplo, pero nadie le dará nunca esa oportunidad.

—Sin embargo estaba fregando el suelo del vestíbulo, dijo Fred. No puedo creer...

—Debes recordar su gran profesionalidad. Sabe meterse en la piel de sus personajes. A veces se deja arrebatar por ellos. Cuando rueda *El castillo de Tallyho*, pongamos por caso, adopta el estilo terriblemente gracioso de señora del feudo. También la imagino fregando el suelo sólo para cogerle el tranquillo al personaje.

—Ss... sí.

Vinnie sabe que Edwin trata, hábilmente, de racionalizar y paliar lo que de lo contrario parecería una conducta sumamente neurótica o incluso psicópata.

—Pero creo que en algún momento debió de existir alguien como Mrs. Harris —insiste—. Aunque ése no fuera su verdadero nombre. Hablé con la que pensaba que era Mrs. Harris por teléfono, como mínimo dos veces. Tendría que ser una actriz muy bien dotada...

—Oh, lo es —concuerda Edwin sin dejar de pelar atentamente un melocotón maduro con uno de sus cuchillos para fruta estilo victoriano, con mango de marfil—. Es capaz de imitar a cualquiera. Tendrías que oírla remedar a tu amigo el vaquero, Chuck No-sé-qué. A propósito, ¿cómo está tu amigo No-sé-qué? —añade, cambiando de tema con su acostumbrada destreza—. ¿Sigue excavando en Wiltshire a la búsqueda de sus antepasados?

—Sí... no —responde Vinnie, incómoda.

Aunque hace casi dos horas que está con Edwin y anteriormente habló con él por teléfono, no se ha atrevido a mencionar a Chuck. Sabe que le resultaría casi imposible contarle lo ocurrido sin quebrarse, como se ha quebrado intermitentemente durante los últimos días. Pero se lanza, empezando por la llamada telefónica de Barbie.

—O sea que la mujer y el hijo no pudieron venir a Inglaterra —observa Edwin.

—No. Claro que sólo por convención, cuando alguien muere, sus familiares deben darse prisa en llegar al lugar del hecho. Y en realidad no les hace ningún bien.

—Supongo que no. No obstante, sirve para formarse cierta opinión de la familia de Chuck.

—Así es —Vinnie prosigue el relato.

Varias veces oye un temblor revelador en su voz, pero Edwin no parece notar nada.

—Es decir que un recóndito lugar del campo inglés será eternamente Tulsa —concluye, sonriente.

—Sí —Vinnie ahoga el grito que pugna por salir de su garganta.

—Pobre Chuck. Es más bien horroroso irse así, sin preparación, súbitamente y lejos de casa.

—No sé —Vinnie baja la cabeza y finge escupir una pepita de uva para ocultar su rostro—. Alguna gente lo preferiría. De

ese modo no se crea ningún alboroto. Sospecho que a mí misma me gustaría que las cosas ocurrieran así.

Se imagina muerta, con sus cenizas dispersas como las de Chuck en la falda de una colina que nunca ha visto y nunca verá. La embarga el deseo de conocer el lugar, de visitar la gruta donde vivió el Viejo Mumpson, la casita donde durmieron Chuck y sus antepasados; de hablar con el profesor Gilson y sus estudiantes acerca de Chuck. Y podría hacerlo... Nada se lo impide excepto un sentido del rídiculo ante la desesperanza de semejante incursión.

—A mí no —Edwin se sirve el último almendrado, aunque ha comido ya más de los que le tocaban—. Cuando yo muera quiero estar en mi propia cama, con entrevistas lisonjeras para los periódicos y lacrimosas despedidas de todos mis amigos y admiradores. Quiero estar preparado, no que me sobrevenga inesperadamente.

—Chuck tendría que haber estado preparado —dice Vinnie—. El médico le dijo que no bebiera ni fumara, que se cuidara, según afirmó su hija, pero él no le prestó atención. ¡Subir tres pisos de escalera con semejante calor! Cada vez que lo pienso me pongo furiosa. Y probablemente fumó un cigarrillo y bebió algo en un pub antes de subir. Muy estúpido por su parte —comprendiendo que ha hablado con más sentimiento del conveniente, Vinnie suelta una hipócrita carcajada.

—Pobre Chuck —repite Edwin—. Era todo un personaje, ¿verdad? ¿Recuerdas...?

Sí, piensa Vinnie mientras Edwin relata una anécdota; para sus amigos londinenses Chuck Mumpson era un personaje, un tipo cómico, no una persona real. Y ella, que lo había conocido mejor y tendría que haber sabido cómo eran las cosas, había diferido su visita a Wiltshire no sólo porque la asustaba entregarse a un hombre, sino porque no quería que la asociaran —ni asociarse— con él. Era lo mismo que si, en su ciega anglofilia, hubiese adoptado la presunta debilidad típicamente inglesa de la timidez y el snobismo; rasgos que, en realidad, no son particularmente característicos de los ingleses que mejor conoce.

—Sin embargo —concluye Edwin—, más bien me gustaba. ¿Y a ti?

—No —Vinnie se siente extremadamente sorprendida al oírse—. A mí más bien no me gustaba Chuck, si quieres que te diga la verdad. Lo amaba.

—¿Sí? —Edwin aparta su silla de la mesa y de paso se aleja de la fuerza de la declaración de Vinnie, y probablemente de su contenido.

Es verdad, piensa Vinnie. Chuck la había amado y ella —se dice a sí misma con sorpresa y dificultad— lo amaba.

—Sí —ve la mirada fija de Edwin, su insultante esbozo de sonrisa.

—Muchas veces lo pensamos —dice por último—. Pero nunca creí realmente que tú... —recuerda sus buenos modales y se interrumpe—. Entiendo —dice en otro tono, consolador y comprensivo—. Estas cosas ocurren. Como sé muy bien, puedes amar a alguien a quien no admiras... incluso amarlo apasionadamente. Por supuesto, no es muy agradable para ninguno de los dos.

Una mirada empañada y fija diluye sus finas facciones; mira más allá de Vinnie y del primoroso patio con su grava blanca y sus rosales bien recortados, hacia el aspecto de su vida del que Vinnie siempre ha preferido no saber nada.

—Pero yo admiraba a Chuck —afirma Vinnie, comprendiendo la verdad que encierran sus palabras mientras las pronuncia.

—¿Sí? Bien, sin duda era admirable a su manera. Un noble por naturaleza.

—Yo... —empieza a decir Vinnie, pero calla.

La frase condescendiente la enfurece, pero no confía en que pueda hablar sin gritar o llorar. Y después de todo, ¿qué derecho tiene a gritarle a Edwin por pensar lo que ella ha pensado durante meses?

—Bien —dice Edwin, escanciando el vino que queda en los dos copones—, no debemos juzgar a todos por nuestro tonto rasero. Supongo que eso es algo que tendríamos que aprender desde que somos niños de pecho.

—Supongo que sí —dice Vinnie, pensando que ella no lo aprendió entonces y que, si lo hubiera aprendido, toda su vida habría sido distinta—. A propósito, ¿cómo está tu madre? —agrega, con la esperanza de distraer a Edwin.

—Oh, muy bien, gracias. Está mucho mejor de la artritis... una consecuencia favorable de este insoportable calor.

—Me alegro —para Vinnie el día sólo es agradablemente cálido, pero está acostumbrada a la intolerancia británica de temperaturas superiores a los veinticuatro grados.

—Si sigue bien, pienso ofrecer un pequeño refrigerio la semana que viene, y espero contar contigo.

—No estoy segura de poder venir —dice Vinnie—. Quizá vaya al campo este fin de semana y, en tal caso, no estaré de vuelta hasta el mes que viene.

—Oh, querida. ¿Realmente?

—Eso creo —dice Vinnie, tan sorprendida como Edwin de su propia declaración.

—¿Y cuándo te marchas a los Estados Unidos?

—El veinte, creo.

—Oh, Vinnie. No puedes hacerme eso. No seas mala.

—No se trata de eso. Tengo que prepararme para el primer trimestre de otoño.

—Vamos, Vinnie. Para eso falta una eternidad.

—No en los Estados Unidos.

Vinnie suspira, pensando en el calendario de su universidad, recientemente corregido para ahorrar combustible. Ahora las clases empiezan antes de la primera semana de septiembre y desde alrededor del veinte de agosto alumnos conocidos y desconocidos, de los que será tutora, empezarán a aparecer en su despacho.

—Además, acabas de llegar.

—Tonto —sonríe—, estoy en Londres desde febrero.

—Bien, de acuerdo. Sea como fuere, te pienso anclada siempre aquí. ¿Por qué no te decides?

—Si pudiera lo haría —Vinnie vuelve a suspirar, sabedora de que no puede permitirse el lujo de abandonar su trabajo e instalarse en Londres.

—No importa. Por ahora te aprovecharé al máximo. Tomemos café. Además, tengo una desvergonzada crema de fresas; espero que la toleres.

Una hora más tarde, Vinnie va camino de Regent's Park Road en un taxi con la sensación de que ha comido demasiado. Normalmente habría cogido un metro y luego otro, pero la dominó un impulso estrafalario y manirroto. Si va a Wiltshire —y sabe que probablemente irá, por ridículo que parezca—, estará muy poco tiempo más en Londres. ¿Por qué desperdiciarlo bajo tierra? Sobre todo en una tarde como ésta, en que todo desborda luz y tibieza: los árboles, los escaparates, la gente que camina por la calle. ¿Por qué razón Londres se ve tan maravillosamente bien hoy? ¿Y por qué siente por primera vez no sólo que la percibe, sino que ella misma forma parte de la

ciudad? Algo ha cambiado, piensa. No es la misma persona que era: amó y ha sido amada.

El taxi vira hacia el parque y Vinnie contempla por la ventanilla abierta el césped tierno, las niñeras con los cochecillos, los niños que brincan y los perros, los paseantes, los que practican *jogging*, las parejas sentadas en la hierba: personas afortunadas que viven en Londres, que seguirán aquí cuando ella esté sola, exiliada en Corinth. Hasta Chuck, a su manera, estará aquí eternamente. El frío y nauseabundo dolor de pérdidas pretéritas y venideras estruja su corazón y se estremece a pesar del calor.

Cuando giran al Este por Bayswater Road se apoya en el respaldo del asiento; ahora se siente chamuscada, cansada, deprimida. Vuelve a pensar en lo desconsiderado y erróneo que fue por parte de la Muerte venir a buscar a Chuck precisamente cuando empezaba a sentir deseos de vivir. Después piensa en lo desconsiderada y equivocada que estuvo al no acceder a visitarle en Wiltshire aquel último fin de semana. En tal caso Chuck no habría ido a Taunton ni subido las escaleras que llevan al Ayuntamiento.

Y aunque hubiese ido tiempo después, no habría hecho tanto calor, o ella le habría acompañado, obligándole a subir más lentamente (podría haber salvado la dignidad de Chuck fingiendo que era ella quien necesitaba descansar en cada rellano para cobrar aliento). Ahora estaría vivo.

Si le hubiese confiado que estaba enfermo —si ella hubiera ido con él, ocupándose de que no bebiera demasiado, estimulándolo a no fumar, a consultar regularmente a un médico— habría vivido muchos años y ella podría haber vivido con él aquí, en Inglaterra. Habría renunciado a su trabajo y tenido todo el tiempo del mundo para investigar y escribir («El dinero no es ningún problema.») Habría conservado el piso para contar con un alojamiento en la ciudad, además de la vieja casa de campo que Chuck había hablado de comprar, con jardín, frambuesos y groselleros, un lecho de espárragos...

¿Por qué sigue con esa estúpida fantasía? No es lo que desea, pues sabe que nunca habría funcionado, aunque Chuck estuviera vivo. No está en su naturaleza ni en su destino ser amada, convivir; su sino es el de permanecer soltera, sin amor, sola...

Bien, no del todo sola. Desde un rincón del taxi oye un resuello y un gemido inaudibles para cualquiera salvo para Vin-

nie Miner. Lo reconoce de inmediato: Fido ha regresado de Wiltshire. Lentamente se vuelve visible en su interior: considerablemente más pequeño que antes, apenas del tamaño de un terrier galés; polvoriento, sucio por el viaje, no del todo seguro de ser bien acogido.

—Vete —dice Vinnie calladamente—. Estoy perfectamente bien. No siento lástima por mí. Soy una conocida erudita, tengo montones de amigos a ambos lados del Atlántico, acabo de pasar cinco meses interesantísimos en Londres y he puesto final a un importante libro sobre rimas infantiles —pero incluso a ella la lista le parece dolorosamente incompleta.

El taxi frena delante de la casa de Vinnie; se apea, seguida a cierta distancia por un pequeño perro invisible, y paga al taxista. Cuando se vuelve para entrar, ve a Fido junto a la pared, pálido y eclipsado por el sol estival, que la mira con ansiosa devoción mientras menea su aterciopelado rabo blanco.

—Bien, de acuerdo —le dice—. Pasa.

Ultimos Fábula